龍

烏克麗麗大教本

UKULELE
COMPLETE TEXTBOOK

- 影像教學、歌曲彈奏示範
- 有系統的講解樂理觀念、培養編曲能力
- 由淺入深地練習指彈技巧
- 基礎的指法練習、對拍彈唱、視譜訓練
- 經典＆流行歌曲x30

+DVD

+MP3

龍映育 +[UKULELE]

01 作者簡介

　　參與李千那《查某囡仔》專輯錄音、五月天演唱會、張正傑大提琴親子演奏會演出、中央廣播電臺專訪。YAMAHA、寰宇電台、台積電、聯電、友達、工研院、台灣應用材料股公司及新竹縣文化局等公司、機關團體；六家、實驗、二重、竹東 、東興、興隆、三民國小、成德高中藝術深耕計畫...等多所學校烏克麗麗指導老師。Namas及OMMA烏克麗麗品牌創辦人，旋舞國際樂器有限公司創始人。

　　著作：《烏克城堡1》

02 作者序

　　自從2013年5月發行適合兒童與初學入門的烏克麗麗教本《烏克城堡1》以來，這些年我還投入大量時間和心力編寫一本專屬於烏克麗麗的工具書《烏克麗麗大教本》。首先，本書提供詳細的圖文和各式的譜表、各調的指型音階圖、各種奏法與技巧練習、固定調與首調的雙系統學習、藉由循序漸進的樂理解說與運用、以及多元的編奏技法，讓學習者透過本書更瞭解這項樂器的操作，同時也能夠提升演奏、視譜、演唱、音感能力及熟悉全把位的指板音名與和弦位置。其次在彈唱與演奏方面，除了以獨特的彈唱對拍表，讓歌唱的拍點較易對準伴奏外，每首彈唱曲皆有精心編輯的前、間、尾奏，使得曲譜更完整、伴奏更富有旋律性；演奏上，獨奏曲由淺入深的編排，讓彈奏者按部就班學習指彈技巧、能夠有效率地提升演奏技術，精緻的和聲設計也更加呈現出原曲優美的風貌！我相信若能依照本書章程編排練習，確實紮穩基礎、提高演奏技巧、加強音樂知識，便能培養旋律與和聲兩者之間的分析、編曲、抓歌、即興能力，讓樂友們更了解這項小巧卻又精緻樂器的奧妙之處，重新發掘出它迷人的面貌！

03 推薦 ••••••••••••••••••••••••••• • • •

　　還記得多年前認識龍映育老師是在一場新竹Ukulele嘉年華音樂會上，當時被他的音樂才華所吸引，忍不住想多跟他互動、學習、分享。一直以來對龍老師在編製音樂教材（尤其是Ukulele相關）的努力，仍記憶猶新，感佩萬分。

　　此本教材《烏克麗麗大教本》採活潑、生動的圖文引發學習者的興趣，可以在輕鬆及易懂的環境中循序漸進地學習及精進，而且亦可擺脫傳統的固定模式，不受局限的嘗試及創作力。最後謹祝賀龍老師精心編製這本音樂教材順利出版，藉以音樂。愛。分享的力量為世界發聲！

<div align="right">臺北市擁抱Always協會理事長　周禮村</div>

04 推薦 ••••••••••••••••••••••••••• • • •

　　做為Ukulele的彈奏者，我抱著琴，藉此通往的是音樂的廣大世界。因為想彈出更好的音樂、和更多朋友一齊「玩音樂」，我總是希望盡可能全面的吸取養分。在學習的路程上，詳細、豐富的教材始終是我所渴望的。而做為教學、推廣者的時候，我也是盡可能希望學生能透過符合這樣條件的理想教材入門。

　　很感謝的是龍映育老師竭盡心力的編寫這本著作，使烏克麗麗的玩家們又有好書可以善用。此書還在草稿階段時，適逢我到新竹拜訪，便曾拜讀，當時就如獲珍寶，滿心期盼。如今付梓出版，真正讓人歡喜在Ukulele的中文學習書籍裡，就要新添一盞明燈！

　　真正認識龍映育老師之前，就曾聽聞數位琴友前輩對於龍老師教學之用心、專業之肯定；後來有幸結識，真如所聞。此書之前另一作品《烏克城堡1》針對兒童的設計，豐富有趣，屢獲好評；此次編寫，在音樂理論、彈奏技巧，乃至樂器之介紹、解說，更是鞭辟入裡，相信此書能充實您許多Ukulele上、乃至整個音樂上的知識、指引，真正足以做為我們透過Ukulele學習音樂的一對翅膀

<div align="right">鄭淵
G.J.Lee
2015/10.11</div>

05 推薦 ••••••••••••••••••••••••••• • • •

　　Ukulele（烏克麗麗）是一項「易學難精」的樂器之一，簡單幾個和弦，可以讓你在很短的時間內，擁有學習樂器的樂趣，但是要真正要達到「樂在其中」，你就必須再學習一些有關音樂的基本理論與技術，才是真正的Ukulele玩家。

　　很佩服龍老師在這幾年間，對於「烏克麗麗」這項樂器的執著與用心，豐富的教學經驗，使得龍老師在教材的編寫上，總是能夠貼心的為琴友們設想得很周到，讓僅僅一本教材能夠發揮到事半功倍的學習效果。

　　能夠在出版前夕一窺全書面貌，甚為讚嘆，如此注重細節的教材，實為烏克麗麗愛好者的一大福音，也預祝本書的銷售，獨創佳績。

<div align="right">台灣烏克麗麗發展協會理事長　潘尚文</div>

目錄

「✔」為附有DVD教學示範。

第一章

-CH.1-

..

樂譜基本認識

1-1

五線譜 - Staff -	由五條平行橫線所構成共五線四間,以不同拍 長的音符和其他記號來記錄音樂的一種方式。

總譜
- Score -

由許多單獨的樂譜共同組成並記錄各項樂器合奏或合唱的樂譜。

分譜
- Partito -

分別記錄各種不同樂器或聲部的樂譜。

大譜表
- Grand Staff -

由高音譜表與低音譜表共同結合組成,適合鋼琴等樂器記錄。

高音譜表
- Trebl Staff -

適合如烏克麗麗等樂器使用G譜號記錄。

低音譜表
- Bass Staff -

適合如貝斯、伸縮喇叭、低音提琴等樂器使用F譜號記錄。

中音譜表
- Alto Staff -

適合如中提琴等樂器使用C譜號記錄。

次中音譜表
- Tenor Staff -

適合大提琴、長號、低音管等樂器使用C譜號記錄。

女高音譜表
- Soprano Staff -

適合如合唱曲女高音部使用C譜號記錄。

＊除了高音譜表其他譜表不在此介紹

☑ 加線與加間 Ledger Lines, Ledger Spaces

當線與間不夠使用時，可以在譜表上方或下方增加線與間，這種額外加的短橫線稱為「加線」，而相對產生的間稱為「加間」。

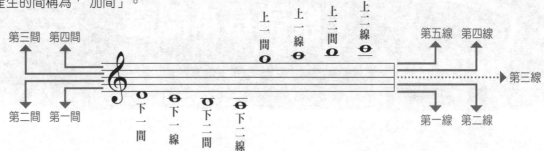

☑ 高音譜記號 Treble Clef

另稱G（音）譜記號，在五線譜上由第二線G音的地方開始畫出螺旋形的記號。

STEP 1 第二線G音位置為起點，在第一線至第四線的範圍內畫一螺旋形記號。

STEP 2 由左下至右上畫一曲線，並在第四間至上二間下半1/2的範圍中畫一直立式橢圓，兩線交叉於第四線上。

STEP 3 由左上至右下畫一斜直線至下一線處，後由右至左畫一半圓，最後再以黑球標註在末端。

☑ 高音譜表 Treble Staff

在譜表上適合記錄較高音的音符，以烏克麗麗標準調音法而言，以下兩個八度為常用的音域。

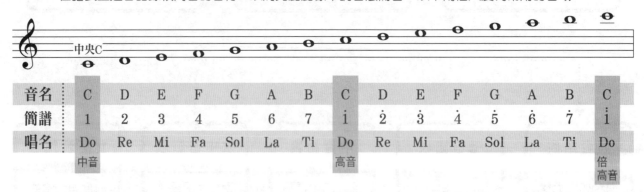

音名	C	D	E	F	G	A	B	C	D	E	F	G	A	B	C
簡譜	1	2	3	4	5	6	7	i	ż	ȧ	4̇	5̇	6̇	7̇	i̇
唱名	Do	Re	Mi	Fa	Sol	La	Ti	Do	Re	Mi	Fa	Sol	La	Ti	Do
	中音							高音							倍高音

☑ 音符記法

音符（Notes）：譜表上用來表示音高與音時值長短的符號。

1.符尾	2.符桿	3.符頭
- Flag -	- Stem -	- Head -
連接在符桿上的符鉤。	連接符頭垂直的線桿。	音符的圓頭。

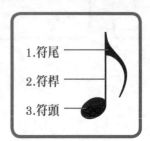

1.符尾
2.符桿
3.符頭

對於單音而言，以第三線為界，符頭在五線譜的第三線上方則符桿由左往下畫。反之，符頭在第三線下方則符桿由右往上畫，若符頭在第三線上皆可選擇向上或向下。以〈隱形的翅膀〉為例：

對於多音和聲而言，離第三線最遠的音符當基準判別符桿向上或向下，如箭頭指示。以〈天空之城〉演奏曲為例：

☑ 音符介紹

表現方式 音符&休止符	五線譜	簡譜記號	踩拍方式	時值
全音符	o	3 - - -	\/\/\/	4拍
全休止符	▬	0 0 0 0 (0 - - -)		
二分音符	♩	3 -	\/\/	2拍
二分休止符	▬	0 0 (0 -)		
四分音符	♩	3	\/	1拍
四分休止符	𝄽	0		
八分音符	♪	3	\/	1/2拍
八分休止符	𝄾	0		
十六分音符	♬	3	\/	1/4拍
十六分休止符	𝄿	0		

附點音符定義：延長原音拍長的一半。

表現方式 音符 & 休止符	五線譜	簡譜記號	踩拍方式	時值
附點二分音符	♩. = ♩ + ♩	3 - -	＼／＼／＼／	2＋2Ｘ1/2＝3拍
附點二分休止符	▬· = ▬ + ♩	0 - -		
附點四分音符	♩. = ♩ + ♪	3·	＼／＼	1＋1Ｘ1/2＝3/2拍
附點四分休止符	♪. = ♪ + ♪	0·		
附點八分音符	♪. = ♪ + ♪	<u>3</u>·	＼／	1/2＋1/2Ｘ1/2＝3/4拍
附點八分休止符	♪ = ♪ + ♪	<u>0</u>·		

☑ 拍號 Time Signature

用來表示拍子的種類與結構，稱為「拍子記號」，簡稱為「拍號」，標記於音部記號的右邊。X/Y下方的Y表示以幾分音符為一拍，而上方的X表示一小節有多少拍。讀法是由上而下讀，如2/4讀成二四拍，3/4讀成三四拍，6/8讀成六八拍。

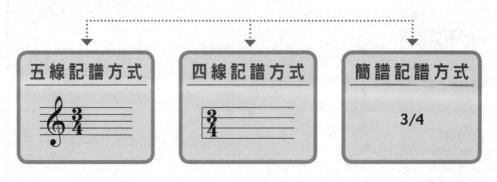

☑ 拍子的種類與強弱

種類		混合方式	強弱		
單拍子	二拍子		強 弱	強 弱	強 弱
	三拍子		強 弱 弱	強 弱 弱	強 弱 弱
	四拍子	二拍子X2	強 弱 次 弱 強	強 弱 次 弱 強	強 弱 次 弱 強
複合拍子	六拍子	三拍子X2	強 弱 弱 次 弱 弱 強	強 弱 弱 次 弱 弱 強	強 弱 弱 次 弱 弱 強

☑ 變音記號 Accidental

　　通用的寫法會將變音記號寫在旋律音的左邊、音名的右邊，如：#1、C#。一小節內遇到旋律音需要升半音會標示為「#1」，同一小節內若出現同樣的旋律音1，此音即為#1。除非以還原記號標示♮1（將升半音的旋律還原自然音1），否則一律以變音記號看待。

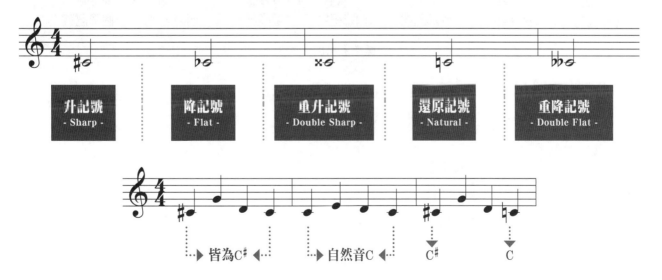

| 升記號
- Sharp - | 降記號
- Flat - | 重升記號
- Double Sharp - | 還原記號
- Natural - | 重降記號
- Double Flat - |

☑ 調性 Tonality

各調的主音與調式的總稱。例如以C音為主音的大調式稱為「C大調」，以A音為主音的小調式稱為「a小調」，有關調式請參閱P.21。

☑ 調號 Key Signature

調性的記號。任何調性的音階中或多或少包含一些升、降記號，為了讀譜上的方便需求，因此在高音譜記號旁，固定註記著升記號或是降記號，而被註記著這些音符無論音高低，在該調性五線譜中的音符就必須變音（升、降音）。要特別注意的是，升、降兩系統不能同時出現在高音譜記號旁。

■C大調（a小調）無任何升、降記號

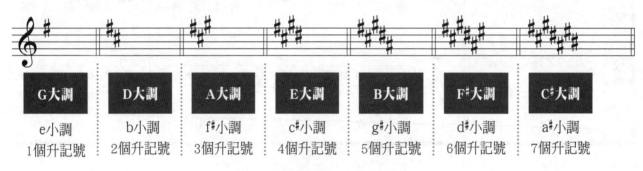

G大調	D大調	A大調	E大調	B大調	F#大調	C#大調
e小調	b小調	f#小調	c#小調	g#小調	d#小調	a#小調
1個升記號	2個升記號	3個升記號	4個升記號	5個升記號	6個升記號	7個升記號

■升系統調號表

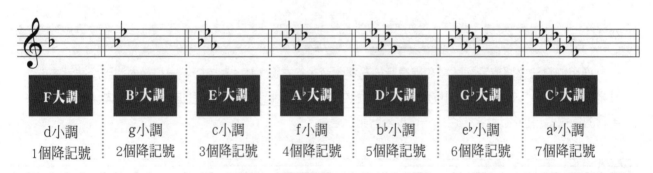

F大調	B♭大調	E♭大調	A♭大調	D♭大調	G♭大調	C♭大調
d小調	g小調	c小調	f小調	b♭小調	e♭小調	a♭小調
1個降記號	2個降記號	3個降記號	4個降記號	5個降記號	6個降記號	7個降記號

■降系統調號表

☑ 拍子的種類與強弱

種類		混合方式	強弱		
單拍子	二拍子		強 弱	強 弱	強 弱
	三拍子		強 弱 弱	強 弱 弱	強 弱 弱
	四拍子	二拍子X2	強 弱 次 弱 強	強 弱 次 弱 強	強 弱 次 弱 強
複合拍子	六拍子	三拍子X2	強弱弱次弱弱 強	強弱弱次弱弱 強	強弱弱次弱弱 強

☑ 變音記號 Accidental

　　通用的寫法會將變音記號寫在旋律音的左邊、音名的右邊，如：♯1、C♯。一小節內遇到旋律音需要升半音會標示為「♯1」，同一小節內若出現同樣的旋律音1，此音即為♯1。除非以還原記號標示♮1（將升半音的旋律還原自然音1），否則一律以變音記號看待。

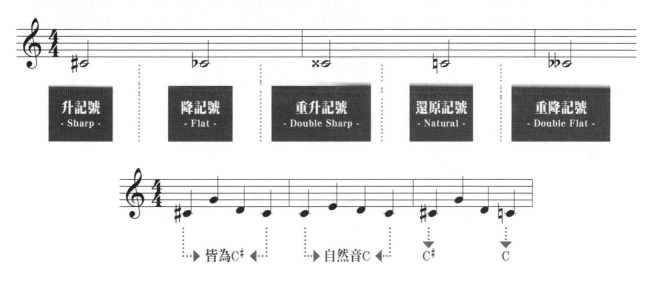

升記號 - Sharp -	降記號 - Flat -	重升記號 - Double Sharp -	還原記號 - Natural -	重降記號 - Double Flat -

▶ 皆為C♯ ◀　　▶ 自然音C ◀　　C♯　　C

☑ 調性 Tonality

各調的主音與調式的總稱。例如以C音為主音的大調式稱為「C大調」，以A音為主音的小調式稱為「a小調」，有關調式請參閱P.21。

☑ 調號 Key Signature

調性的記號。任何調性的音階中或多或少包含一些升、降記號，為了讀譜上的方便需求，因此在高音譜記號旁，固定註記著升記號或是降記號，而被註記著這些音符無論音高低，在該調性五線譜中的音符就必須變音（升、降音）。要特別注意的是，升、降兩系統不能同時出現在高音譜記號旁。

■C大調（a小調）無任何升、降記號

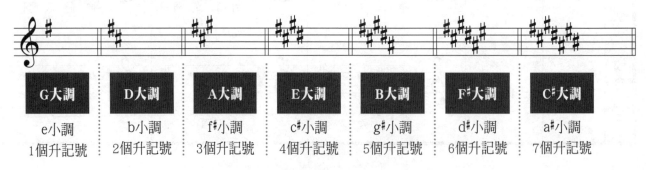

G大調	D大調	A大調	E大調	B大調	F#大調	C#大調
e小調	b小調	f#小調	c#小調	g#小調	d#小調	a#小調
1個升記號	2個升記號	3個升記號	4個升記號	5個升記號	6個升記號	7個升記號

■升系統調號表

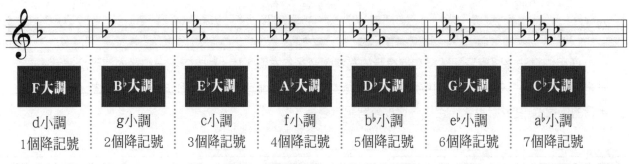

F大調	B♭大調	E♭大調	A♭大調	D♭大調	G♭大調	C♭大調
d小調	g小調	c小調	f小調	b♭小調	e♭小調	a♭小調
1個降記號	2個降記號	3個降記號	4個降記號	5個降記號	6個降記號	7個降記號

■降系統調號表

樂譜記號、符號說明

1-2

☑ **和弦** Chord

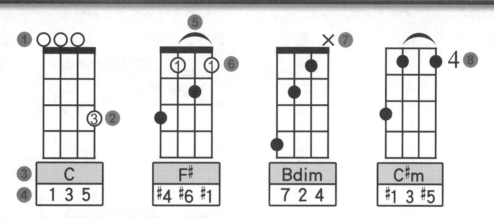

C	F#	Bdim	C#m
1 3 5	#4 #6 #1	7 2 4	#1 3 #5

❶ 代表可撥彈的和弦空弦音或無標示。

❷ 左手無名指（代號③）按壓。

❸ 和弦名稱。

❹ 和弦組成音。（為區分和弦名稱，以簡譜數字取代音名標示和弦組成音，另求簡化讀譜，簡譜不標示音高）

❺ 左手食指（代號①）按壓三條弦。

❻ 若無標記數字此格代表第1格。

❼ 不可撥彈的空弦音（非和弦內音）。

❽ 此格為第4格（4F或4fr.）。

☑ **節奏** Rythem

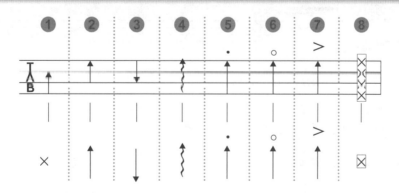

❶ **碰**：由第四弦迅速下刷至第二弦。

❷ **恰**：由第三弦迅速下刷至第一弦。

❸ **勾**：由第一弦迅速上刷至第三弦。

❹ **琶**：分為刷奏琶音或指法琶音，若箭頭朝上代表向下琶音；箭頭朝下代表向上琶音。

❺ **切**：切音記號可分下刷切音與上刷切音，取決於箭頭方向。

❻ **悶**：悶音記號通常分為左手悶音法與右手悶音法。

❼ **重**：重音記號，需特別用力重擊。

❽ **打板**：使用手部技巧擊弦。

15

Key	Play	2 Capo	Rhythm	Tune	4/4 ♩=146 Tempo
原調	本書歌曲編曲的調性	Capo夾需夾第幾格	節奏型態	空弦調音	前方拍號4/4，分子代表一小節有幾拍，分母代表以幾分音符為一拍。後方速度為bpm每分鐘多少拍。

☑ *拍子*

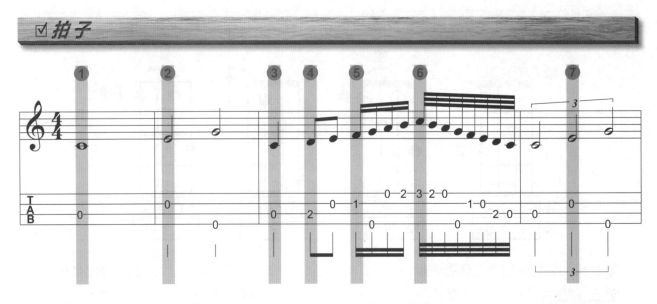

① 全音符4拍　　② 二分音符2拍　　③ 四分音符1拍　　④ 八分音符1/2拍

⑤ 十六分音符1/4拍　⑥ 三十二分音符1/8拍　⑦ 四拍三連音1又1/3拍

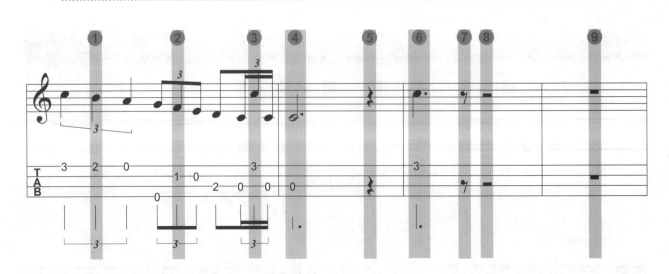

① 兩拍三連音2/3拍　② 一拍三連音1/3拍　③ 半拍三連音(一拍六連音)1/6拍　④ 附點二分音符3拍

⑤ 四分休止符1拍　⑥ 附點四分音符1又1/2拍　⑦ 八分休止符1/2拍　⑧ 二分休止符2拍

⑨ 全休止符4拍

① 十六分休止符1/4拍 ② 附點八分音符3/4拍 ③ 附點十六分音符3/8拍 ④ 兩拍三連音休止符2/3拍

⑤ 一拍三連音休止符1/3拍 ⑥ 附點二分休止符3拍 ⑦ 附點四分休止符1又1/2拍 ⑧ 半拍三連音休止符1/6拍

⑨ 附點八分休止符3/4拍 ⑩ 三十二分休止符1/8拍 ⑪ 附點十六分休止符3/8拍 ⑫ 四拍三連音休止符1又1/3拍

☑ 四線譜的讀法

♪ 範例一 /〈隱形的翅膀〉

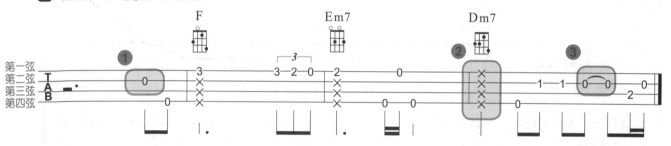

① **數字**：代表旋律音位於第幾格或是改變原先手指按壓的位置，而須特別標示的插入音或經過音。

② **X**：代表該和弦圖示的和弦內音，若標示在某條弦上，左手需按照和弦圖示的位置先按好並撥彈該條弦。

③ 以一弧線連結兩個或兩個以上相同的數字或X時，則須彈奏第一個音符，第二個以上相同的音符，使其延音即可，無須彈奏。

♪ 範例二 /〈你不知道的事〉

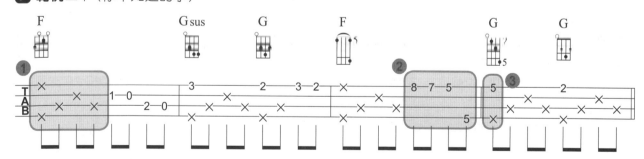

① 圖示的F和弦依據四線譜上X的所在弦以分散指法撥彈。

② 在固定的F和弦按法下加入經過音，並且改變原先按壓的位置。

③ 當有兩個或兩個以上的數字或X，標示於四線譜的同一垂直線上，代表右手需同時撥彈兩條或兩條以上的琴弦。

17

☑ 樂譜符號

小節線	雙小節線	終止線	反覆記號
|　　　|	||　　||	|	||: :||
為使樂譜上拍子清楚區分，由兩線劃分的區域稱為「小節」。	當樂譜需劃分各部或樂曲進行需臨時轉調、變動拍號時使用。	樂曲結束時以前細後粗兩線標示。	樂曲需要反覆至某個小節時，則以內細外粗兩直線標示。
連結線	圓滑線	交替反覆	**Da Capo** (D.C.)
用來連結兩音或兩音以上相同音高的弧線，使其弧線內的音合為一音。	用來連結兩音或兩音以上不同音高的弧線。	[1. ⎯⎯ 使用於反覆記號中來表示反覆幾次以括弧表示。	遇到D.C.則重頭開始彈。
Da Capo al Fine (D.C. al Fine)	**Da Capo al Coda** （D.C. al Coda ）	**Da Sengo** (D.C.)	**Da Segno al Fine** (D.S. al Fine)
從頭再開始直到 **Fine** 結束。	從頭再開始遇到 ⊕，跳至 ⊕。	從 𝄋（Sengo）接續演奏。	從 𝄋 開始，到 **Fine** 結束。
Da Sengo al Coda （D.S. al Coda ）	**Fine**	**N.C.** (No Chord)	**N/R** (No Repeat)
從 𝄋 開始，遇到 ⊕ 跳至下一個 ⊕。	樂曲結束處。	只有旋律進行，所有伴奏靜止。	遇到反覆記號不需反覆演奏。

☑ 歌曲段落的演奏順序

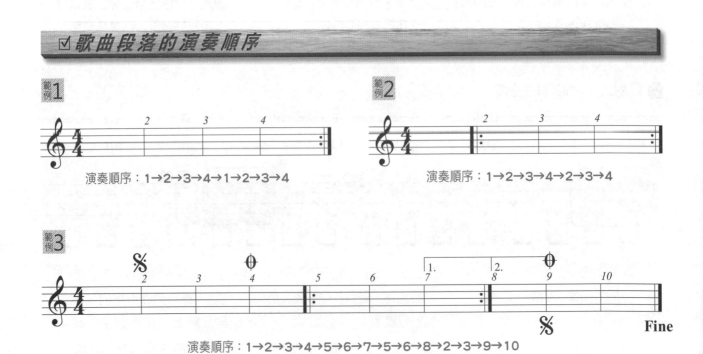

範例1

演奏順序：1→2→3→4→1→2→3→4

範例2

演奏順序：1→2→3→4→2→3→4

範例3

演奏順序：1→2→3→4→5→6→7→5→6→8→2→3→9→10

18

12平均律、
12個升降半音的唱法

☑ 12平均律

將純八度均分為12等分的半音律制。

☑ 12個升降半音的唱法

　　來自於義大利的聲樂式唱法，完全以半音程的結構組成稱為半音階，一共有12個音。分兩種音階唱法：上升半音階、下降半音階。

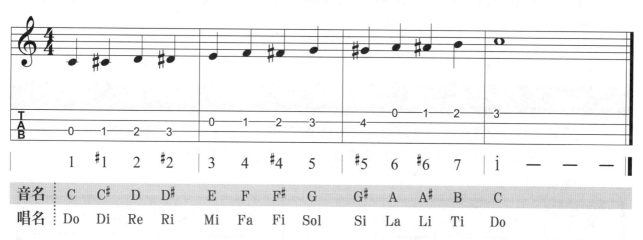

音名	C	C#	D	D#	E	F	F#	G	G#	A	A#	B	C
唱名	Do	Di	Re	Ri	Mi	Fa	Fi	Sol	Si	La	Li	Ti	Do

■上升半音階唱法（當旋律上升時通常以升記號表示）

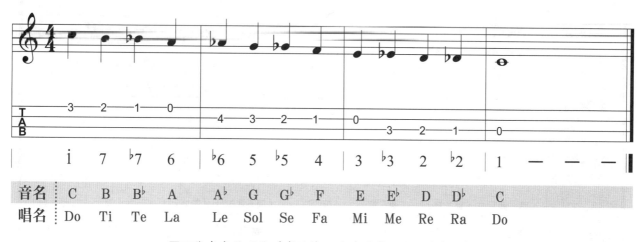

音名	C	B	B♭	A	A♭	G	G♭	F	E	E♭	D	D♭	C
唱名	Do	Ti	Te	La	Le	Sol	Se	Fa	Mi	Me	Re	Ra	Do

■下降半音階唱法（當旋律下降時通常以降記號表示）

音階、調式、調式音級

1-4

☑ **音階** Scale

　　一群樂音依照音高次序、固定音程排列的構造法則，如階梯規律循環調式的八度音。發音體振動時音的波形有規則，並具有音高、音色、強度稱為樂音，反之噪音則無。

☑ **調式** Modes

　　在某種音階中，音與音間的音程排列模式。例如以自然大調調式排列規則：全、全、半、全、全、全、半。

☑ **調式音級** Degress Of Modality

　　調式音階裡的各音就稱為「調式音級」，這些音通常以羅馬級數呈現。在音階中以最重要的音當成第一音（稱為主音），而每個音級在音階中都有其重要性與獨特的性質與名稱。

　　以C自然大調為例：

音名	C	D	E	F	G	A	B	C
唱名	Do	Re	Mi	Fa	Sol	La	Ti	Do
五線譜								
四線譜								
簡譜	1	2	3	4	5	6	7	i
調式音級	I（第一音）	ii（第二音）	iii（第三音）	IV（第四音）	V（第五音）	vi（第六音）	vii（第七音）	I（第一音）
音級名稱	主音	上主音	中音	下屬音	屬音	下中音	導音	主音

☑ 音級的特色

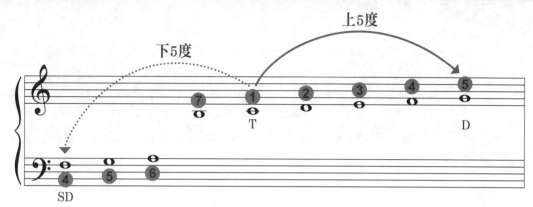

＊主音（T）、屬音（D）、下屬音（SD）是構成一個調的三個主要的音

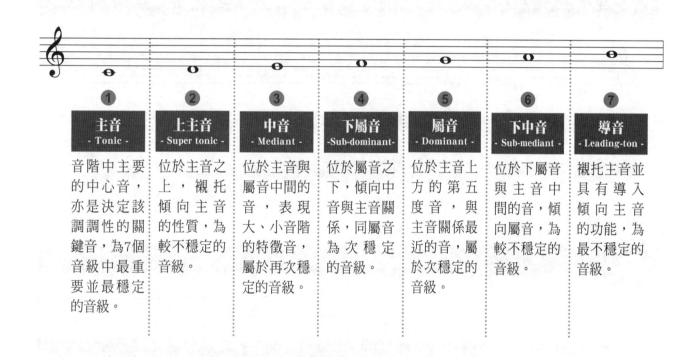

❶ 主音 - Tonic -	❷ 上主音 - Super tonic -	❸ 中音 - Mediant -	❹ 下屬音 -Sub-dominant-	❺ 屬音 - Dominant -	❻ 下中音 - Sub-mediant -	❼ 導音 - Leading-ton -
音階中主要的中心音，亦是決定該調調性的關鍵音，為7個音級中最重要並最穩定的音級。	位於主音之上，襯托傾向主音的性質，為較不穩定的音級。	位於主音與屬音中間的音，表現大、小音階的特徵音，屬於再次穩定的音級。	位於屬音之下，傾向中音與主音關係，同屬音為次穩定的音級。	位於主音上方的第五度音，與主音關係最近的音，屬於次穩定的音級。	位於下屬音與主音中間的音，傾向屬音，為較不穩定的音級。	襯托主音並具有導入傾向主音的功能，為最不穩定的音級。

C大調五大指型音階、常用和弦
1-5

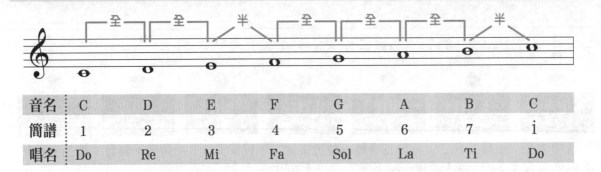

☑ *C大調自然音階*

音名	C	D	E	F	G	A	B	C
簡譜	1	2	3	4	5	6	7	i
唱名	Do	Re	Mi	Fa	Sol	La	Ti	Do

C大調全把位音階

將C大調指板圖劃分五大區塊，也就是俗稱的「五大指型音階」，由低音把位空弦音至最高音把位第13格。分別為第六音、第七音、第二音、第三音、第五音指型音階。（＊指型音階命名規則：某指型音階中，以第一弦的起始音為該調第幾音稱之）

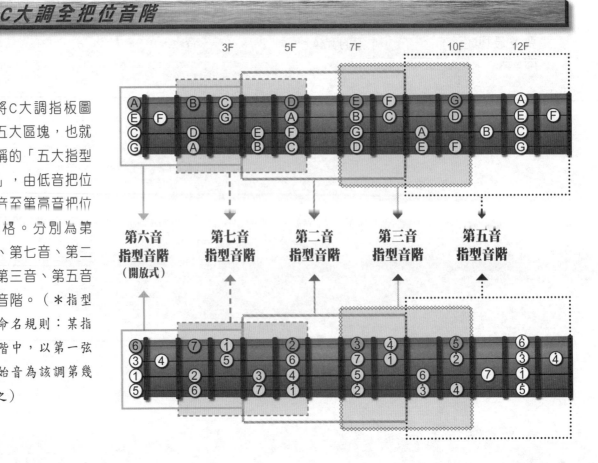

第六音指型音階（開放式）　第七音指型音階　第二音指型音階　第三音指型音階　第五音指型音階

 指型音階圖

開放式音階

指型音階裡有空弦音，指型運用時無法任意移調或轉調。

移動式音階

指型音階裡無空弦音，指型運用時可以任意移調或轉調。

■第六音指型音階（開放式）　　■第七音指型音階　　■第二音指型音階

■第三音指型音階　　■第五音指型音階　　■第六音指型音階(移動式)

1：左手食指　2：左手中指　3：左手無名指　4：左手小拇指　0：代表空弦音，左手不按弦

☑C大調常用和弦圖

C大調順階三和弦

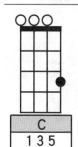 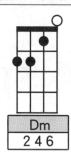 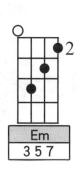 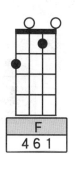 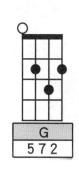 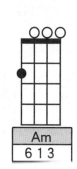 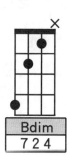

C	Dm	Em	F	G	Am	Bdim
1 3 5	2 4 6	3 5 7	4 6 1	5 7 2	6 1 3	7 2 4

C大調順階七和弦

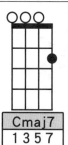 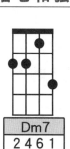 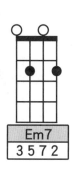 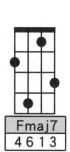 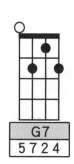 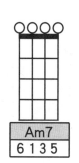 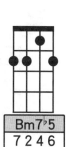

Cmaj7	Dm7	Em7	Fmaj7	G7	Am7	Bm7♭5
1 3 5 7	2 4 6 1	3 5 7 2	4 6 1 3	5 7 2 4	6 1 3 5	7 2 4 6

音程的介紹

▷樂理小教室(1)

1-6

☑ 音程 Interval

音程是指兩音之間的距離,而計算音程的單位為「度」。依彈奏方式的不同又分為「和聲性音程」與「旋律性音程」。

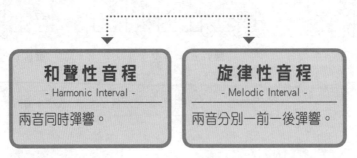

和聲性音程
- Harmonic Interval -

兩音同時彈響。

旋律性音程
- Melodic Interval -

兩音分別一前一後彈響。

☑ 兩音間度數的算法

起始音與目標音各算一度,兩音間所包含的經過音也需計算,三者所加總即為兩音間的度數。

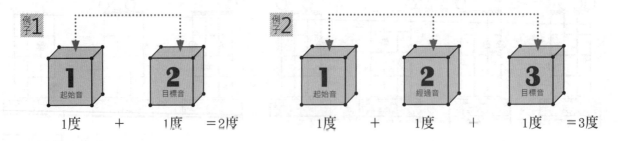

若遇到變化音則先忽略升降記號。

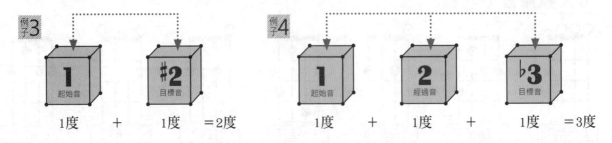

前述只是粗略概判兩音的度數關係，接下來我們將一、四、五、八度以「完全」或「純」形容度數，二、三、六、七度則以「大」或「小」來定義度數。

性質	完全一度	小二度	大二度	小三度	大三度	完全四度	完全五度	小六度	大六度	小七度	大七度	完全八度
度數	0個半音	1個半音	2個半音	3個半音	4個半音	5個半音	7個半音	8個半音	9個半音	10個半音	11個半音	12個半音
舉例	1～1	1～♭2	1～2	1～♭3	1～3	1～4	1～5	1～♭6	1～6	1～♭7	1～7	1～i̇

☑ 增音程&倍增音程&減音程&倍減音程

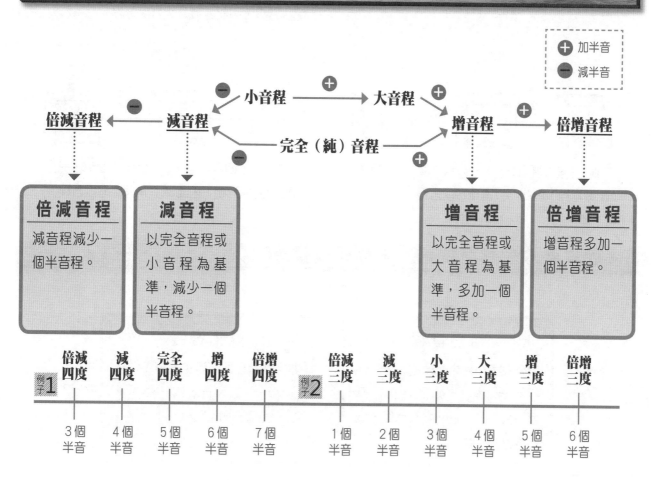

☑ 判斷音程的步驟

 計算度數：

兩音間的相距3個半音

1 ←————————→ ♭3 ……➤ **這兩組音程都是三度音程**

1 ←————————→ 3

兩音間的相距4個半音

STEP 2 **分辨音程種類：** 兩音相距3個半音為「小三度音程」，相距4個半音為「大三度音程」。

小三度音程

1 ←————————→ ♭3

1 ←————————→ 3

大三度音程

☑ 利用轉位判定音程

　　若遇到兩音間音程差距較大時，可利用轉位的方式判定。

　　兩音中，將較低的音提高八度後變成兩音中相對較高的音，此時原先的高音變成兩音中相對較低的音，如此音程交替的方式稱為「轉位」。

　　至於如何決定轉位後兩組音程的度數與種類呢？要訣就是「大音程配小音程」、「增音程配減音程」、「完全音程配完全音程」，而且兩音程的度數總和為「9」。

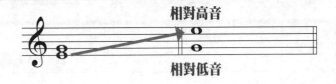

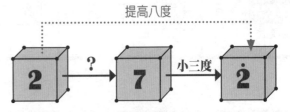

7到2為小三度音程，9－3＝6（度），大音程配小音程，因此2到7為大六度音程。

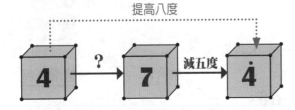

7到4為減五度音程，9－5＝4（度），增音程配減音程，因此4到7為增四度音程。

7到3為完全四度音程，9－4＝5（度），完全音程配完全音程，因此3到7為完全五度音程。

☑ 依自然物理震動律或人為構成得音程

自然音程
人類在大自然中發現的音程，包括完全（純）一、四、五、八度，大小二、三、六、七度，增四度與減五度。

變化音程
非自然音程即為變化音程，包括增減一、二、三、六、七、八度，減四度與增五度。

☑ 依聽覺的融合程度

1.完全協和
完全（純）一度、完全（純）四度、完全（純）五度、完全（純）八度。

2.不完全協和
大三度、小三度、大六度、小六度。

3.不協和的音程
大二度、小二度、大七度、小七度、增四度、減五度，變化音程（所有增減音程）皆屬於不協和的音程。

☑ 單音程 Simple Interval

完全一度至完全八度內的音程，至於複音程：完全八度以上的音程，日後再討論。

音程	簡寫	五線譜	四線譜	簡譜	唱名	音名	半音數
完全一度 (減二度)	Unison (dim2)			1-1 (1-♭♭2)	Do-Do	C-C (C-D♭♭)	0
小二度 (增一度)	m2 (A1)			1-♭2 (1-#1)	Do-Ra (Do-Di)	C-D♭ (C-C#)	1
大二度 (減三度)	M2 (dim3)			1-2 (1-♭♭3)	Do-Re	C-D (C-E♭♭)	2
小三度 (增二度)	m3 (A2)			1-♭3 (1-#2)	Do-Me (Do-Ri)	C-E♭ (C-D#)	3
大三度 (減四度)	M3 (dim4)			1-3 (1-♭4)	Do-Mi	C-E (C-F♭)	4
完全四度 (增三度)	P4 (A3)			1-4 (1-#3)	Do-Fa	C-F (C-E#)	5
增四度 (減五度)	A4 (dim5)			1-#4 (1-♭5)	Do-Fi (Do-Se)	C-F# (C-G♭)	6
完全五度 (減六度)	P5 (dim6)			1-5 (1-♭♭6)	Do-Sol	C-G (C-A♭♭)	7
小六度 (增五度)	m6 (A5)			1-♭6 (1-#5)	Do-Le (Do-Si)	C-A♭ (C-G#)	8
大六度 (減七度)	M6 (dim7)			1-6 (1-♭♭7)	Do-La	C-A (C-B♭♭)	9
小七度 (增六度)	m7 (A6)			1-♭7 (1-#6)	Do-Te (Do-Li)	C-D♭ (C-A#)	10
大七度 (減八度)	M7 (dim8)			1-7 (1-♭i)	Do-Ti	C-B# (C-C♭)	11
完全八度 (增七度)	P8 (A7)			1-i (1-#7)	Do-Do	C-C (C-B#)	12

練習時，右手撥奏方式可依個別喜好使用單、二、三、四指法或運用Pick撥法，可參考Ch.2右手指法介紹。

♪ C大調三度音程 / 1.三度旋律音程

練習1

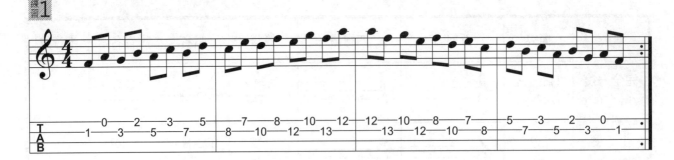

練習2

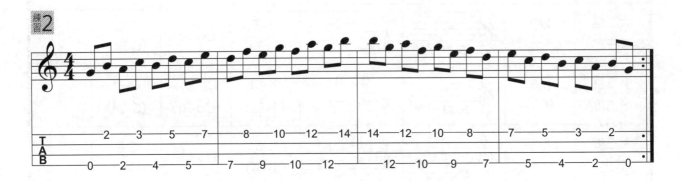

練習3

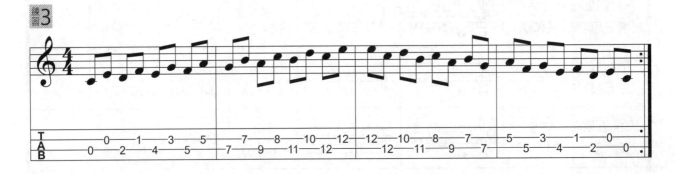

練習4

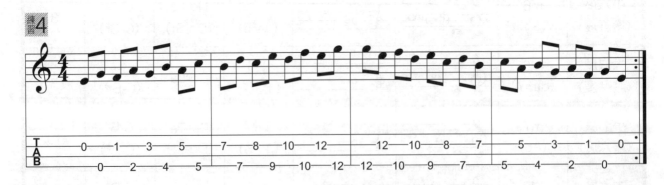

練習5

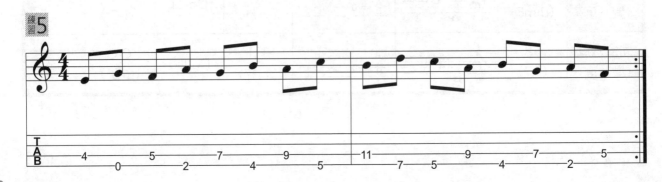

♪ C大調三度音程 / 2.三度和聲音程

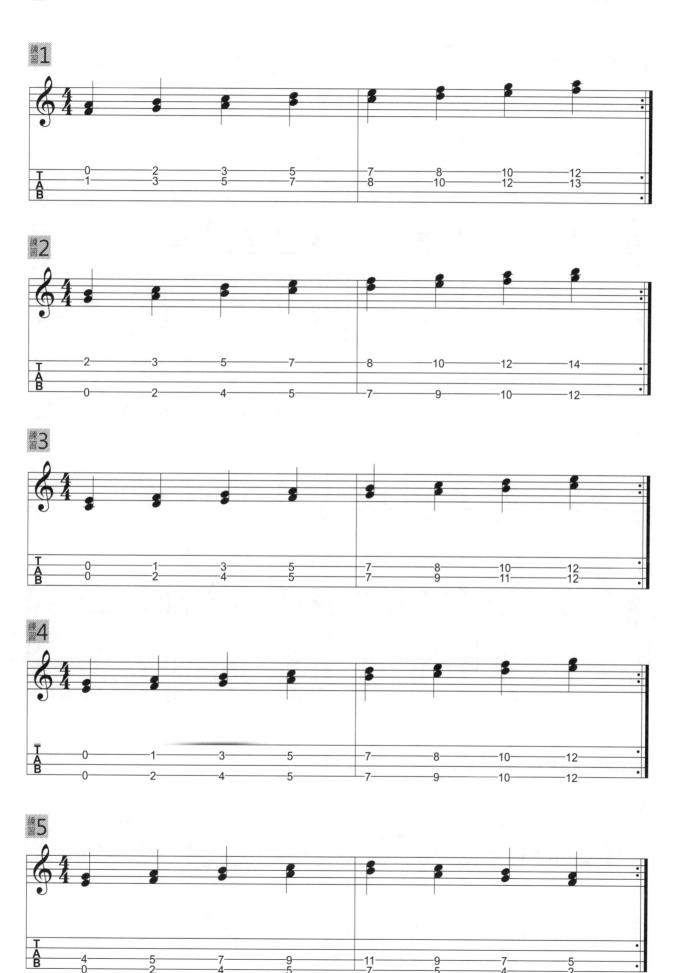

🎵 **三度音程運用** /〈小蜜蜂〉

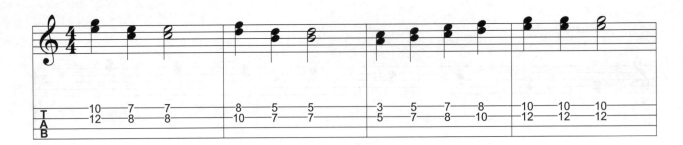

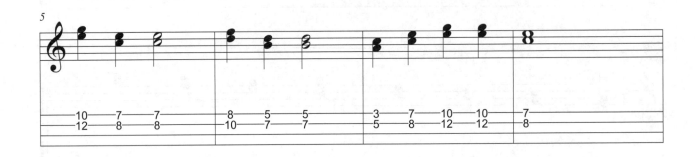

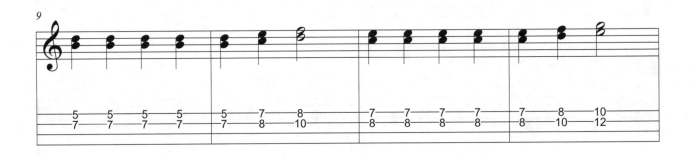

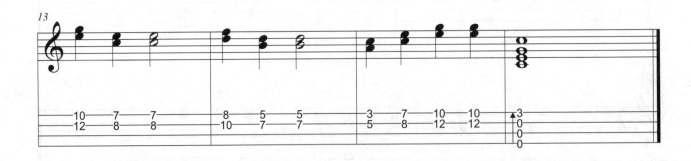

🎵 **C大調四度音程** / 1.四度旋律音程

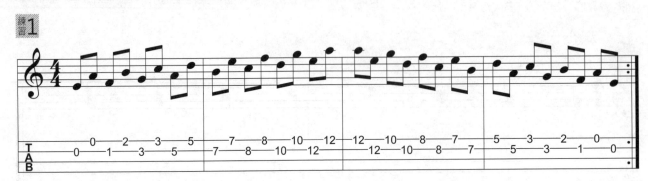

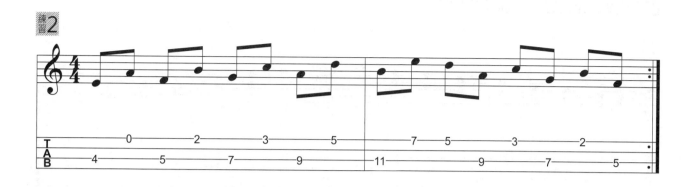

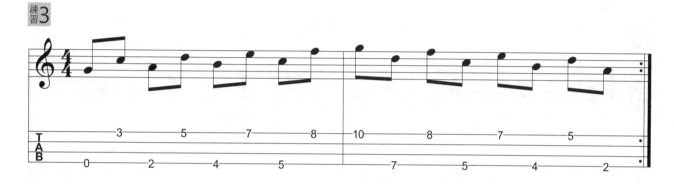

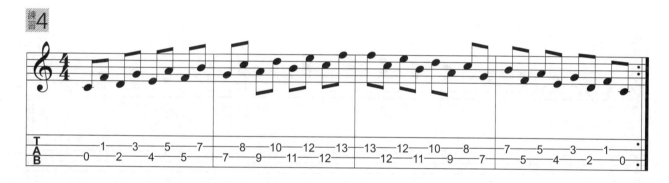

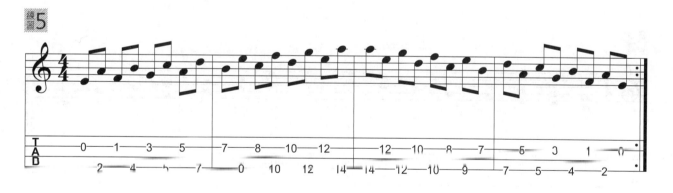

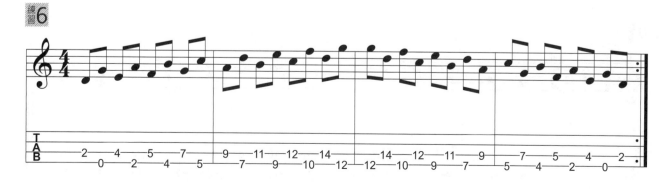

♪ **C大調四度音程** / 2.四度和聲音程

練習1

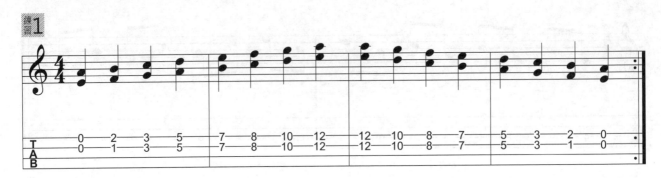

練習2

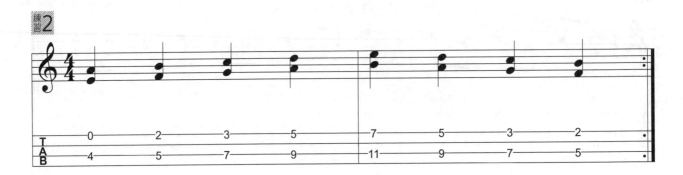

練習3

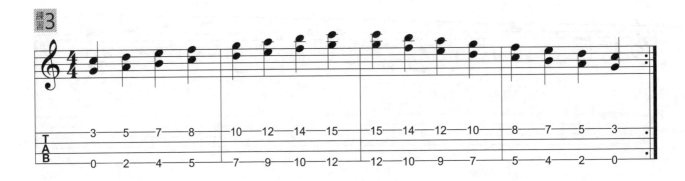

練習4

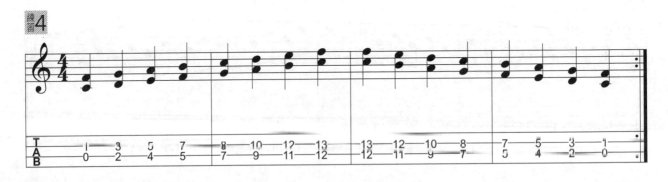

練習5

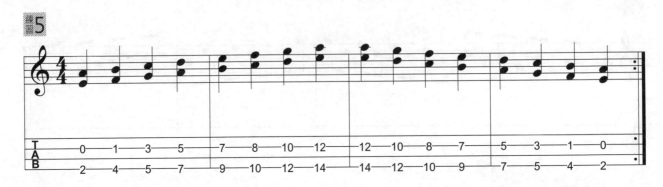

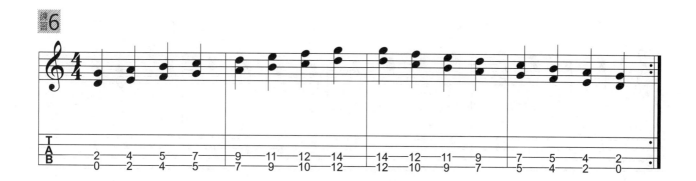

♪ 四度音程運用 /〈小星星〉

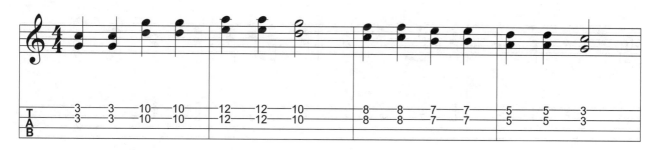

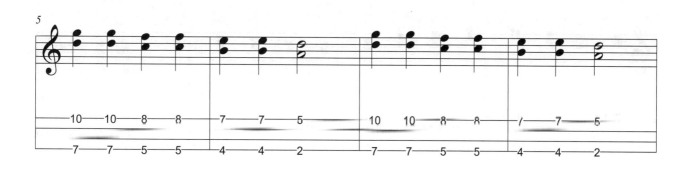

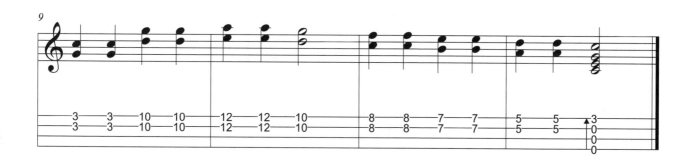

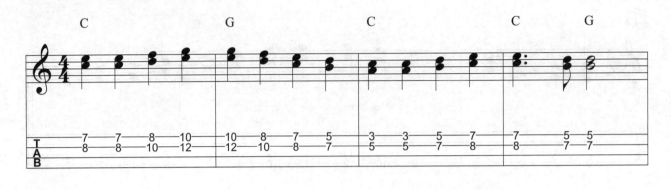

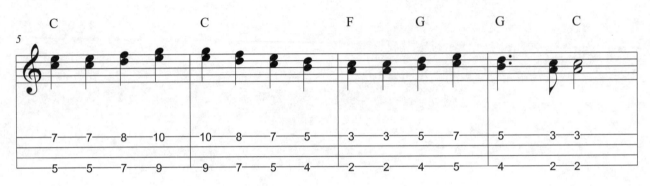

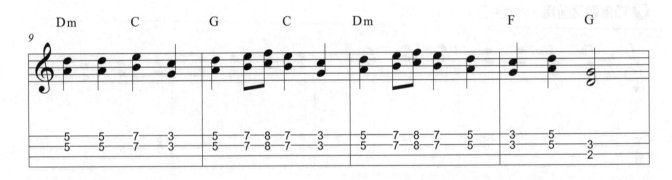

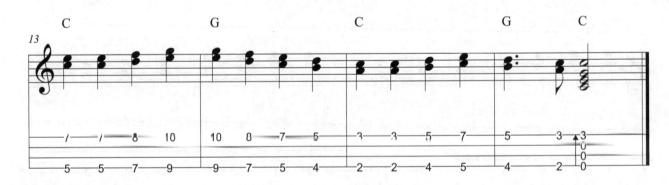

♪ **C大調五度音程** / 1.五度旋律音程

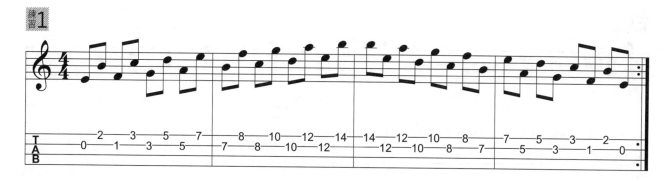

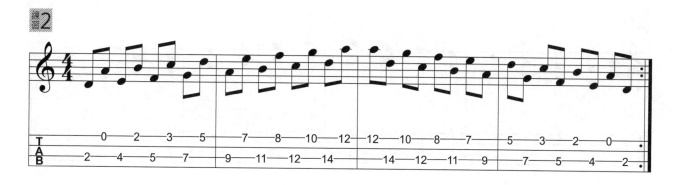

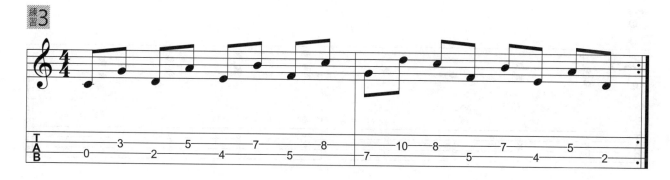

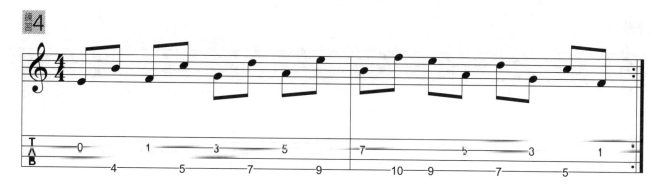

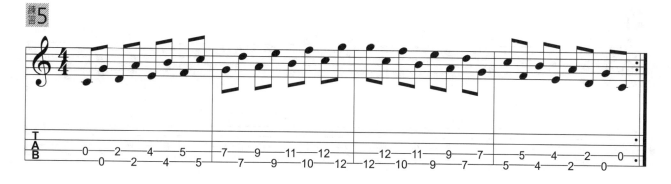

🎵 **五度音程運用** /〈生日快樂〉

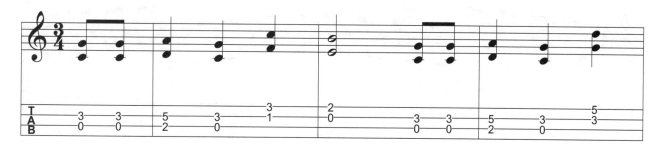

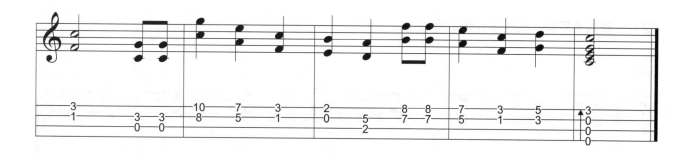

🎵 **C大調六度音程** / 1.六度旋律音程

練習1

練習2

練習3

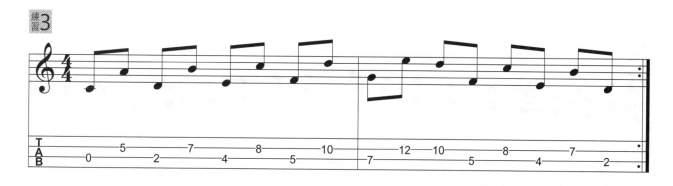

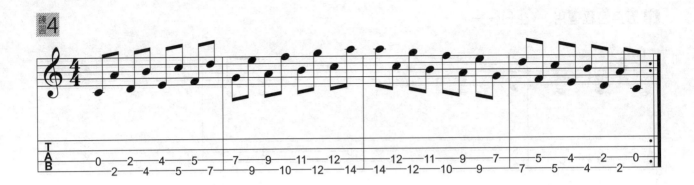

C大調六度音程 / 2.六度和聲音程

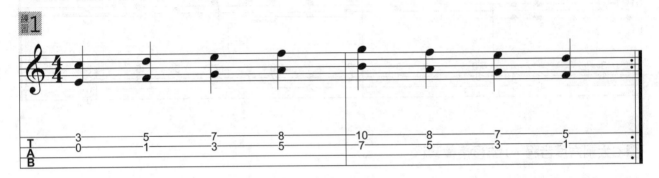

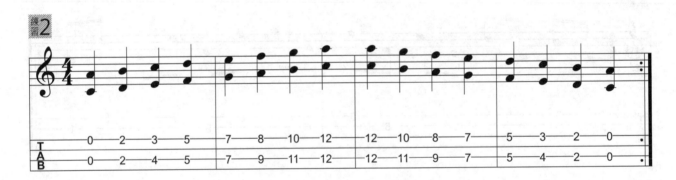

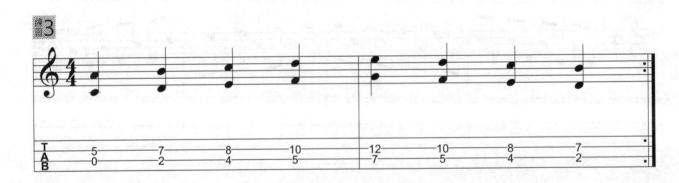

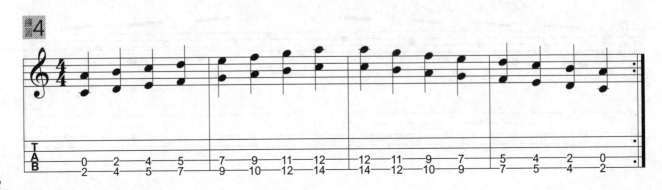

♪ **六度音程運用** / 〈倫敦鐵橋〉

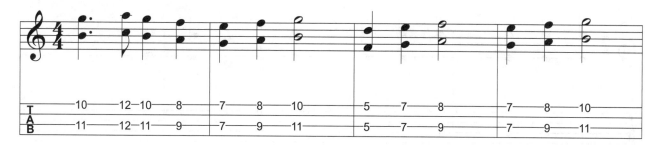

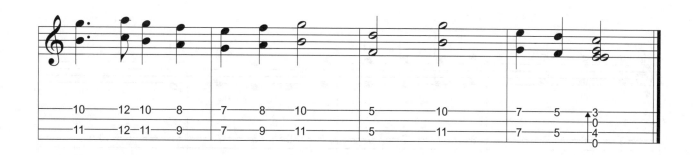

♪ **C大調八度音程** / 1.八度旋律音程

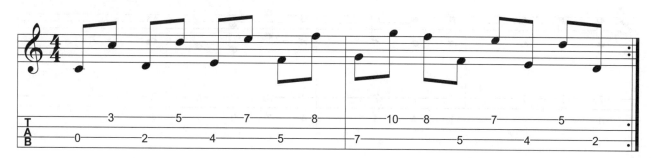

♪ **C大調八度音程** / 2.八度和聲音程

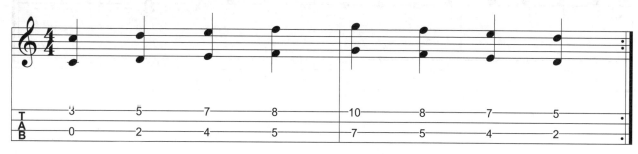

♪ 八度音程運用 /〈聖誕鈴聲〉

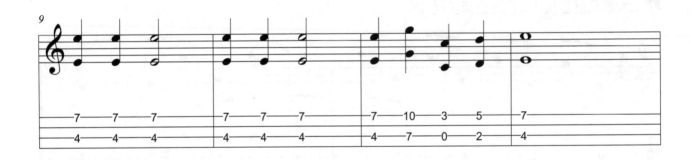

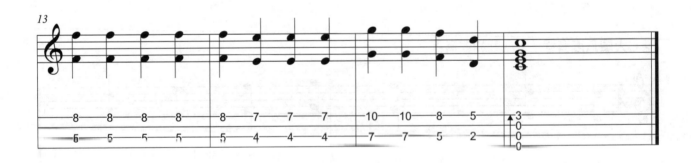

40

三和弦

▷樂理小教室(2)

☑ **三和弦** Triads

　　「和弦」由三個以上的單音所組成，「和弦種類」則是有三和弦（三個音）、七和弦（四個音）、九和弦（五個音）、十一和弦（六個音）、十三和弦（七個音）等等。

　　三和弦的種類包括了大三和弦、小三和弦、增三和弦、減三和弦。這類和弦由根音、三度音、五度音三個音依序疊加排列，並且兩音之間是以大或小三度所構成。

☑ **大三度音程 & 小三度音程** Major Third & Minor Third

　　每一方格距離代表一個半音程，兩個方格距離代表一個全音程，一個全音程＝兩個半音程。

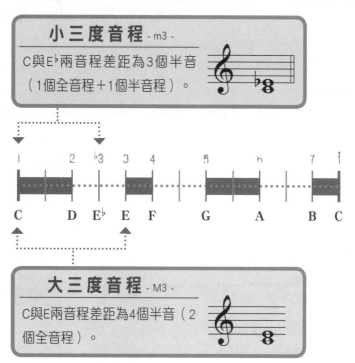

小三度音程 - m3 -

C與E♭兩音程差距為3個半音（1個全音程＋1個半音程）。

大三度音程 - M3 -

C與E兩音程差距為4個半音（2個全音程）。

☑ 大三和弦 Major Triad

大三和弦可適用在自然大調的I、IV、V級和弦及自然小調的 III、VI、VII 級和弦。

表示方式：X

以C和弦為例：C E G

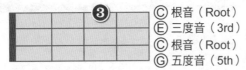

- ⓒ 根音（Root）
- ⓔ 三度音（3rd）
- ⓒ 根音（Root）
- ⓖ 五度音（5th）

現在快來動動腦，推出 D、E、F、G、A、B和弦吧！

組成公式1：
以根音的數法

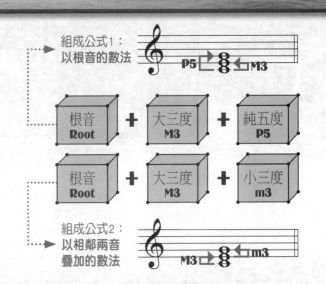

| 根音 Root | + | 大三度 M3 | + | 純五度 P5 |

| 根音 Root | + | 大三度 M3 | + | 小三度 m3 |

組成公式2：
以相鄰兩音疊加的數法

☑ 小三和弦 Minor Triad

小三和弦可適用在自然大調的 ii、iii、vi 級和弦及自然小調的 i、iv、v 級和弦。

表示方式：Xm、Xmin

以Dm和弦為例：D F A

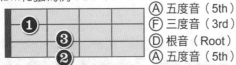

- Ⓐ 五度音（5th）
- Ⓕ 三度音（3rd）
- Ⓓ 根音（Root）
- Ⓐ 五度音（5th）

現在快來動動腦，推出Cm、Em、Fm、Gm、Am、Bm和弦吧！

組成公式1：
以根音的數法

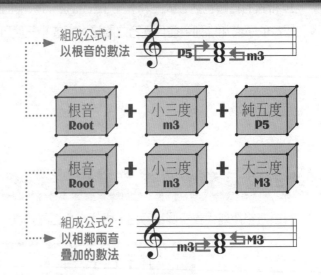

| 根音 Root | + | 小三度 m3 | + | 純五度 P5 |

| 根音 Root | + | 小三度 m3 | + | 大三度 M3 |

組成公式2：
以相鄰兩音疊加的數法

☑ 增三和弦 Augmented Triad

增三和弦可適用於和聲大調的VI及和聲小調的 III。

表示方式：Xaug、X+

以Caug和弦為例：C E G#

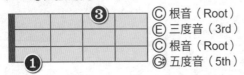

- ⓒ 根音（Root）
- ⓔ 三度音（3rd）
- ⓒ 根音（Root）
- Ⓖ# 五度音（5th）

現在快來動動腦，推出Daug、Eaug、Faug、Gaug、Aaug、Baug和弦吧！

組成公式1：
以根音的數法

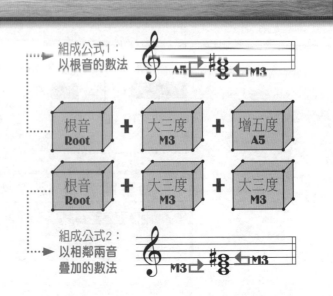

| 根音 Root | + | 大三度 M3 | + | 增五度 A5 |

| 根音 Root | + | 大三度 M3 | + | 大三度 M3 |

組成公式2：
以相鄰兩音疊加的數法

☑ 減三和弦 Diminished Triad

減三和弦可適用在自然大調的vii級和弦及自然小調 ii 級和弦。

表示方式：Xdim、X°

以Ddim為例：D F A♭

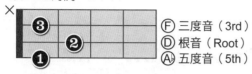

Ⓕ 三度音（3rd）
Ⓓ 根音（Root）
Ⓐ 五度音（5th）

現在快來動動腦推出Cdim、Edim、Fdim、Gdim、Adim、Bdim和弦吧！

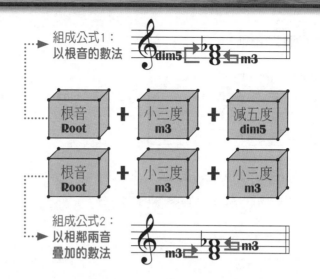

組成公式1：
以根音的數法

根音 Root ＋ 小三度 m3 ＋ 減五度 dim5

組成公式2：
以相鄰兩音疊加的數法

根音 Root ＋ 小三度 m3 ＋ 小三度 m3

☑ 掛留和弦 Suspended Chord

將大（或小）三和弦的三度音改成與根音相距大二度音程的二度音，或純四度音程的四度音，並且保留原三音和弦的根音與五度音。

經過改造此和弦的三度音後，其和聲色彩較無大小和弦之分並且具有不穩定的性質，通常被使用於修飾自然大調的 I、IV、V 級和弦及自然小調的 III、VI、VII 級和弦。

☑ 完全(純)四度音程 & 完全(純)五度音程 Perfect Fourth & Perfect Fifth

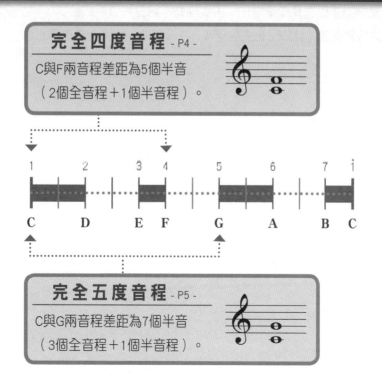

完全四度音程 - P4 -

C與F兩音程差距為5個半音（2個全音程＋1個半音程）。

完全五度音程 - P5 -

C與G兩音程差距為7個半音（3個全音程＋1個半音程）。

43

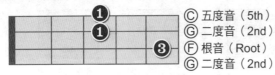

☑ 掛留二和弦(掛二三和弦) Suspended Second Chord

表示方式：Xsus2

以Fsus2為例：F G C

Ⓒ 五度音（5th）
Ⓖ 二度音（2nd）
Ⓕ 根音（Root）
Ⓖ 二度音（2nd）

現在快來動動腦，推出Csus2、Dsus2、
Esus2、Gsus2、Asus2、Bsus2和弦吧！

➤ 組成公式1：以根音的數法

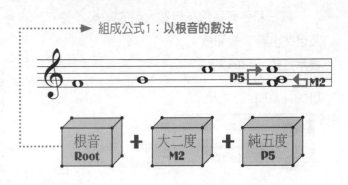

根音 Root ＋ 大二度 M2 ＋ 純五度 P5

☑ 掛留四和弦(掛四三和弦) Suspended Fourth Chord

表示方式：Xsus4 、Xsus

以Csus4為例：C F G

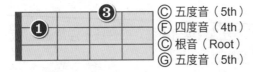

Ⓒ 五度音（5th）
Ⓕ 四度音（4th）
Ⓒ 根音（Root）
Ⓖ 五度音（5th）

現在快來動動腦，推出Dsus4 Esus4、
Fsus4、Gsus4、Asus4、Bsus4 和弦吧！

➤ 組成公式1：以根音的數法

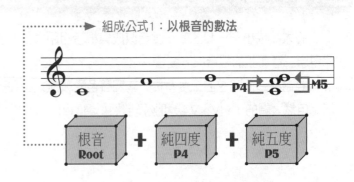

根音 Root ＋ 純四度 P4 ＋ 純五度 P5

　　大三和弦、小三和弦、增三和弦、減三和弦、掛留和弦的共通性都是由三個單音而組成，後續之和弦組成理論大都以此類為基礎再延伸或變化，因此務必牢記三和弦組成公式，才能接續探討「和聲理論與實務運用」。建議練習和弦時並熟記和弦組成音，往後編曲、即興上更能得心應手！

二指刷擊法

二指刷擊法

　　二指刷擊法是利用大拇指（代號 p）與食指（代號 i）交替刷弦，刷擊時會因手型及觸弦角度位置的不同，音色而產生不同的變化。例如在指板處刷擊音色較厚實甜美，在音孔後刷擊音色較清澈明亮，運用指肉刷擊音色較柔和，使用指甲刷擊音色較剛硬，可依個人喜好選擇想要的音色。

　　為了製造刷擊時不同的音色，二指刷擊可依不同的節奏類型安排多元的刷擊次序，若再將四條弦分成上、下兩高低聲部刷奏，刷擊音色的表現上更有層次感！

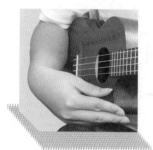

大拇指使用指腹處向下刷擊。

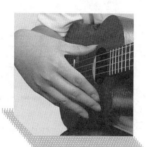

大拇指使用指甲面向上刷擊。

食指使用指甲面向下刷擊。

食指使用指腹處向上刷擊。

二連音二指刷擊法

大拇指下刷
食指上刷擊
（二指刷擊1）

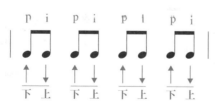

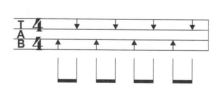

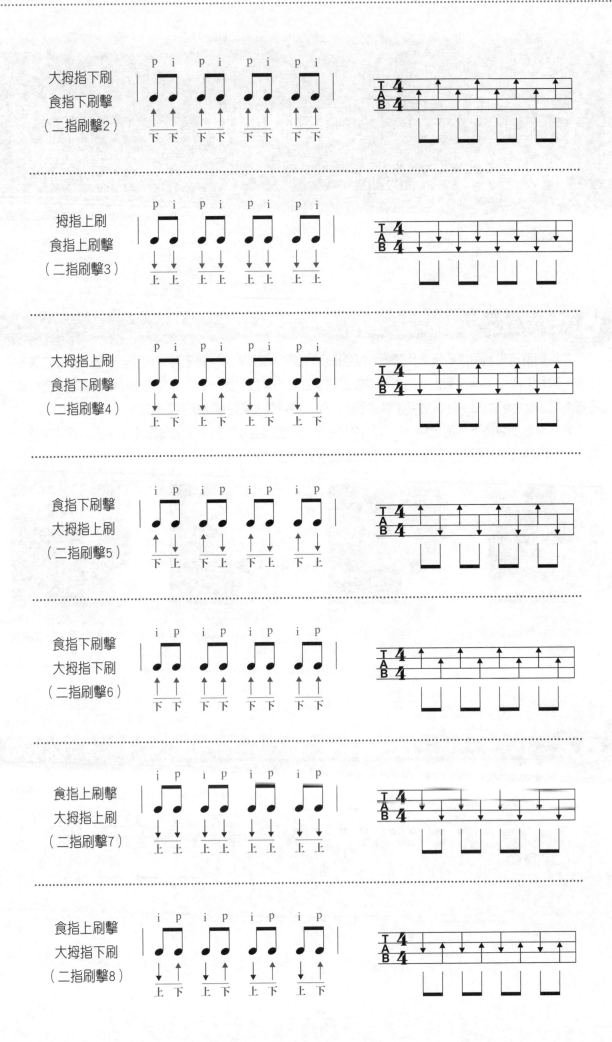

8 Beat節奏運用

1-9

☑ 8 Beat節奏

拍號（Time Signature）為4/4，以四分音符為一拍，每小節有四拍的情況下，若將每一拍平均兩等份而每個等份（點）拍長為半拍（1/2拍），如此一來每一小節裡就會存在8個點，也就是所謂的「8 Beat」。

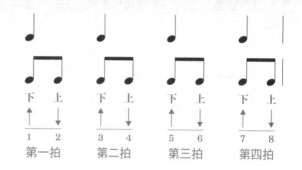

☑ Folk Rock節奏

把8 Beat節奏裡的第2點、第5點拿掉，而形成了所謂的民謠搖滾節奏。

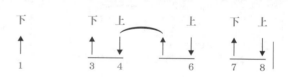

☑ 147 8 Beat節奏

若將8 Beat節奏任意的排列組合也可得到新的節奏，例如將第2點、第3點、第5點、第6點、第8點去掉不彈，就會誕生只有147三個點的節奏。

若照1、3、5、7點向下刷，而2、4、6、8點向上刷，此節奏俗稱「147 8 Beat 節奏」。

當日後學到16 Beat節奏時亦可將所有8個點向下刷會更突顯147的節奏！

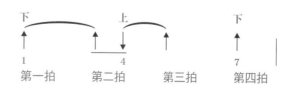

以本單元歌曲〈OAOA〉為例，主歌部分節奏：第一小節就是以147的節奏加上第二小節缺第1點、第6點，構成了以兩個小節8 Beat單位的節奏型態。

範例1 主歌節奏：

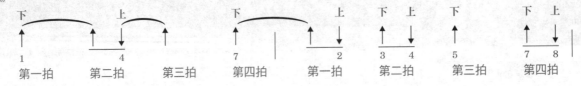

範例2 過門節奏：主歌與副歌間利用漸強的過門節奏讓主歌與副歌更能區分。

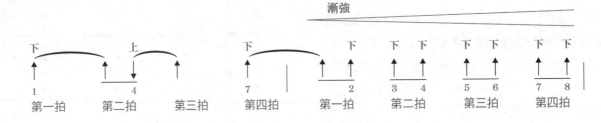

範例3 副歌節奏：第一小節把Folk Rock節奏去除第6點再加上主歌部分第二小節的節奏。

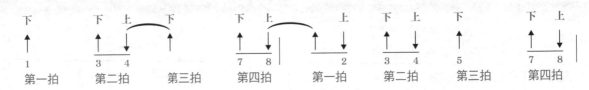

範例4 橋段節奏：8 Beat輕搖滾節奏型態。

將上述多種節奏安排在不同的段落上，可呈現不一樣的層次與效果。搭配不同手指的彈奏、刷奏方式，在不同的音色與節奏排列組合的激盪下，讓歌曲情緒表現出更豐富、更多元的色彩，這正是彈奏者賦予歌曲生命力的所在。

詞：五月天
曲：五月天阿信
唱：五月天阿信

OAOA

Key C Play C
Capo 0 Rhythm Soul
Tempo 4/4 ♩=146
Tune High G

1.彈奏旋律可將第四弦換成Low G弦，並且運用第三、五、六、七指型音階。

2.以High G標準調音伴奏。

3.合奏時，切記拍子要穩定、速度要一致。

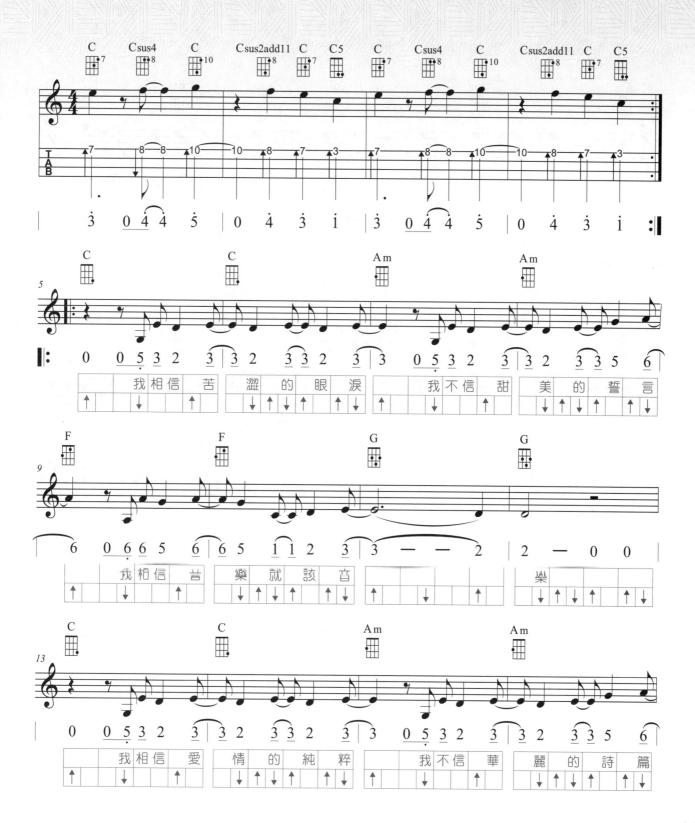

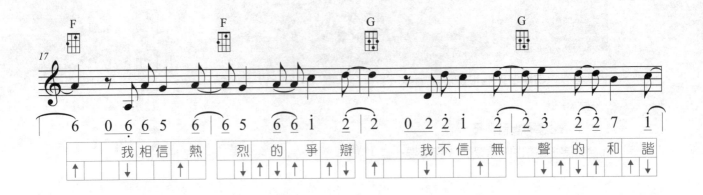

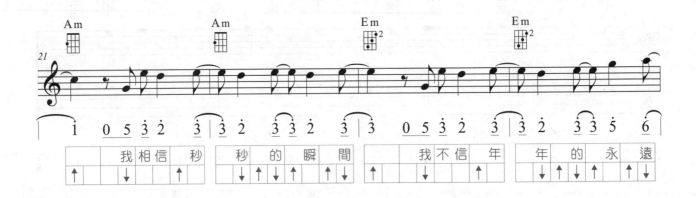

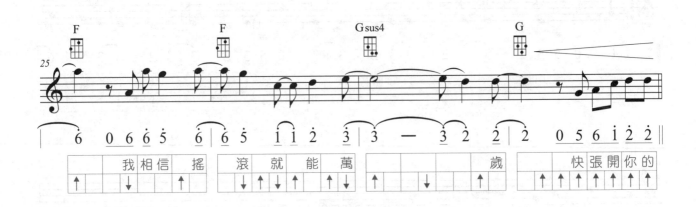

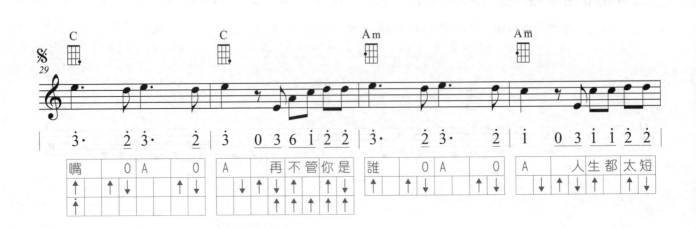

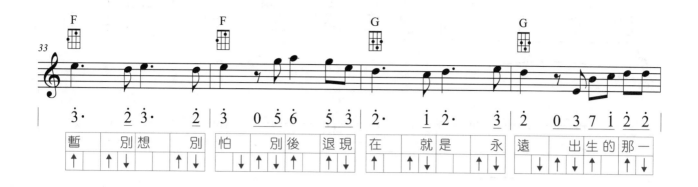

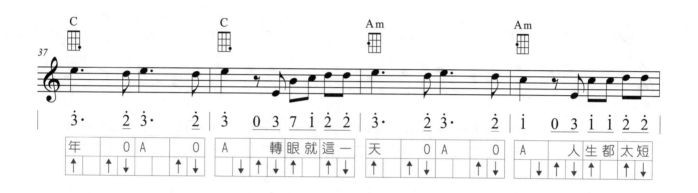

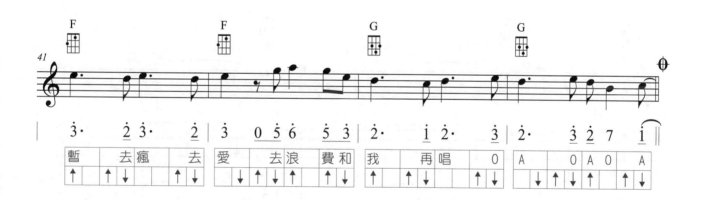

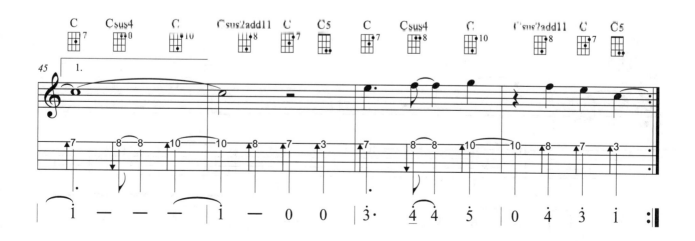

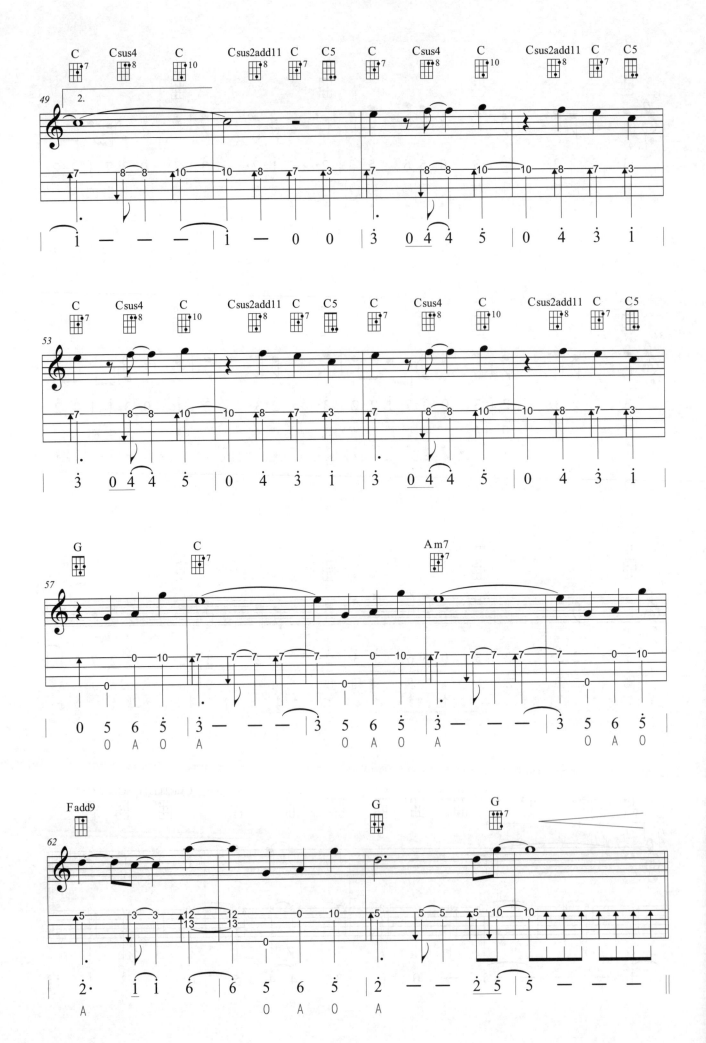

52

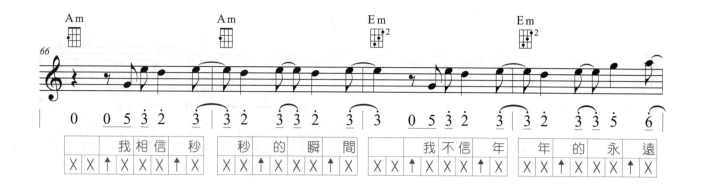

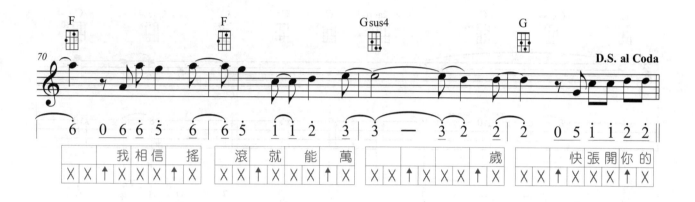

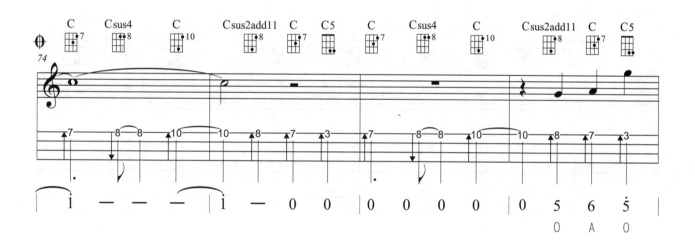

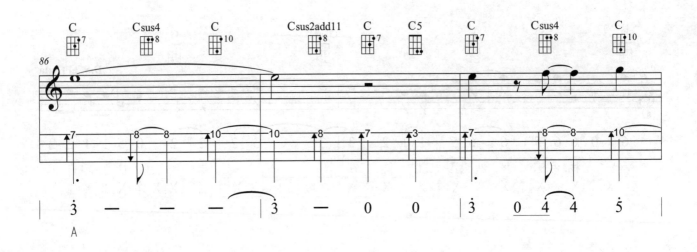

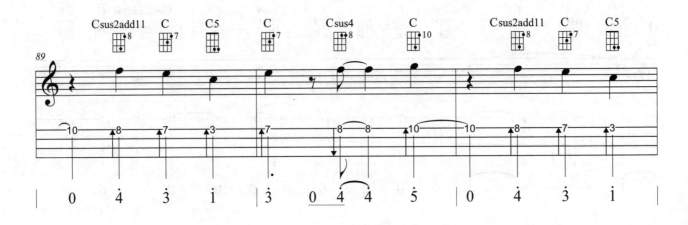

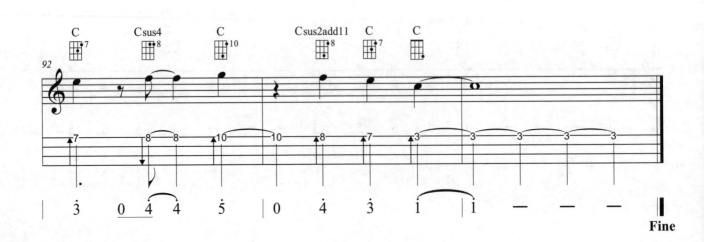

Fine

第二章

-CH.2-

..

右手指法介紹

☑ 右手指法介紹

開始彈奏前,先來探討各種指法的特色:二指法彈奏上使用大拇指與食指,並且互相交替撥彈,使音樂聆聽上有鮮明的空間感。三指法彈奏上使用大拇指、食指、中指,大拇指負責撥彈第三弦與第四弦,讓彈奏上帶著活潑、跳躍的高低音切換。四指法彈奏中使用大拇指、食指、中指、無名指,因各指負責固定的各條弦,聽覺上帶有穩固的音色。古典、Finger Style等指法有時因為佛朗民歌曲風或其他技巧上的需求,因此需運用五指彈奏,聽覺上較為豐富絢麗!

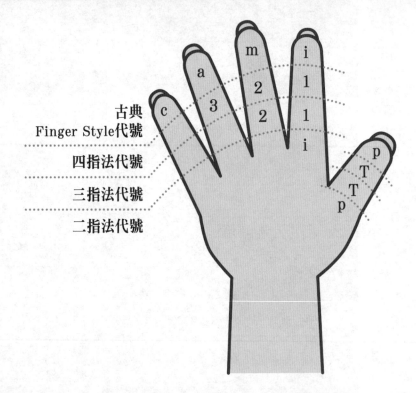

古典
Finger Style代號

四指法代號

三指法代號

二指法代號

綜合以上可知,每一種指法的彈奏方式都具有不同的音色和表現,並沒有絕對的正確或錯誤。 就如同音樂沒有絕對好與壞,一首歌曲可以用一指彈,也可用二指、三指、四指或五指。重點是如何表現出音樂的生命力,這才是值得我們去深思探索的部分!(＊古典Finger Style代號文字源自於西班牙文:c＝chico＝little finger;a＝anular＝ring finger;m＝medio＝middle finger;i＝indice＝index finger;p＝pulgar＝thumb)

四指法介紹&練習

☑ 四指撥奏姿勢

使用大拇指、食指、中指、無名指指腹處分別撥彈第四、三、二、一弦，如同畫圓般地轉動大拇指，並使用第一指節前端指腹處向外撥弦。食指、中指、無名指皆以第二指節為基點，彎動一、二指節並使用第一指節前端指腹處向上撥弦。

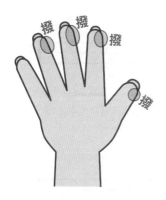

右手手指是否需留指甲呢？其實彈奏音色取決於個別喜好，有指甲撥奏的音色較清脆明亮，沒有指甲撥奏音色較柔和厚實。

Step1.
大拇指朝上，食指、中指、無名指、小拇指微彎，掌心有如握乒乓球並呈現「讚」的姿勢。

Step2.
轉動手腕使手掌與手臂呈現水平姿勢。

Step3.
提高手腕使手掌與手臂呈現彎曲姿勢，再將手腕向右擺使大拇指和食指、中指、無名指分開。

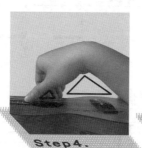

Step4.
Step3的姿勢移至琴上，前手臂1/2處靠至面板上緣，手指、手腕、手臂呈現兩個三角形。

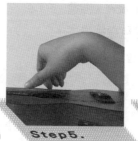

Step5.
將Step3姿勢騰空於音孔上。

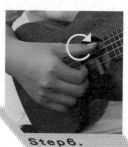

Step6.
大拇指向外畫圓撥第四弦。

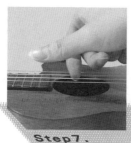
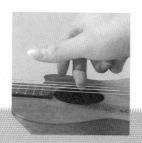
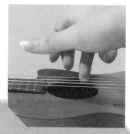

Step7.
食指、中指、無名指向上撥弦時的軌跡盡量與弦垂直，聲音較圓潤飽滿。

四指法較二、三指法所運用的手指為多,因此先介紹並且練習四指法,後續二、三指法便能駕輕就熟!

無名指若沒訓練過,通常比其他手指來得不靈活,可依此做耐力練習,提升手指的靈活度。練習時,盡量用力撥彈,因為彈奏演奏曲主要就是靠強、弱與快、慢來控制歌曲的感情細膩度!

四連音速度比二、三連音快,建議練習的順序從二連音開始,接著三連音再換四連音。

將上述任一指法,持續練習30秒至1分鐘後休息5分鐘,接著把節拍器再加2~5個速度來練習。按照此法依序練習,便能提升右手手指靈活度與肌耐力。

學生組的目標:二連音速度到150bpm、三連音80bpm、四連音60bpm。老師組的目標則是二連音200bpm、三連音150bpm、四連音100bpm。

分開撥弦法

當某一手指撥弦後,緊接著換另外一根手指撥弦,依上述方式手指交替撥彈。

同時撥弦法

使用兩指或多於兩根手指同時撥弦。

🎵 **分開撥弦法**

練習**1** 一拍平均彈兩點,二連音練習法

♩=30-200

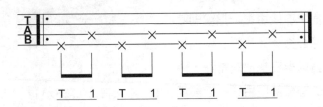

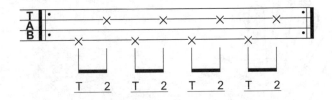

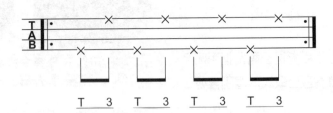

練習2 一拍平均彈三點，三連音練習法

♩=30-150

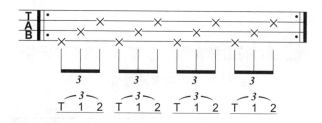

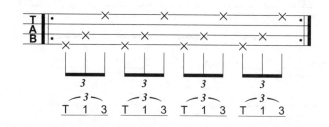

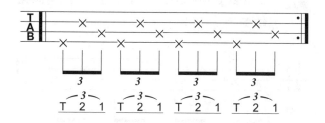

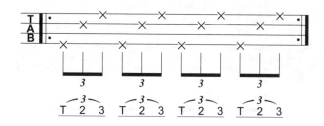

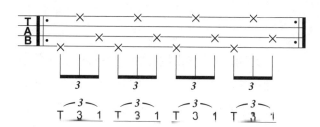

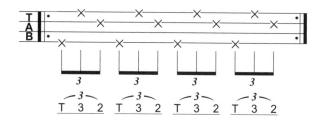

練習3 一拍平均彈四點，四連音練習法

♩=30-100

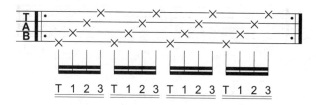

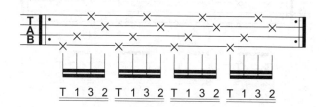

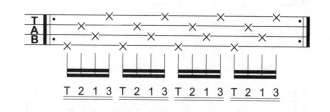

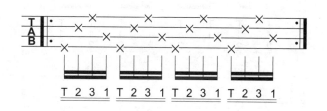

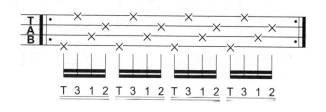

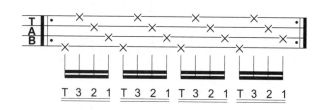

♪ **同時撥弦法** / 一拍平均彈二點，二連音練習法

♩=30-200

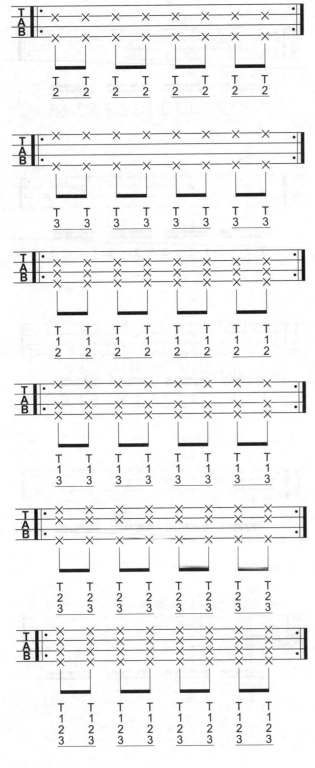

♪ **綜合撥彈練習** / 將同時撥弦代入分開撥弦練習1.2.3.中的T就會有105種指法練習

範例1 將同時撥彈練習的 $\frac{T}{3}$ 帶入分開撥彈練習1. $\underset{T\quad\quad 1}{}$ 的 T，指法演變成 $\underset{3\quad\quad 1}{T}$ 。

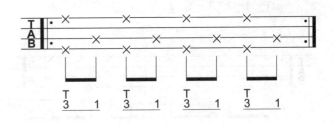

範例2 以8 Beat Slow Soul的指法為例，將同時撥彈練習的 $\frac{T}{3}$ 帶入：

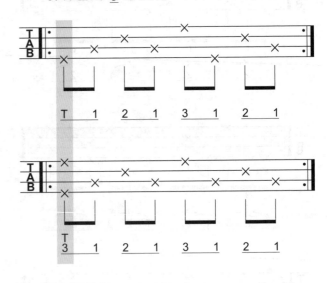

　　分開撥弦、同時撥弦、綜合撥弦三大類指法練習共有120種不同的排列組合，假若每種指法都能按部就班使用節拍器練習，建立規律性與穩定度，並將速度提升全某一水平，日後遇到較複雜的伴奏法就能輕易上手，面對變化多端的演奏曲亦可駕輕就熟，進而隨心所欲的彈奏，達到手腦協調的目的。

四指法型態(一)

2-3

☑ 四指法 8 Beat Slow Soul(1)

曲例：〈T1213121〉

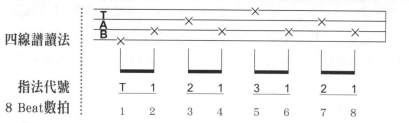

四線譜讀法

指法代號　T　1　2　1　3　1　2　1
8 Beat數拍　1　2　3　4　5　6　7　8

☑ 四指法 8 Beat Slow Soul(2)

曲例：〈你不知道的事〉

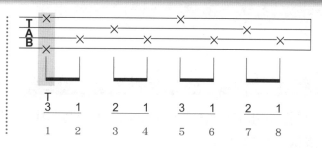

四線譜讀法

指法代號　T　1　2　1　3　1　2　1
　　　　　3
8 Beat數拍　1　2　3　4　5　6　7　8

☑ 四指法 8 Beat Slow Soul(3)

曲例：〈隱形的翅膀〉

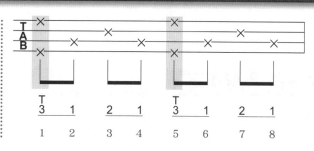

四線譜讀法

指法代號　T　1　2　1　T　1　2　1
　　　　　3　　　　　3
8 Beat數拍　1　2　3　4　5　6　7　8

▮：兩弦同時一起彈

封閉和弦

2-4

☑ 封閉和弦 Barre Chord

　　和弦的按法中無空弦音，並可將同手型之和弦任意在指板上移動稱為「移動式和弦」。當和弦需要移調時，必須以食指左側緣（張開手掌，掌心朝向自己的方向）觸弦處「打直平行於上弦枕」的方式，在同一琴格內同時按壓兩弦以上至四條弦，並且和弦的按法中無空弦音者，稱為「封閉和弦」。

　　封閉和弦是移動式和弦的按法之一，以B♭和弦為例（半封閉和弦按法），如右圖：

　　第一弦至第四弦皆有手指按壓，音名依序為B♭、F、D、B♭，四弦中沒有空弦音，便能將位於一至三格的B♭和弦手型移到三至五格相同和弦手型的C和弦。

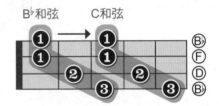

☑ 開放和弦 Open Chord

　　只要和弦的按法中有一個空弦音以上，稱之為「開放和弦」，開放和弦屬於「非移動式和弦」。以C和弦為例，如右圖：

　　無名指按在第一弦的第三格上音名為C，因此第一弦沒有空弦音，從第二弦至第四弦有三個空弦音分別為E、C、G。

☑ 全封閉和弦按法 Barre Chord

　　食指同時按壓四條弦，大拇指指腹平貼於琴頸中央，手腕向外推。使四條弦與食指呈現180度平行的姿勢，並且以食指的左側緣處當作觸弦的支點，此時第四弦剛好通過食指的第一指節1/2處，其次再利用手掌內外兩處施力。

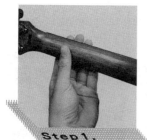

Step1.
大拇指指腹平貼於琴頸中央。

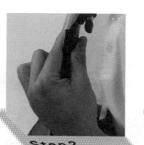

Step2.
手腕向外推使四條弦與食指呈現180度平行的姿勢。

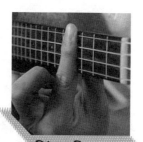

Step3.
以食指左側緣處當作觸弦的支點。

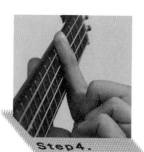

Step4.
以食指第一指節長度的1/2處按壓第四弦最為省力。

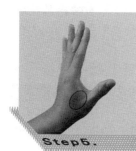 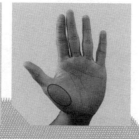

Step5.
利用手掌內外兩處當作施力點。

☑ 半封閉和弦按法 *Barre Chord*

1.食指按壓兩條弦

分為「A.大拇指平貼法」與「B.手掌握實法」兩種按法。

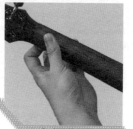

A.大拇指平貼法
大拇指指腹貼住琴頸中央,此時食指第二與第三指節處呈現90度,其餘按法步驟同手掌握實法琴頸上緣。

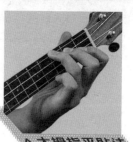

A.大拇指平貼法
此按法大拇指稍費力,但移動時機動性較高。

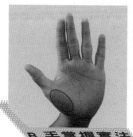

B.手掌握實法
大拇指內側處頂貼琴頸上緣。

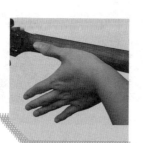

B.手掌握實法
此時大拇指與琴頸呈現平行的方向。

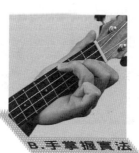

B.手掌握實法
中指與無名指垂直按壓其餘兩條弦。

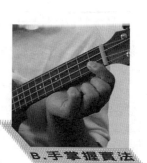

B.手掌握實法
食指第一指節左側緣處為觸弦面,並以水平方向同時按壓兩條弦。

63

2.食指按壓三條弦

大拇指平貼法。

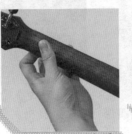

大拇指平貼法

大拇指指腹貼住琴頸中央，此時食指第二與第三指節處呈現120度。

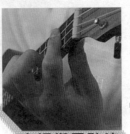

大拇指平貼法

食指左側緣處按弦並平行於三條弦。

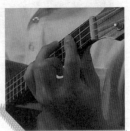

大拇指平貼法

再加入其他手指並垂直按壓其餘所剩的弦。

3.封閉和弦其他的按法

「長食指按法」，適合食指第一、二指節長度大於四弦寬度。

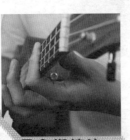

長食指按法

大拇指指腹平貼琴頸中央，食指第一、二指節以水平方式按壓四條弦，與第三指節呈現90度。

長食指按法

食指向指板方向施力後，右手臂夾緊面板，使得作用力與反作用力互相抗衡，此法也稱為「蹺蹺板平衡施力」，按封閉和弦會較省力。

4.移動式和弦其他的按法

「半月型按法」，適合食指第一、二指節長度大於四弦寬度。

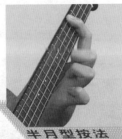

半月型按法

以食指第一指節上端長度的1/4處按第四弦，第二指節末端壓第一弦。

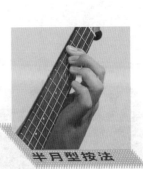

半月型按法

再加入其他手指並垂直按第二第三弦。

☑ 封閉和弦常見錯誤的按法

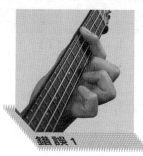

食指以半彎月型的姿勢按壓四條弦,第二、三弦卻無任何手指按壓,因此易造成第二、三弦彈不出任何聲音。

錯誤1

大拇指貼靠琴頸上緣,施力上容易浪費太多的力道,並且壓弦過久容易造成手部疼痛,嚴重者會有肌腱炎。

錯誤1

☑ 練習方法與訣竅

　　除了上述的動作姿勢要正確外,如果想把封閉和弦彈出聲音與持續的耐力,則必須要有正確的練習方式與訣竅。先以左手食指打直按緊四條弦後,右手大拇指或食指順勢往下刷(亦可拿Pick),再將左手食指輕離四條弦,保持懸空的方式在弦上方等待,依上述動作反覆練習至500次後,一定可以彈出聲音,但是這些練習需要時間累積,練習時若一昧求快,反而會造成「欲速則不達」的窘境。

　　目標設定可以從100次開始訓練,下次再練習時可以設定200次...等,依此類推直達500次。在練習過程中如果感覺到痠可以放慢速度,等手較不痠再加速,但盡量不要中途放棄,沒聲音也要完成目標再休息。每一次練習後至少要讓手有10分鐘以上的休息時間,才不會讓手指與手掌練習過久後,從痠到痛,最後出現麻的現象,這些都是十分危險的情況。希望每位讀者都能順利克服這個關卡,才能順利往後探索中高把位的和弦唷!

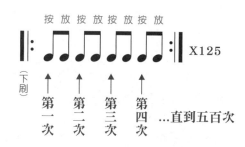

按 放 按 放 按 放 按 放

(下刷)

第一次　第二次　第三次　第四次 ...直到五百次

X125

☑ 蹺蹺板平衡施力法

　　上述的練習法是增強手力、肌耐力的其中一種方式,接下來在此要介紹的是一種可以借力使力的省力封閉和弦按法,稱為「蹺蹺板平衡施力法」。蹺蹺板平衡施力法是運用「作用力」與「反作用力」。無論是大拇指平貼法、手掌握實法都可以適用蹺蹺板平衡施力法。不僅能達到事半功倍的效果,亦可長時間按壓封閉和弦仍可按緊!但是希望大家還是能多訓練封閉指力,日後遇到快速換封閉和弦時,移動和弦的機動性才能提高!

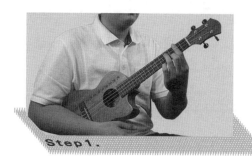

Step1.

右手臂往面板方向施力,藉著手臂與身體夾住烏克麗麗,當面板受正向力時琴頸會往反向運動。

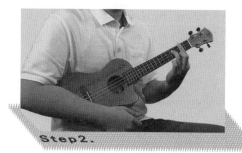

Step2.

食指再向指板方向施力,使得施力平衡。

🎵 **和弦熟練法** /〈隱形的翅膀〉F♯m7♭5封閉和弦

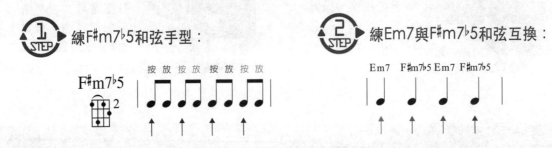

Am				Em7				F♯m7♭5				F				Dm7				G7			
道	我		一	直	有	雙		隱	形	的	翅	膀	帶	我		飛		給	我		希		
T3	1	2	1	T3	1	2	1	T3	1	2	1	T3	1	2	1	T3	1	2	1	T3	1	2	1

STEP 1 ▶ 練F♯m7♭5和弦手型：

F♯m7♭5
[和弦圖] 2

按 放 按 放 按 放 按 放
↑ ↑ ↑ ↑

STEP 2 ▶ 練Em7與F♯m7♭5和弦互換：

Em7　F♯m7♭5　Em7　F♯m7♭5
↑　↑　↑　↑

　　當一首歌曲裡有未練習過的和弦，先以單一和弦練習法將不熟習的新和弦手型練順後，再以和弦互換練習法將兩和弦練熟，切記和弦互換得順，歌曲才能流暢地進行。

圓滑音技巧

2-5

☑ 圓滑音技巧 *Legato*

圓滑的彈奏兩個或兩個以上不同音高的音符，這樣的方式稱為「圓滑音技巧」，在烏克麗麗上可以運用搥弦、勾弦、滑弦、推弦等技巧展現不同的音色。樂譜標示上通常以一弧線連結音符，此弧線稱為「圓滑線」。

☑ 搥弦 *Hamer On*

右手先撥彈任一條弦後，在延音殘響未消音前，以左手指頭快速、用力重搥在該弦指板上並按緊不鬆動（有如鐵鎚敲打釘子的方式），而使弦與琴桁接觸後而產生的聲音。

在四線譜上以英文縮寫「H」或「H.O.」方式標示，由低音畫一弧線至高音，若無任何英文註明則可從兩音間判別，較低音在前而高音在後（字數小在左，數字大在右）。

左手指甲一定要剪短，測試時可用右手手指指腹摸左手指頭處，若發現先接觸到指甲代表指甲太長則無法垂直按壓弦，也會造成音的品質不夠紮實。若再剪短會痛建議可使用磨指甲刀或砂紙把指甲磨短，如此使手指就可垂直按壓在弦上，彈奏的音質也會更飽滿。

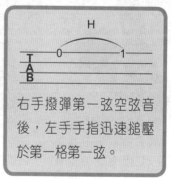

右手撥彈第一弦空弦音後，左手手指迅速搥壓於第一格第一弦。

指頭部位搥弦。

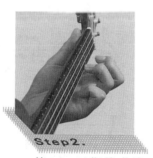

第一、二指節處呈現垂直（90度）。

勿以指腹處搥弦。

 空弦音搥弦練習

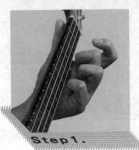 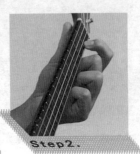 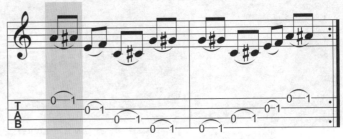

Step1.
食指在第一格第一弦上方保持垂直姿勢等待並撥第一弦。

Step2.
食指迅速用力按壓在第一格第一弦上。

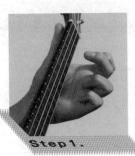 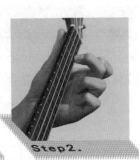 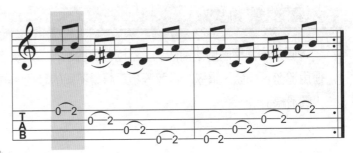

Step1.
中指在第二格第一弦上方保持垂直姿勢等待並撥彈第一弦。

Step2.
中指迅速用力按壓在第二格第一弦上。

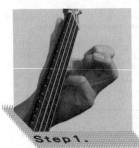 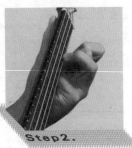 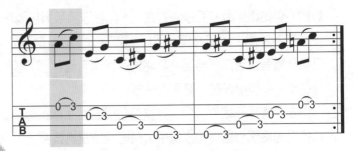

Step1.
無名指在第三格第一弦上方保持垂直姿勢等待並撥彈第一弦。

Step2.
無名指迅速用力按壓在第三格第一弦上。

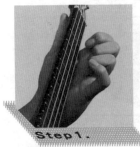 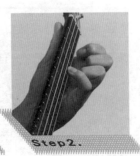 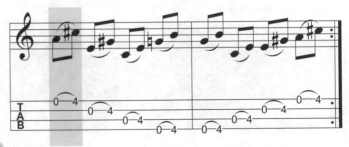

Step1.
小拇指在第四格第一弦上方保持垂直姿勢等待並撥彈第一弦。

Step2.
小拇指迅速用力按壓在第四格第一弦上。

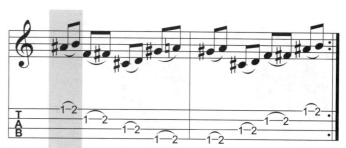

固定手指搥弦練習

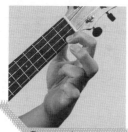
Step1.
食指先按壓在第一
格第一弦上後，中
指在第二格第一弦
上方保持垂直姿勢
等待。

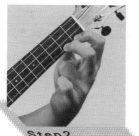
Step2.
食指按弦不動並撥
彈第一弦，中指迅
速用力按壓在第二
格第一弦上。

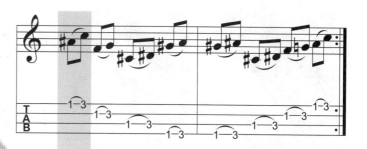

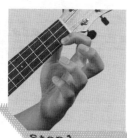
Step1.
食指先按壓在第一格
第一弦上後，無名指
在第三格第一弦上方
保持垂直姿勢等待。

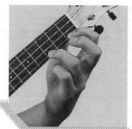
Step2.
食指按弦不動並撥彈
第一弦，無名指迅速
用力按壓在第三格第
一弦上。

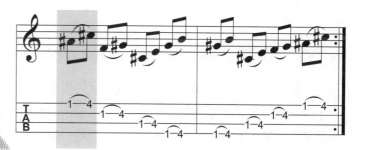

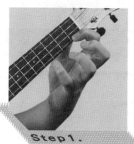
Step1.
食指先按壓在第一格
第一弦上後，小拇指
在第四格第一弦上方
保持垂直姿勢等待。

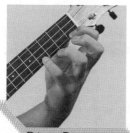
Step2.
食指按弦不動並撥彈
第一弦，小拇指迅速
用力按壓在第四格第
一弦上。

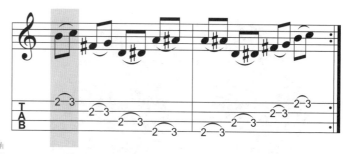

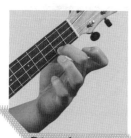
Step1.
中指先按壓在第二格
第一弦上後，無名指
在第三格第一弦上方
保持垂直姿勢等待。

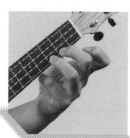
Step2.
中指按弦不動並撥彈
第一弦，無名指迅速
用力按壓在第三格第
一弦上。

69

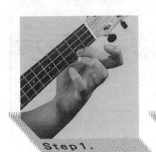 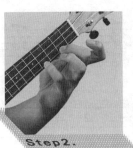

Step1.
中指先按壓在第二格
第一弦上後,小拇指
在第四格第一弦上方
保持垂直姿勢等待。

Step2.
中指按弦不動並撥彈
第一弦,小拇指迅速
用力按壓在第四格第
一弦上。

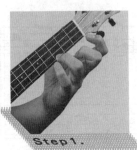 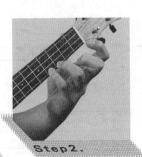 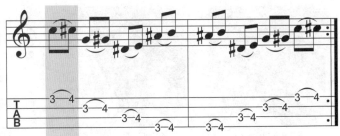

Step1.
無名指先按壓在第三
格第一弦上後,小拇
指在第四格第一弦
上方保持垂直姿勢
等待。

Step2.
無名指按弦不動並
撥彈第一弦,小拇
指迅速用力按壓在
第四格第一弦上。

☑ 勾弦 Pull Off

　　將左手任一手指的第一、二指節處呈現垂直並以指頭
中央部位按緊弦後右手撥彈弦,在延音殘響未消音前,使
用左手指頭上半部位的指肉將弦往斜下勾拉(如同將弦黏
起來)。

　　在四線譜上以英文縮寫「P」或「P.O.」方式由高音畫
一弧線至低音,若無任何英文註明則可從兩音間判別,較高
音在前而低音在後(數字大在左,數字小在右)。

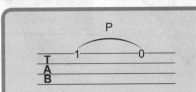

左手手指按壓於第一格第一弦後,
右手撥彈第一弦,再將按壓於弦的
左手手指向斜下勾拉。

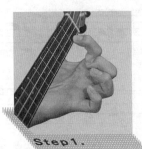 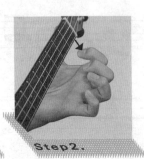

Step1.
手指的第一、二指
節處呈現垂直(90
度),並按緊弦。

Step2.
手指往斜下勾拉弦。

 空弦音勾弦練習

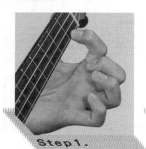 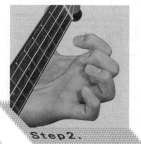 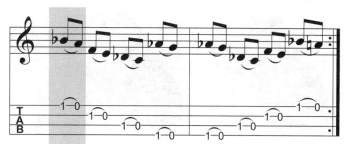

Step1. 食指按緊第一格第一弦並撥彈第一弦。

Step2. 食指往斜下勾拉第一弦。

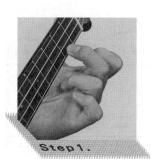 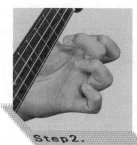 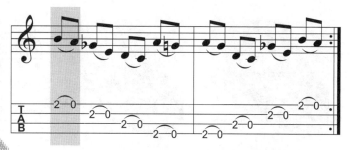

Step1. 中指按緊第二格第一弦並撥彈第一弦。

Step2. 中指往斜下勾拉第一弦。

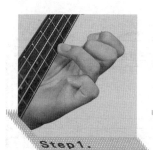 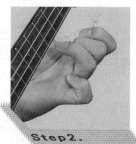 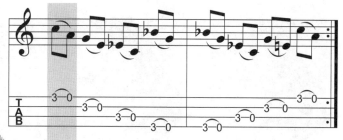

Step1. 無名指按緊第三格第一弦並撥彈第一弦。

Step2. 無名指往斜下勾拉第一弦。

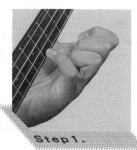 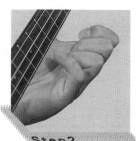 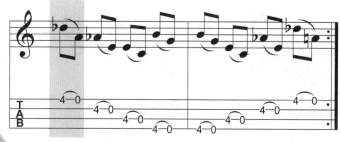

Step1. 小拇指按緊第四格第一弦並撥彈第一弦。

Step2. 小拇指往斜下勾拉第一弦。

固定手指勾弦練習

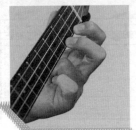
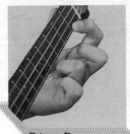
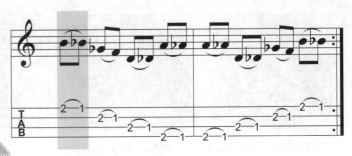

Step1.
食指按緊第一格第一弦，同時中指按緊第二格第一弦。

Step2.
食指按緊第一格第一弦不動並撥彈第一弦，中指向斜下勾拉第一弦。

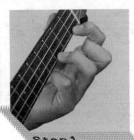
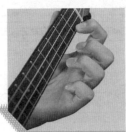
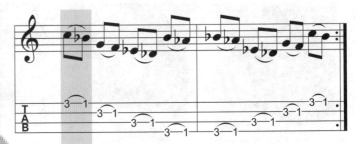

Step1.
食指按緊第一格第一弦，同時無名指按緊第三格第一弦。

Step2.
食指按緊第一格第一弦不動並撥彈第一弦，無名指向斜下勾拉第一弦。

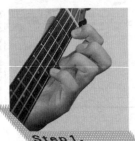
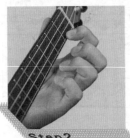
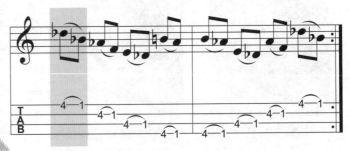

Step1.
食指按緊第一格第一弦，同時小拇指按緊第四格第一弦。

Step2.
食指按緊第一格第一弦不動並撥彈第一弦，小拇指向斜下勾拉第一弦。

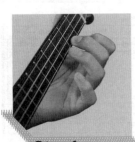
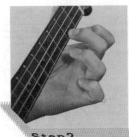
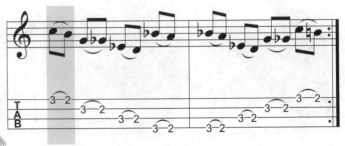

Step1.
中指按緊第二格第一弦，同時無名指按緊第三格第一弦。

Step2.
中指按緊第二格第一弦不動並撥彈第一弦，無名指向斜下勾拉第一弦。

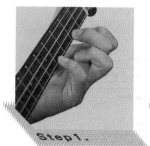 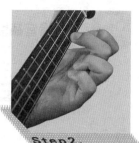 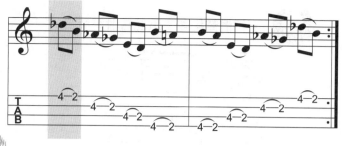

Step1.
中指按緊第二格第一
弦，同時小拇指按緊
第四格第一弦。

Step2.
中指按緊第二格第一
弦不動並撥彈第一
弦，小拇指向斜下勾
拉第一弦。

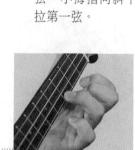 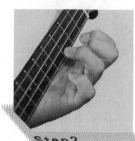 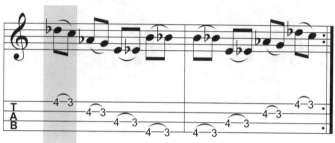

Step1.
無名指按緊第三格第
一弦，同時小拇指按
緊第四格第一弦。

Step2.
無名指按緊第三格第
一弦不動並撥彈第一
弦，小拇指向斜下勾
拉第一弦。

☑ 滑弦 Slide

　　將左手任一手指的第一、二指節處呈現垂直狀，並以指頭按緊弦後，右手先撥彈任一條弦且在延音殘響未消音前，左手該手指按緊弦順著指板在同一條弦上往右（往高音）或左（往低音）滑動，手指滑動時切勿鬆弦。在四線譜上，兩音間畫一弧線或斜線，並以英文縮寫「S」方式記載其上。

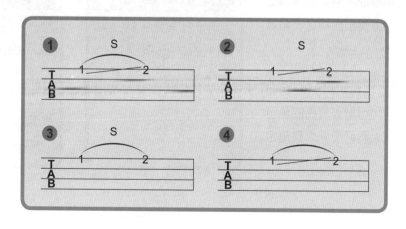

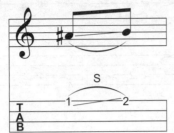

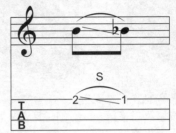

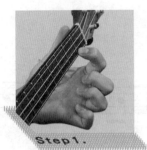

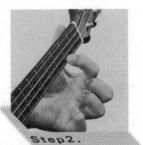

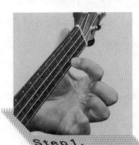

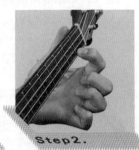

Step1.
食指的第一、二指節處呈現垂直狀，指頭按緊第一格第一弦，右手撥第一弦。

Step2.
食指由第一格第一弦按緊弦滑至第二格第一弦，滑弦時切勿鬆弦。

Step1.
食指的第一、二指節處呈現垂直狀，指頭按緊第二格第一弦，右手撥第一弦。

Step2.
食指由第二格第一弦按緊弦滑至第一格第一弦，滑弦時切勿鬆弦。

右手琶音技巧

烏克麗麗琶音技巧是運用右手手指，如同流水般順暢地，將音階或和弦音分解快速連續的彈奏出而稱之。記譜方式類似毛毛蟲形狀的曲線「 」。

若在響孔前方琶音可得到較溫暖的音色，若在後方則可得到清亮的琶音聲響效果，可依個人喜好或需求來決定音色。

DVD 指法琶音

分為三指琶音、四指琶音，由大拇指開始，手指依序圓滑地把弦抓起。

DVD 刷弦琶音

分為下刷琶音、上勾琶音，手指在弦上畫一半圓弧形，輕柔地向下或向上慢慢地撥彈每條弦。

☑ 效果滑弦 Gliss

右手撥彈弦的同時左手手指快速往左（往低把位）或右（往高把位）方向按壓滑至目標音格，或由起始音格快速往左（往低把位）或右（往高把位）方向鬆弦，而產生的一種特殊音效，亦稱「快速滑弦」。在某音左或右方劃一斜線，並以英文「gliss」或縮寫「g」方式記載其上。

 效果滑弦練習一 / 往低把位快速滑
弦至目標音格

 效果滑弦練習二 / 往高把位快速滑
弦至目標音格

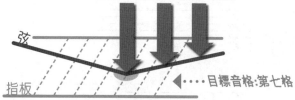

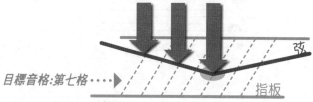

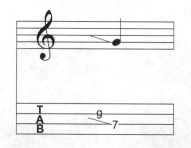

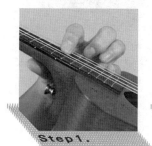
Step1.
左手食指在高把位
任一格的第三條弦
上等待，此時食指
不按壓弦。

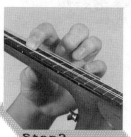
Step2.
右手撥彈第三弦同
時食指向左（往低
把位）快速滑弦按
壓至目標音第七格
第三條弦。

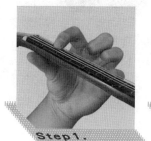
Step1.
左手食指在低把位
任一格的第三條弦
上等待，此時食指
不按壓弦。

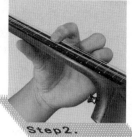
Step2.
右手撥彈第三弦同
時食指向右（往高
把位）快速滑弦按
壓至目標音第七格
第三條弦。

 DVD **效果滑弦練習三** / 由起始音格快速往左（往低把位）鬆滑弦

 DVD **效果滑弦練習四** / 由起始音格快速往右（往高把位）鬆滑弦

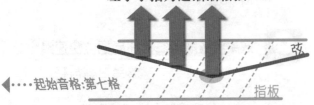

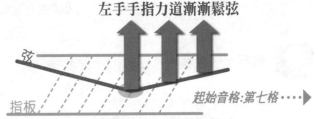

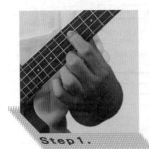 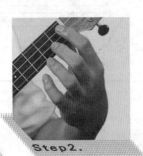

Step1.
左手食指音先按壓起始音第七格第三條弦，右手同時撥彈第三弦。

Step2.
食指向左（往低把位）快速滑弦鬆開至任一格，此時食指離開弦。

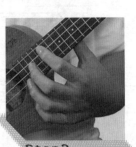

Step1.
左手食指音先按壓起始音第七格第三條弦，右手同時撥彈第三弦。

Step2.
食指向右（往高把位）快速滑弦鬆開至任一格，此時食指離開弦。

☑ 滑弦 & 效果滑弦的差異

滑弦
- Slide -

聽覺上有兩個音（起始音與目標音），兩音滑弦時手指必須按緊不能鬆開，運用時可以取代兩音直接撥彈的音色。

效果滑弦
- Gliss -

聽覺上只有一個音（若非目標音即是起始音），左手必須快速漸按緊或漸鬆開的快速滑弦，運用時可以取代單音直接撥彈的音色。

大七和弦

▷樂理小教室(3)

2-6

☑ 七和弦 Seventh Chord

　　基於曲子和聲多元色彩的需求，因此接下來開始介紹由三和弦之五度音疊加大、小三度或根音加大、小、減七度的七度音，共四個音符所構成的七和弦之種類、組成、功能，以及七度音程的數法。（＊大七度、小七度音程可以運用Ch.1音程轉位方式判定較為容易。大七度：根音提高八度再降「半音」。小七度：根音提高八度再降「全音」）

☑ 大七度音程 & 小七度音程 Major Seventh & Minor Seventh

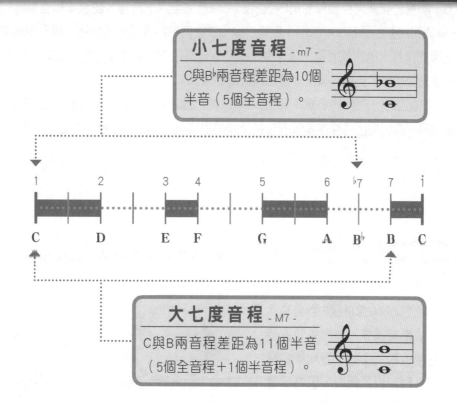

小七度音程 - m7 -
C與B♭兩音程差距為10個半音（5個全音程）。

大七度音程 - M7 -
C與B兩音程差距為11個半音（5個全音程＋1個半音程）。

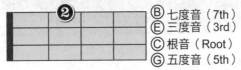
大七和弦 Major Seventh Chord

大七和弦可適用在自然大調的 I、IV 級和弦，自然小調 III、VI 級和弦。

表示方式：XM7、Xmaj7、X△7

以CM7為例：C E G B

❷

Ⓑ 七度音（7th）
Ⓔ 三度音（3rd）
Ⓒ 根音（Root）
Ⓖ 五度音（5th）

以根音C往高音加11個半音程（大七度）找到B，或以第五度音G往高音疊加4個半音程（大三度）找到B。

現在快來動動腦，推出DM7、EM7、FM7、GM7、AM7、BM7和弦吧！

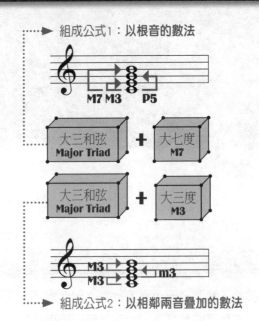

▶ 組成公式1：以根音的數法

M7 M3 P5

大三和弦 Major Triad ＋ 大七度 M7

大三和弦 Major Triad ＋ 大三度 M3

M3 M3 m3

▶ 組成公式2：以相鄰兩音疊加的數法

☑ Low G

「Low G」顧名思義將烏克麗麗的第四弦High G降低完全八度音程，使原本配置最低音的第三弦中音Do（1），換成第四弦的低音Sol（5），更換Low G弦後音域拓寬了三度音程，彈奏或編曲上便以第一弦或第二弦設置旋律音，第四弦和第三弦作為Bass和聲伴奏由於Low G弦的張力鬆軟音色較柔和，因此旋律與和聲兩部交替使用下更能突顯兩者音色與音高的差異。

這種Low G弦配置手法就如同將標準調弦EADGBE的六弦吉他使用移調夾夾在第五格的一、二、三、四弦上，雖然音高一樣，但因烏克麗麗弦的材質及彈奏手法與吉他略為不同，聲響亦不同。

☑ Low G 弦介紹

市售烏克麗麗的Low G弦材質大致分為兩種：碳纖維弦、金屬纏絲弦。碳纖維弦質量較輕，彈奏上音色也較為柔軟、溫和；金屬纏絲弦為尼龍弦外圍包裹金屬線，因為質量較重，所以才可達到良好低音的效果。

炭纖維弦

金屬弦

☑ *High G*

烏克麗麗標準調音為GCEA，其中第四條空弦音設置為High G音高高於第三弦和第二弦的空弦音，彈（刷）奏上將會感受到烏克麗麗活潑、跳躍的獨特性，也因此旋律音除了可以設置於第一弦上並能運用於第四條弦，旋律線於兩弦交替使用下，撥弦音色更多元、聽覺的空間感更寬闊。

除此之外，第四弦與第三弦的空弦音剛好構成完全五度音程（P5），國際許多知名樂手常運用此手法在第四弦設置旋律音，第三弦作為和聲，並使用大拇指同時雙擊兩弦，這樣彈奏出的旋律線不僅飽滿，聲響更豐富。（＊關於旋律線如何設置於第四弦彈奏手法及其運用請參見Ch.12編曲概論）

烏克麗麗指板圖

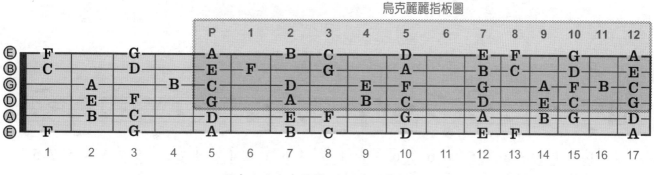

■吉他與烏克麗麗C大調音階指板圖比較

本書中有些歌曲使用Low G特殊調弦法來彈奏旋律及伴奏，另外Ch.13演奏曲〈超級瑪利歐－海底關卡〉就不適用High G演奏。建議可另外多準備一把Low G烏克麗麗當作備用琴，避免常更換第四弦而造成張力不穩定，音準容易偏離。

詞：五月天
曲：五月天
唱：五月天

T1213121

Key C	Play C
Capo 0	Rhythm Slow Soul
Tempo 4/4 ♩=83	
Tune 第四弦 Low G	

為了呈現本首低音共鳴的效果，建議彈唱伴奏或演奏旋律時，將第四弦換成Low G弦，並且本首旋律以第二、三、六音指型音階演奏。

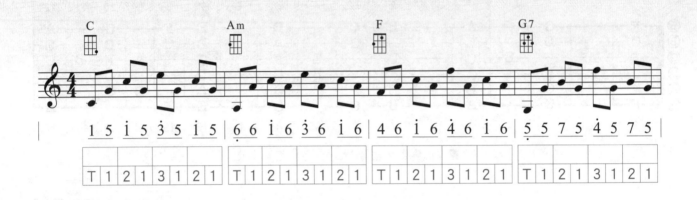

C

1	5	i	5	3	5	i	5	6	6	i	6	3	6	i	6	4	6	i	6	4	6	i	6	5	5	7	5	4	5	7	5
T	1	2	1	3	1	2	1	T	1	2	1	3	1	2	1	T	1	2	1	3	1	2	1	T	1	2	1	3	1	2	1

Am ... **F** ... **G7**

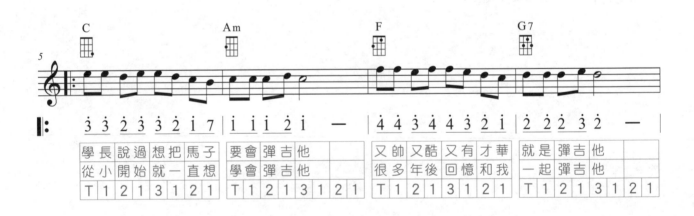

C　　　　　**Am**　　　　　**F**　　　　　**G7**

3	3	2	3	3	2	i	7	i	i	i	2	i	—	4	4	3	4	4	3	2	i	2	2	2	3	2	—				
學	長	說	過	想	把	馬	子	要	會	彈	吉	他		又	帥	又	酷	又	有	才	華	就	是	彈	吉	他					
從	小	開	始	就	一	直	想	學	會	彈	吉	他		很	多	年	後	回	憶	和	我	一	起	彈	吉	他					
T	1	2	1	3	1	2	1	T	1	2	1	3	1	2	1	T	1	2	1	3	1	2	1	T	1	2	1	3	1	2	1

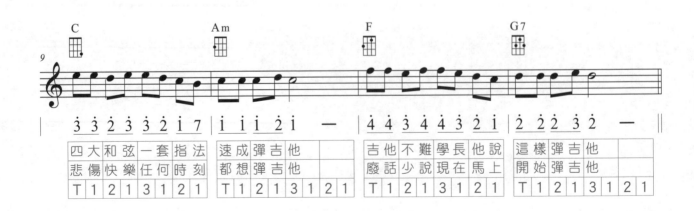

C　　　　　**Am**　　　　　**F**　　　　　**G7**

3	3	2	3	3	2	i	7	i	i	i	2	i	—	4	4	3	4	4	3	2	i	2	2	2	3	2	—				
四	大	和	弦	一	套	指	法	速	成	彈	吉	他		吉	他	不	難	學	長	他	說	這	樣	彈	吉	他					
悲	傷	快	樂	任	何	時	刻	都	想	彈	吉	他		廢	話	少	說	現	在	馬	上	開	始	彈	吉	他					
T	1	2	1	3	1	2	1	T	1	2	1	3	1	2	1	T	1	2	1	3	1	2	1	T	1	2	1	3	1	2	1

80

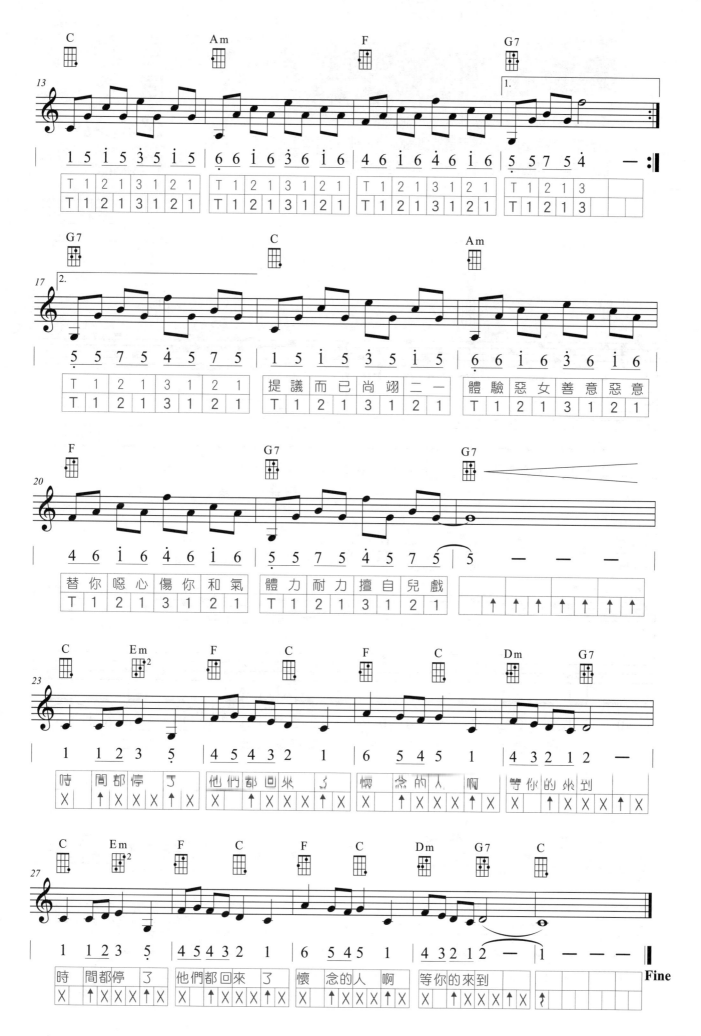

詞：王力宏&瑞業
曲：王力宏
唱：王力宏

你不知道的事

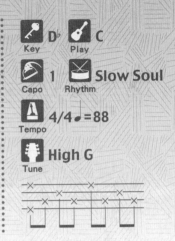

1.本首彈唱伴奏、旋律演奏皆以High G標準調音法彈奏。

2.彈奏旋律時可運用第三、五音指型音階，並在圓滑線處多使用圓滑音
技巧演奏，讓整首歌曲添加更多不同的表情與風貌。

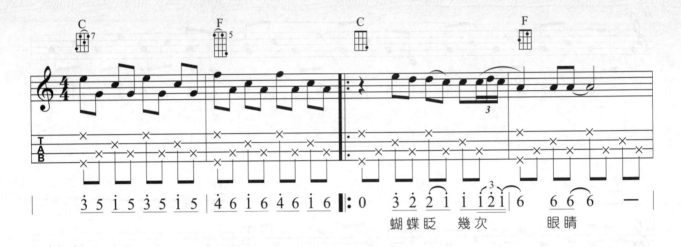

3 5 i 5 3 5 i 5 | 4 6 i 6 4 6 i 6 | 0 3 2 2 i i 1 2 1 6 6 6 6 —
蝴蝶眨　幾次　　眼睛

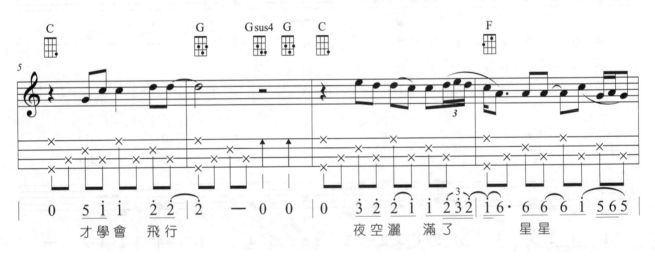

0 5 i i 2 2 2 — 0 0 0 3 2 2 1 1 2 3 2 1 6· 6 6 6 1 5 6 5
才學會　飛行　　　　夜空灑　滿了　　星星

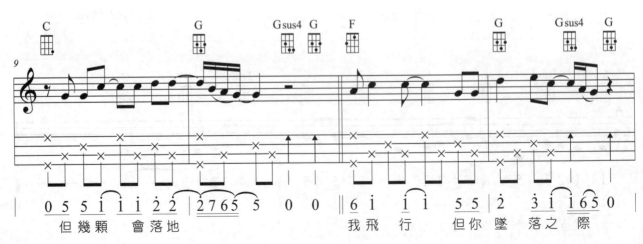

0 5 5 1 1 1 2 2 2 7 6 5 5 0 0 0 6 1 1 1 5 5 2 3 1 1 6 5 0
但幾顆　會落地　　　　我飛行　但你墜　落之　際

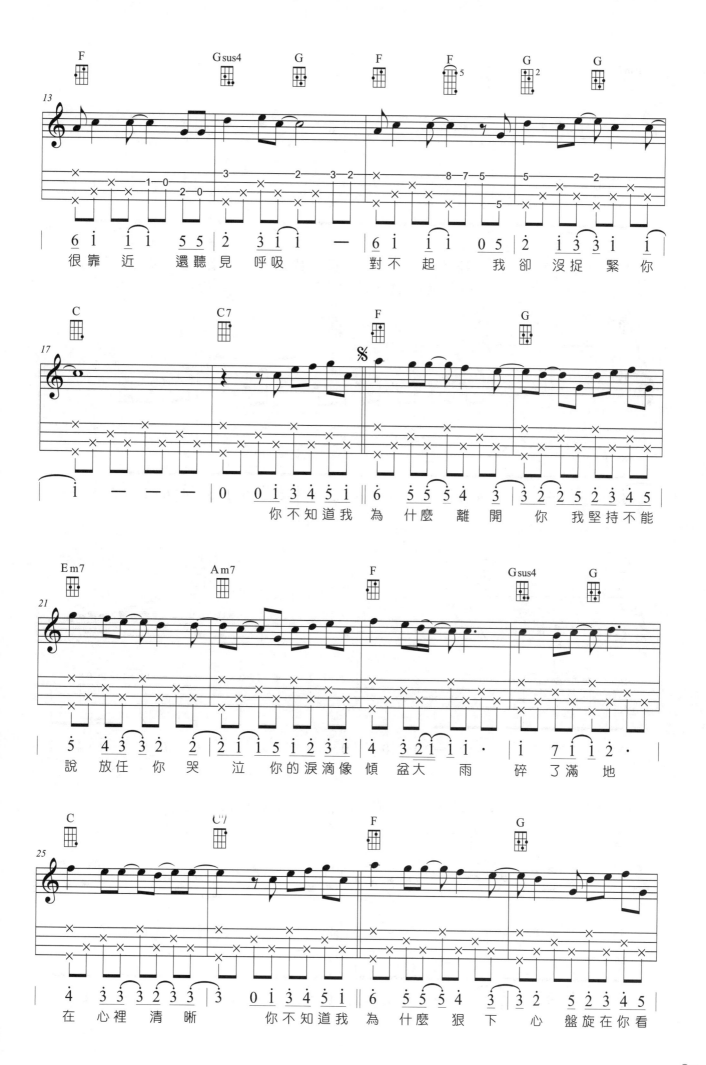

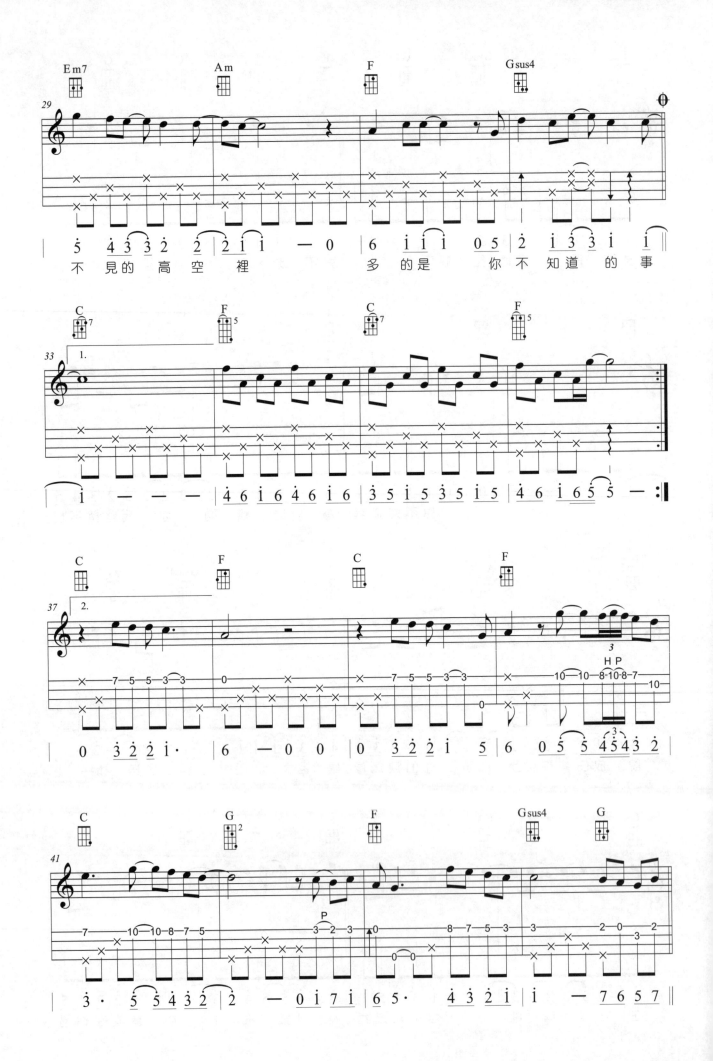

不 見 的 高 空 裡　　　　多 的 是　　你 不 知 道 的 事

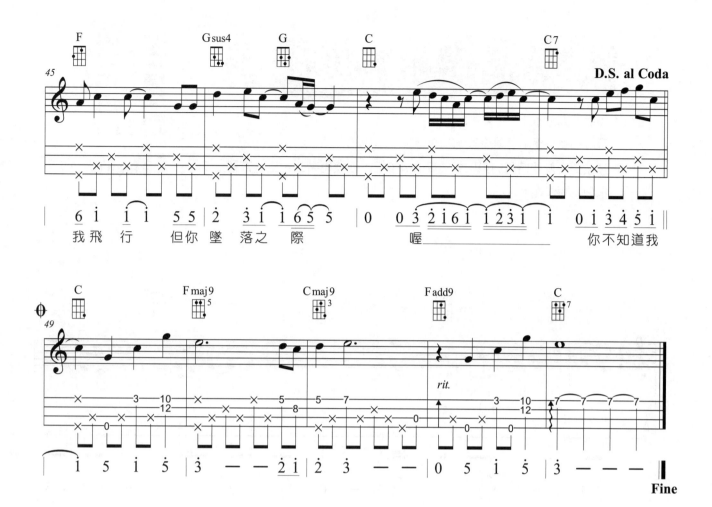

隱形的翅膀

詞：王雅君
曲：王雅君
唱：張韶涵

1.以標準調音High G伴奏。

2.有關移調夾使用說明請參照P.193。

3.建議彈奏旋律時可將第四弦換成Low G弦，並運用第二、三、六音
　指型音階演奏。

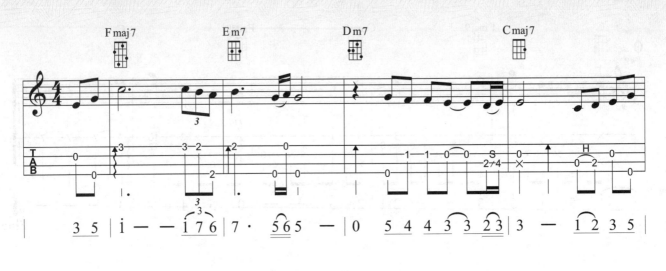

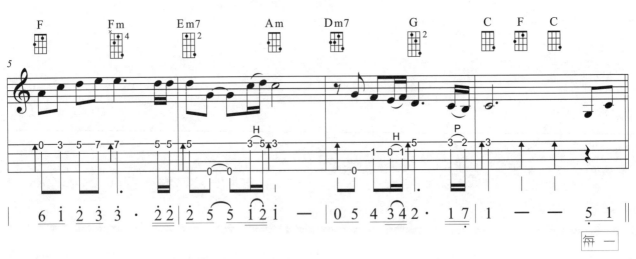

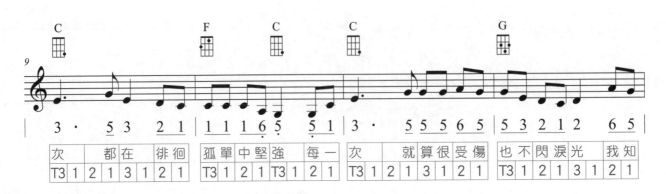

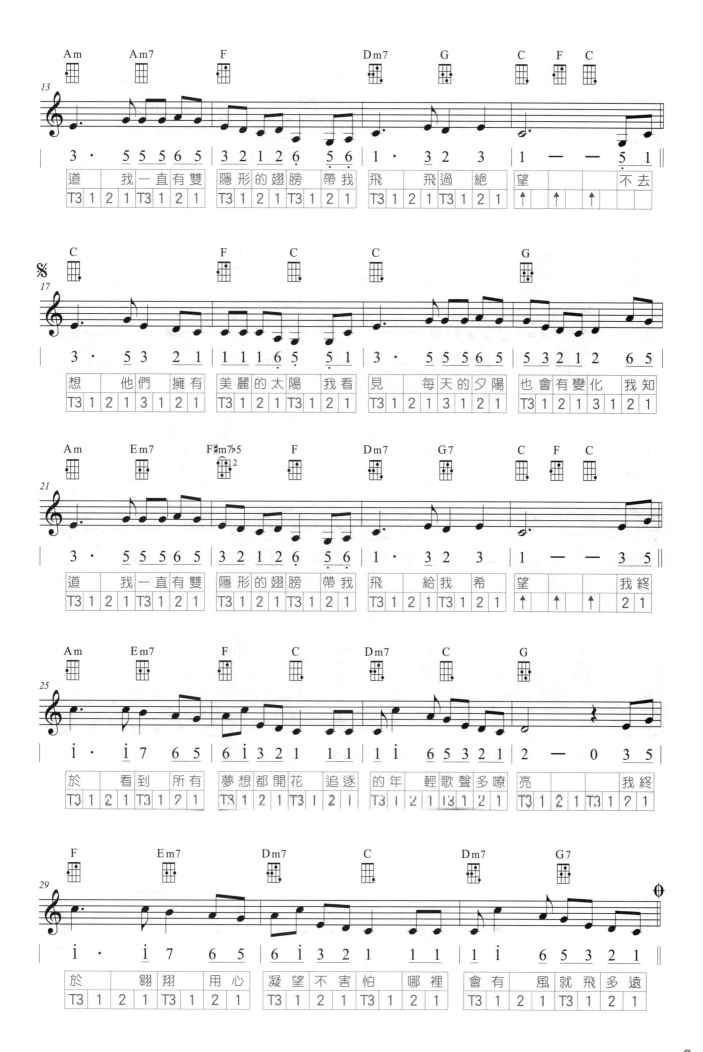

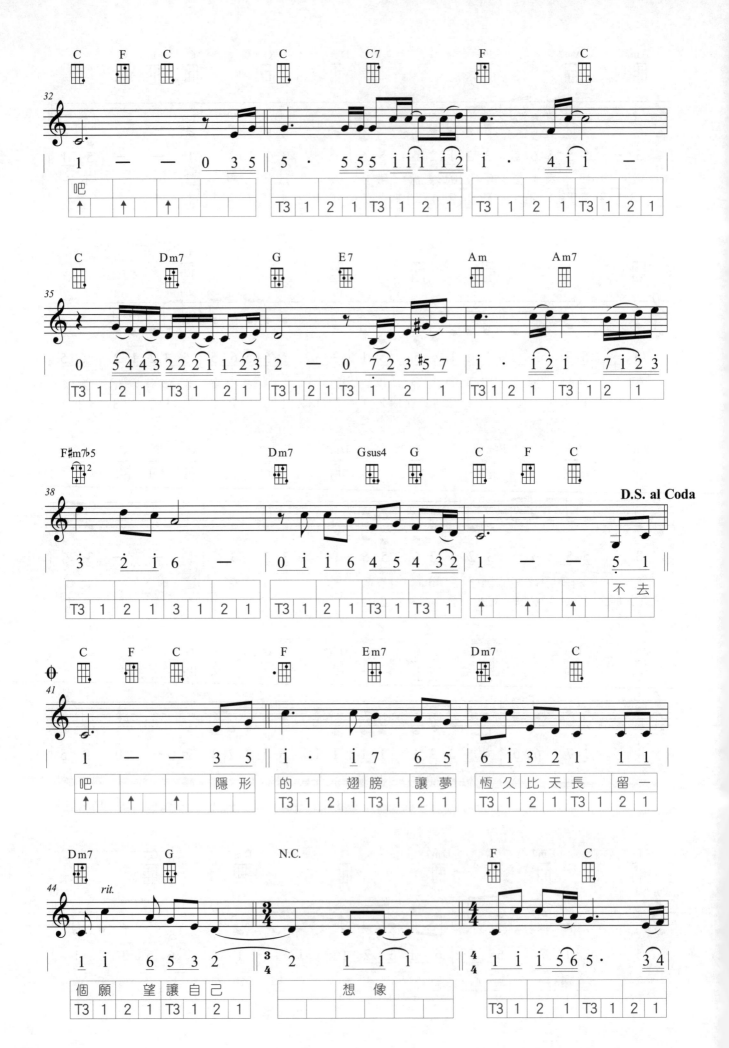

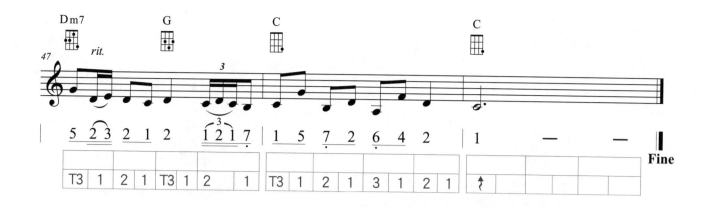

第三章

-CH.3-

小調的種類

▷樂理小教室(4)

3-1

☑ 自然小調 *Natural Minor*

在a自然小調裡，最重要的主音A與上五度的屬音E、下五度的下屬音D構成了a自然小調的骨幹，與主音相距三度音的中音C與下中音F決定了小調的聲響，而導音G與上主音B有襯托主音的性質。

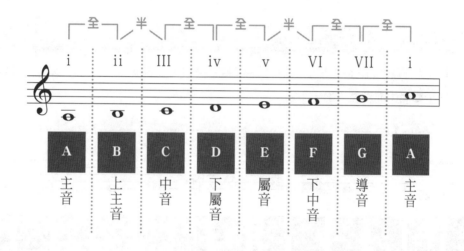

☑ 和聲小調 *Harmonic Minor*

在a自然小調裡，導音為G與主音A相距一個全音程，不符合導音傾向主音「半音解決」的性質，因此在a自然小調裡將VII導音升高半音（G#）使之傾向主音A，並且VI（F）與VII（G#）相距增二度（三個半音），如此改變下就是所謂的a和聲小調。

後篇所述的轉調原則中，因導音沒有傾向主音的性質，所以大調轉關係小調中不適合使用自然小調，而是要使用和聲小調轉調才能成立。下方以a和聲小調音階為例：

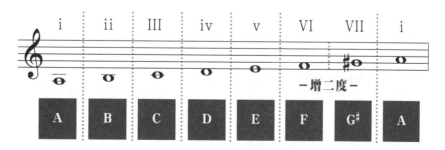

☑ 旋律小調 *Melodic Minor*

　　將a自然小調的VII升高半音,而使a和聲小調的VI與VII間的音程為增二度,此變化音程容易阻礙旋律進行,因此將a和聲小調VI升高半音(F#),此時小調的v→VI→VII→i易有大調的性質存在(小調的v→VI→VII→I全全半,聽覺像大調的V→vi→vii→I),下行時因為無須導音的功能因此將上行的VI(F#)、VII(G#)還原成VI(F)、VII(G),使之還原成自然小調的模式,此稱為「a旋律小調」。

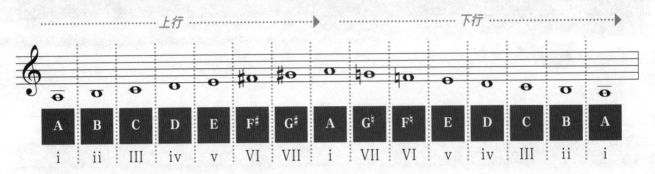

☑ 現代小調(爵士小調) *Jazz Minor*

　　上行a旋律小調音階中VI(F#)、VII(G#)下行時不還原,同時兼具有大、小兩調感稱為「a現代小調」,常用於爵士樂曲中亦稱為「爵士小調」。

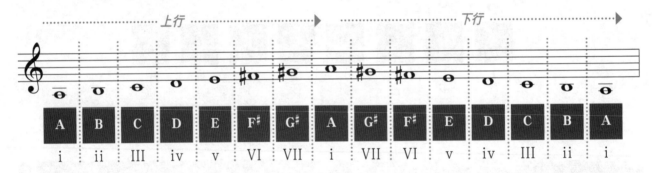

關係大小調、平行大小調

3-2

☑ 關係調 *Relative Key*

　　主音不同的大、小調使用共同的調號，換句話說，一種調號表示大、小兩調，而兩者互為關係大小調，亦稱「同調號大小調」。以下用C自然大調與a自然小調為例，a小調可寫成Am、am Key或a小調。

　　以古典樂樂理上通常標記為小寫英文字代表小調，但流行樂較無受此規範。

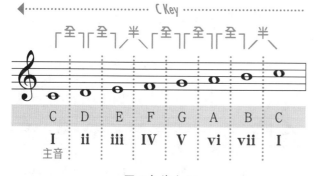

C	D	E	F	G	A	B	C
I	ii	iii	IV	V	vi	vii	I
主音							

■ C自然大調

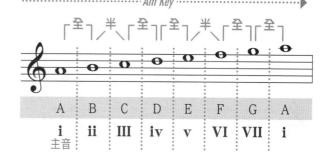

A	B	C	D	E	F	G	A
i	ii	III	iv	v	VI	VII	i
主音							

■ a自然小調

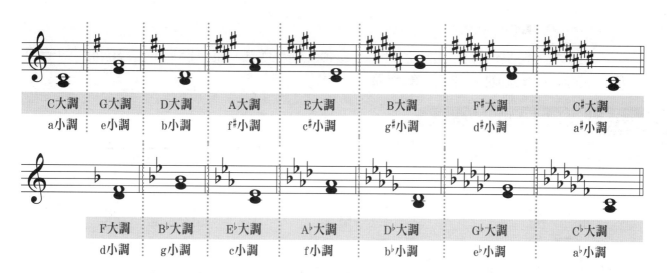

C大調	G大調	D大調	A大調	E大調	B大調	F#大調	C#大調
a小調	e小調	b小調	f#小調	c#小調	g#小調	d#小調	a#小調

F大調	B♭大調	E♭大調	A♭大調	D♭大調	G♭大調	C♭大調
d小調	g小調	c小調	f小調	b♭小調	e♭小調	a♭小調

■ 關係大小調號表

一般而言，小調在簡譜標示上，為了簡易讀譜，通常以其關係大調簡譜模式紀錄，但若用於曲式分析時，則必須以小調調式之級數檢視，如下〈傷心的人別聽慢歌〉為例：

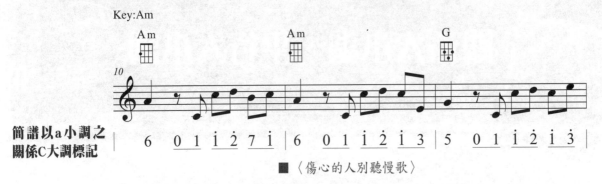

簡譜以a小調之關係C大調標記

■〈傷心的人別聽慢歌〉

C自然大調音階與a自然小調音階使用相同的調號，差別在於主音與音程排列方式不同，兩大、小調關係相互緊密，兩者關係互為關係大小調。

自然小調結構排列方式為全 半 全 全 半 全 全，a自然小調音階排列為A、B、C、D、E、F、G，a自然小調三和弦排列為Am、Bdim、C、Dm、Em、F、G，a自然小調七和弦排列為Am7、Bm7♭5、Cmaj7、Dm7、Em7、Fmaj7、G7，大調聽覺的特色較明亮、愉快，小調聽覺的特色較暗沉、悲傷！

☑ 平行調 *Parallel Key*

主音相同的大、小調使用不同的調號，亦稱「同主音大小調」或「同名大小調」。以C自然大調與c自然小調為例：

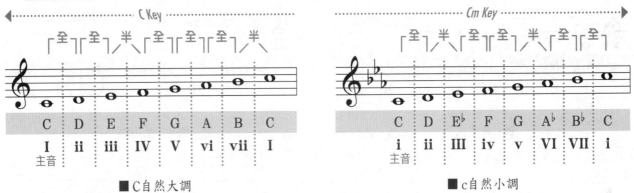

■C自然大調　　　　　　　　　■c自然小調

C自然大調音階與c自然小調音階使用相同的主音C，不同的調號，兩調間第3、6、7級音相差了半音程，C大調與c小調間的關係稱為同主音大小調。

----- 平行大小調歌曲運用及比較 -------

♪ **C大調** /〈小蜜蜂〉：本首演奏曲適合使用U型二指演奏，請參閱P.301二指法撥奏法。

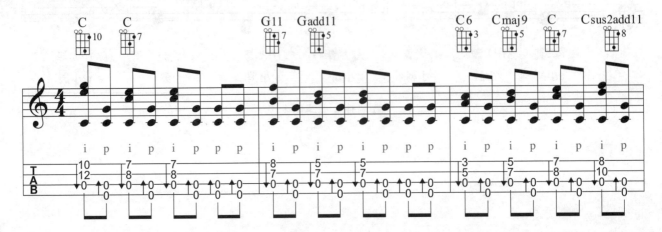

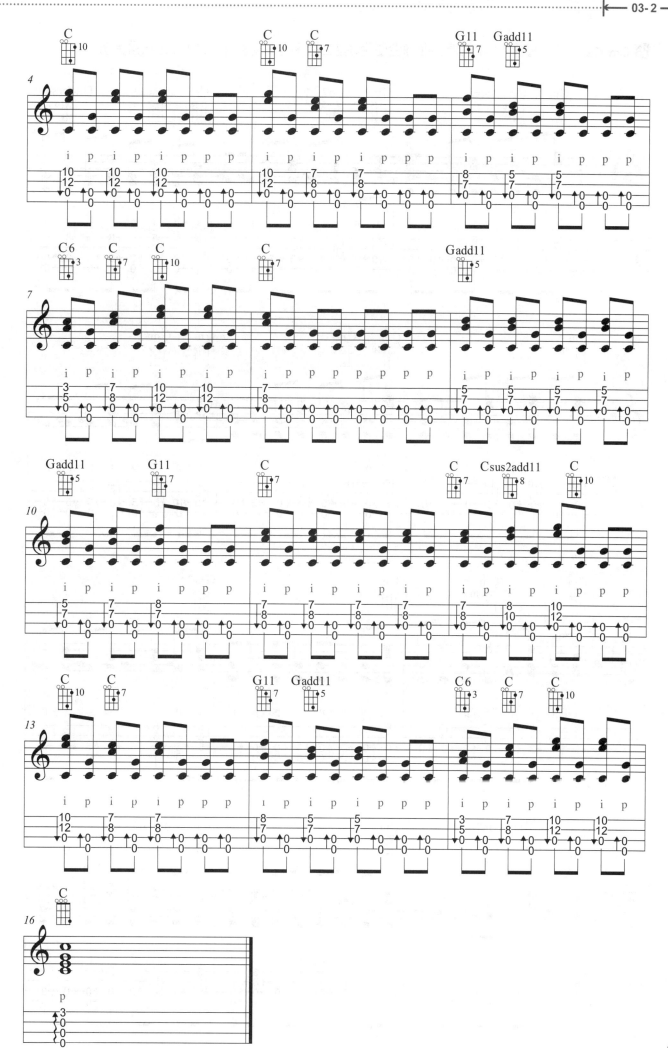

🎵 **Cm Key** /〈小蜜蜂〉：本首演奏曲適合使用U型二指演奏，請參閱P.301二指法撥奏法。

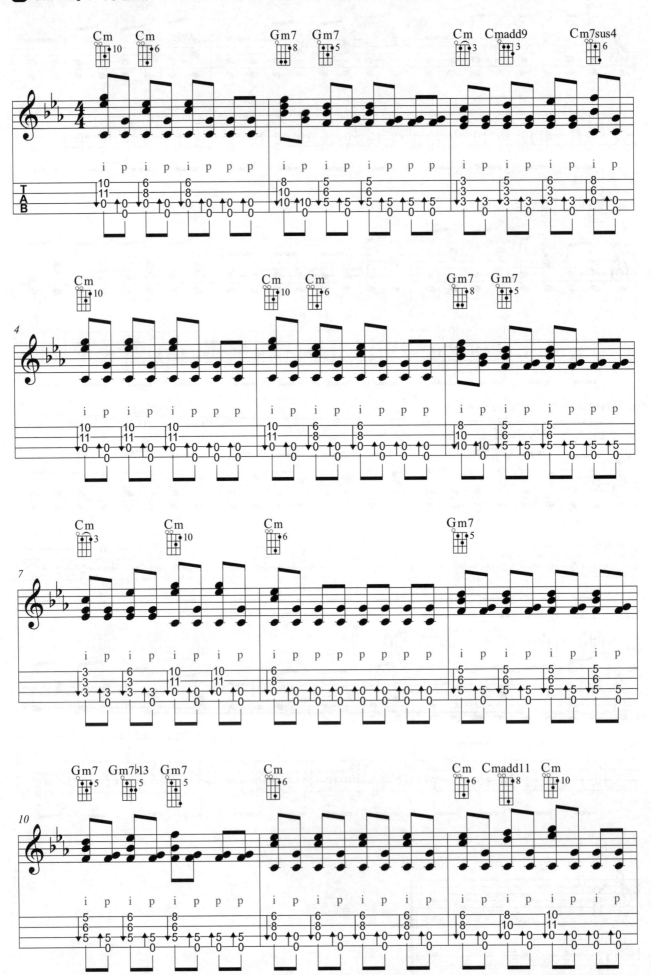

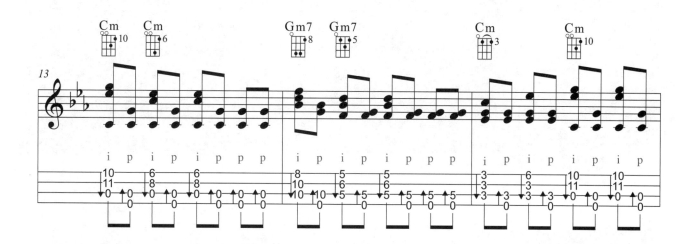

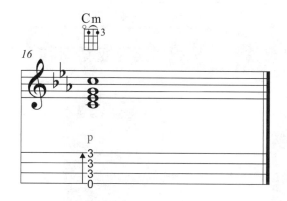

☑ 切分音 *Syncopation*

　　在Ch.1有提到拍子強弱拍是固定且規律的，如二拍子為「強 弱」，三拍子「強 弱 弱」，四拍子「強 弱 次強 弱」，六拍子「強 弱 弱 次強 弱 弱」等。而在此說明的切分音指的是由弱拍開始延續到強拍而打破了節拍強弱的定律，這樣的方式改變了重音的拍位，如例子1與例子2：

　　重音由第一拍強位後移到第二拍的弱位上，如此將重音移動的方式稱為「切分音」。在本章〈傷心的人別聽慢歌〉中第26、30小節運用此法，Ch.13〈大手拉小手〉也在多處運用此法。另外，還有連續切分法，如例子3與例子4：

　　切分音的方式有許多種，練習節奏時不妨加入此法，效果會更加跳躍，並能凸顯此音的重要性。

右手切音

3-3

切音

將聲音彈出後，運用手部動作迅速碰觸弦使其立即停止振動，而產生清脆附有鮮明的斷音節奏稱為「切音」，記號為↑或↓。依動作分右手切音及左手切音（左手切音日後說明）。

右手切音動作：甩動右手手腕帶動食指（或Pick）下刷或上勾後，順勢迅速利用右手手掌側緣處（1.小拇指下方手掌左側緣處，或2.大拇指下方手掌右側緣處）輕貼四條琴弦，而產生的制音效果。以下介紹屬於下切法，另有上切法是利用小拇指下方手掌左側緣處消音，在此篇不說明。

切音的要訣為刷弦的瞬間速度要快，切音更俐落。

1.甩動手腕（如同手持扇子扇風的動作）

2.手指踢弦。彈、消音的時間差越短切音越鮮明。

3.刷弦加重拍，切音更清脆。

食指刷弦切音法

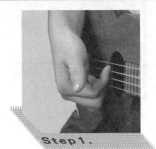
Step1.
甩動右手手腕帶動食指下踢。

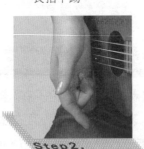
Step2.
小拇指下方手掌左側緣處，手掌側緣處輕貼四條琴弦。

或

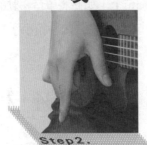
Step2.
大拇指下方手掌右側緣處。

Pick刷弦切音法

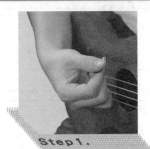
Step1.
甩動右手手腕Pick迅速下刷。

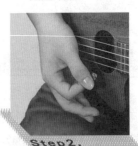
Step2.
順勢利用小拇指下方手掌左側緣處輕貼四條琴弦。

或

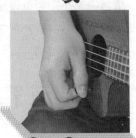
Step2.
順勢利用大拇指下方手掌右側緣處輕貼四條琴弦。

顫音 Trill

意指運用搥、勾弦技巧將兩音高不同的音符快速且連續重複彈奏，如本章歌曲〈你是我心內的一首歌〉間奏第33小節中 3 4 3 4 3 4 3 4 需要快速且圓滑的彈奏出八連音，因此可運用連續搥、勾彈奏法來表現。一般而言，使用此技巧，兩音程差距通常為二至三度之間，在譜上於第一個音符標記「*tr*」，並加註波浪線「〰〰〰」，代表「顫音。」

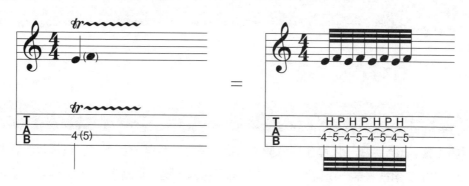

甩切與悶切的差異

甩切稱為甩手切音，如同前述所介紹的方式切音。而悶切意指刷弦的「同時」，右手掌輕貼琴弦而產生類似甩切的聲響「恰」，但聲音較沉，刷弦速度比甩切慢。兩種切音方式將會錄製在DVD中，請仔細分辨兩者的差異，並以下方8個練習來做示範，請仔細分辨兩者的差異。

1. 悶切與右手悶音刷弦的不同之處為刷弦與右手觸弦的先後次序。
2. 右手悶音刷弦是指先將弦悶住再刷弦，會發出「枯」的聲響，有別於悶切的「恰」。（＊有關悶音刷弦請參考Ch.10悶音）

練習時的速度盡量放慢，先把切音的手感練熟後再往上加速度，直到速度為150bpm時，切音的質感就會慢慢呈現出來，當然速度練得越快，切音的效果就會越鮮明、清脆！

☑ 泛音 *Harmonics*

　　由發音體（弦）振動共鳴下所產生最低頻的音稱為基音（f1第一諧音），以基音的頻率為標準，其等份下1/2（f2第二諧音，第一泛音）、1/3（f3第三諧音，第二泛音）、1/4（f4第四諧音，第三泛音）...因振動產生不同音頻高度的音，此音稱為「泛音」。依此原理，在烏克麗麗特定琴桁上運用手指的技巧，發出音色圓潤透亮的聲音。這種特殊的音質如同鐘聲般清高響亮，因此亦稱「鐘聲法」。

自然泛音 *Natural Harmonics*

　　將左手任一手指指腹處輕貼在特定琴桁（5F、7F或12F）正上方的琴弦上（不按弦），再以右手撥弦，當左手被琴弦彈到（如同被電擊）的瞬間，手指迅速離弦。在四線譜的琴格上劃◇，並標記英文縮寫「Harm.」或「N.H.」。下方以第12格泛四弦為例子：

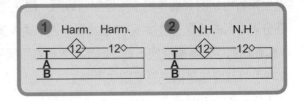

左手指腹觸弦（同時撥泛音的弦越多，所需運用的指腹面積越大）。

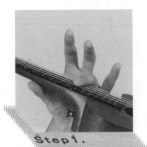

Step1.

貼處在特定琴桁正上方的琴弦上（不按弦）。

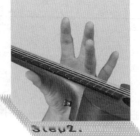

Step2.

右手撥弦的瞬間，左手手指快速離開弦。

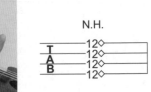

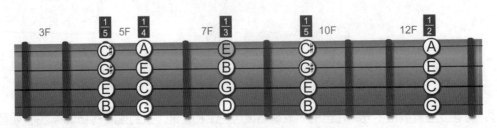

■以12音格（音品）為圖例

以總弦長的各等分點上都能找到泛音點，但在烏克麗麗的四等份內的第12、7、5各音格上發出的泛音都是較清亮的自然泛音，小於第4音格以上（5等份以上）的泛音點很不清晰響亮，通常較少使用或不用。

第5格各弦上的泛音點音高較各弦的空弦音音高，高2個純八度音程；第7格各弦上的泛音點音高較原按壓於第7格各弦音高，高1個純八度音程；第12格各弦上的泛音點音高較各弦的空弦音音高，高1個純八度音程。

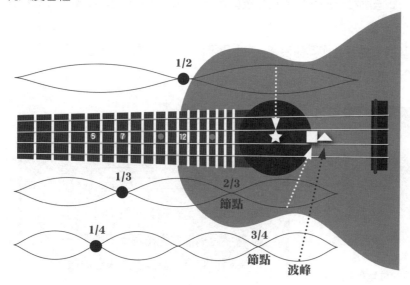

右手若在各等分波長的波峰處撥弦，泛音則較為明亮。自然泛音第12格時右手在 ★ 處撥弦，自然泛音第7格時右手在 ■ 處撥弦，自然泛音第5格時，右手在 ▲ 處撥弦。相對而言靠近節點處撥弦泛音則較為虛暗，若正在節點上撥弦則不易彈出泛音。

♪ **鐘聲自然泛音練習**

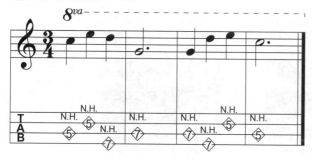

在音符上方標記8va，則左、右兩圖音高相同。

♪ **自然泛音練習** /〈瑪莉小羊〉

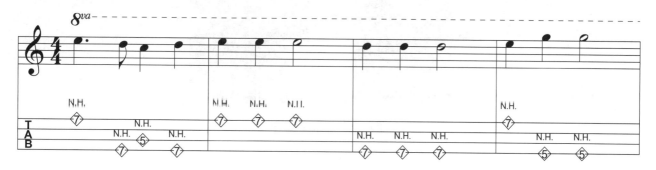

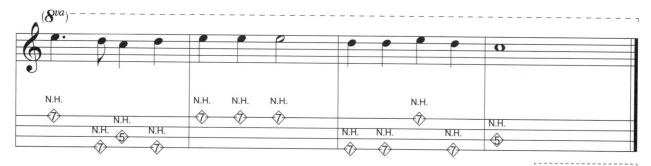

左手手指按壓在任一琴格保持按緊不動的姿勢，並以右手食指指腹處輕貼在該音格的後加12音格琴桁正上方的琴弦上（不按弦），再以右手大拇指（中指、無名指、小拇指或Pick）撥弦，當右手食指被琴弦彈到的瞬間，食指迅速離弦。此法所發出的音高較左手按壓音格（或無按壓）的音高高一個純八度音程。

通常在自然泛音點外無法泛音的音格或考慮其他演奏上的因素時，可以選擇使用人工泛音來做出泛音的音效。在四線譜的琴格上劃◇，並標記英文縮寫「A.H.」。

右手人工泛音點的找法

左手按壓第1格人工泛音點的位置算法：1＋12＝13。因此人工泛音點的位置落在第13格琴桁正上方的琴弦上。（左手按壓琴格數+12音格數。）

① 左手按壓第一格第一弦。

② 右手食指指腹輕貼第十三格第一弦的琴桁正上方，並以右手人工泛音。

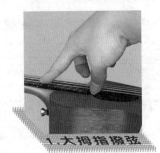

1.大拇指撥弦

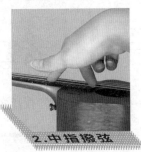

2.中指撥弦

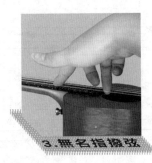

3.無名指撥弦

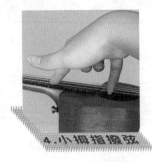

4.小拇指撥弦

5.Pick撥弦

■五種人工泛音圖示

🎵 人工泛音練習 /〈小蜜蜂〉

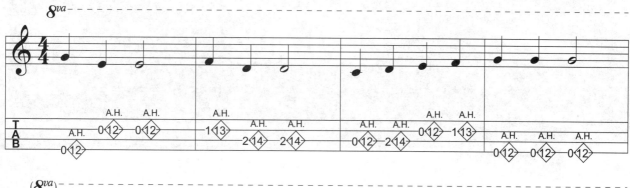

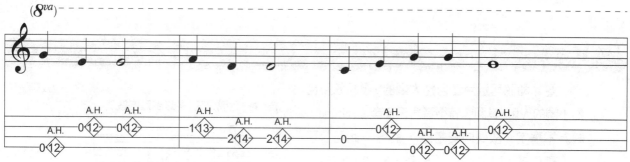

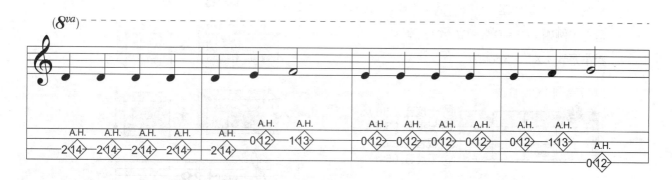

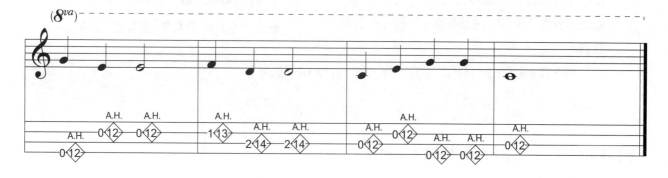

屬七和弦

▷樂理小教室(5)

3-5

☑ 屬七和弦 *Dominant Seventh Chord*

屬七和弦可適用在自然大調的V級和弦及自然小調的 VII，其和弦特徵音含三全音（Tritone）較為不穩定，故傾向安定的 I 和弦。此和弦可代理變化屬七和弦X7alt（X7♯5、X7♭5、X7♯9、X7♭9）。大調中降ii7可代理V7（兩者包含三全音），例如：G7＝D♭7、C7＝G♭7...等。

表示方式：X7 、Xdom7

以C7為例：C E G B♭

Ⓑ♭ 七度音（7th）
Ⓔ 三度音（3rd）
Ⓒ 根音（Root）
Ⓖ 五度音（5th）

以根音C往高音加10個半音程（小七度）找到B♭，或以第五度音G往高音疊加3個半音程（小三度）找到B♭。

現在快來動動腦，推出D7、E7、F7、G7、A7、B7和弦吧！

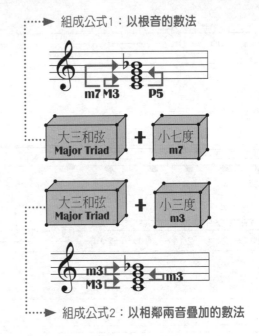

組成公式1：以根音的數法

m7 M3　P5

| 大三和弦 Major Triad | ＋ | 小七度 m7 |

| 大三和弦 Major Triad | ＋ | 小三度 m3 |

m3　　m3
M3

組成公式2：以相鄰兩音疊加的數法

🎵 運用任意節奏型態練習藍調12小節和弦

練習1

4/4 ‖: A7 | A7 | A7 | A7 |

D7 | D7 | A7 | A7 |

E7 | D7 | A7 | E7 :‖

練習2

4/4 ‖: E7 | E7 | E7 | E7 |

A7 | A7 | E7 | E7 |

B7 | A7 | E7 | B7 :‖

你是我心內的一首歌

詞：丁曉雯
曲：王力宏
唱：王力宏&任家萱

1. 譜上以C大調編寫。（由於章節的安排，B大調的音階與和弦不在此介紹）
2. 若要同原Key彈法，可在標準調音下（High G C E A）將各弦調降半音（F#、B、D#、G#）移調至B Key，可參照Ch8.移調篇解說。
3. 在譜上有雙音部分可以運用Ch1.和聲音程彈奏手法（P.29-40）。
4. 彈奏旋律可運用第三、六音指型音階。

Key: B　Play: C
Rhythm: Soul
Tempo: 4/4 ♩=90
Tune: High G

| X | ↑↓X | X | ↑↓X |

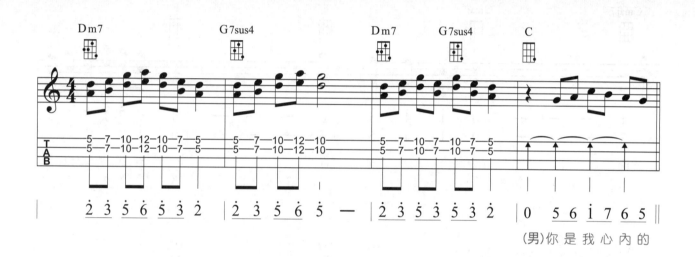

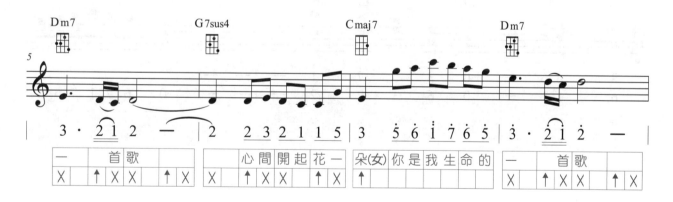

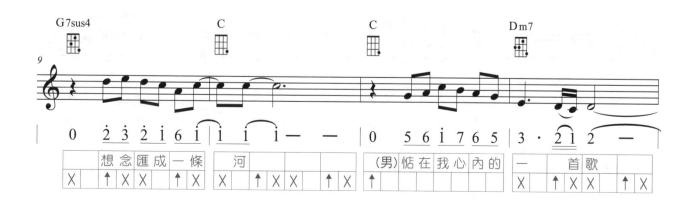

105

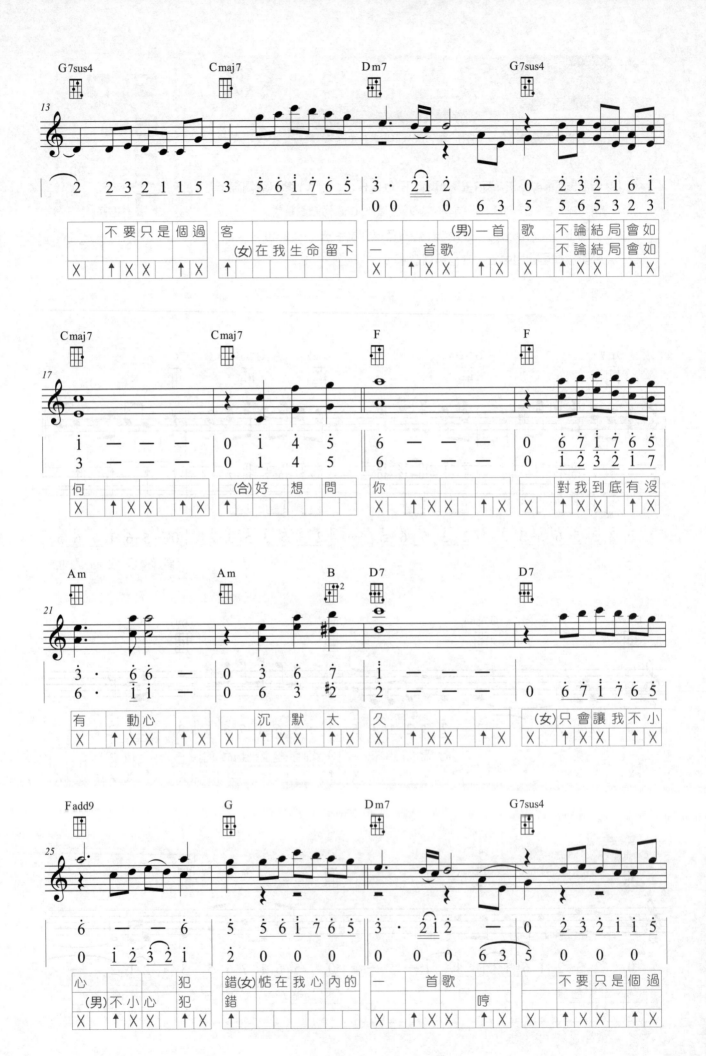

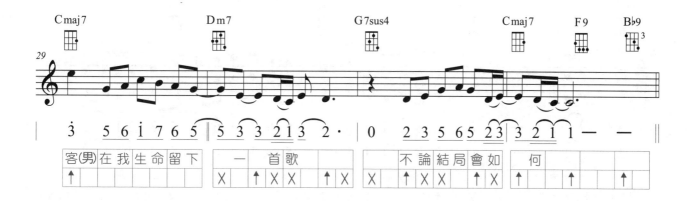

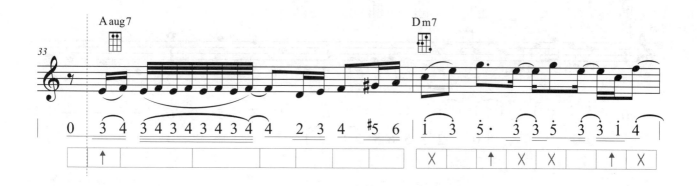

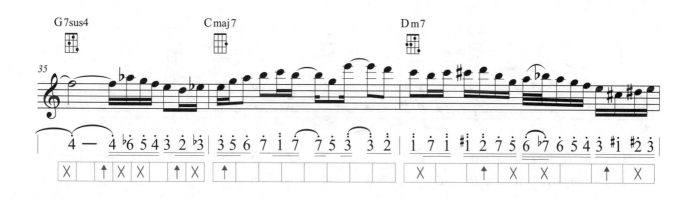

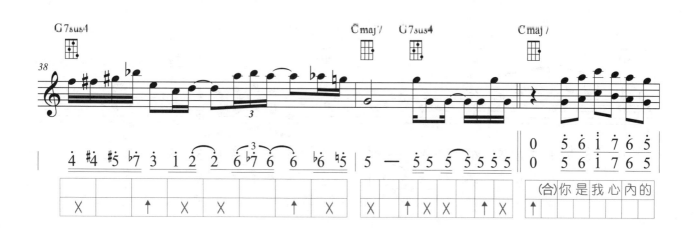

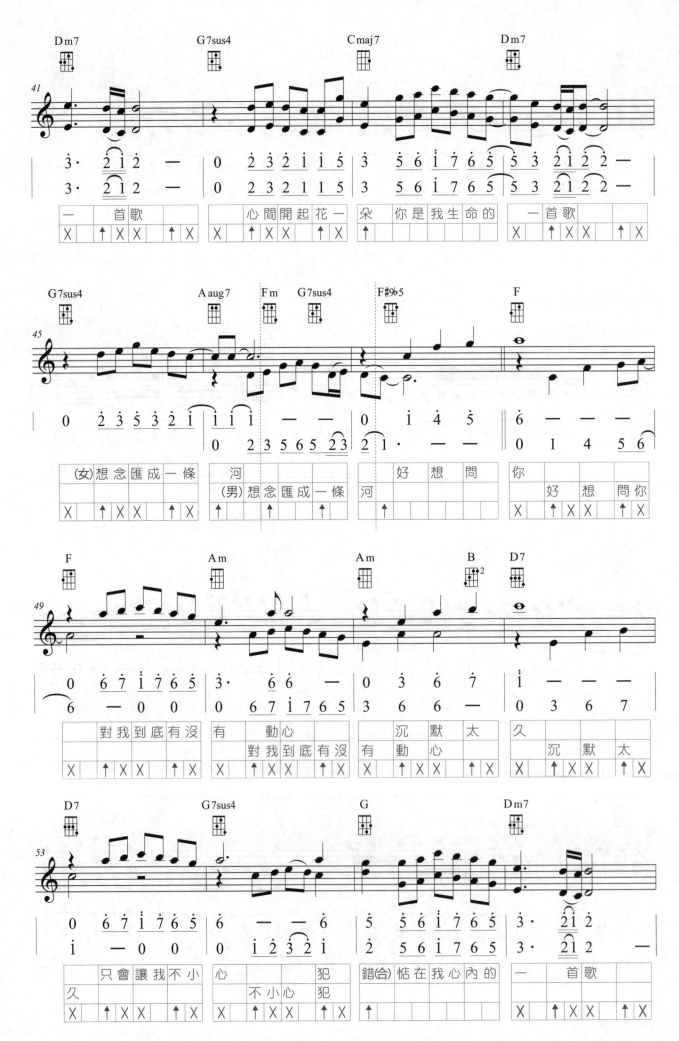

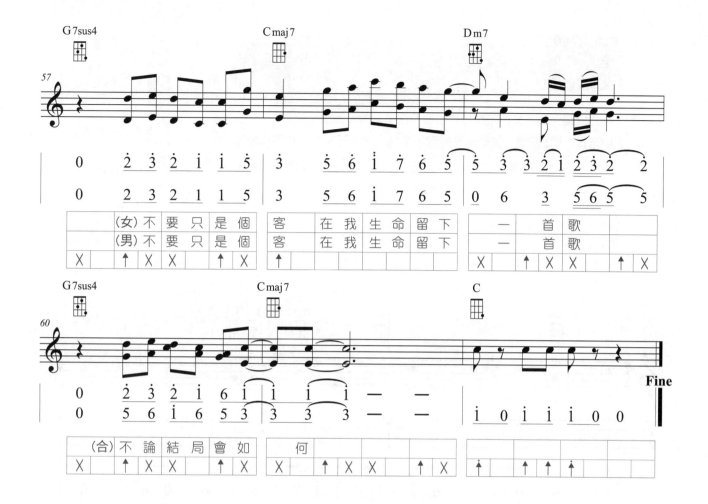

傷心的人別聽慢歌

詞：五月天阿信
曲：五月天阿信
唱：五月天

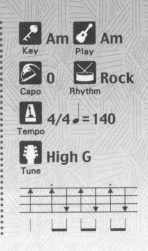

1. 本首彈唱伴奏、旋律演奏皆以High G標準調音法彈奏。
2. 簡譜以C大調記譜，彈奏時可運用其第二、三、五、七音指型音階。
3. 本首第26、30、40、76、77、78小節先行切分處，請留意節奏的變化。

你 哭 的 太 累

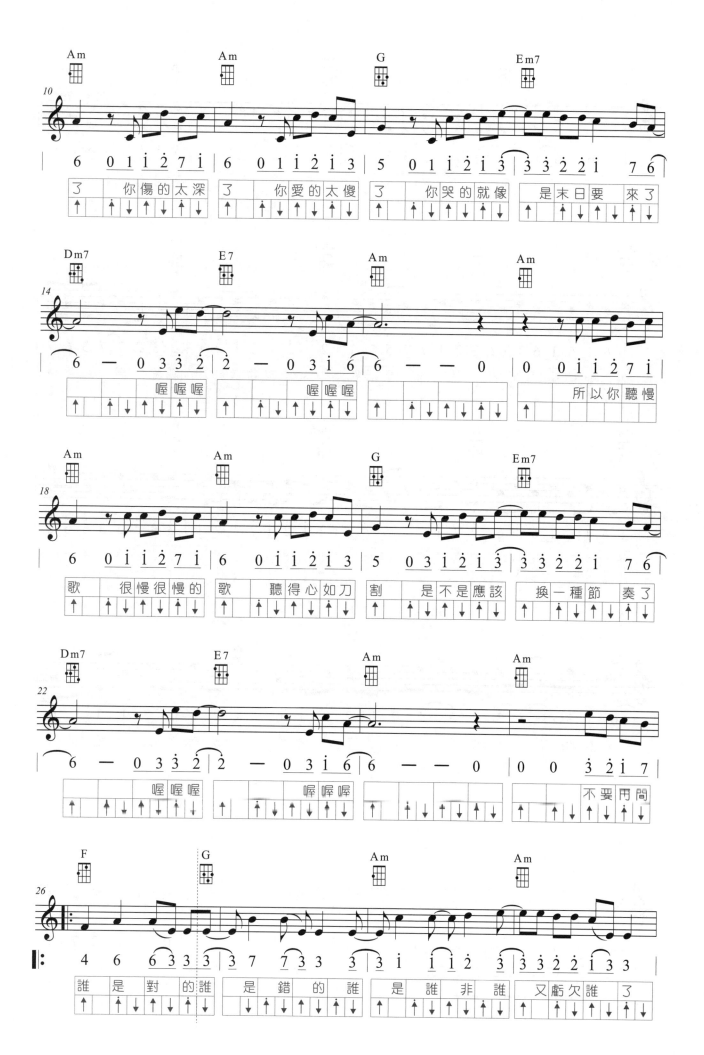

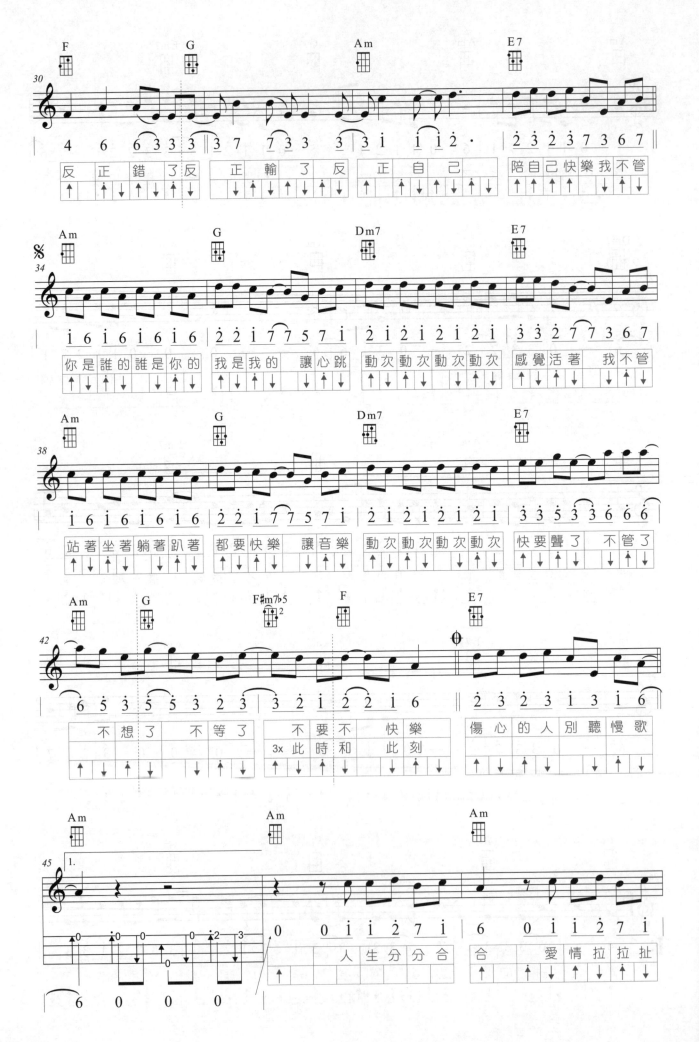

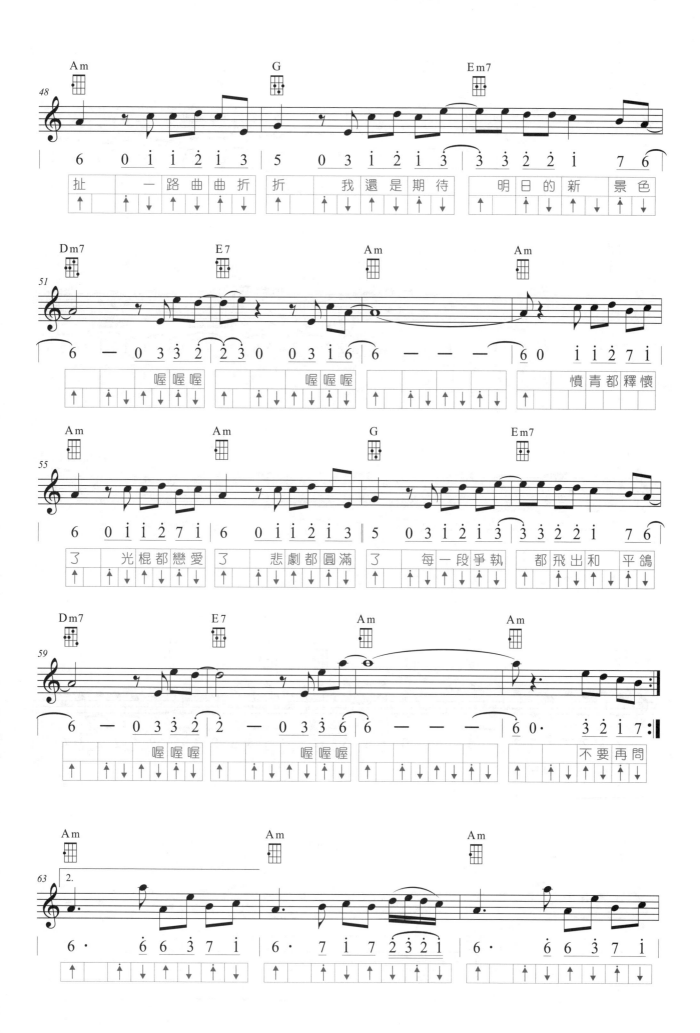

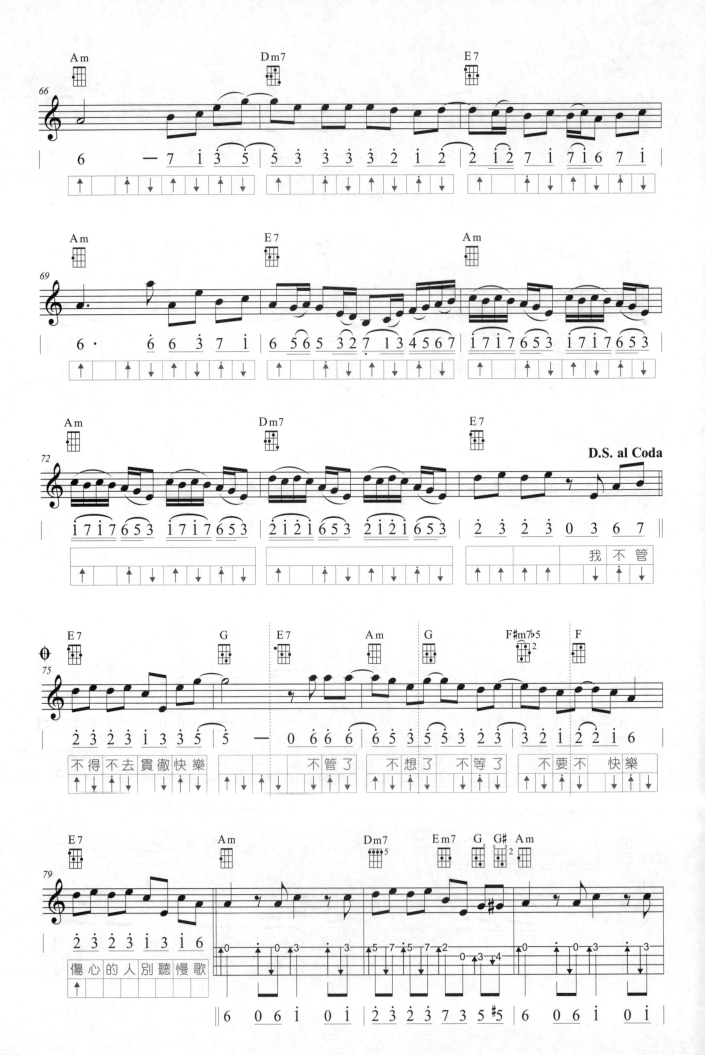

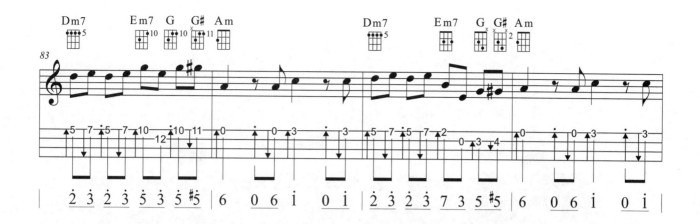

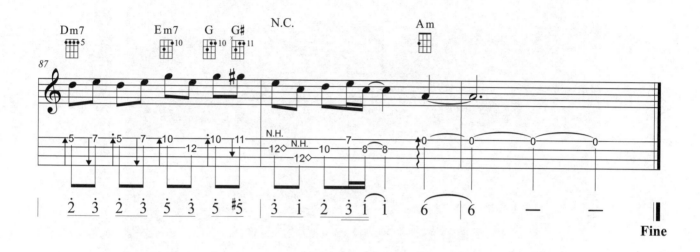

第四章
-CH.4-

☑ 五度圈 Circle Of Fifths

　　各調間以完全五度規律的方式順行推進並且逐步形成一個迴圈關係，此迴圈稱為「五度圈」。以C、G、D、A、E、B、F#自然大調為例。原始調的第五音當成某新調的第一音時，依照自然大調音階規則排列下，可發現原始調的第四音已升高一個半音並且成為該新調的第七音。如此類推下，逐漸形成以屬音為主音的迴圈並以順時針方向規律的排列著，在五線譜的調號上以升記號系統標記。

　　以C大調的第五音G為主音時，依照自然大調排列法則下，由C大調轉變成G大調的音階以G A B C D E F#規律排列，此時發現G大調音階的第七音F#比C大調的第四音F升高一個半音，因此G大調的調號表上有一個升記號，此音即是F#。依此類推下，D大調有兩2個升記號，A大調有3個升記號。

調性＼級數	I	ii	iii	IV	V	vi	vii	I
C	C	D	E	F	G	A	B	C
G	G	A	B	C	D	E	F#	G
D	D	E	F#	G	A	B	C#	D
A	A	B	C#	D	E	F#	G#	A
E	E	F#	G#	A	B	C#	D#	E
B	B	C#	D#	E	F#	G#	A#	B
F#	F#	G#	A#	B	C#	D#	E#	F#
					:			

☑ 四度圈 Circle Of Fourth

　　各調間以完全四度規律的方式逆行推進並且逐步形成一個迴圈關係，此迴圈稱為「四度圈」。以C、F、B♭、E♭、A♭、D♭、G♭自然大調為例。

　　原始調的第四音當成某新調的第一音時，依照自然大調音階規則排列下，可發現原始調的第七音已降低一個半音並且成為該新調的第四音，如此類推下，逐漸形成以下屬音為主音的迴圈並以逆時針方向規律的排列著，在五線譜的調號上以降記號系統標記。

調性＼級數	I	ll	iii	IV	V	vi	vii	I
C	C	D	E	F	G	A	B	C
F	F	G	A	B♭	C	D	E	F
B♭	B♭	C	D	E♭	F	G	A	B♭
E♭	E♭	F	G	A♭	B♭	C	D	E♭
A♭	A♭	B♭	C	D♭	E♭	F	G	A♭
D♭	D♭	E♭	F	G♭	A♭	B♭	C	D♭
G♭	G♭	A♭	B♭	C♭	D♭	E♭	F	G♭
					:			

以C大調的第四音F為主音時，依照自然大調排列法則下，由C大調轉變成F大調的音階以F G A B♭ C D E規律排列，此時發現F大調音階的第四音B♭比C大調的第七音B降低一個半音，因此F大調的調號表上有一個降記號，此音即是B♭。依此類推下，E♭大調有兩個降記號，B♭大調有三個降記號。

依照前述五度圈與四度圈的升、降音名與調性排列整理如右圖：

- - → ：順時針方向（順轉）代表五度圈
◄ ┄ ┄ ：逆時針方向（逆轉）代表四度圈

五度圈	G	D	A	E	B	F#	C#	…	
升系統（往右）	F	C	G	D	A	E	B		降系統（往左）
…	C♭	G♭	D♭	A♭	E♭	B♭	F		四度圈

☑ 兩調號變音記號計算公式

1.兩個調性為同音異名時，通常選擇較少的升或降系統為該調名，並且兩調號的變音記號加總總和為12，以B大調5個升記號與C♭大調7個降記號為例。

算法：5＋7＝12

2.兩個調性相差小二度音程時，則兩調號的變音記號加總總和為7，以B大調5個升記號與B♭大調2個降記號為例。

算法：2＋5＝7

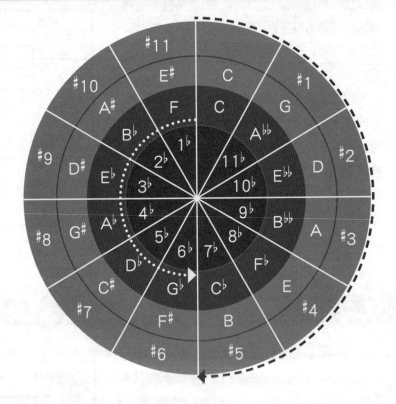

瞭解五度圈、四度圈的推算由來是認識樂理重要的一環，日後的歌曲將不會再以C大調為主，因此除了認識各調音階的推算由來，更必須把各調的調號、音階、指板上的變音音符的位置背唱熟，不僅對於培養絕對或相對音感有幫助外，編曲和即興課程更能順利銜接。

☑ 五度圈、四度圈調號表

超過6個#或6個♭系統的調名，因為記譜上較複雜，視譜彈奏上也較困難，一般而言，通常選擇以5個#或5個♭系統的調名以下來表示，如G、F、D、B♭、A、E♭、E、A♭、B、D♭，在第6個升或降系統則可選擇F#或G♭兩個調名擇一，內圈為外圈的關係小調，各小調間彼此呈現著五度圈與四度圈的規則。將上圖的12個調名簡化整理如下：

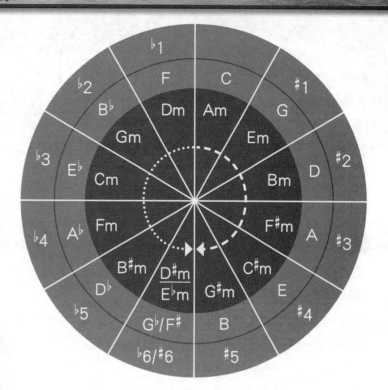

G大調音階

☑ G大調

1. 由主音G順轉5個音（第五音D、第二音A、第六音E、第三音B、第七音F#）加逆轉1個音（第四音C）。
2. G大調音階由第一音按照音級排列為：G、A、B、C、D、E、F#。
3. 調號上有一個升記號音名為F#紀錄於高音譜的第五線上。

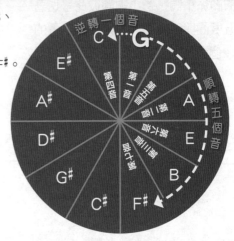

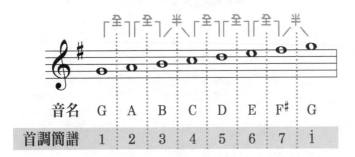

音名	G	A	B	C	D	E	F#	G
首調簡譜	1	2	3	4	5	6	7	i

自然大、小調音階可由四、五度圈依照順轉5個音逆轉1個音找到所使用的音名。

☑ G大調全把位音階

☑ 如何設定各調簡譜的高低音記號

在High G標準調音下，由於最低音為第三弦空弦音的中音Do，因此設定某調主音之音高應高於或等於中音Do，例如：G大調中主音為Sol（除非是在Low G調音下，否則不能設定主音為低音Sol）並設定簡譜為阿拉伯數字「1」，再依自然大調調式規則排列將中音La、Ti及高音Do、Re、Mi、Fi、Sol設為簡譜的2345671̇。

此時，指板中仍有中音Fi、Mi、Re、Do四個音設定簡譜為7̣654̣。因此在G大調首調簡譜指板上，最低音則從4̣5̣6̣7̣12...開始排列，後述章節各調的首調簡譜皆依High G標準調音法設定！

☑ 水平方向

固定以一條弦分別練習。

♪ 練習1 / 第四弦

音名 G A B C D E F#G G F#E D C B A G

♪ 練習2 / 第三弦

音名 C D E F#G A B C C B A G F#E D C

121

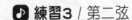

♪ **練習3** / 第二弦

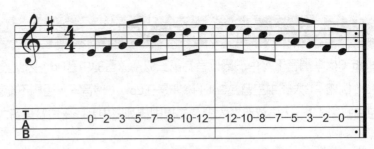

音名 E F♯ G A B C D E　E D C B A G F♯ E

‖: 6̣ 7̣ 1 2 3 4 5 6 | 6 5 4 3 2 1 7̣ 6̣ :‖

♪ **練習4** / 第一弦

音名 A B C D E F♯ G A　A G F♯ E D C B A

‖: 2 3 4 5 6 7 1̇ 2̇ | 2̇ 1̇ 7 6 5 4 3 2 :‖

☑ 垂直方向

固定以單一指型音階練習。

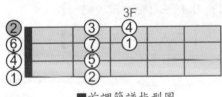

■首調簡譜指型圖

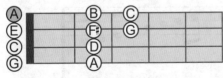

■音名指型圖

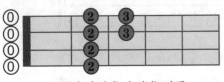

■左手手指代號指型圖

♪ **G大調第二音指型音階**

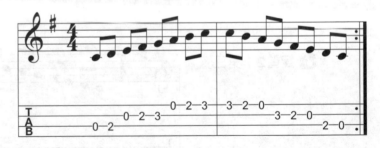

音名 C D E F♯ G A B C　C B A G F♯ E D C

‖: 4̣ 5̣ 6̣ 7̣ 1 2 3 4 | 4 3 2 1 7̣ 6̣ 5̣ 4̣ :‖

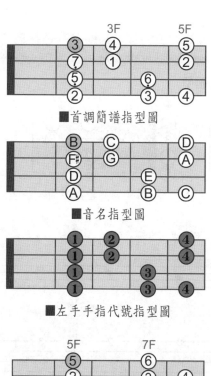

■首調簡譜指型圖

■音名指型圖

■左手手指代號指型圖

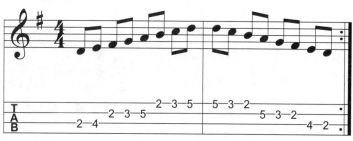

♪G大調第三音指型音階

| 音名 | D E F# G A B C D　D C B A G F# E D |

<u>5 6 7 1 2 3 4 5 | 5 4 3 2 1 7 6 5</u>

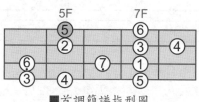

■首調簡譜指型圖

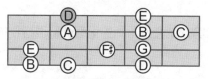

■音名指型圖

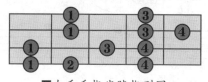

■左手手指代號指型圖

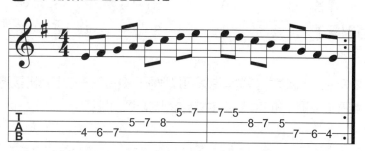

♪G大調第五音指型音階

| 音名 | E F# G A B C D E　E D C B A G F# E |

<u>6 7 1 2 3 4 5 6 | 6 5 4 3 2 1 7 6</u>

123

☑ G大調第六音指型音階

C大調第六指型音階的命名由來是由第一弦的起始音為C大調的第六音A（La），如下圖推算：

C大調開放式第六音階指型

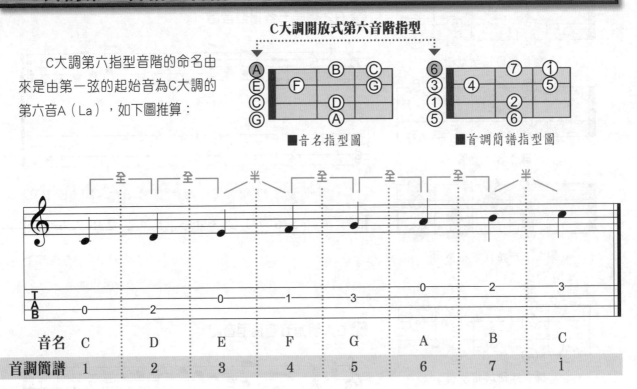

■音名指型圖　　　　　■首調簡譜指型圖

音名	C	D	E	F	G	A	B	C
首調簡譜	1	2	3	4	5	6	7	i

　　由C大調第六指型音階圖可以理解只要在第一弦上找出該調的第六音套入相同的指型就能很方便的轉調或移調，如下G大調第六音指型音階圖的推算。

音名	G	A	B	C	D	E	F#	G
首調簡譜	1	2	3	4	5	6	7	i

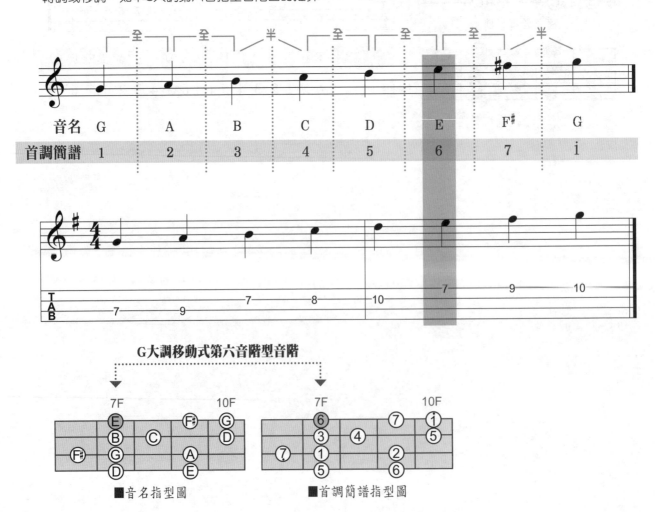

G大調移動式第六音階型音階

■音名指型圖　　　　　■首調簡譜指型圖

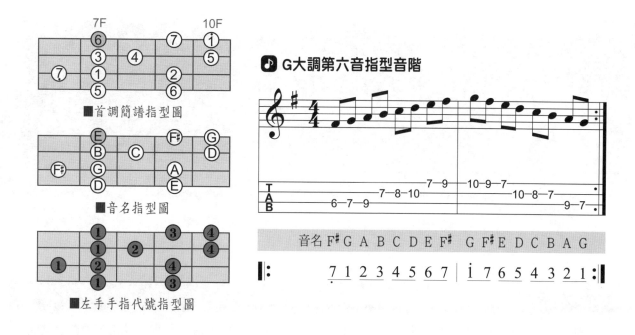

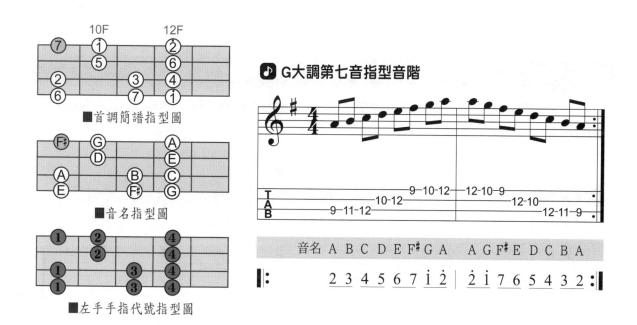

上述水平與垂直練習是為了熟記G大調各指板上的音名和首調簡譜，一開始建議先以簡單歌曲視五線譜先練唱固定調唱名，唱熟了再以簡譜練習相對音，以此模式練習，日後遇上所有樂譜形式便能駕輕就熟！

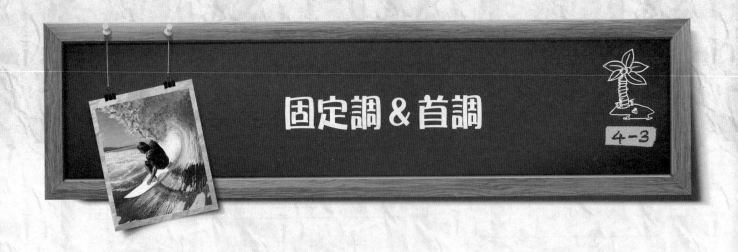

固定調 & 首調

4-3

☑ 固定調 Fixed Do

無論任何調性「固定以C調唱名」的方式唱出，這些音不隨調性轉換而改變，此法多練習易養成「絕對音感」，記譜方式為五線譜。

☑ 首調 Movable Do

任一調性皆以「該調的主音唱成Do」的方式唱出，這些音會隨調性轉換而改變，此法多練習易養成「相對音感」，記譜方式為簡譜。

音名	G	A	B	C	D	E	F#	G
固定調唱名	Sol	La	Ti	Do	Re	Mi	Fi	Sol
首調唱名	Do	Re	Mi	Fa	Sol	La	Ti	Do
首調簡譜	1	2	3	4	5	6	7	i

＊以G大調第六音指型音階為例：G大調的主音為G

絕對音感

主要練習固定調唱名聽音的準確性與立即性，如同一位譯者耳朵聽一種語言後，能馬上翻譯出另一種語言。

相對音感

主要練習首調唱名聽音的能力，比方樂曲播放後，心中就能馬上浮現「第幾音」或「第幾級」。

無論固定調或者首調皆有其優點，建議練習時「眼睛看琴格」、「嘴巴唱音」、「耳朵聽音」，並且要知道每一個琴格的音名，此音又是該調的第幾音，如此訓練後才能深入音樂的核心。

三指法介紹&練習

4-4

☑ 三指法

三指法是運用了大拇指（T）、食指（1）、中指（2）的彈奏法。

聽起來是一種非常跳躍的彈奏手法，彈奏的過程中以三和弦而言，通常會將根音與三度、五度音替換的動作。日後講解的節奏如：Samba、Bossa Nova、Rumba、Tango、Cha Cha、Calypso...等都會使用此法。

如今三指法也是一種節奏的律動，亦可使用二指法或四指法來演繹大部分的節奏型態，所彈出的味道與音色會有別於三指法。

此法彈奏姿勢和四指法一樣，差異於大拇指撥彈第三弦或第四弦，食指彈奏第二弦，中指彈奏第1弦。

四指法與三指法最大差異在運用不同的手指彈奏第三弦，使得感情、音色與律動截然不同（三指法的大拇指往下撥彈帶有厚實、溫暖、穩定的音色，四指法的食指往上撥弦則帶有平均、清澈、明亮的音色）建議讀者多方嘗試後，日後歌曲才能靈活運用喔！

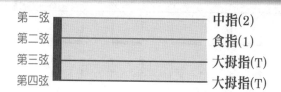

第一弦	中指(2)
第二弦	食指(1)
第三弦	大拇指(T)
第四弦	大拇指(T)

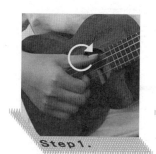

Step1.
大拇指向外畫圓撥第四弦。

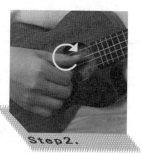

Step2.
大拇指向外畫圓撥第三弦。

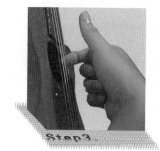

Step3.
食指向上撥第二弦。

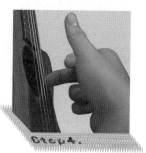

Step4.
中指向上撥第一弦。

♪ **分開撥弦法** / 練習1.彈兩點二連音練習法

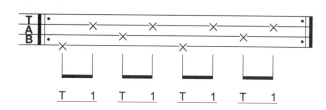

T 1 T 1 T 1 T 1

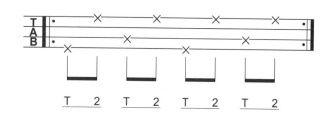

T 2 T 2 T 2 T 2

♪ **分開撥弦法** / 練習2.彈三點三連音練習法

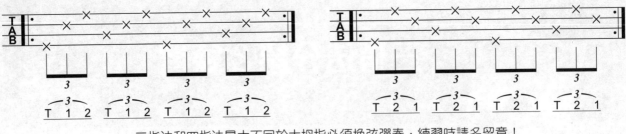

三指法和四指法最大不同於大拇指必須換弦彈奏，練習時請多留意！

♪ **同時撥弦法** / 練習3.利用兩指或三指同時撥弦

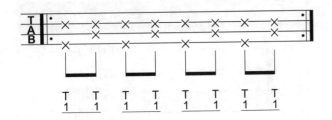

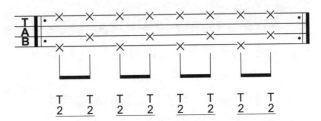

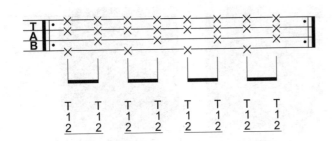

使用三指法彈奏時若遇到四條弦需要同時撥弦時，可以用大拇指或食指往下刷擊。將同時撥弦練習3（大拇指分別撥第三弦或第四弦）代入分開撥弦練習1中的T就會有24種指法練習，三指法的綜合撥彈練習可參照P.60設計。

三指法型態(一)

4-5

☑ 三指法 8 Beat Slow Soul(1)

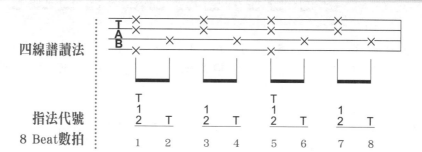

四線譜讀法

指法代號
8 Beat數拍

☑ 如何視譜練習

以G大調〈悄悄告訴你〉為例：

確定歌曲的音域符合彈奏的調性後，再挑選本首樂句適合哪些指型音階並標記於樂譜中。

 視五線譜並使用G大調音階彈奏旋律，同時唱固定調唱名。

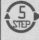 視簡譜並使用G大調音階彈奏旋律，同時「心裡想」相對第幾音(或唱首調唱名)。視五線譜或簡譜並使用G大調音階彈奏同時唱歌詞，建議彈唱時可使用錄音設備錄製，並檢查是否有走音。

建議可使用節拍器練習，將有助於節拍的穩定，拍子穩定後可隨歌曲所需詮釋感情部分加重或減輕伴奏力度。

 確定歌曲所有的和弦都能順利互換。

 播放原曲，先練習四線譜的伴奏，若歌曲速度太快可以在播放速度設定裡調整適合自己的速度，或分段練習。

先以分段伴奏對拍唸讀歌詞，確定可以對上伴奏的拍子時再以唱旋律的方式彈唱，依此法再與其他分段練習。

♪〈悄悄告訴你〉

Key:G

G D C G C G Am7 D

第三音指型音階　　　　　　　　第二音指型音階

| 0 0 0 1 2 | 3 · 1 5 · 5 | 6 1 1 6 5 3 5 | 1 · 3 5 · 5 | 4 5 4 3 2 1 2 |

候鳥飛　多遠　也 想念着南 方 旅人 的　天涯　到 盡頭還是 家 下一

運用G大調第二、三音指型音階視五線譜彈奏旋律並同時唱固定調唱名。
(Sol La Ti Sol Re...)

運用G大調第二、三音指型音階視簡譜彈奏旋律並同時唱首調唱名，Do Re
Mi Do Sol...再依同方式彈旋律唱歌詞。

將歌曲的和弦練熟，可先練習單一和弦手型再練和弦互換，如（G↔D）、
（D↔C）、（C↔G）、（G↔Am7）、（Am7↔D）。

不加入和弦，先單獨練習伴奏，確定彈奏順暢後再跟著原曲一同練習伴奏。

學會自彈自唱前，要先會「分解歌詞的拍點」，也就是俗稱的「對拍」，放
慢速度用唸歌詞的方式對準的伴奏的拍點，熟練後再唱歌詞。

　　當兩把烏克麗麗合奏時，一把烏克麗麗可負責彈奏旋律，另一把負責第二部的伴奏和聲，但切記
速度一定要一致。任何的曲譜只是一種表現方式，建議多切換不同的視譜練習模式，如此將有助於音樂
能力的培養。再者，無論演奏哪一分部，選用固定調或首調唱名，彈奏的同時一定要「唱音」（心裡想
音也可以），音符唱久了、想久了，腦中自然而然就能建立「音感資料庫」，有了音感（旋律與和聲音
感），聽音能力提升，後續介紹到抓歌課程便能承接上手，最後靠耳朵進入音樂美妙的世界！

小七和弦

▷樂理小教室(7)

4-6

☑ **小七和弦** Minor Seventh Chord

小七和弦可適用在自然大調的 ii、iii、vi 級和弦及自然小調的 i、iv、v 級和弦。

表示方式：Xm7、Xmin7、X-7

以Dm7為例：D F A C

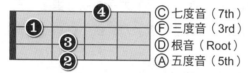

Ⓒ七度音（7th）
Ⓕ三度音（3rd）
Ⓓ根音（Root）
Ⓐ五度音（5th）

以根音D往高音加10個半音程（小七度）找到C，或以第五度音A往高音疊加 3個半音程（小三度）找到C。

現在快來動動腦，推出Cm7、Em7、Fm7、Gm7、Am7、Bm7和弦吧！

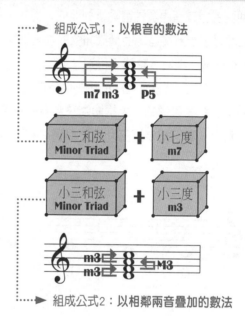

► 組成公式1：以根音的數法

m7 m3　P5

小三和弦 Minor Triad ＋ 小七度 m7

小三和弦 Minor Triad ＋ 小三度 m3

m3　m3　M3

► 組成公式2：以相鄰兩音疊加的數法

順階和弦

☑ 順階和弦 Diatonic Chords

　　和弦的組成音由調性音階排列而成，稱為「順階和弦」，亦稱「調性和弦」。若由各級和弦的根音依照三度疊加至五度音，而構成和弦的根音、第三度音、第五度音。這三個音都順著某一調性的音階有序的排列而成，稱為「順階三和弦」。

　　順著C自然大調音階有序的排列而成的三和弦稱為「C大調順階三和弦」，並由下列的C大調順階三和弦的組成結果可得知，大調順階三和弦的排列規則為第一、四、五級為大三和弦，第二、三、六級為小三和弦，第七級為減三和弦，而這些和弦以羅馬級數（或簡譜級數）方式表示也稱「順階級數和弦」。

	C	D	E	F	G	A	B	C
	I	ii	iii	IV	V	vi	vii	I

■C自然大調音階

♪ 以C大調順階三和弦為例

	I	iim	iiim	IV	V	vim	viidim	I
	C	Dm	Em	F	G	Am	Bdim	C
5th	G	A	B	C	D	E	F	G
3rd	E	F	G	A	B	C	D	E
Root	C	D	E	F	G	A	B	C

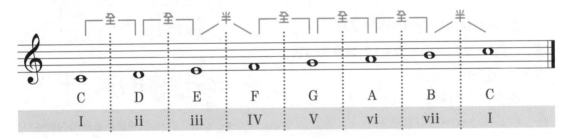

	A	B	C	D	E	F	G	A
	i	ii	III	iv	v	VI	VII	i

■a自然小調音階

🎵 **以A自然小調順階三音和弦為例**

	im Am	iidim Bdim	III C	ivm Dm	vm Em	VI F	VII G	im Am
5th	E	F	G	A	B	C	D	E
3rd	C	D	E	F	G	A	B	C
Root	A	B	C	D	E	F	G	A

　　小調順階和弦主要分為自然小調、和聲小調、旋律（現代）小調三種，可參照前述。因篇幅關係12調的小調順階和弦下列不再贅述，僅以自然大調的關系調為陳列於表格中。

自然 大調調性　級數	I （1）	iim （2m）	iiim （3m）	IV （4）	V （5）	vim （6m）	viidim （7dim）	關係小調 調性
C大調	C	Dm	Em	F	G	Am	Bdim	a小調
D♭大調	D♭	E♭m	Fm	G♭	A♭	B♭m	Cdim	b♭小調
D大調	D	Em	F#m	G	A	Bm	C#dim	b小調
E♭大調	E♭	Fm	Gm	A♭	B♭	Cm	Ddim	c小調
E大調	E	F#m	G#m	A	B	C#m	D#dim	c#小調
F大調	F	Gm	Am	B♭	C	Dm	Edim	d小調
F#(G♭) 大調	F# (G♭)	G#m (A♭m)	A#m (B♭m)	B	C# (D♭)	D#m (E♭m)	E#dim (Fdim)	d#(e♭) 小調
G大調	G	Am	Bm	C	D	Em	F#dim	e小調
A♭大調	A♭	B♭m	Cm	D♭	E♭	Fm	Gdim	f小調
A大調	A	Bm	C#m	D	E	F#m	G#dim	f#小調
B♭大調	B♭	Cm	Dm	E♭	F	Gm	Adim	g小調
B大調	B	C#m	D#m	E	F#	G#m	A#dim	g#小調

■自然大調順階三和弦表

☑ **順階七和弦** *Diatonic Seventh Chords*

　　順階三和弦疊加調性音階的第七度音，並與第五度音相距三度音程。順階七和弦的組成方式是由各級和弦的根音依照三度疊加至七度音，而這些根音、第三度音、第五度音、第七度音都順著某一調性的音階有序的排列而成。

♪ 以C大調順階七和弦為例

	Imaj7 Cmaj7	iim7 Dm7	iiim7 Em7	IVmaj7 Fmaj7	V7 G7	vim7 Am7	viim7♭5 Bm7♭5	Imaj7 Cmaj7
7th	B	C	D	E	F	G	A	B
5rd	G	A	B	C	D	E	F	G
3rd	E	F	G	A	B	C	D	E
Root	C	D	E	F	G	A	B	C

♪ 以a自然小調順階七和弦為例

	im7 Am7	iim7♭5 Bm7♭5	IIImaj7 Cmaj7	ivm7 Dm7	vm7 Em7	VImaj7 Fmaj7	VII7 G7	im7 Am7
7th	G	A	B	C	D	E	F	G
5rd	E	F	G	A	B	C	D	E
3rd	C	D	E	F	G	A	B	C
Root	A	B	C	D	E	F	G	A

級數 自然 大調調性	Imaj7 （1maj7）	iim7 （2m7）	iiim7 （3m7）	IVmaj7 （4maj7）	V7 （57）	vim7 （6m7）	viim7♭5 （7m7♭5）
C大調	Cmaj7	Dm7	Em7	Fmaj7	G7	Am7	Bm7♭5
D♭大調	D♭maj7	E♭m7	Fm7	G♭maj7	A♭7	B♭m7	Cm7♭5
D大調	Dmaj7	Em7	F♯m7	Gmaj7	A7	Bm7	C♯m7♭5
E♭大調	E♭maj7	Fm7	Gm7	A♭maj7	B♭7	Cm7	Dm7♭5
E大調	Emaj7	F♯m7	G♯m7	Amaj7	B7	C♯m7	D♯m7♭5
F大調	Fmaj7	Gm7	Am7	B♭maj7	C7	Dm7	Em7♭5
F♯(G♭) 大調	F♯maj7 (G♭maj7)	G♯m7 (A♭m7)	A♯m7 (B♭m7)	Bmaj7	C♯7 (D♭7)	D♯m7 (E♭m7)	E♯m7♭5 (Fm7♭5)
G大調	Gmaj7	Am7	Bm7	Cmaj7	D7	Em7	F♯m7♭5
A♭大調	A♭maj7	B♭m7	Cm7	D♭maj7	E♭7	Fm7	Gm7♭5
A大調	Amaj7	Bm7	C♯m7	Dmaj7	E7	F♯m7	G♯m7♭5
B♭大調	B♭maj7	Cm7	Dm	E♭	F7	Gm7	Am7♭5
B大調	Bmaj7	C♯m7	D♯m	E	F♯7	G♯m7	A♯m7♭5

■自然大調順階七和弦表

G大調(e小調)
常用和弦圖

4-8

☑ G大調順階三音和弦

I	iim	iiim	IV	V	vim	viidim

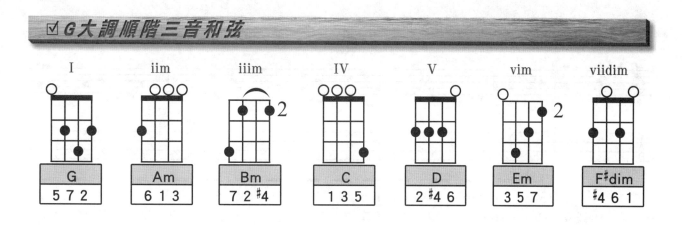

G	Am	Bm	C	D	Em	F#dim
5 7 2	6 1 3	7 2 #4	1 3 5	2 #4 6	3 5 7	#4 6 1

☑ G大調順階七和弦

Imaj7	iim7	iiim7	IVmaj7	V7	vim7	viim7♭5

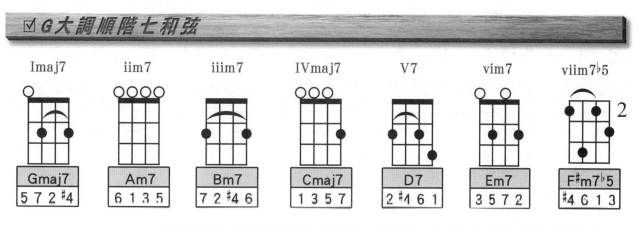

Gmaj7	Am7	Bm7	Cmaj7	D7	Em7	F#m7♭5
5 7 2 #4	6 1 3 5	7 2 #4 6	1 3 5 7	2 #4 6 1	3 5 7 2	#4 6 1 3

＊G大調與e小調互為關係大小調，所使用之音名與和弦相同但級數排列不同

135

詞：葛大為
曲：范瑋琪
唱：范瑋琪

悄悄告訴你

Key：G　Play：G

Rhythm：Slow Soul

Tempo：4/4 ♩=80

Tune：High G

1.在High G標準調音下，以第二、三、六、七音指型音階演奏旋律，並且運用三指法伴奏彈唱本曲。

2.彈奏第29小節旋律倍高音F♯、E，可運用人工泛音技巧（左手按第9、7格第一弦，右手食指貼在後加12個音格的距離彈奏，即可得到倍高音F♯、E），請參考Ch3.泛音篇之解說。

3.下刷（↑）或下刷琶音（↕）可運用食指，或大拇指向下刷弦。

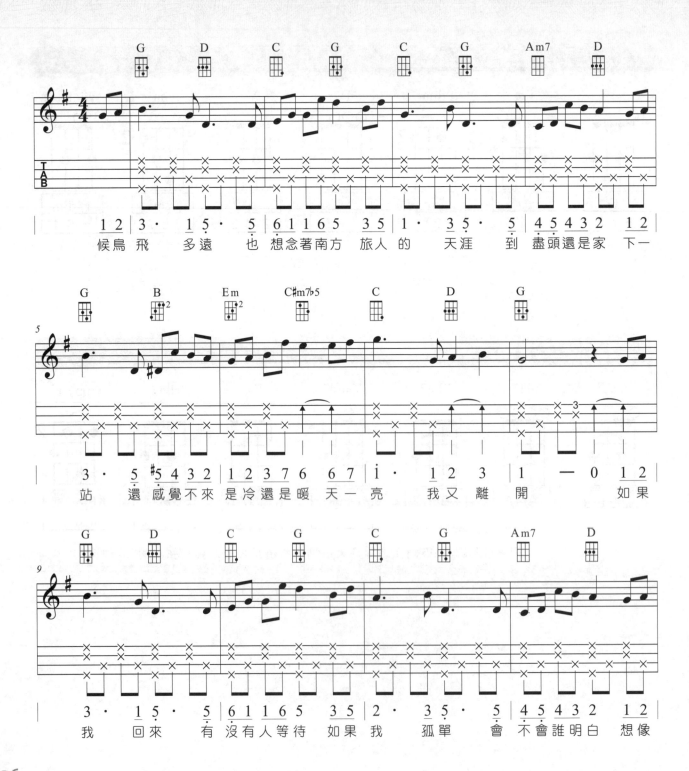

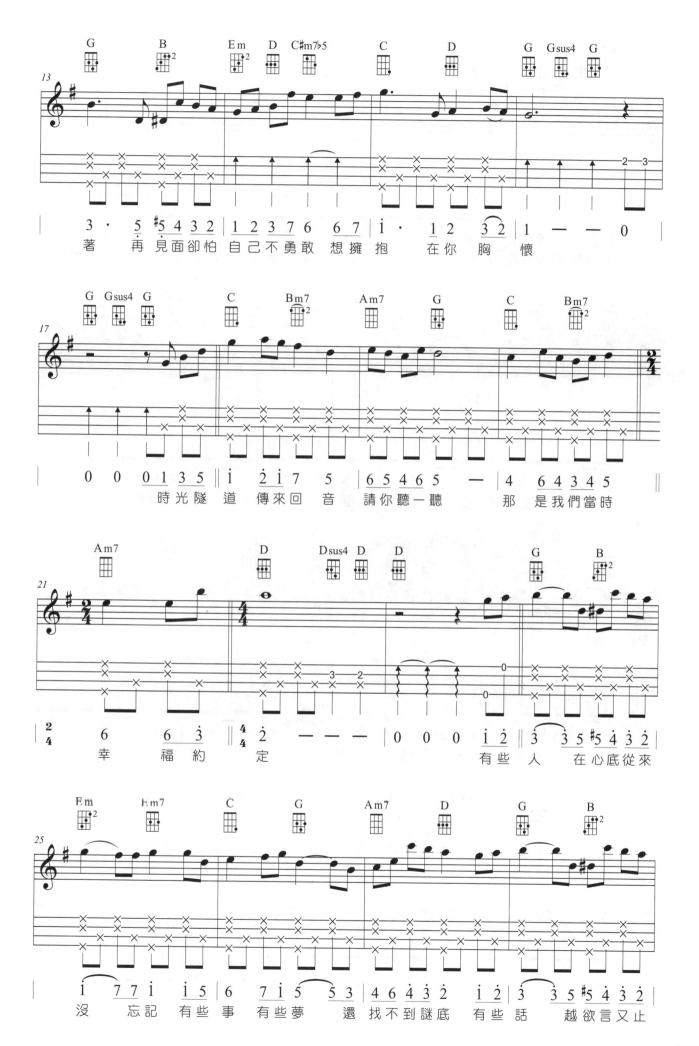

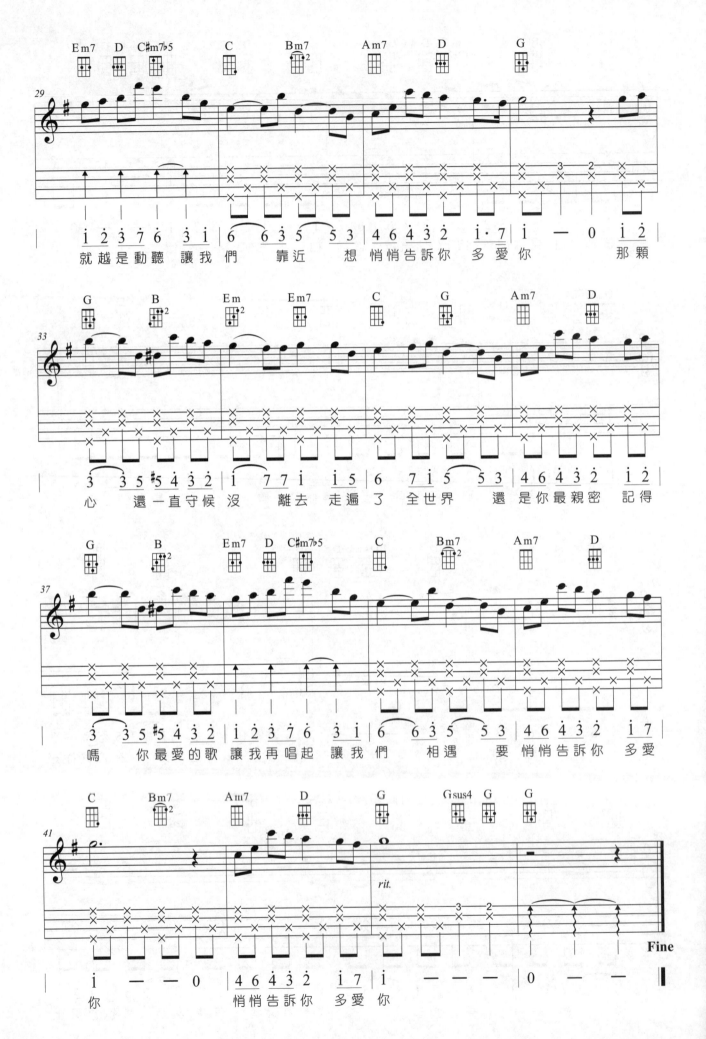

第五章

-CH.5-

D大調音階

☑ D大調

1. 由主音D順轉5個音（第五音A、第二音E、第六音B、第三音F#、第七音C#加逆轉1個音（第四音G）。

2. D大調音階由第一音按照音級排列為：D、E、F#、G、A、B、C#。

3. 調號上有2個升記號，音名為F#、C#分別依序記錄於高音譜上的第五線與第三間。

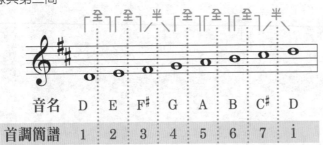

音名	D	E	F#	G	A	B	C#	D
首調簡譜	1	2	3	4	5	6	7	i

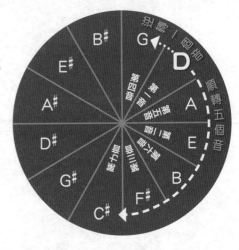

☑ D大調全把位音階

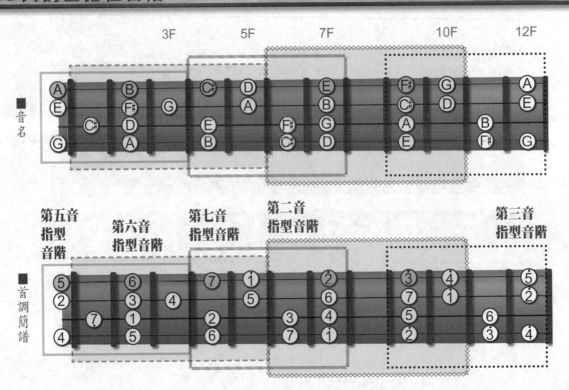

 水平方向

固定以一條弦分別練習。

♪ **練習1** / 第四弦

```
0-2-4-6-7-9-11-12  12-11-9-7-6-4-2-0
```

音名　G A B C♯ D E F♯ G　G F♯ E D C♯ B A G

‖: 4 5 6 7 1̇ 2̇ 3̇ 4̇ | 4̇ 3̇ 2̇ 1̇ 7 6 5 4 :‖

♪ **練習2** / 第三弦

```
1-2-4-6-7-9-11-13  13-11-9-7-6-4-2-1
```

音名　C♯ D E F♯ G A B C♯　C♯ B A G F♯ E D C♯

‖: 7̣ 1 2 3 4 5 6 7 | 7 6 5 4 3 2 1 7̣ :‖

♪ **練習3** / 第二弦

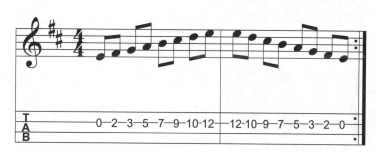

```
0-2-3-5-7-9-10-12  12-10-9-7-5-3-2-0
```

音名　E F♯ G A B C♯ D E　E D C♯ B A G F♯ E

‖: 2 3 4 5 6 7 1̇ 2̇ | 2̇ 1̇ 7 6 5 4 3 2 :‖

♪ **練習4** / 第一弦

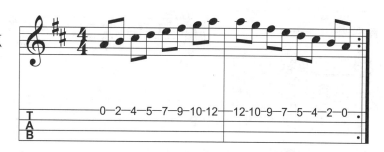

```
0-2-4-5-7-9-10-12  12-10-9-7-5-4-2-0
```

音名　A B C♯ D E F♯ G A　A G F♯ E D C♯ B A

‖: 5 6 7 1̇ 2̇ 3̇ 4̇ 5̇ | 5̇ 4̇ 3̇ 2̇ 1̇ 7 6 5 :‖

☑ **垂直方向**

固定以單一指型音階練習。

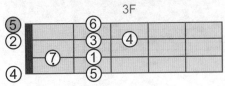

■首調簡譜指型圖

■音名指型圖

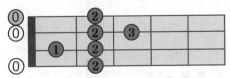

■左手手指代號指型圖

♪ **D大調第五音指型音階**

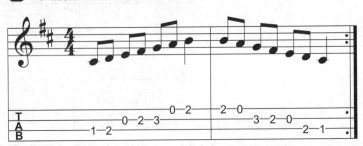

音名	C# D E F# G A B	B A G F# E D C#

‖: 7̣ 1 2 3 4 5 6 | 6 5 4 3 2 1 7̣ :‖

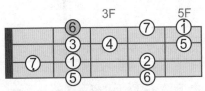

■首調簡譜指型圖

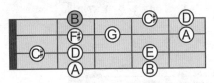

■音名指型圖

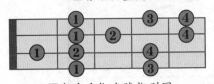

■左手手指代號指型圖

♪ **D大調第六音指型音階**

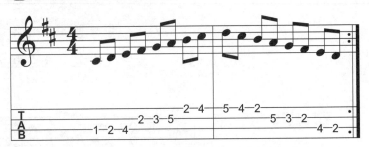

音名	C# D E F# G A B C#	D C# B A G F# E D

‖: 7̣ 1 2 3 4 5 6 7 | i 7 6 5 4 3 2 1 :‖

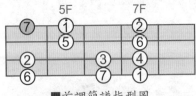

■首調簡譜指型圖

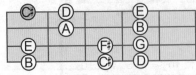

■音名指型圖

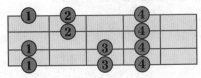

■左手手指代號指型圖

♪ **D大調第七音指型音階**

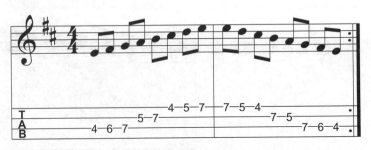

音名	E F# G A B C# D E	E D C# B A G F# E

‖: 2 3 4 5 6 7 i 2̇ | 2̇ i 7 6 5 4 3 2 :‖

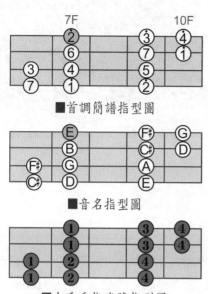

■首調簡譜指型圖

■音名指型圖

■左手手指代號指型圖

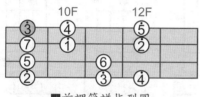

■首調簡譜指型圖

■音名指型圖

■左手手指代號指型圖

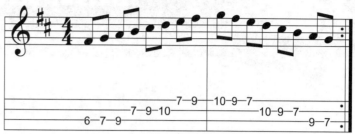

♪D大調第二音指型音階

| 音名 | F♯ G A B C♯ D E F♯　G F♯ E D C♯ B A G |

‖: 3 4 5 6 7 1̇ 2̇ 3̇ | 4̇ 3̇ 2̇ 1̇ 7 6 5 4 :‖

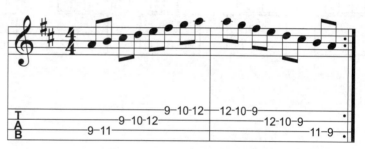

♪D大調第三音指型音階

| 音名 | A B C♯ D E F♯ G A　A G F♯ E D C♯ B A |

‖: 5 6 7 1̇ 2̇ 3̇ 4̇ 5̇ | 5̇ 4̇ 3̇ 2̇ 1̇ 7 6 5 :‖

143

D大調(b小調) 常用和弦圖

5-2

☑ D大調順階三和弦

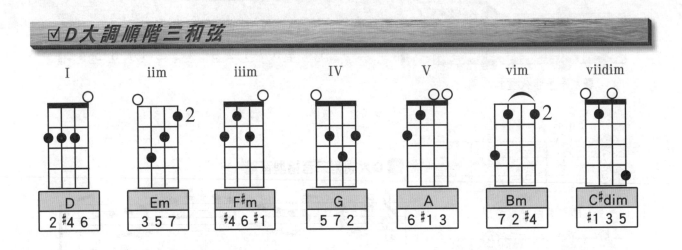

I	iim	iiim	IV	V	vim	viidim
D	Em	F#m	G	A	Bm	C#dim
2 #4 6	3 5 7	#4 6 #1	5 7 2	6 #1 3	7 2 #4	#1 3 5

☑ D大調順階七和弦

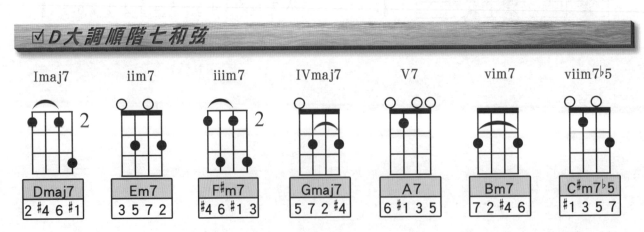

Imaj7	iim7	iiim7	IVmaj7	V7	vim7	viim7♭5
Dmaj7	Em7	F#m7	Gmaj7	A7	Bm7	C#m7♭5
2 #4 6 #1	3 5 7 2	#4 6 #1 3	5 7 2 #4	6 #1 3 5	7 2 #4 6	#1 3 5 7

＊D大調與b小調互為關係大小調，所使用之音名與和弦相同但級數排列不同

144

5-3

四指法型態(二)

☑ 四指法 8 Beat Slow Soul(4)

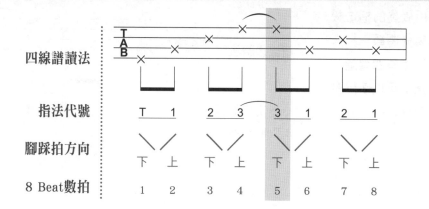

四線譜讀法					
指法代號	T 1	2 3	3 1	2 1	
腳踩拍方向	下 上	下 上	下 上	下 上	
8 Beat數拍	1 2	3 4	5 6	7 8	

▨ ：延長音記號不需彈奏

☑ 四指法 8 Beat Slow Soul(5)

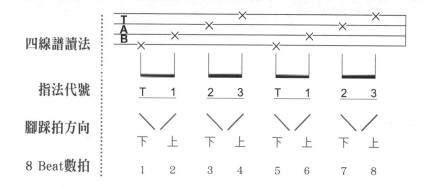

四線譜讀法					
指法代號	T 1	2 3	T 1	2 3	
腳踩拍方向	下 上	下 上	下 上	下 上	
8 Beat數拍	1 2	3 4	5 6	7 8	

三指法型態(二)

5-4

☑ 三指法 8 Beat Slow Soul(2)

接下來所彈奏的指法較多變化,建議先將單一指法練熟後再分段彈奏四線譜。在此(三指法)可以使用食指或大拇指下刷琶音。

四線譜讀法

指法代號
8 Beat數拍

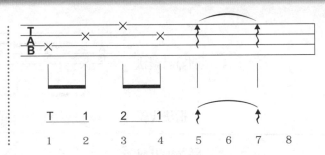

☑ 三指法 8 Beat Slow Soul(3)

在此(三指法)可以使用食指或大拇指下刷琶音。

四線譜讀法

指法代號
8 Beat數拍

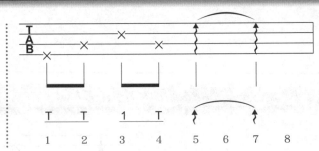

☑ 三指法 8 Beat Slow Soul(4)

在此(三指法)可以使用食指或大拇指下刷琶音。

四線譜讀法

指法代號
8 Beat數拍

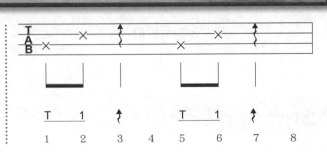

☑ 三指法 8 Beat Slow Soul(5)

在此（三指法）可以使用食指或大拇指下刷琶音。

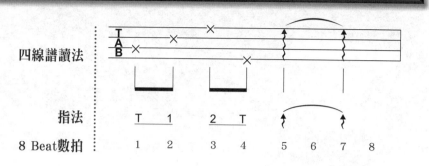

☑ 三指法 8 Beat Slow Soul(6)

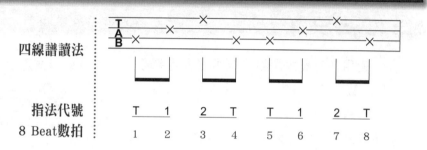

☑ 三指法 8 Beat Slow Soul(7)

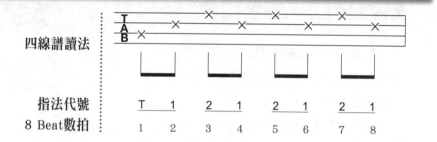

☑ 三指法 8 Beat Slow Soul(8)

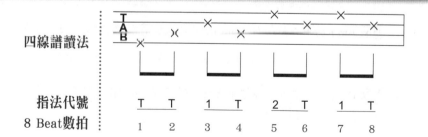

前幾章有介紹四指法的所在弦與本章三指法的所在弦位置相同，但是撥彈後的音色不同，差別於三指法第三弦運用大拇指指腹向下撥弦，音色較厚實溫暖，而四指法運用食指往上撥弦音色較清亮，使用上各有其特色！

147

半減七和弦

▷樂理小教室(8)

☑ 小七減五和弦 Minor Seventh Flat Five Chord

適用在自然大調的vii級和弦及自然小調的ii級和弦，如常見的爵士樂和弦進行：iim7♭5→V7→Im。

表示方式：Xm7♭5、Xø、X-7♭5、Xm7-5

以Dm7♭5為例：D F A♭ C

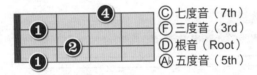

- ⓒ 七度音（7th）
- Ⓕ 三度音（3rd）
- Ⓓ 根音（Root）
- A♭ 五度音（5th）

以根音D往高音加10個半音程（小七度）找到C，或以第五度音A♭往高音疊加4個半音程（大三度）找到C。

現在快來動動腦，推出Cm7♭5、Em7♭5、Fm7♭5、Gm7♭5、Am7♭5、Bm7♭5和弦吧！

另外，兩和弦的根音間無調性音時，小七減五和弦可置於兩和弦間作為經過和弦。

▶ 組成公式1：以根音的數法

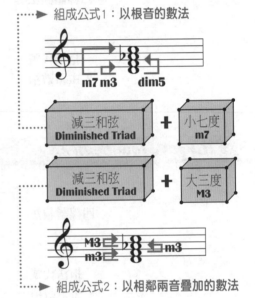

m7 m3 dim5

減三和弦 Diminished Triad	+	小七度 m7

減三和弦 Diminished Triad	+	大三度 M3

M3 m3 m3

▶ 組成公式2：以相鄰兩音疊加的數法

＊小七減五和弦亦即將小七和弦的第五度音降半音，另可稱為「半減七和弦」

範例1 Am Key下：F7(V7)→Am(Im)，可在E7前方置入Bm7♭5(iim7♭5)，如Ch.13獨奏曲〈天空之城〉第23～26小節裡的F與E7中置入Bm7♭5，將使得味道有些轉折與變化。

範例2 C Key下：F→G，F#非C大調調性音，F#m7♭5可置於F與G和弦間作為經過和弦。

我願意

詞：姚謙
曲：黃國倫
唱：王菲

1.以High G標準調音法伴奏。

2.演奏旋律時可使用Low G調音法，並以六、七、三音指型音階彈奏。

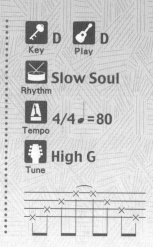

Key D　Play D
Rhythm Slow Soul
Tempo 4/4 ♩=80
Tune High G

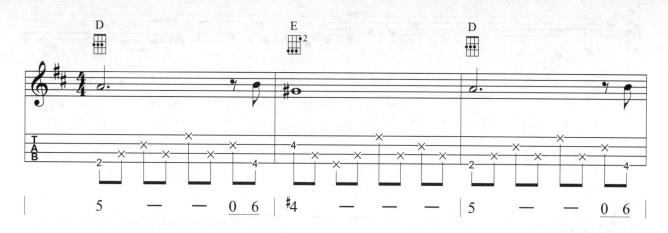

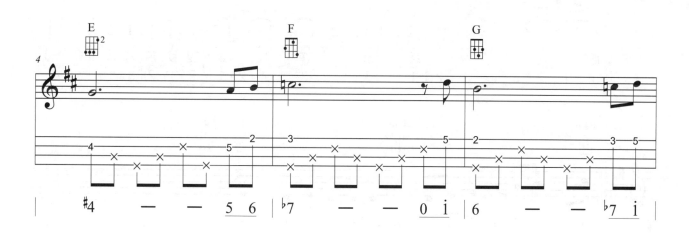

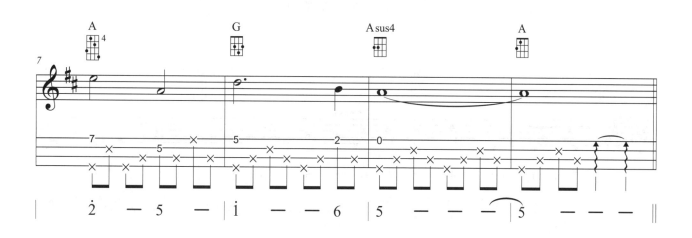

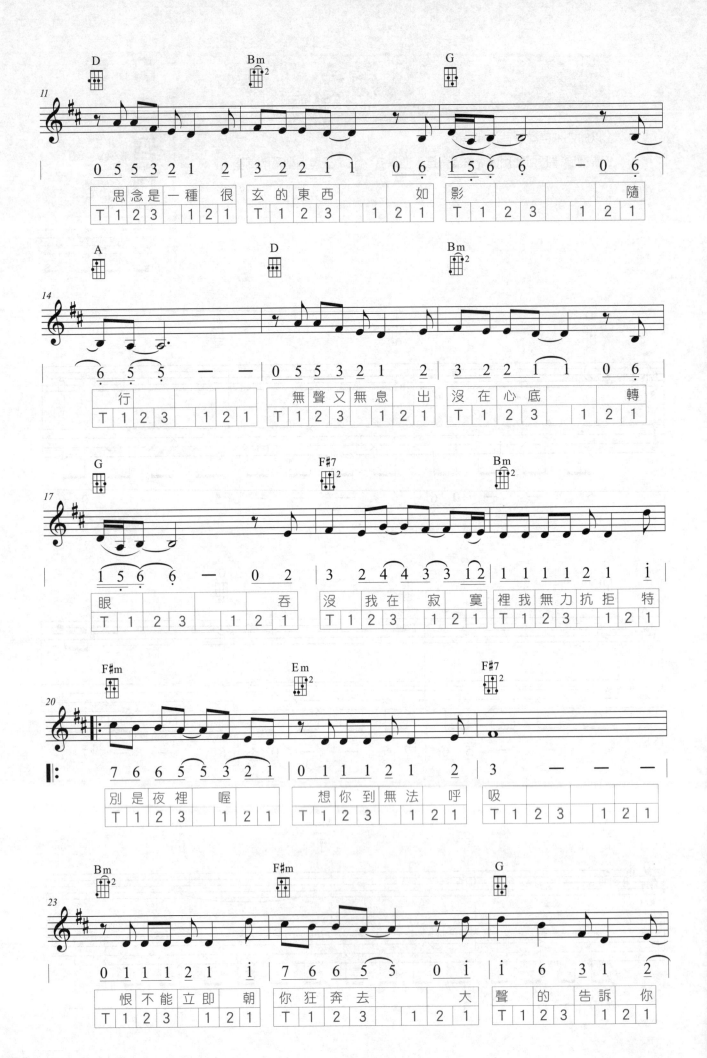

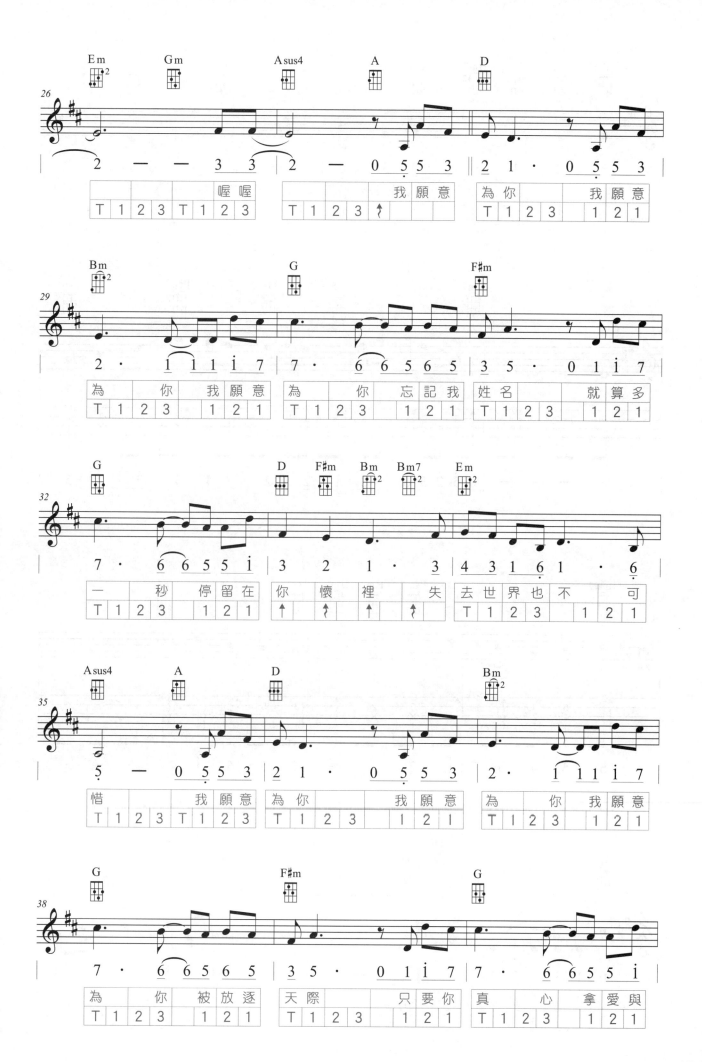

151

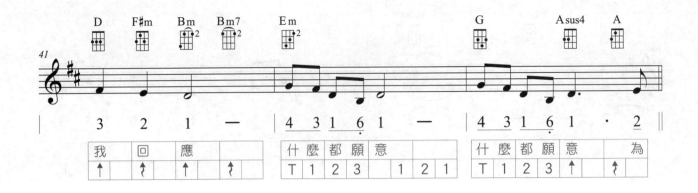

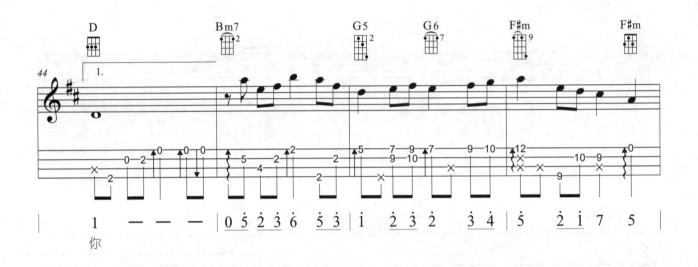

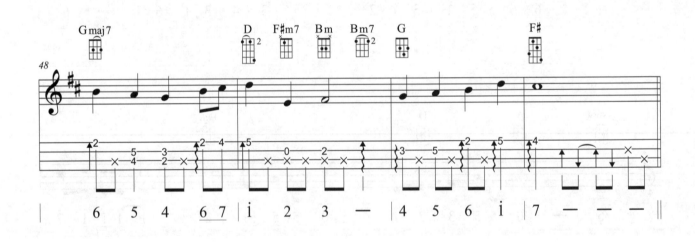

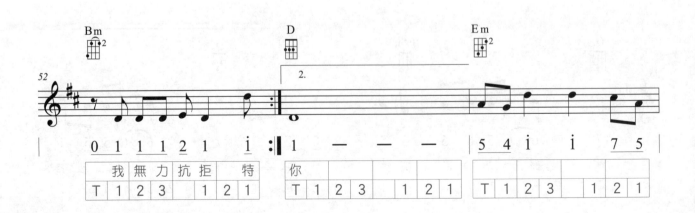

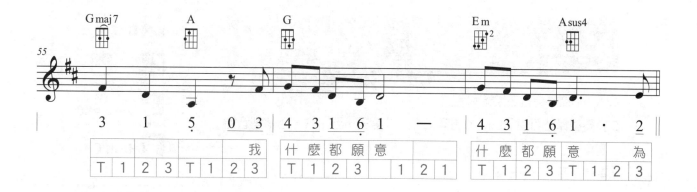

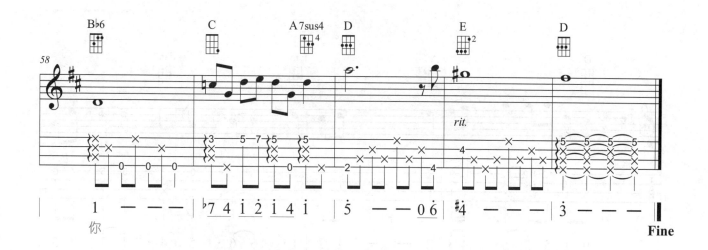

詞：劉子樂&厲曼婷
曲：劉子樂
唱：郁可唯

暖心

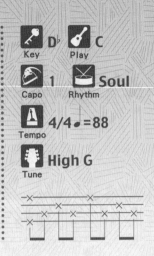

1.High G標準調音法伴奏。

2.彈奏旋律時可使用Low G調音法，並以第三、五、六、七指型音階
　演奏。

3.本首伴奏以三指法彈奏。

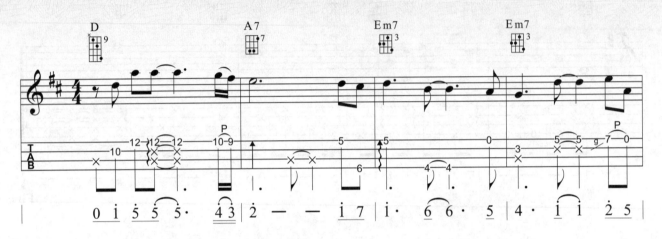

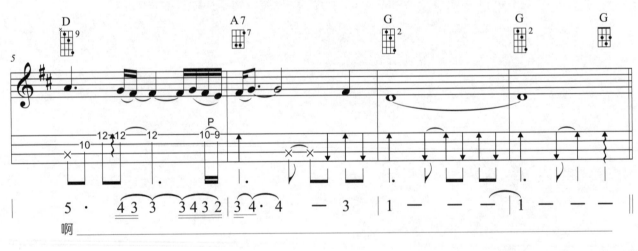

啊

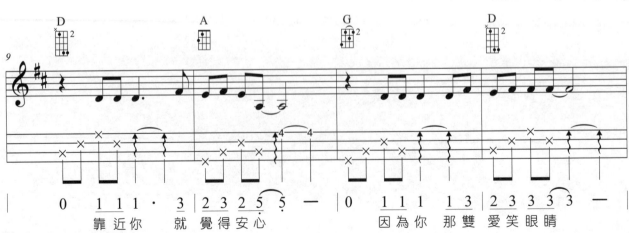

靠 近 你　就 覺 得 安 心　　　因 為 你 那 雙 愛 笑 眼 睛

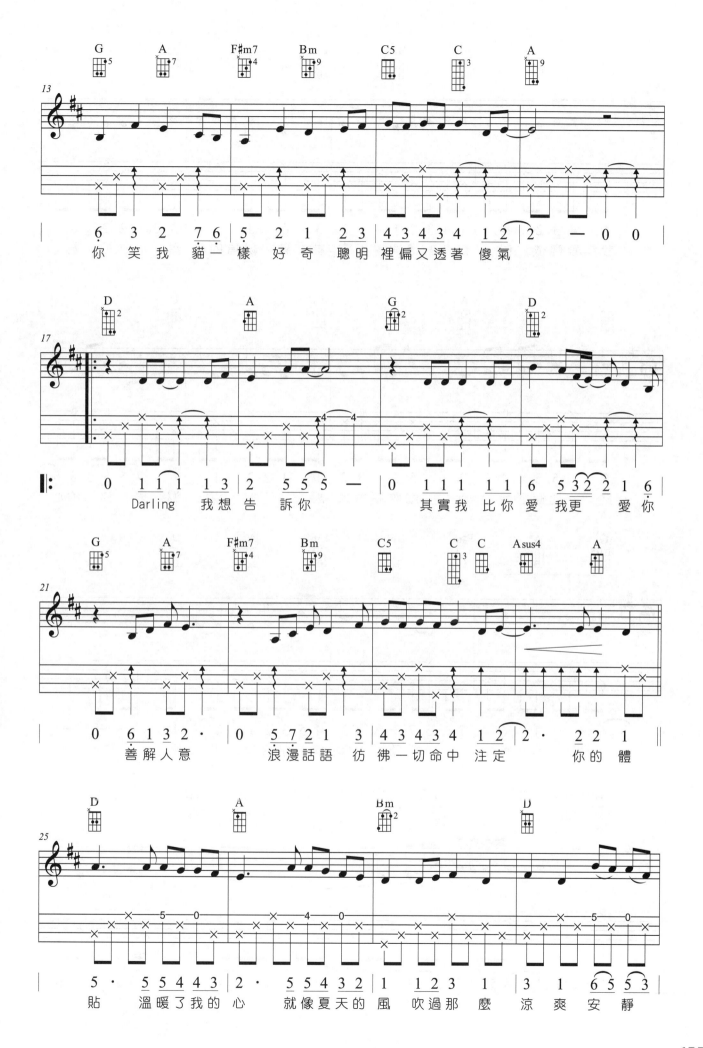

155

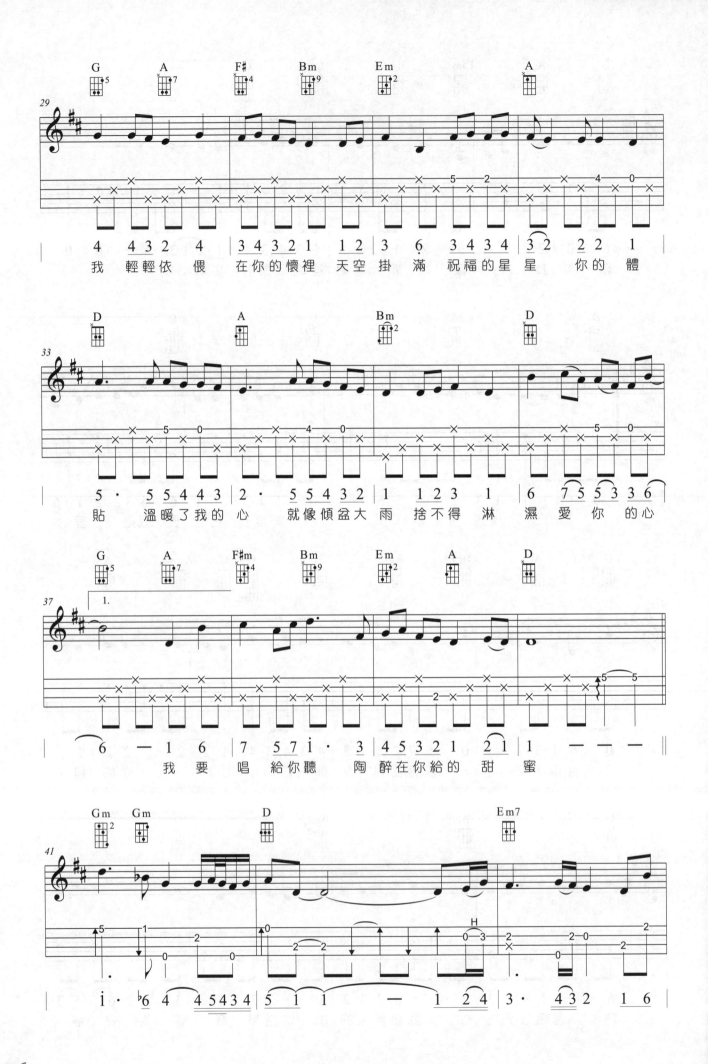

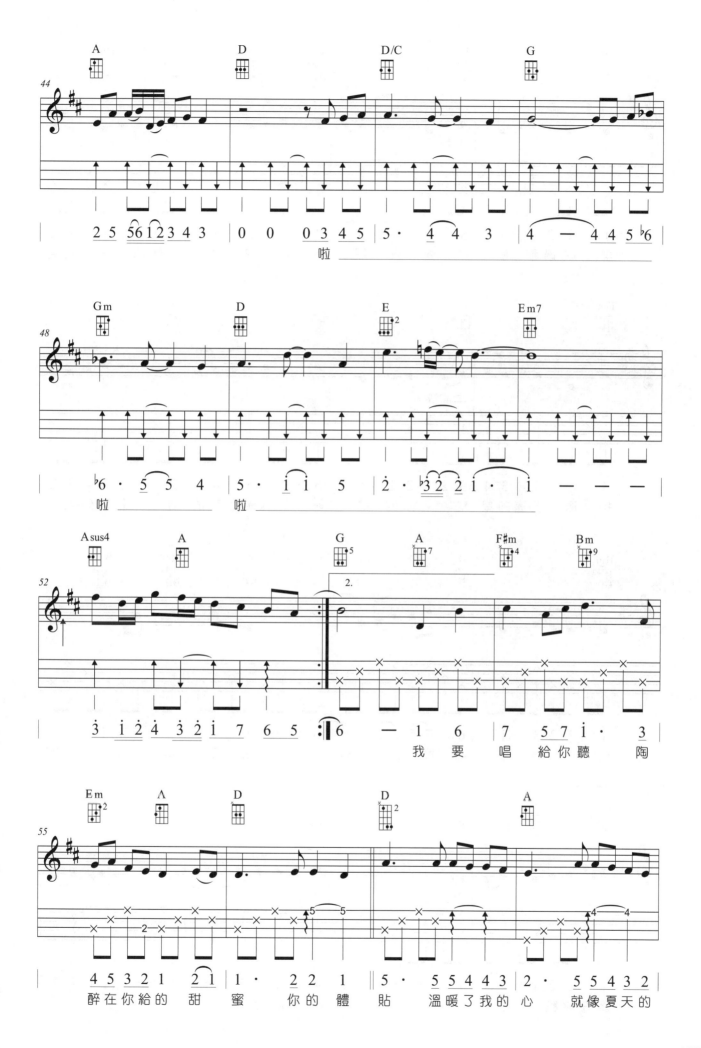

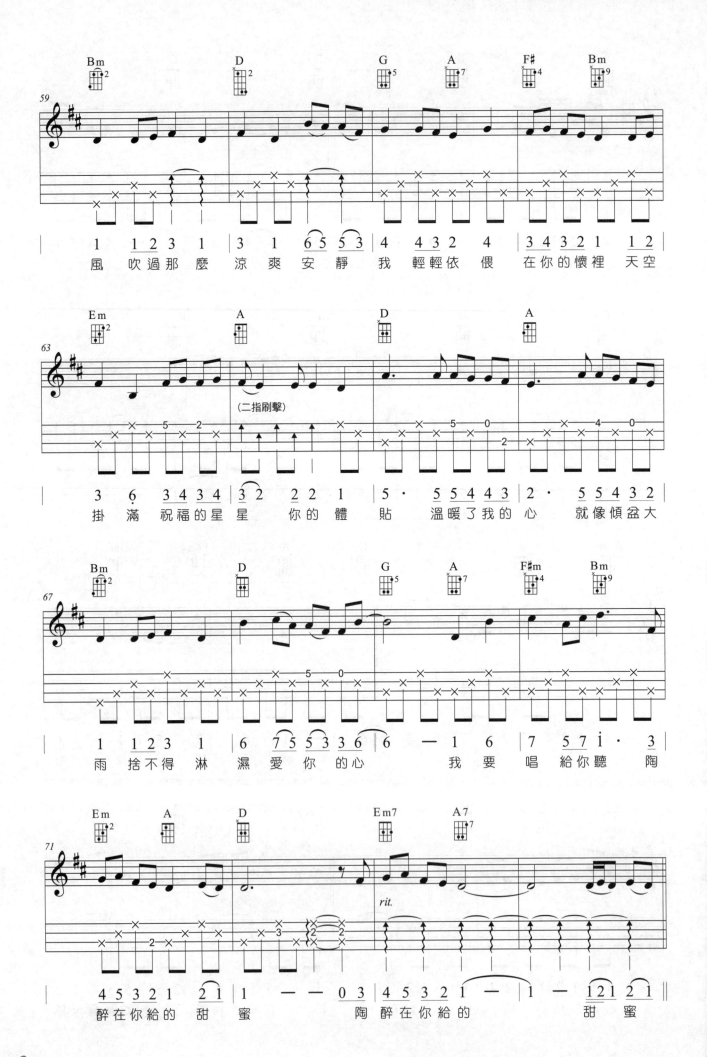

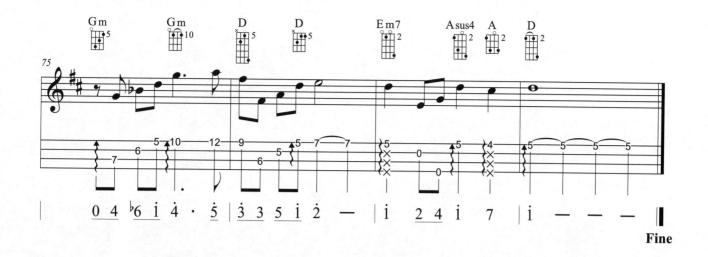

第六章

-CH.6-

..

A大調音階

6-1

☑A大調

1. 由主音A順轉5個音（第五音E、第二音B、第六音F#、第三音C#、第七音G#）加逆轉1個音（第四音D）。

2. A大調音階由第一音按照音級排列為：A、B、C#、D、E、F#、G#。

3. 調號上有3個升記號，音名為F#、C#、G#，分別依序紀錄於高音譜上的第五線、第三間、上一間。

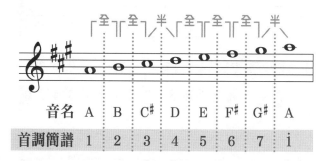

音名	A	B	C#	D	E	F#	G#	A
首調簡譜	1	2	3	4	5	6	7	i

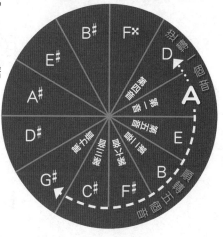

＊F✕：為重升F=F##

☑A大調全把位音階

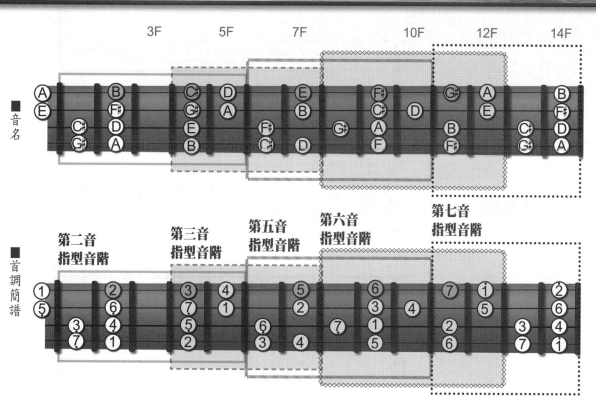

161

 水平方向

固定以一條弦分別練習。

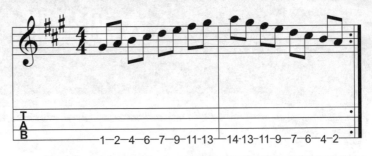

🎵 **練習1** / 第四弦

TAB: 1－2－4－6－7－9－11－13 ─ 14－13－11－9－7－6－4－2

音名　G♯ A B C♯ D E F♯ G♯　A G♯ F♯ E D C♯ B A

‖: 7̣ 1 2 3 4 5 6 7 | 1̇ 7 6 5 4 3 2 1 :‖

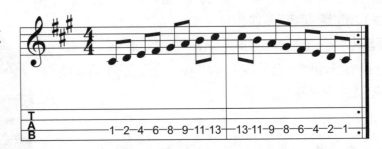

🎵 **練習2** / 第三弦

TAB: 1－2－4－6－8－9－11－13 ─ 13－11－9－8－6－4－2－1

音名　C♯ D E F♯ G♯ A B C♯　C♯ B A G♯ F♯ E D C♯

‖: 3̲ 4 5 6 7 1 2 3 | 3 2 1 7 6 5 4 3 :‖

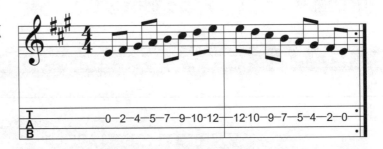

🎵 **練習3** / 第二弦

TAB: 0－2－4－5－7－9－10－12 ─ 12－10－9－7－5－4－2－0

音名　E F♯ G♯ A B C♯ D E　E D C♯ B A G♯ F♯ E

‖: 5̣ 6̣ 7̣ 1 2 3 4 5 | 5 4 3 2 1 7̣ 6̣ 5̣ :‖

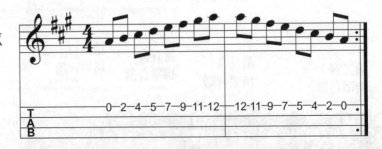

🎵 **練習4** / 第一弦

TAB: 0－2－4－5－7－9－11－12 ─ 12－11－9－7－5－4－2－0

音名　A B C♯ D E F♯ G♯ A　A G♯ F♯ E D C♯ B A

‖: 1 2 3 4 5 6 7 1̇ | 1̇ 7 6 5 4 3 2 1 :‖

☑ 垂直方向

固定以單一指型音階練習。

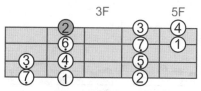

■首調簡譜指型圖

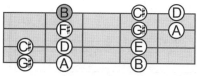

■音名指型圖

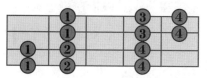

■左手手指代號指型圖

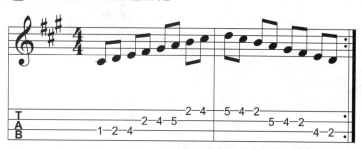

♪ A大調第二音指型音階

音名	C# D E F# G# A B C#	D C# B A G F# E D
	3 4 5 6 7 1 2 3	4 3 2 1 7 6 5 4

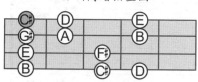

■首調簡譜指型圖

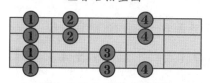

■音名指型圖
■左手手指代號指型圖

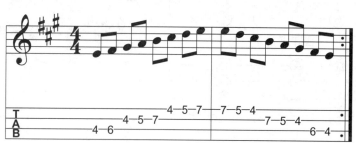

♪ A大調第三音指型音階

音名	E F# G# A B C# D E	E D C# B A G# F# E
	5 6 7 1 2 3 4 5	5 4 3 2 1 7 6 5

■首調簡譜指型圖

■音名指型圖

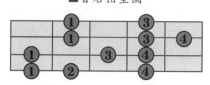

■左手手指代號指型圖

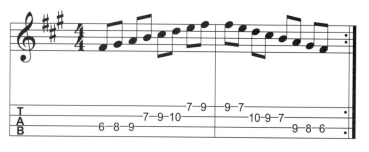

♪ A大調第五音指型音階

音名	F# G# A B C# D E F#	F# E D C# B A G# F#
	6 7 1 2 3 4 5 6	6 5 4 3 2 1 7 6

163

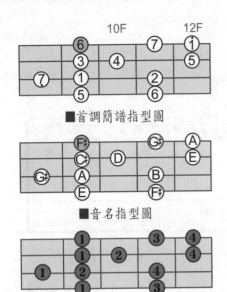

■首調簡譜指型圖

■音名指型圖

■左手手指代號指型圖

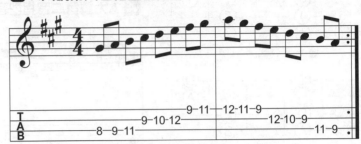

🎵 A大調第六音指型音階

音名	G♯	A	B	C♯	D	E	F♯	G♯	A	G♯	F♯	E	D	C♯	B	A

‖: 7̣ 1 2 3 4 5 6 7 | 1̇ 7 6 5 4 3 2 1 :‖

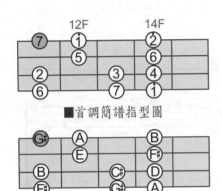

■首調簡譜指型圖

■音名指型圖

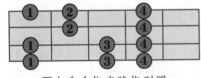

■左手手指代號指型圖

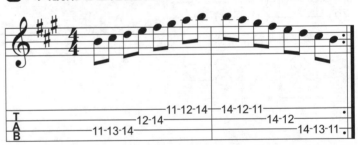

🎵 A大調第七音指型音階

音名	B	C♯	D	E	F♯	G♯	A	B	B	A	G♯	F♯	E	D	C♯	B

‖: 2 3 4 5 6 7 1̇ 2̇ | 2̇ 1̇ 7 6 5 4 3 2 :‖

A大調(f#小調)常用和弦圖

6-2

☑ A大調順階三和弦

I	iim	iiim	IV	V	vim	viidim

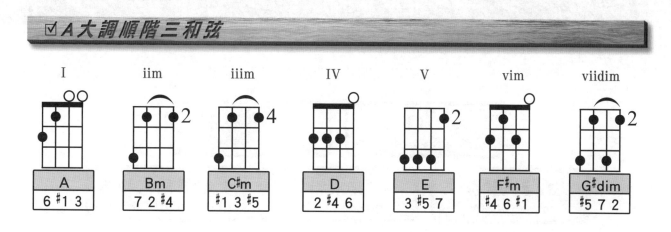

A	Bm	C#m	D	E	F#m	G#dim
6 #1 3	7 2 #4	#1 3 #5	2 #4 6	3 #5 7	#4 6 #1	#5 7 2

☑ A大調順階七和弦

Imaj7	iim7	iiim7	IVmaj7	V7	vim7	viim7♭5

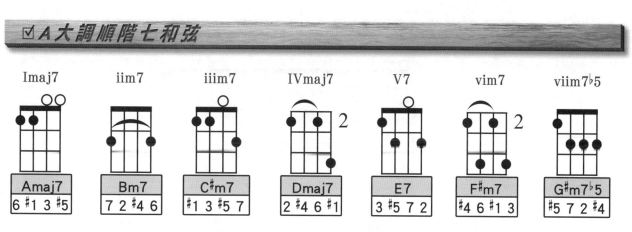

Amaj7	Bm7	C#m7	Dmaj7	E7	F#m7	G#m7♭5
6 #1 3 #5	7 2 #4 6	#1 3 #5 7	2 #4 6 #1	3 #5 7 2	#4 6 #1 3	#5 7 2 #4

＊A大調與f#小調互為關係大小調，所使用之音名與和弦相同但級數排列不同

大六和弦 & 小六和弦

▷樂理小教室(9)

6-3

☑ 六和弦 Sixth Chord

「六和弦」為包含六度音程的和弦。以下為六和弦的種類：

1.大六和弦
- Major Sixth Chord -

2.小六和弦
- Minor Sixth Chord -

3.增六和弦
- Augmented Sixth Chord -

4.減六和弦
- Diminished Sixth Chord -

5.拿坡里六和弦
- Neapolitan Sixth Chord, N6 -

其中「增六和弦」又細分成義大利增六和弦、法國增六和弦、德國增六和弦。由於增六、減六、拿坡里六和弦聲響較不和諧，較少出現於流行樂中。在此只介紹大六和弦與小六和弦。

☑ 大六度音程 & 小六度音程 Major sixth & minor sixth

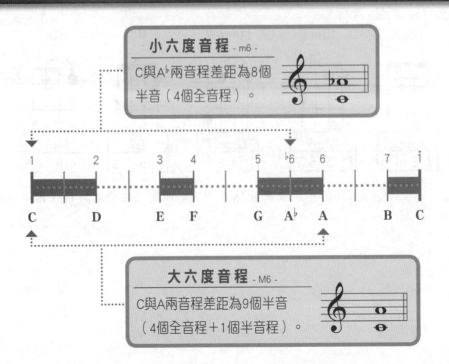

小六度音程 - m6 -

C與A♭兩音程差距為8個半音（4個全音程）。

大六度音程 - M6 -

C與A兩音程差距為9個半音（4個全音程＋1個半音程）。

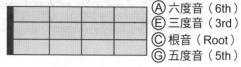 大六和弦 Major Sixth Chord

適用在自然大調的 I、IV、V 級大三和弦及自然小調的 III、VI、VII 級大三和弦。

表示方式：X6、Xmaj6、XM6

以C6為例：C E G A

Ⓐ 六度音（6th）
Ⓔ 三度音（3rd）
Ⓒ 根音（Root）
Ⓖ 五度音（5th）

以根音C往高音加9個半音程（大六度）找到A，或以第五度音G往高音疊加 2 個半音程（大二度）找到A。

現在快來動動腦，推出D6、E6、F6、G6、A6、B6和弦吧！

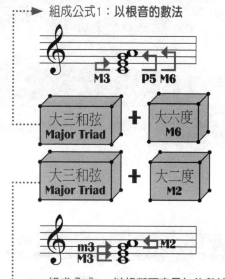

▶ 組成公式1：以根音的數法

大三和弦 Major Triad ＋ 大六度 M6

大三和弦 Major Triad ＋ 大二度 M2

▶ 組成公式2：以相鄰兩音疊加的數法

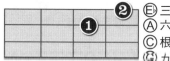 小六和弦 Minor Sixth Chord

適用在自然大調的iim級和弦及自然小調ivm和弦（不能使用於大調的iiim、vim級和弦）。以C大調為例，Em6組成音為E、G、B、C♯，其中C♯不在C大調音階中。Am6組成音為A、C 、E、F♯，其中F♯不在C大調音階中。

表示方式：Xm6、Xmin6、X-6

以Cm6為例：C E♭ G A

3F 5F

❷Ⓔ 三度音（3rd）
Ⓐ 六度音（6th）
❶Ⓒ 根音（Root）
Ⓖ 五度音（5th）

以根音C往高音加9個半音程（大六度）找到A，或以第五度音G往高音疊加 2 個半音程（大二度）找到A。

現在快來動動腦，推出Dm6、Em6、Fm6、Gm6、Am6、Bm6和弦吧！

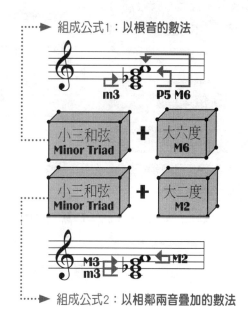

▶ 組成公式1：以根音的數法

小三和弦 Minor Triad ＋ 大六度 M6

小三和弦 Minor Triad ＋ 大二度 M2

▶ 組成公式2：以相鄰兩音疊加的數法

斜線和弦

☑ 轉位和弦

　　當和弦最低音不是根音時，此種和弦稱為「斜線和弦」，分為「轉位和弦」與「分割和弦」兩大類。此類和弦以X/Y來記錄表達，左方X為和弦、右方Y為最低音之音名，讀成「X on Y」或「X over Y」。 標準調音法下，以C和弦為例：

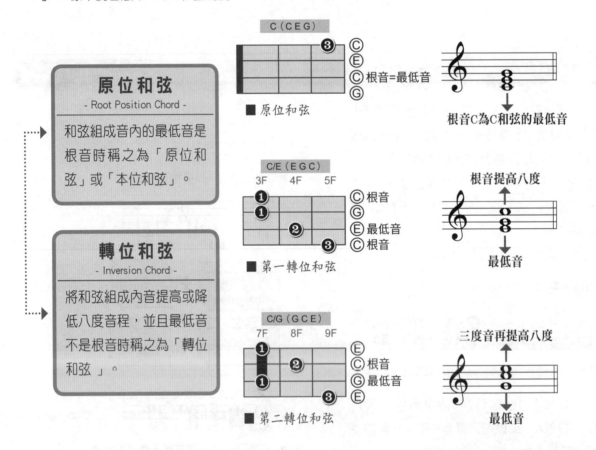

原位和弦
- Root Position Chord -

和弦組成音內的最低音是根音時稱之為「原位和弦」或「本位和弦」。

轉位和弦
- Inversion Chord -

將和弦組成內音提高或降低八度音程，並且最低音不是根音時稱之為「轉位和弦」。

C（CEG）

ⓒ
Ⓔ
ⓒ 根音=最低音
Ⓖ

■ 原位和弦

根音C為C和弦的最低音

C/E（EGC）
3F　　4F　　5F

ⓒ 根音
Ⓖ
Ⓔ 最低音
ⓒ 根音

■ 第一轉位和弦

根音提高八度

最低音

C/G（GCE）
7F　　8F　　9F

Ⓔ
ⓒ 根音
Ⓖ 最低音
Ⓔ

■ 第二轉位和弦

三度音再提高八度

最低音

　　一個和弦裡若有三個組成音就會有兩個轉位和弦，若有四個組成音就有三個轉位和弦...依此類推。

☑ 分割和弦 Slash Chord

　　分割和弦的最低音為和弦組成外音，以Em/C為例，Em和弦組成音為E G B，但最低音為不是Em組成音的C音。另外一提，Em/C與Cmaj7組成音相同，但在不同音樂環境下確有各有其功能性。在標準調音法下，以Em/C和弦為例：

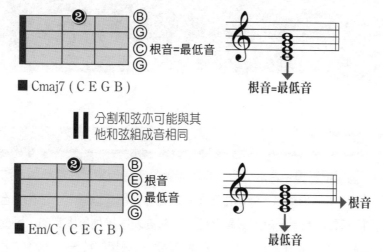

☑ 複合和弦 Polychord

　　兩個和弦或更多的單一和弦所構成的新和弦，分別以分子X和弦與分母Y和弦區隔上下兩方 $\frac{X}{Y}$。在標準調音法下，以 $\frac{Dm}{C7}$ 和弦為例：

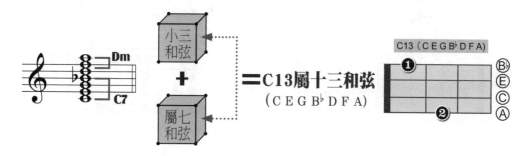

　　複合和弦若被使用於樂團合奏時，一般較高頻的樂器負責彈奏分子上方較高音的部分。反之低頻的樂器負責彈奏分母下方較低音的部分，而烏克麗麗屬於較高頻的樂器負則彈分子上方的和弦。

　　在烏克麗麗只有四弦的情況下，要全部按出C13和弦7個組成音（C、E、G、B♭、D、F、A）是不可能的，因此必須挑出最能表現出此和弦的四個特徵音（C、E、B♭、A）。

烏克麗麗和弦的特殊性

6-5

☑ 和弦的特殊性質

烏克麗麗並不強調根音是否為最低音,其因乃歸咎於這項樂器在標準調音法下,空弦音由上而下音高次序排列不固定,其他項樂器,無論由左至右的鍵盤樂器(鋼琴),或由上至下的弦樂器(吉他、貝斯...等)所設定的音高皆為低至高(或高至低),音高次序排列是固定的,因此烏克麗麗和弦的命名法則以和弦組成音音名取代規律的音高排列,換句話說在同樣的按法下,將會出現不同的和弦名稱。因此Slash Chord構成的概念相對來說就沒那麼重要,但是若運用在特殊編曲手法上(如慣性線或低音線...等),就會特別的強調高、低音所在的相對位置。

在標準調音下以C6與 Am7為例:Am7/C與C6的組成音音高排列方式相同但命名不同,在不同的和弦進行下確有不一樣的功能性。

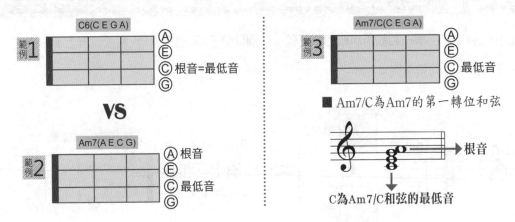

樂理上若以根音為最低音的情況下,烏克麗麗Am7(範例2)的按法應該修正,如範例4。

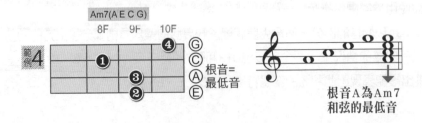

倘若烏克麗麗的和弦皆以根音為該和弦組成音內的最低音為原則,那麼和弦的按法就會變少,並且失去原有活潑、跳躍的特色,因此將和弦組成的音高排列以音名方式看待,便能瞭解專屬於烏克麗麗和弦名稱的特殊命名法則。

本篇的和弦概論,目的是為了讓學習者能瞭解、推算和弦的組成音,進而運用已知的音階去找出和弦的按法。倘若學習其他樂器,還是要回歸音樂理論的規則做分析與探討。

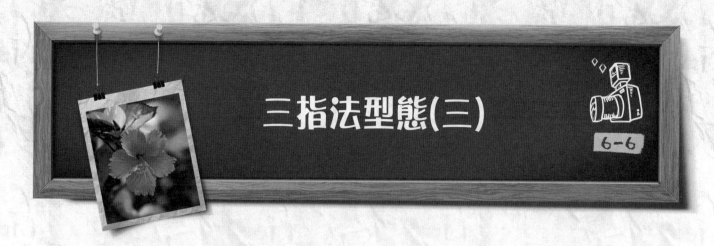

三指法型態(三)

6-6

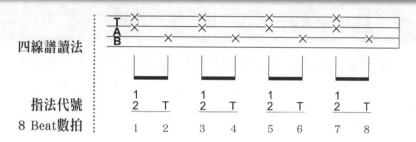

四線譜讀法

指法代號

8 Beat數拍

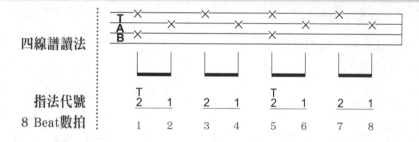

四線譜讀法

指法代號

8 Beat數拍

在此（三指法）可以使
用食指或大拇指下刷琶音。

四線譜讀法

指法代號

8 Beat數拍

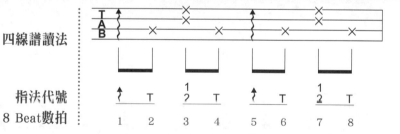

在此（三指法）可以使
用食指或大拇指下刷琶音。

四線譜讀法

指法代號

8 Beat數拍

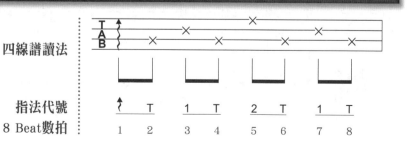

Line Cliche編曲手法

☑ *Line Cliche & CESH*

以〈聽見下雨的聲音〉前奏第1、2小節CESH編曲手法為例：以A和弦作為基礎，並運用其根音的半音順降法則（A、G♯、G、F♯），由A和弦變成Amaj7、A7、A6。這樣也使得原先的大三和弦被取代成大七和弦、屬七和弦、大六和弦，和聲色彩更為豐富。A6和弦中的F♯連接到Dm6的F，這種佈局稱為「低音線編曲手法」。

Line Cliche	CESH
和弦進行間以半音程順升或順降的水平移動，產生線性關聯與變化。	當某和弦的根音或屬音（第五音）以半音程順升或順降的方式水平移動，而產生的變化和弦。可使原本單一固定的聲部更添加色彩！如此在固定和聲裡以半音的修飾手法（Contrapotal Elaboration Over Satic Harmony），簡稱為「CESH」。

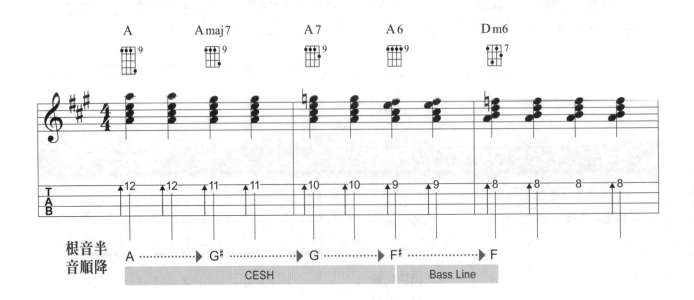

☑ 低音線 Bass Line

　　前後和弦的組成音中以半音程順升或順降的水平移動,使和弦進行產生低音聲部的線性關聯與變化。以〈聽見下雨的聲音〉Bass Line主歌伴奏手法為例:順階和弦F#m7和順階和弦中的轉位和弦A/E、Bm7/D、A/C#與非順階和弦Faug、D#m7♭5使用半音順降移動(F#、F、E、D#、D、C#與)連結和弦組成音中低音聲部的線性變化。半音順升聽覺上較為緊張、刺激,半音順降則較為舒緩、平和。

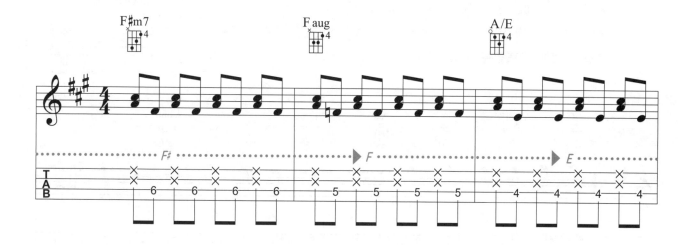

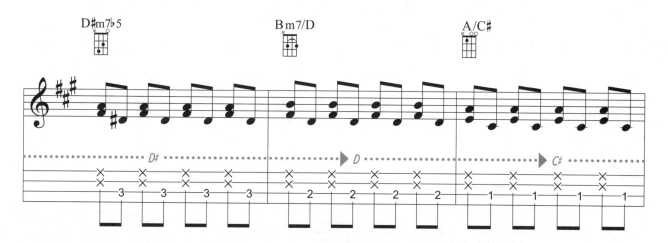

聽見下雨的聲音

詞：方文山
曲：周杰倫
唱：魏如昀

1. 可使用A大調順階和弦簡易伴奏模式先練習，再練習彈奏變化四線譜伴奏。
2. 本首伴奏以High G標準調音法並運用三指法彈奏。
3. 彈奏旋律時可使用Low G弦，並以A大調第二、三、六、七指型音階演奏。第38、62、70小節中的倍高音D與C可運用人工泛音技巧。
4. 第54～57小節轉為F♯Key，若要演奏此段旋律則需要使用F♯大調音階彈奏，有關轉調請參閱Ch11.解說。

Key	A–F♯–A
Play	A–F♯–A
Rhythm	Slow Soul
Tempo	4/4 ♩=85
Tune	High G

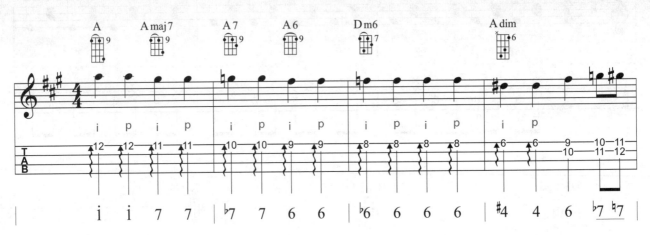

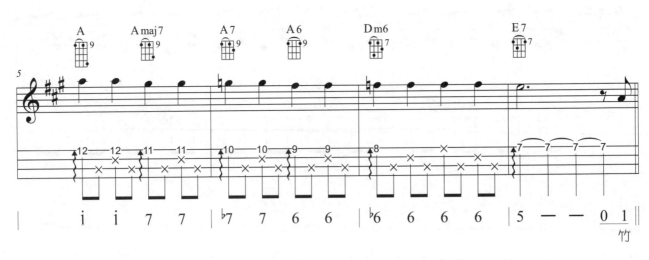

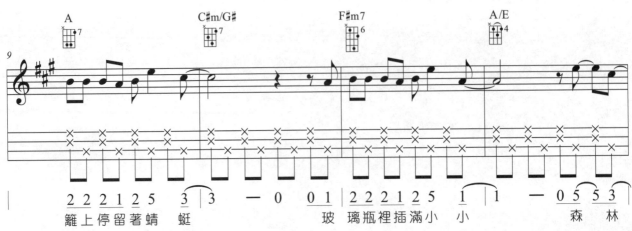

籬 上 停 留 著 蜻 蜓　　玻 璃 瓶 裡 插 滿 小 小　　森 林

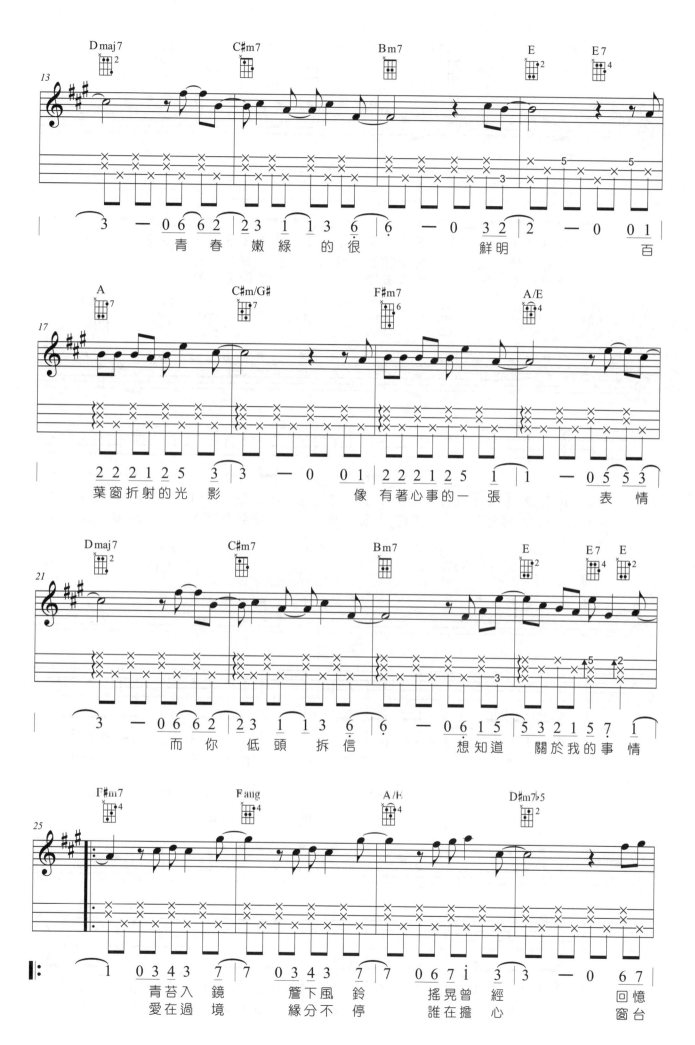

175

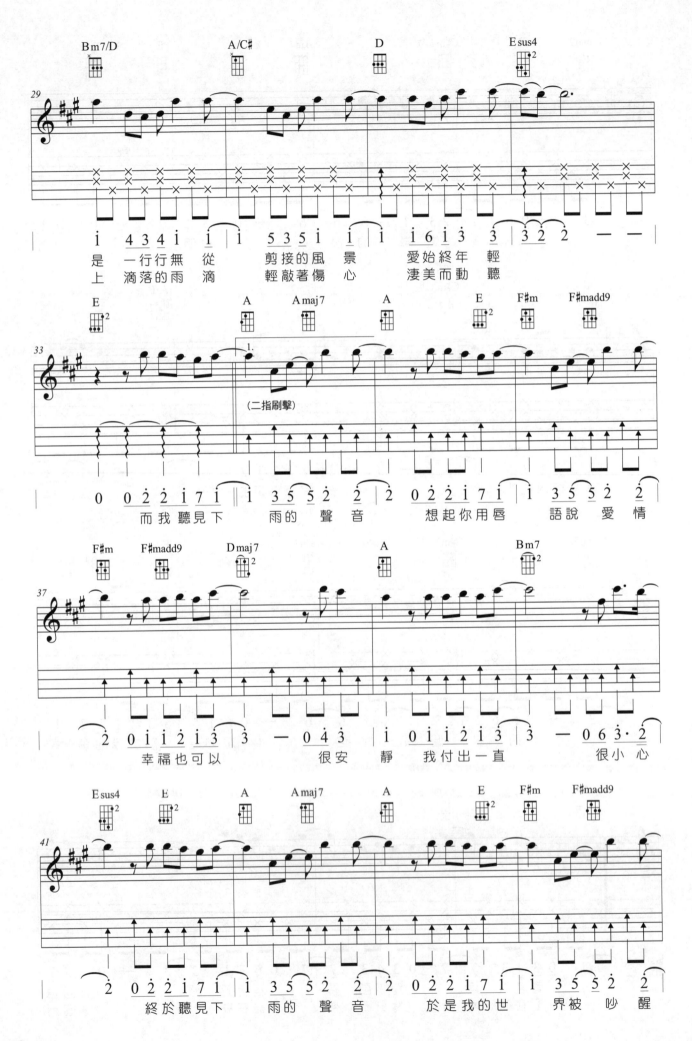

是一行行無從　剪接的風景　愛始終年輕
上滴落的雨滴　輕敲著傷心　淒美而動聽

而我聽見下　雨的聲音　想起你用唇　語說愛情

幸福也可以　很安靜　我付出一直　很小心

終於聽見下　雨的聲音　於是我的世　界被吵醒

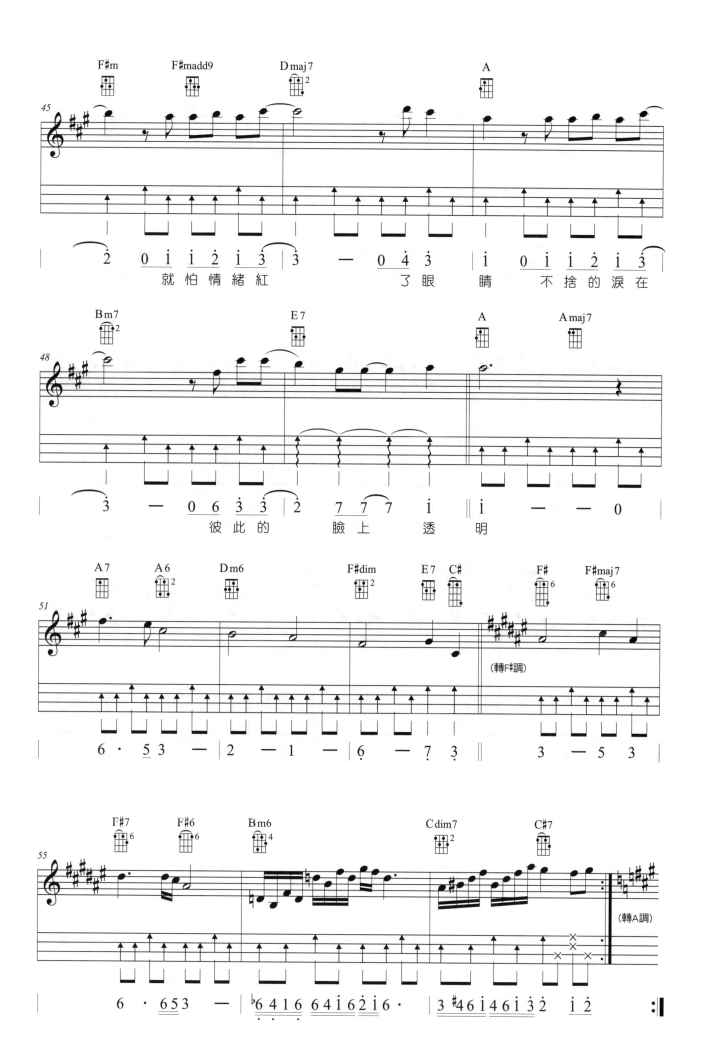

就怕情緒紅了眼睛不捨的淚在

彼此的臉上透明

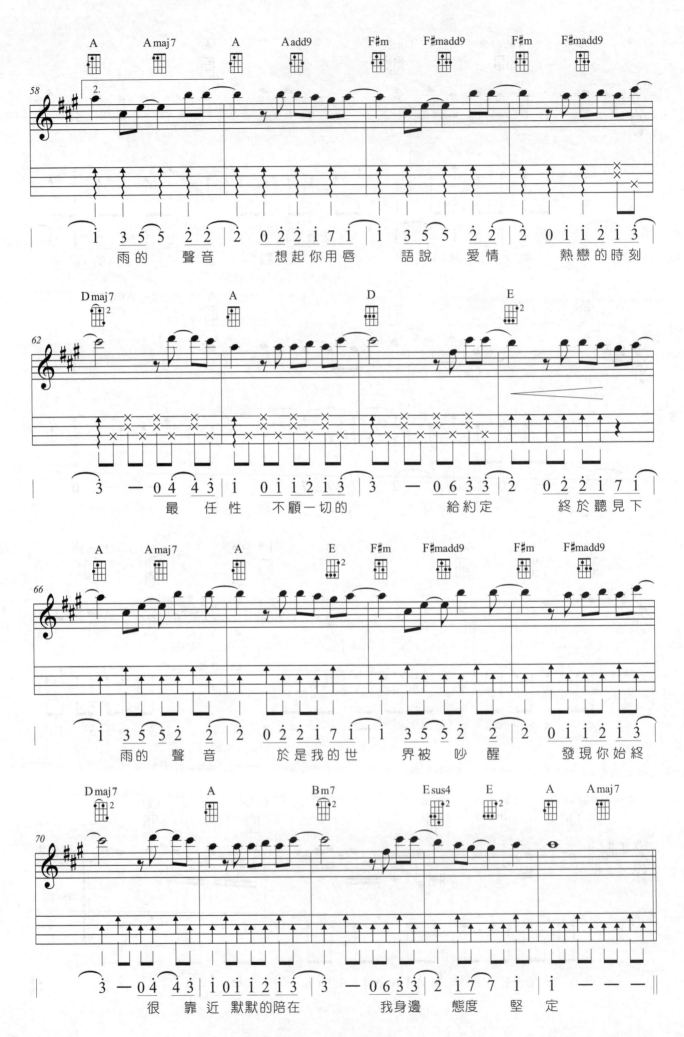

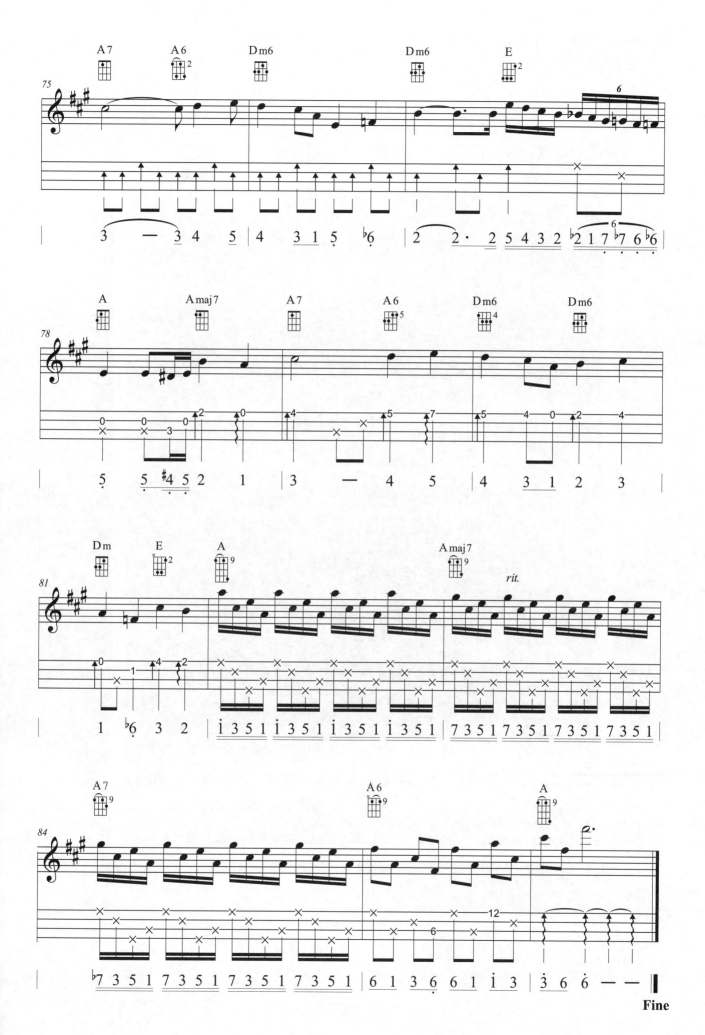

第七章
-CH.7-

E大調音階

☑E自然大調

1.由主音E順轉5個音（第五音B、第二音F#、第六音C#、第三音G#、第七音D#）加逆轉1個音（第四音A）。

2.E大調音階由第一音按照音級排列為：E、F#、G#、A、B、C#、D#。

3.調號上有4個升記號，音名為F#、C#、G#、D#，分別依序紀錄於高
　音譜上的第五線、第三間、上一間、第四線。

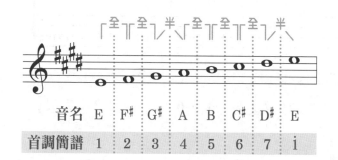

音名	E	F#	G#	A	B	C#	D#	E
首調簡譜	1	2	3	4	5	6	7	i

☑E大調全把位音階

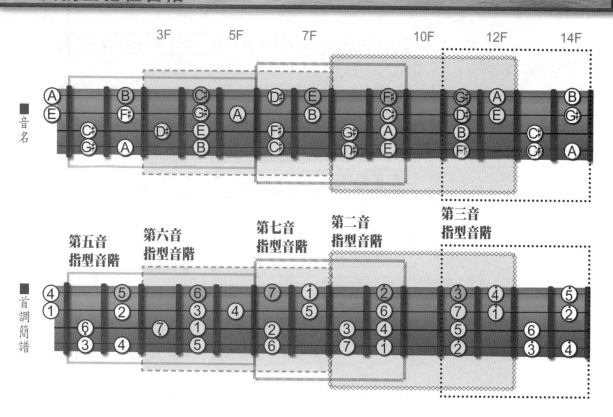

☑ 水 平 方 向

固定以一條弦分別練習。

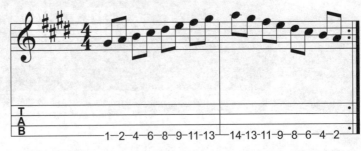

🎵 **練習1** / 第四弦

音名	G♯ A B C♯ D♯ E F♯ G♯　A G♯ F♯ E D♯ C♯ B A

‖: 3 4 5 6 7 i̇ 2̇ 3̇ | 4̇ 3̇ 2̇ i̇ 7 6 5 4 :‖

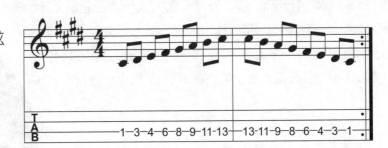

🎵 **練習2** / 第三弦

音名	C♯ D♯ E F♯ G♯ A B C♯　C♯ B A G♯ F♯ E D♯ C♯

‖: 6̣ 7̣ 1 2 3 4 5 6 | 6 5 4 3 2 1 7̣ 6̣ :‖

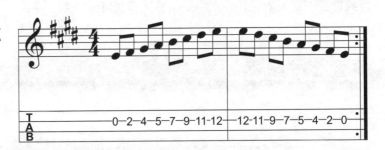

🎵 **練習3** / 第二弦

音名	E F♯ G♯ A B C♯ D♯ E　E D♯ C♯ B A G♯ F♯ E

‖: 1 2 3 4 5 6 7 i̇ | i̇ 7 6 5 4 3 2 1 :‖

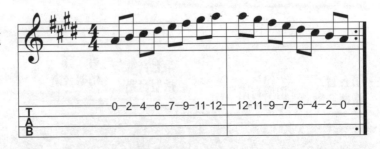

🎵 **練習4** / 第一弦

音名	A B C♯ D♯ E F♯ G♯ A　A G♯ F♯ E D♯ C♯ B A

‖: 4 5 6 7 i̇ 2̇ 3̇ 4̇ | 4̇ 3̇ 2̇ i̇ 7 6 5 4 :‖

☑ 垂直方向

固定以單一指型音階練習。

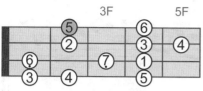

3F　5F

■首調簡譜指型圖

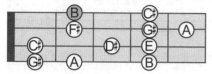

■音名指型圖

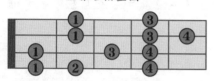

■左手手指代號指型圖

♪ E大調第五音指型音階

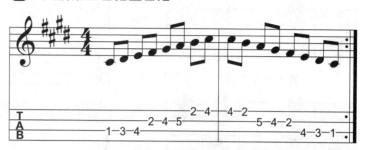

音名	C#D# E F#G# A B C#	C# B A G#F# E D#C#

6̣ 7̣ 1 2 3 4 5 6 | 6 5 4 3 2 1 7̣ 6̣

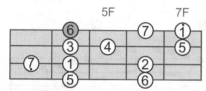

5F　7F

■首調簡譜指型圖

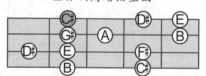

■音名指型圖

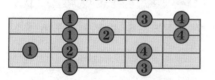

■左手手指代號指型圖

♪ E大調第六音指型音階

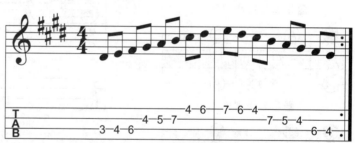

音名	D# E F#G# A B C#D#	E D#C# B A G#F# E

7̣ 1 2 3 4 5 6 7 | 1̇ 7 6 5 4 3 2 1

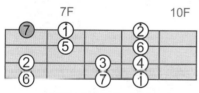

7F　10F

■首調簡譜指型圖

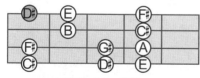

■音名指型圖

■左手手指代號指型圖

♪ E大調第七音指型音階

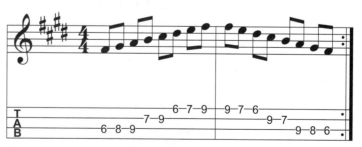

音名	F#G# A B C#D# E F#	F# E D#C# B A G#F#

2 3 4 5 6 7 1̇ 2̇ | 2̇ 1̇ 7 6 5 4 3 2

183

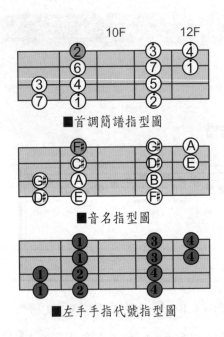

■首調簡譜指型圖

■音名指型圖

■左手手指代號指型圖

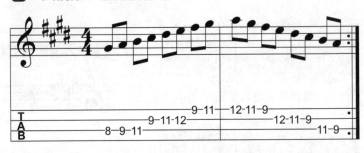

🎵 E大調第二音指型音階

音名	G#A B C#D#E F#G#	A G#F#E D#C#B A
	3 4 5 6 7 1̇ 2̇ 3̇	4̇ 3̇ 2̇ 1̇ 7 6 5 4

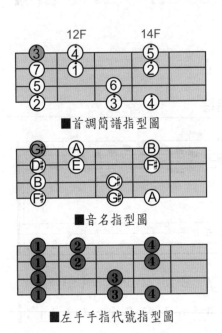

■首調簡譜指型圖

■音名指型圖

■左手手指代號指型圖

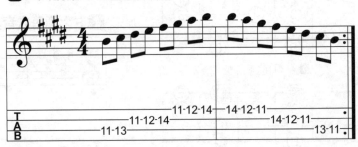

🎵 E大調第三音指型音階

音名	B C#D#E F#G#A B	B A G#F#E D#C#B
	5 6 7 1̇ 2̇ 3̇ 4̇ 5̇	5̇ 4̇ 3̇ 2̇ 1̇ 7 6 5

☑ *E大調順階三和弦*

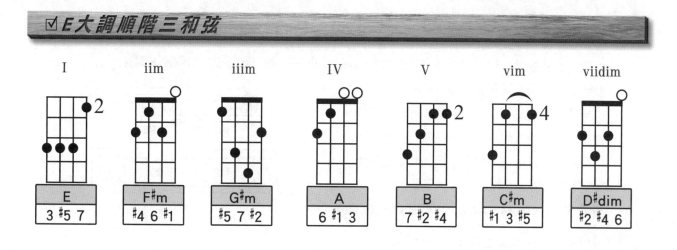

I	iim	iiim	IV	V	vim	viidim
E	F#m	G#m	A	B	C#m	D#dim
3 #5 7	#4 6 #1	#5 7 #2	6 #1 3	7 #2 #4	#1 3 #5	#2 #4 6

☑ *E大調順階七和弦*

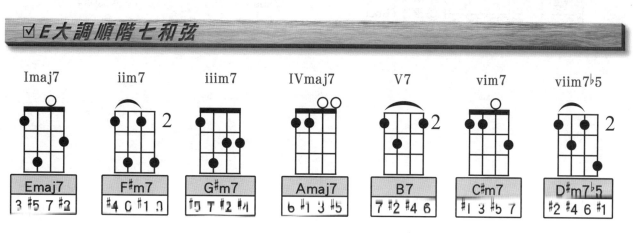

Imaj7	iim7	iiim7	IVmaj7	V7	vim7	viim7♭5
Emaj7	F#m7	G#m7	Amaj7	B7	C#m7	D#m7♭5
3 #5 7 #2	#4 6 #1 3	#5 7 #2 #4	6 #1 3 #5	7 #2 #4 6	#1 3 #5 7	#2 #4 6 #1

*E大調與c#小調互為關係大小調，所使用之音名與和弦相同但級數排列不同

185

屬七掛四和弦

▷樂理小教室(10)

☑ 屬七掛四和弦 Dominant Seventh ,Suspended Fourth Chord

由於屬七和弦與小七和弦的第三度音被第四度音取代，因此兩和弦的組成音相同，並且也無大小和弦之分。和聲聽起來比較偏中性，以古典樂來說，第四度音較為不穩定，仍需解決至三度音，但若以現代和聲或爵士樂則不需解決。

表示方式：X7sus4、X7sus、Xm7sus4、Xm7sus

以C7sus4＝Cm7sus4為例：C F G B♭

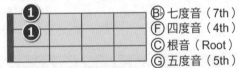

B♭ 七度音（7th）
F 四度音（4th）
C 根音（Root）
G 五度音（5th）

▶ 組成公式1：以根音的數法

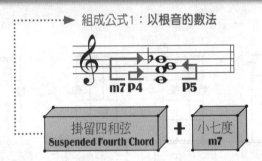

m7 P4　　P5

掛留四度和弦 Suspended Fourth Chord ＋ 小七度 m7

現在快來動動腦，推出D7sus4、E7sus4、F7sus4、G7sus4、A7sus4、B7sus4和弦吧！

三指法型態(四)

7-4

☑ **三指法 8 Beat Slow Soul(13)**

四線譜讀法

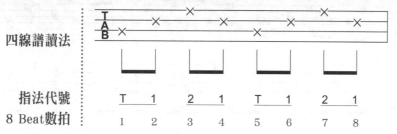

指法代號 ┆ T 1 2 1 T 1 2 1

8 Beat數拍 ┆ 1 2 3 4 5 6 7 8

☑ **三指法 8 Beat Slow Soul(14)**

四線譜讀法

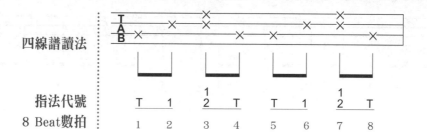

指法代號 ┆ T 1 $\frac{1}{2}$ T T 1 $\frac{1}{2}$ T

8 Beat數拍 ┆ 1 2 3 4 5 6 7 8

知足

詞：五月天阿信
曲：五月天阿信
唱：五月天

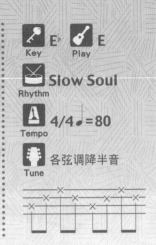

Key E♭　Play E
Rhythm **Slow Soul**
Tempo 4/4 ♩=80
Tune 各弦調降半音

1.本首原曲有轉調，但因考量書本進度編排，在此先以E大調順階和弦使用簡易伴奏練習，再進階彈奏變化四線譜伴奏。

2.若同原調伴奏則將High G標準調音各弦降半音，並運用三指法彈奏，或以High G標準調音Play E大調。

3.彈奏旋律時可使用Low G調音法，再以第五、六、七指型音階演奏。

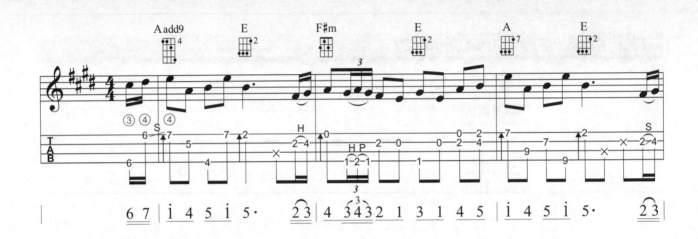

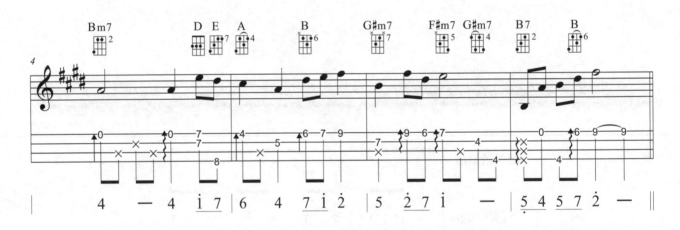

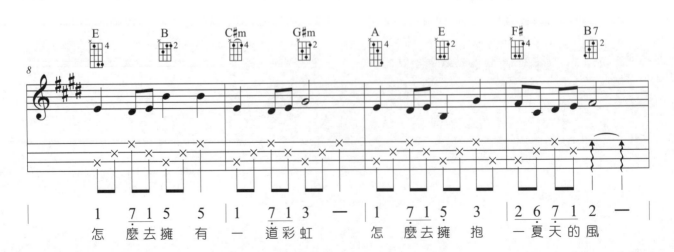

怎　麼去擁　有　一　道彩虹　　怎　麼去擁　抱　一　夏天的風

188

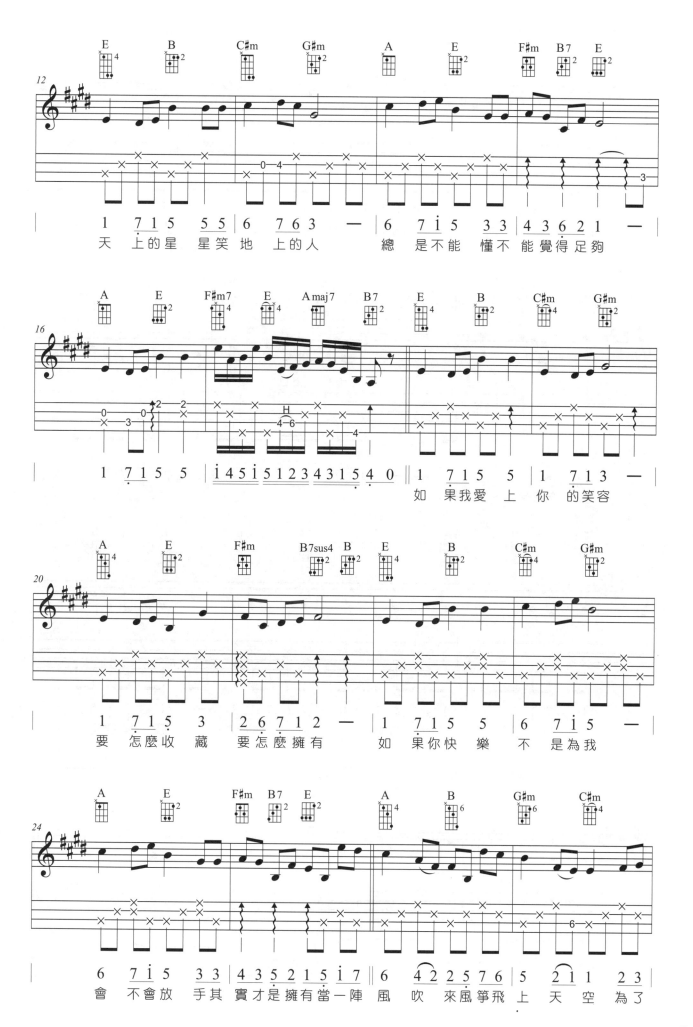

189

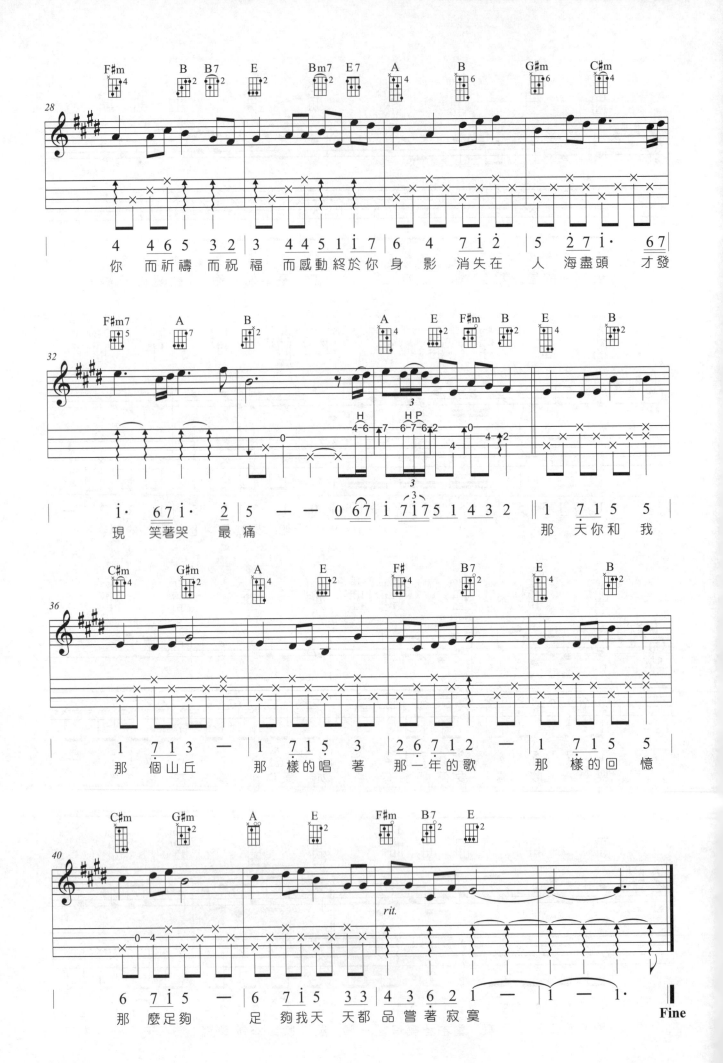

第八章
-CH.8-

移調

8-1

☑ 移調 *Transposition*

　　為了滿足演奏或歌唱音域上的需求,使表演者更容易發揮,故將歌曲原調一部份或全部的旋律音、和聲音以固定相距離度數逐一移高或降低至另一個新調的音高位置上,以達到不同的音樂效果與色彩。

　　(＊在此只針對烏克麗麗移調的使用上解析,特殊樂器不在此多做說明)

　　歌手王心凌唱〈月光〉時,原調是以D♭ Key演唱,若不想唱得與原調一樣高音,可選擇移調至自己較能適合的音域(例如以新調C Key)來彈唱。此時必須先改變調號,將旋律音逐一降低半音,移至相對應的音高位置上,並且將原調和弦名稱改成移調後新的和弦名稱,如此一來和弦變得比較好按壓,亦能符合自己的歌唱音域!假如音域適合原調但又不想彈奏封閉和弦時,可將伴奏調設定為較好按壓的開放式和弦,搭配移調夾彈奏。

　　例如〈月光〉以C Key來彈奏時,可以使用移調夾夾住第一格,如此移調後就變成了D♭(C♯)Key,譜記上通常寫成 Key：D♭、Play：C、Capo：1。

🎵 〈月光〉原調

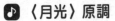

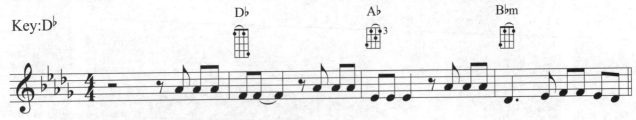

🎵 〈月光〉新調

☑ 移調夾的使用

在烏克麗麗的琴格上，一格的距離代表一個半音程（增一度或小二度），兩格代表全音程（大二度或減三度）。為了讓伴奏變得更簡易，可使用移調夾夾在琴格上做調整。至於需要夾第幾格取決於原調與新調相距的音程度數。

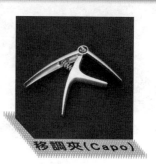

移調夾（Capo）

在本單元歌曲示範裡的調性為Dᵇ大調，音階為Dᵇ、Eᵇ、F、Gᵇ、Aᵇ、Bᵇ、C，一共有5個變音記號，在此先不介紹，以C大調夾Capo:1先練習！一般而言，移調夾的使用通常以夾到第五格為限，超過第六格後琴格寬較窄不好按壓且易有音準的問題。

以Play C Key（原調）而需移高至D key（新調）為例：C Key與D Key相差一個全音程（兩個半音程），在烏克麗麗琴格上差兩格，因此必須使用Capo夾在第二格並且Play C Key即可得到移調後的D Key。譜記上通常寫成Key：D Play：C Capo：2。

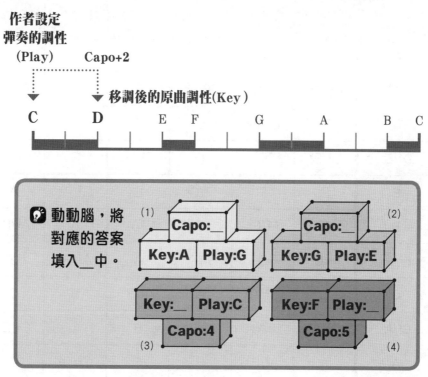

＊Ans：(1) Capo=2、(2) Capo=3、(3) Key=E、(4) Play=C

開放和弦使用移調夾取代封閉和弦

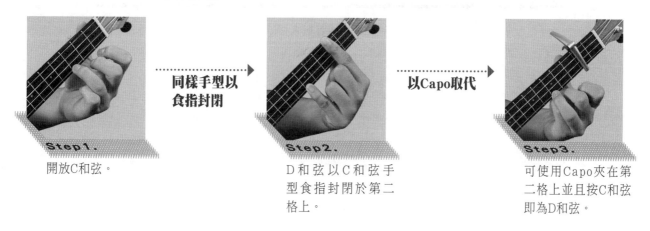

Step1.	Step2.	Step3.
開放C和弦。	同樣手型以食指封閉 D和弦以C和弦手型食指封閉於第二格上。	以Capo取代 可使用Capo夾在第二格上並且按C和弦即為D和弦。

相同指型音階使用移調夾移調

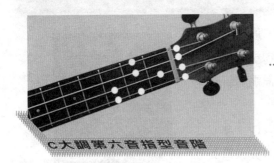

C大調第六音指型音階

以C大調第六音指型音階Capo夾第五格後，即可移調至F大調第六音指型音階。

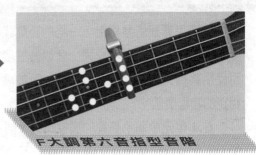

F大調第六音指型音階

若不使用移調夾，亦可用食指按壓第五格爬音階可參照P.216 F大調第六音階解說。

Key \ Capo / Play	0	1	2	3	4	5
C	C	C#/D♭	D	D#/E♭	E	F
C#/D♭	C#/D♭	D	D#/E♭	E	F	F#/G♭
D	D	D#/E♭	E	F	F#/G♭	G
D#/E♭	D#/E♭	E	F	F#/G♭	G	G#/A♭
E	E	F	F#/G♭	G	G#/A♭	A
F	F	F#/G♭	G	G#/A♭	A	A#/B♭
F#/G♭	F#/G♭	G	G#/A♭	A	A#/B♭	B
G	G	G#/A♭	A	A#/B♭	B	C
G#/A♭	G#/A♭	A	A#/B♭	B	C	C#/D♭
A	A	A#/B♭	B	C	C#/D♭	D
A#/B♭	A#/B♭	B	C	C#/D♭	D	D#/E♭
B	B	C	C#/D♭	D	D#/E♭	E

■ 移調對照表

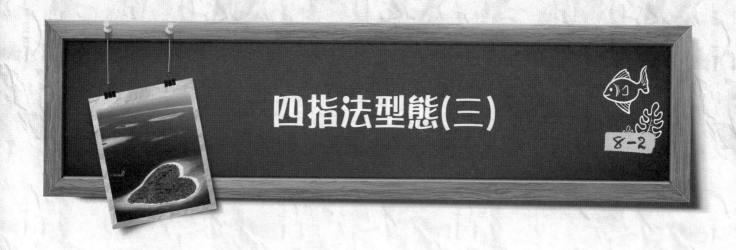

四指法型態(三)

8-2

☑ 四指法 8 Beat Slow Soul(6)

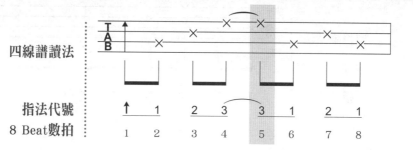

四線譜讀法

指法代號

8 Beat數拍

　■ ：延長音記號不需彈奏

☑ 四指法 8 Beat Slow Soul(7)

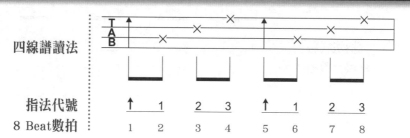

四線譜讀法

指法代號

8 Beat數拍

☑ 四指法 8 Beat Slow Soul(8)

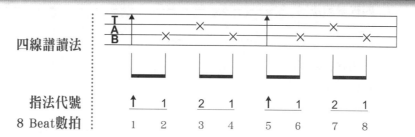

四線譜讀法

指法代號

8 Beat數拍

三指法型態(五)

8-3

☑ 三指法 8 Beat Slow Soul(15)

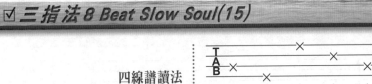

四線譜讀法

指法代號 T T 2 1 T T 2 1

8 Beat數拍 1 2 3 4 5 6 7 8

☑ 三指法 8 Beat Slow Soul(16)

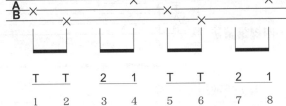

四線譜讀法

指法代號 1 T 2 1 1 T 2 1

8 Beat數拍 1 2 3 4 5 6 7 8

☑ 三指法 8 Beat Slow Soul(17)

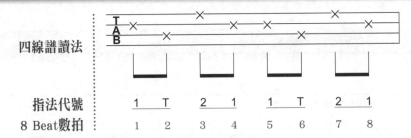

四線譜讀法

指法代號 T T 2 1 1 T 2 1

8 Beat數拍 1 2 3 4 5 6 7 8

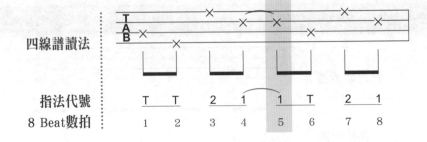 ：延長音記號不需彈奏

減七和弦

▷樂理小教室(11)

8-4

☑ 減七度音程 Diminished Seventh

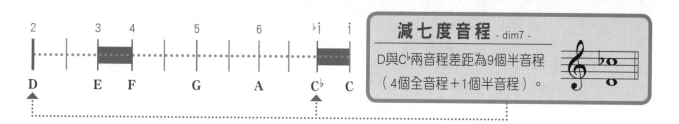

減七度音程 - dim7 -
D與C♭兩音程差距為9個半音程
（4個全音程＋1個半音程）。

☑ 減七和弦 Diminished Seventh Chord

　　減七和弦由三組小三度音程構成，因此在12平均律下共有4個同音異名的轉位減七和弦可互相代替使用。如Dmin7＝Fdim7＝A♭dim7＝C♭dim7（組成音皆由D、F、A♭、C♭四個音符所構成唯一差別在於根音不同）。

表示方式：Xdim7、X˚7

以Ddim7為例：D F A♭ C♭

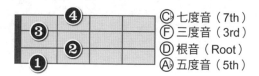

Ⓒ 七度音（7th）
Ⓕ 三度音（3rd）
Ⓓ 根音（Root）
Ⓐ 五度音（5th）

　　和弦是由一、三、五、七度排列構成，Ddim7的七度音為C♭，雖同音於B，但書寫時不能寫B，因為B為D的六度音而非七度音。

　　以根音D往高音加9個半音程（減七度）找到C♭，或以第五度音A♭往高音疊加 3個半音程（小三度）找到C♭。

　　現在快來動動腦，推出Cdim7、Edim7、Fdim7、Gdim7、Adim7、Bdim7和弦吧！

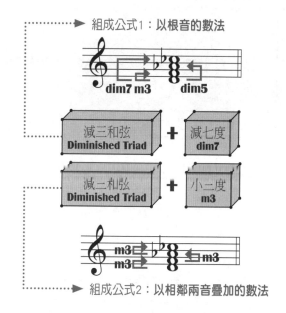

▶ 組成公式1：以根音的數法

dim7 m3　dim5

| 減三和弦 Diminished Triad | ＋ | 減七度 dim7 |

| 減三和弦 Diminished Triad | ＋ | 小二度 m3 |

m3 m3　m3

▶ 組成公式2：以相鄰兩音疊加的數法

適用在自然大調的vii級和弦及自然小調的ii級和弦。減七和弦可置於起始、目標和弦前後半音作為銜接和弦。減七和弦可代理屬七降九（V7♭9）和弦。用於大調轉和聲小調時，導七（Viidim7）代理屬七（V7）和弦。

範例1　屬七和弦其根音之大三度減七和弦可代理原和弦之轉位（目標和弦前可置入其根音降半音之減七和弦）。

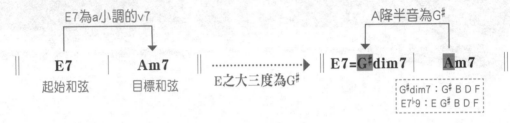

範例2　屬七和弦其根音之小二度減七和弦可代理原和弦之轉位（起始和弦可代換其根音升半音之減七和弦）。

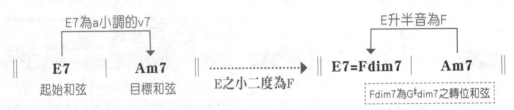

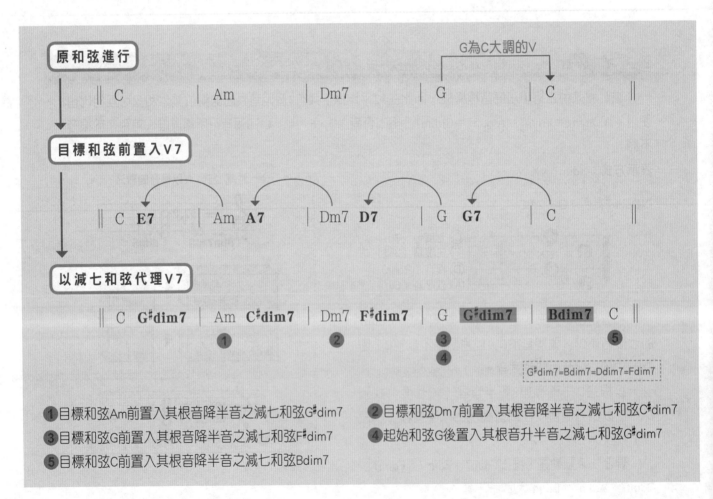

本章歌曲〈月光〉第32～33小節中的運用手法分別在Dm、C和弦前置入其根音降半音之減七和弦，C♯dim7、Bdim7。

你被寫在我的歌裡

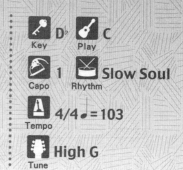

1.本首彈唱伴奏，旋律演奏皆以High G標準調音法彈奏。

2.伴奏可使用三、四指法交替彈奏。

3.彈奏旋律時運用第二、三、六、七指型音階彈奏。

4.本首合唱處以三、四度和聲雙音彈奏。

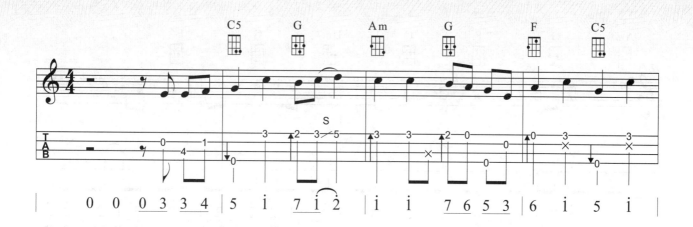

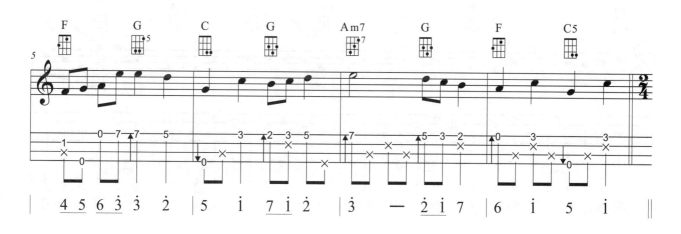

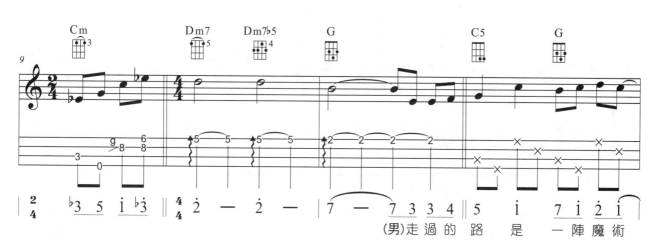

(男)走過 的 路 是 一 陣魔術

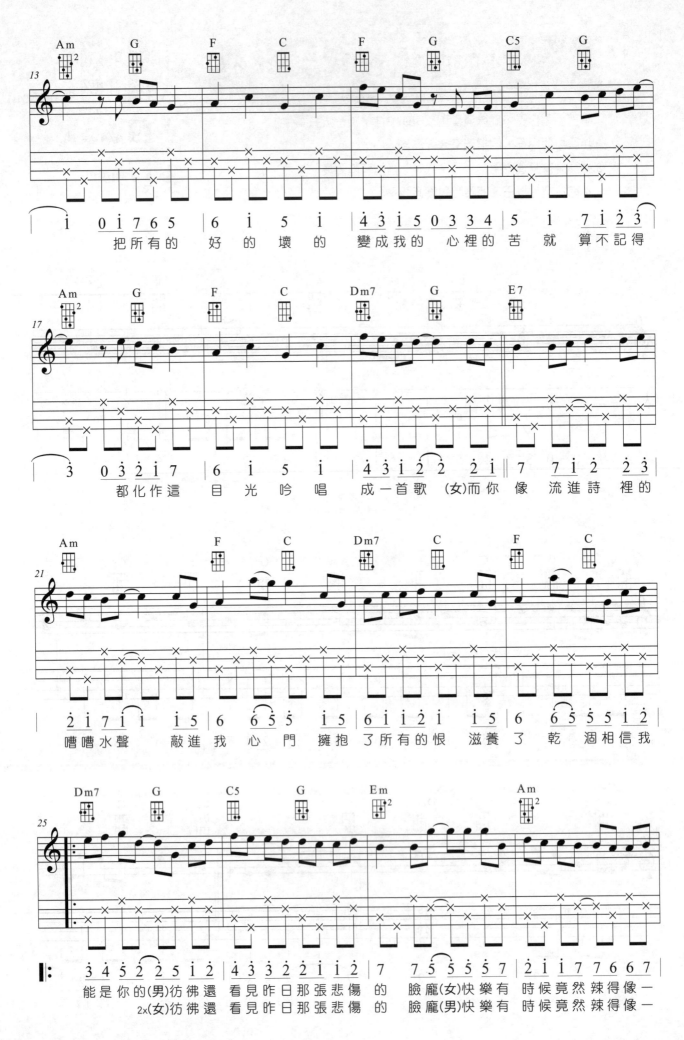

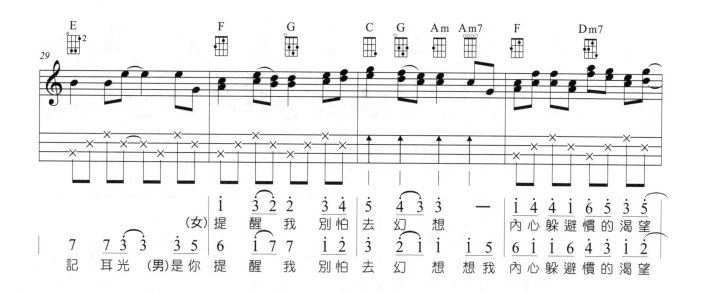

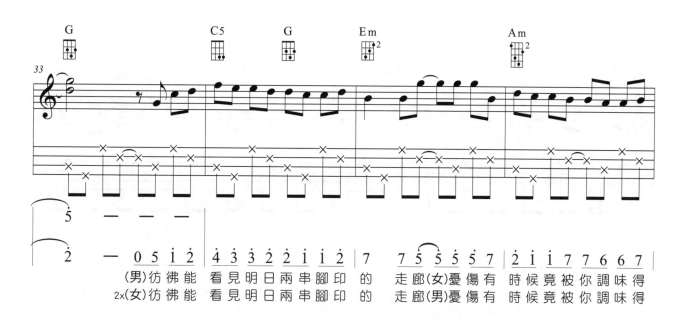

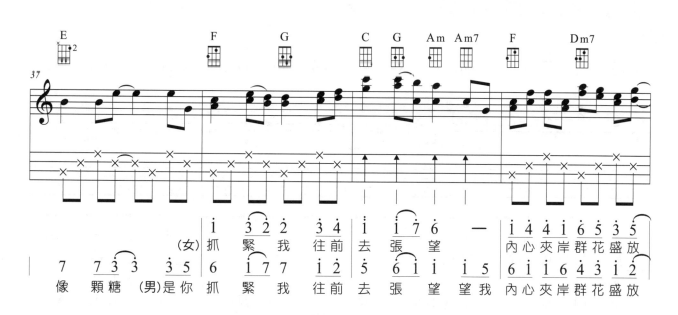

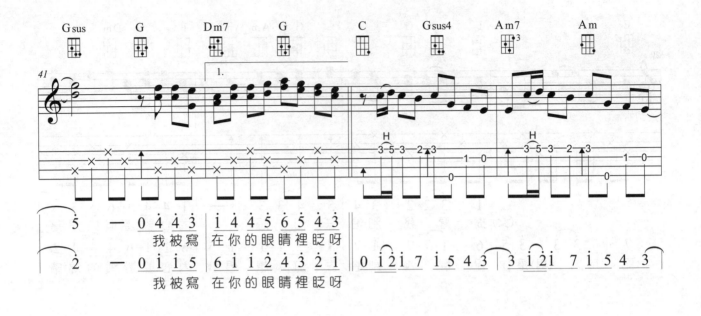

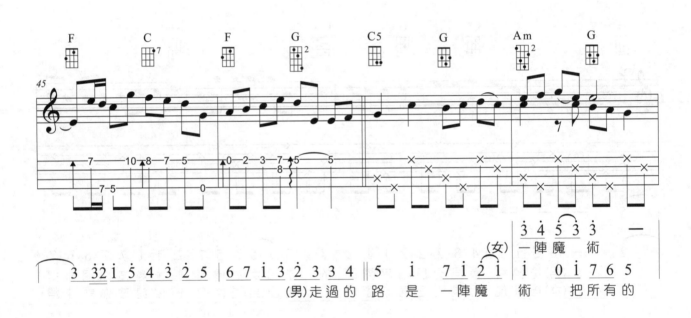

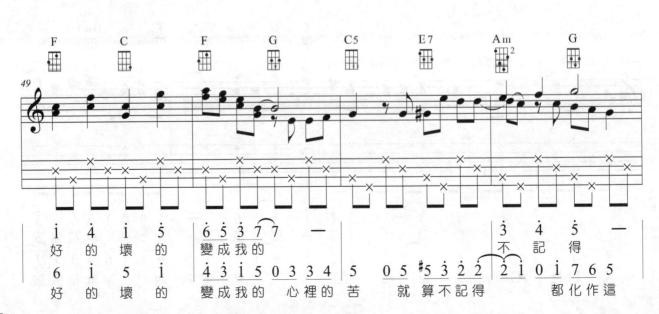

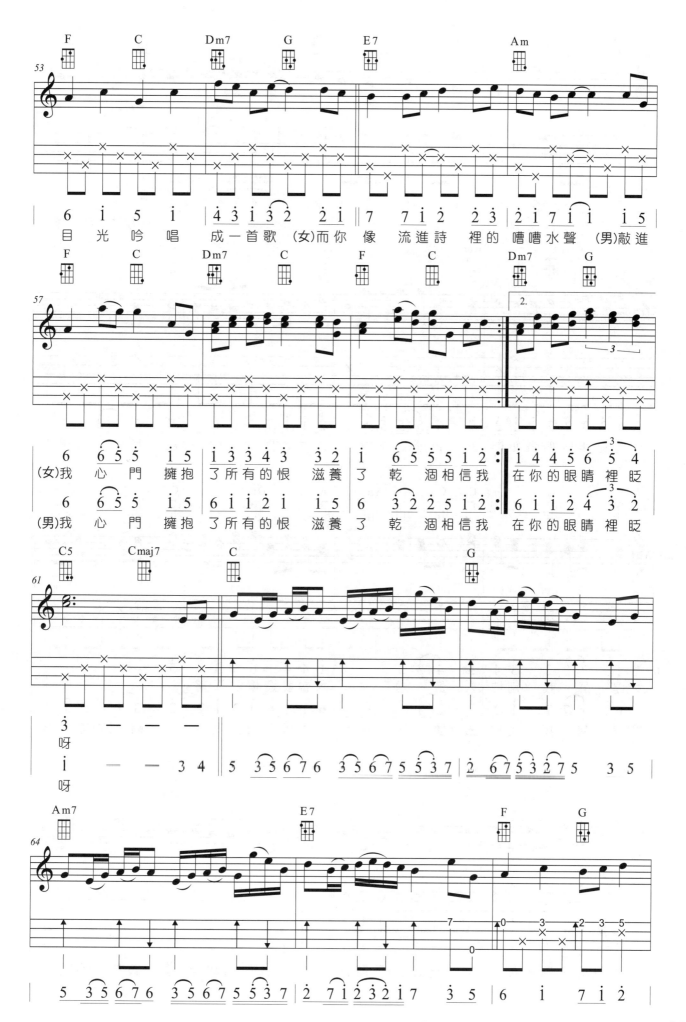

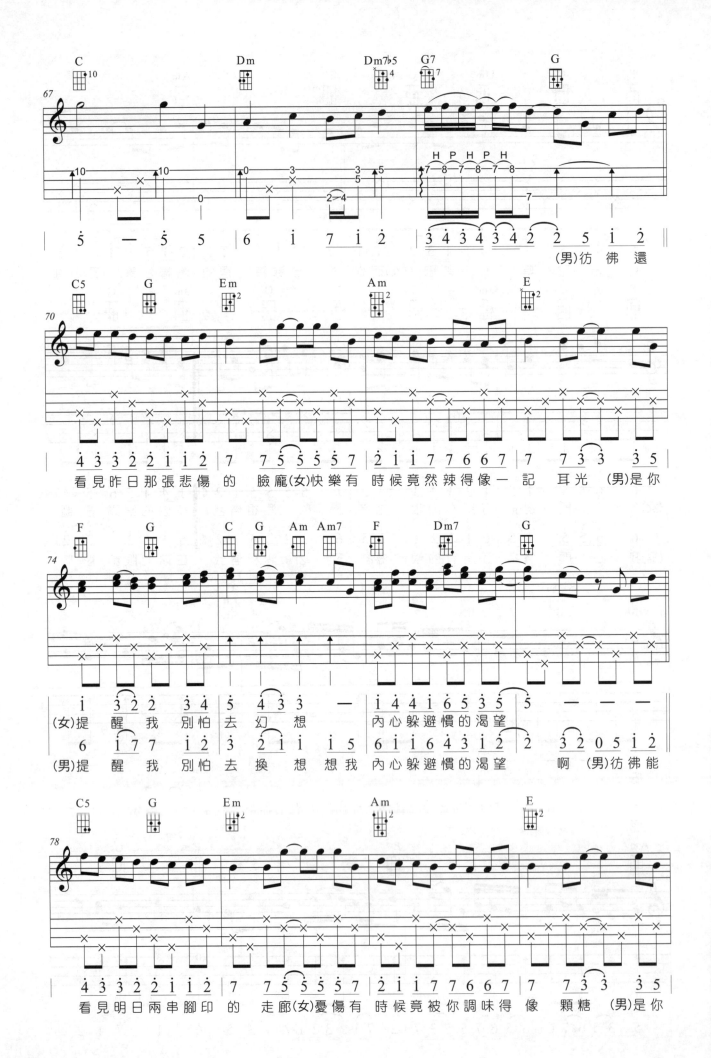

204

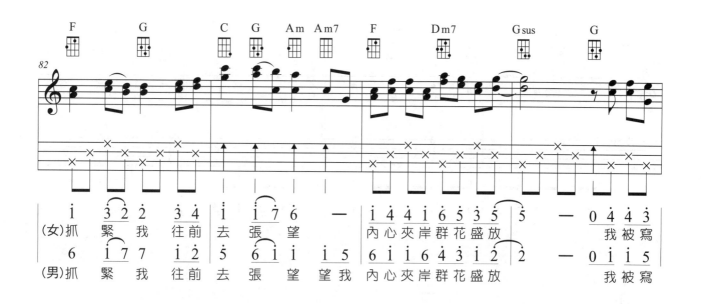

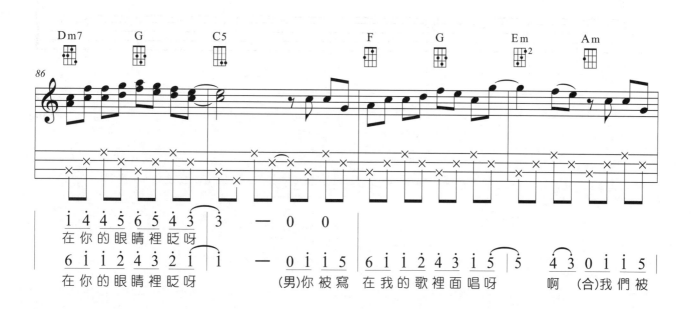

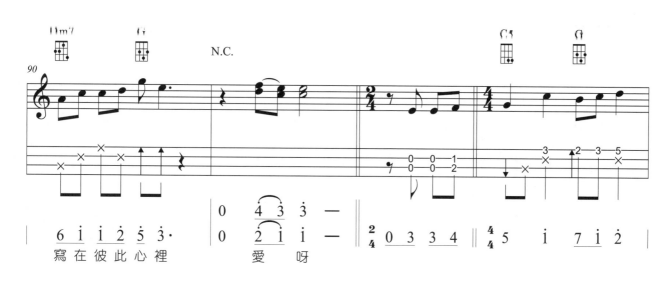

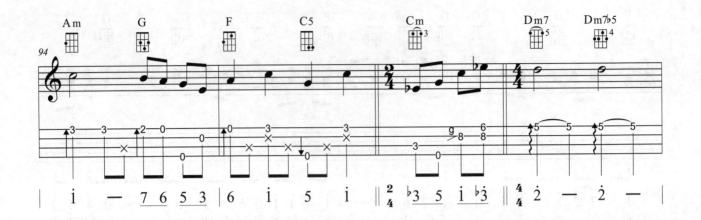

詞：談曉珍&陳思宇
曲：杉山浩一
唱：王心凌

月光

1.本首彈唱伴奏、旋律演奏皆以High G標準調音法彈奏。

2.彈奏旋律時運用第三、五、六指型音階。

3.第一小節至第八小節以自由的速度演奏，並以Rubato標記。

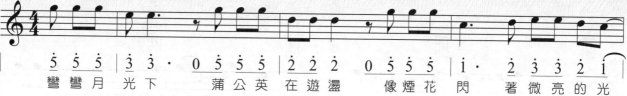

N.C. rubato

```
| 5 5 5 | 3 3 · 0 5 5 5 | 2 2 2 0 5 5 5 | 1 · 2 3 3 2 1 |
  彎 彎 月  光 下      蒲 公 英   在 遊 盪    像 煙 花 閃  著 微 亮 的 光
```

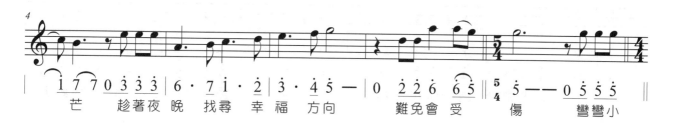

```
| 1 7 7 0 3 3 3 | 6 · 7 1 · 2 | 3 · 4 5 — 0 2 2 6 6 5 | 5 5 — — 0 5 5 5 |
  芒    趁 著 夜 晚  找 尋 幸 福 方 向     難 免 會 受   傷        彎 彎 小
```

C G Am Em

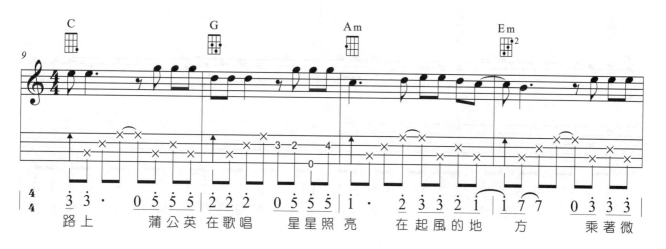

```
| 3 3 · 0 5 5 5 | 2 2 2 0 5 5 5 | 1 · 2 3 3 2 1 | 1 7 7 0 3 3 3 |
  路 上      蒲 公 英   在 歌 唱    星 星 照 亮  在 起 風 的 地  方      乘 著 微
```

F Fm C A7 Dm G7 C C7

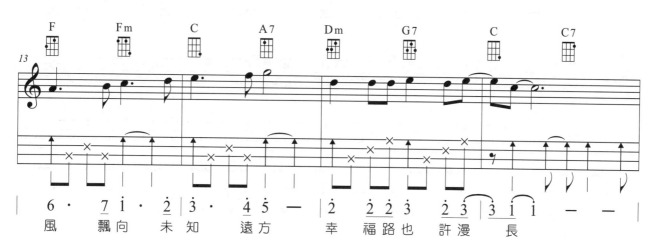

```
| 6 · 7 1 · 2 | 3 · 4 5 — 2 | 2 2 3 2 3 | 3 1 1 — — |
  風  飄 向 未 知  遠 方     幸  福 路 也 許 漫  長
```

207

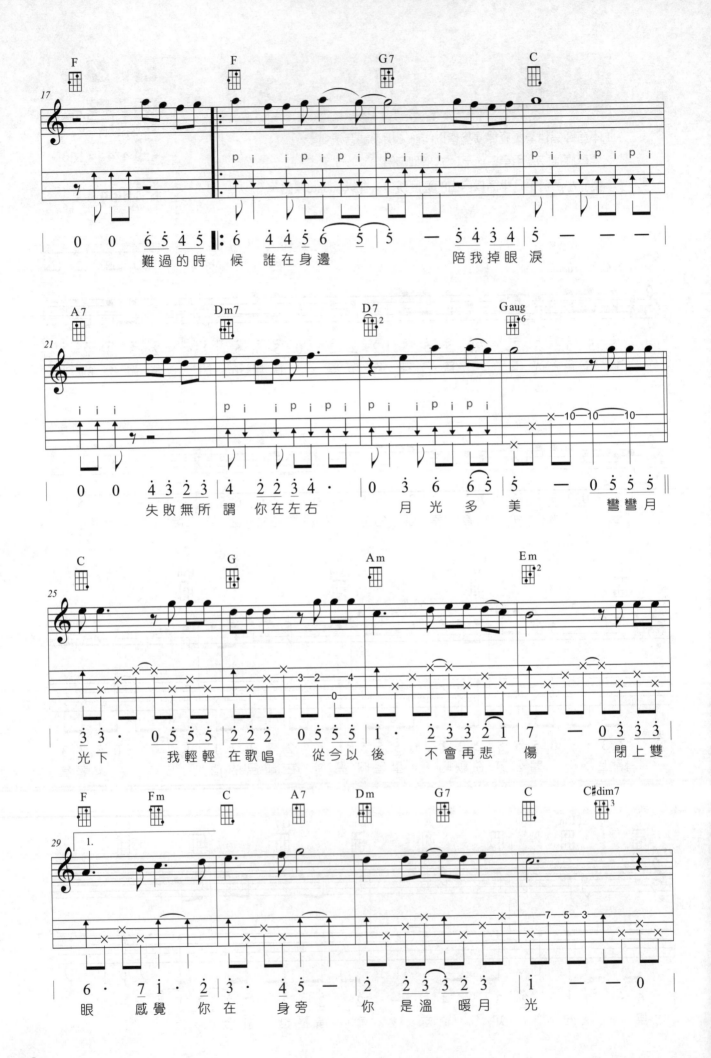

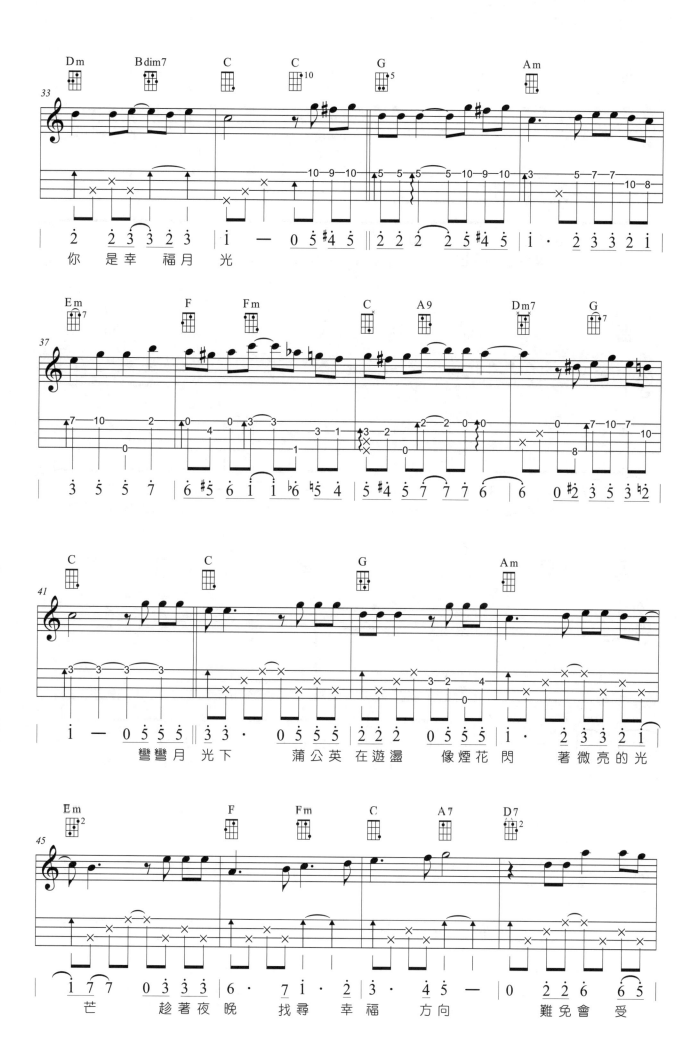

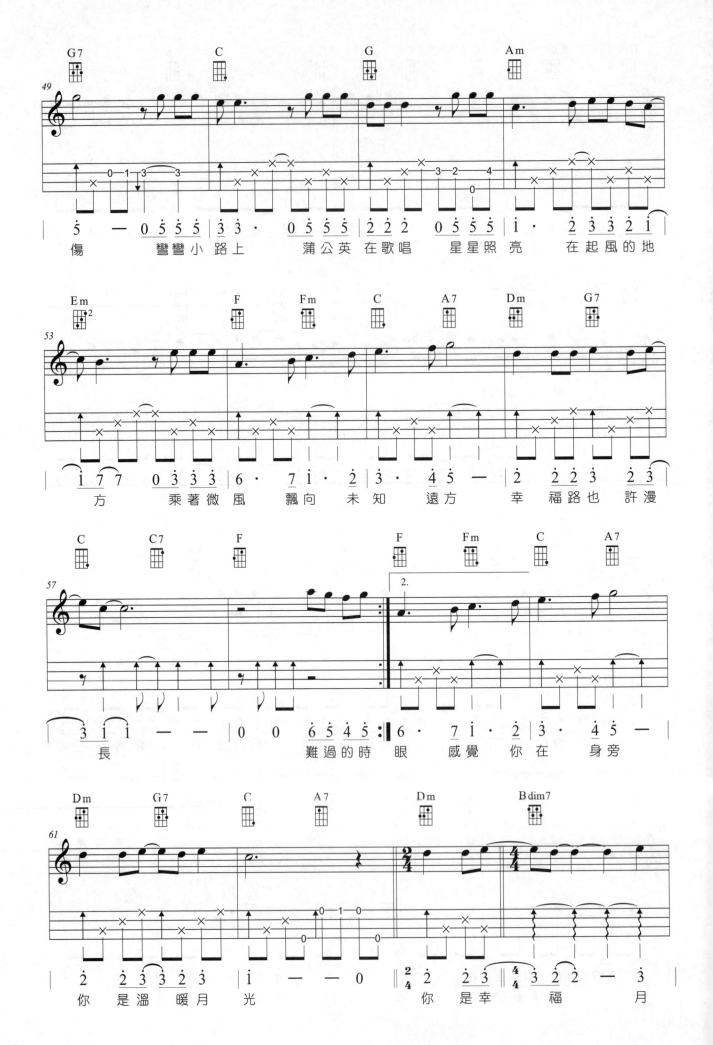

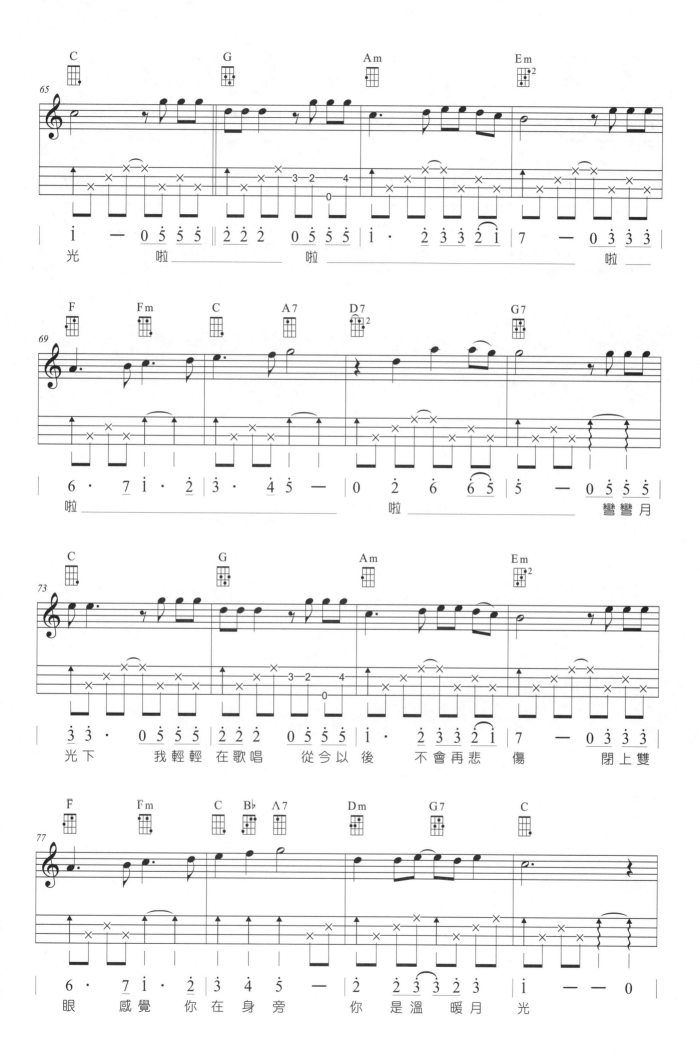

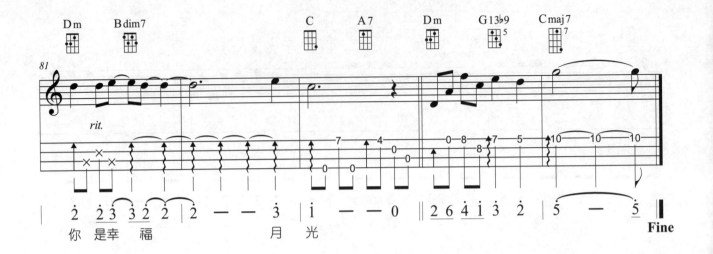

你 是幸 福 月 光

第九章

-CH.9-

F大調音階

9-1

☑F大調

1.由主音F順轉5個音（第五音C、第二音G、第六音D、第三音A、第七音E）加逆轉1個音（第四音B♭）。

2.F大調音階由第一音按照音級排列為：F、G、A、B♭、C、D、E。

3.調號上有1個降記號，音名為B♭，記錄於高音譜的第三線上。

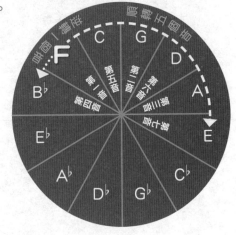

音名	F	G	A	B♭	C	D	E	F
首調簡譜	1	2	3	4	5	6	7	i

☑F大調全把位音階

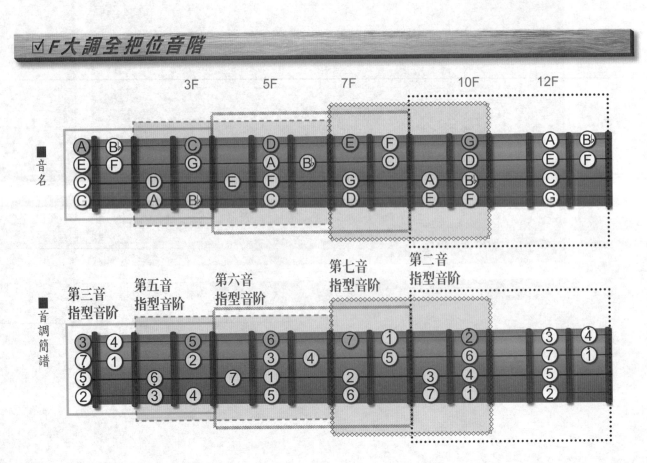

214

固定以一條弦分別練習。

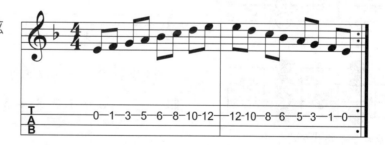

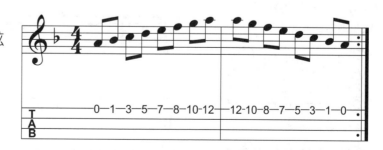

☑ 垂直方向

固定以單一指型音階練習。

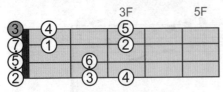

■首調簡譜指型圖

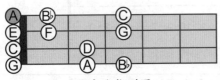

■音名指型圖

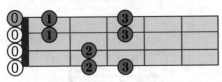

■左手手指代號指型圖

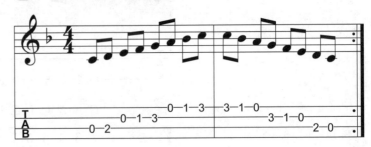

🎵 F大調第三音指型音階

音名	C D E F G A B♭ C C B♭ A G F E D C

‖: 5̲ 6̲ 7̲ 1̲ 2̲ 3̲ 4̲ 5 │ 5 4̲ 3̲ 2̲ 1̲ 7̲ 6̲ 5 :‖

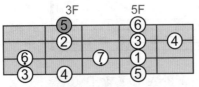

■首調簡譜指型圖

■音名指型圖

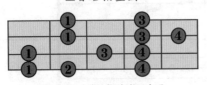

■左手手指代號指型圖

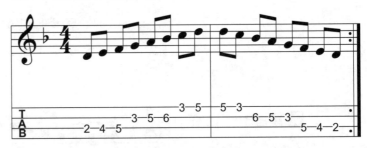

🎵 F大調第五音指型音階

音名	D E F G A B♭ C D D C B♭ A G F E D

‖: 6̲ 7̲ 1̲ 2̲ 3̲ 4̲ 5̲ 6 │ 6 5̲ 4̲ 3̲ 2̲ 1̲ 7̲ 6 :‖

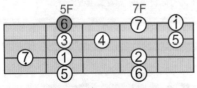

■首調簡譜指型圖

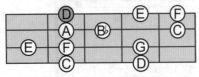

■音名指型圖

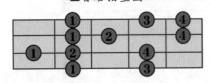

■左手手指代號指型圖

🎵 F大調第六音指型音階

音名	E F G A B♭ C D E F E D C B♭ A G F

‖: 7̲ 1̲ 2̲ 3̲ 4̲ 5̲ 6̲ 7 │ 1̇ 7̲ 6̲ 5̲ 4̲ 3̲ 2̲ 1 :‖

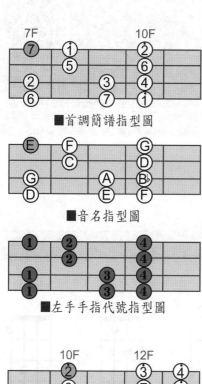

■首調簡譜指型圖

■音名指型圖

■左手手指代號指型圖

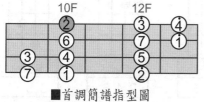

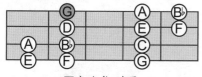

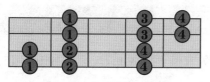

■首調簡譜指型圖

■音名指型圖

■左手手指代號指型圖

♪ F大調第七音指型音階

音名 G A B♭ C D E F G　G F E D C B♭ A G

‖: 2 3 4 5 6 7 i̇ 2̇ | 2̇ i̇ 7 6 5 4 3 2 :‖

♪ F大調第二音指型音階

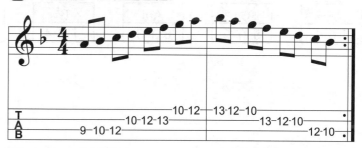

音名 A B♭ C D E F G A　B♭ A G F E D C B♭

‖: 3 4 5 6 7 i̇ 2̇ 3̇ | 4̇ 3̇ 2̇ i̇ 7 6 5 4 :‖

F大調(d小調)
常用和弦圖

9-2

☑ F大調順階三和弦

I	iim	iiim	IV	V	vim	viidim

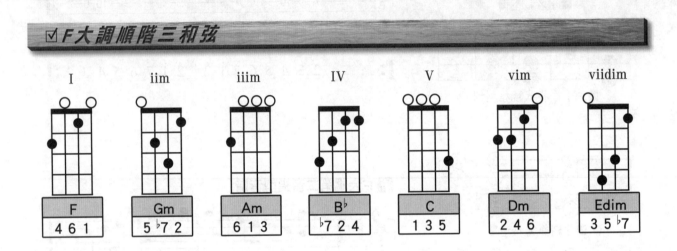

F	Gm	Am	B♭	C	Dm	Edim
4 6 1	5 ♭7 2	6 1 3	♭7 2 4	1 3 5	2 4 6	3 5 ♭7

☑ F大調順階七和弦

Imaj7	iim7	iiim7	IVmaj7	V7	vim7	viim7♭5

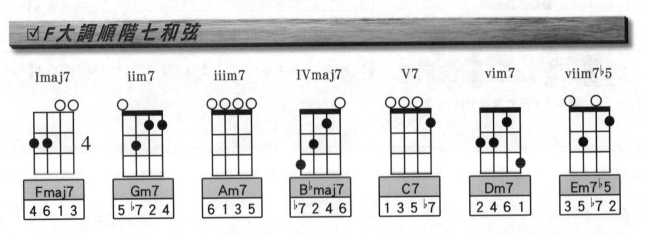

Fmaj7	Gm7	Am7	B♭maj7	C7	Dm7	Em7♭5
4 6 1 3	5 ♭7 2 4	6 1 3 5	♭7 2 4 6	1 3 5 ♭7	2 4 6 1	3 5 ♭7 2

＊F大調與d小調互為關係大小調，所使用之音名與和弦相同但級數排列不同

拍弦泛音

9-3

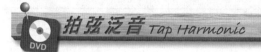 拍弦泛音 Tap Harmonic

　　右手手指放輕鬆，運用甩手腕方式，帶動指腹輕拍泛音處並且快速離弦，所產生的聲音同前述的泛音法一樣圓潤響亮。

　　將左手按壓琴的格下數12個音格，就可以找到拍弦泛音點，而泛音的音高將高於左手按壓格（或無按壓）的音高一個純八度音程。

　　在四線譜的琴格上劃 ◇，並標記英文縮寫「T.Harm.」或「T.H.」。

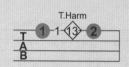

1 : 左手按壓第1格第一弦。

2 : 右手手指輕拍第13格琴桁上方的第一弦。

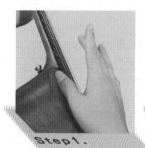
Step1.

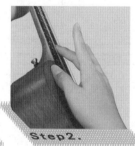
Step2.

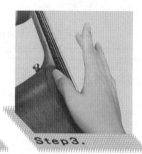
Step3.

♪ 拍弦泛音練習 / 〈小星星〉

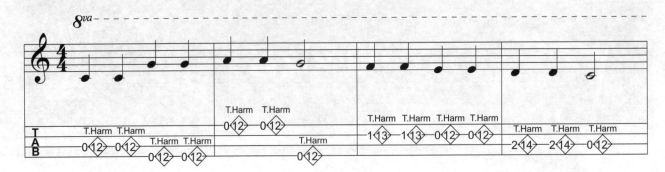

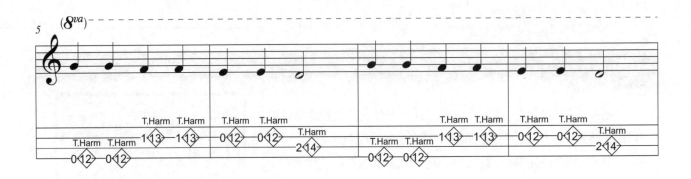

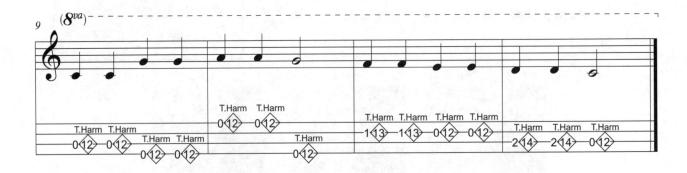

☑ 特殊調弦法

在編曲（旋律＋和聲）的過程中，為了締造不同於標準調音法（GCEA）的特殊空間音效、拓寬音域或更輕鬆按壓和弦、簡化彈奏方法，因而設計出的一種特殊調弦法。將弦調整至特殊的開放和弦內的組成音（開放式調音Open Tuning）或是改變其中幾條弦的高低空弦音（變化調音Alternative Tuning），使得在特殊調子中更有一番風味！

這樣的手法改變了標準調音法的音高，因此就必須重新尋找出它的音階與和弦，當然這種調音方法沒有任何設限，只要根據個人喜好，而且弦的鬆緊度能在適當的張力範圍內，即可依照編曲的需求適當調整。

為了確保特殊調弦時不會斷弦或打弦，編者建議設定各空弦音時，張力範圍盡量以標準調音模式各弦（GCEA）的小三度音程內。

烏克麗麗的琴弦材質若為尼龍仿羊腸弦或碳酸纖維弦等較柔軟的弦，則調弦時不宜調太鬆，因為張力太低，音質較不紮實。

右邊圖表為34種特殊調弦法，讀者可依此重新編輯歌曲的演奏模式（由左至右，第4弦至第1弦排列）：

01.	E	A	D	A
02.	E	C	E	G
03.	F	B♭	F	B♭
04.	F	C	F	G
05.	F	C	F	A
06.	F	C	F	B♭
07.	F♯	A	D	A
08.	F♯	A	F♯	A
09.	F♯	B	E	B
10.	G	A	C	F
11.	G	A	D	B
12.	G	A	D	G
13.	G	B♭	D	G
14.	G	B♭	F	A
15.	G	B	D	G
16.	G	B	D	A
17.	G	B	E	G

18.	G	B	E	A
19.	G	C	D	G
20.	G	C	D	A
21.	G	C	D	B
22.	G	C	E♭	G
23.	G	C	E	F
24.	G	C	E	G
25.	G	C	F	C
26.	G	C	F	G
27.	G	C	G	B
28.	G	C	G	C
29.	A	B	D	G
30.	A	C	D	G
31.	A	C	E	A
32.	A	C	F	C
33.	A	C♯	E	A
34.	A	D	F	B

☑ *F大調Open F全把位音階圖*

以第32組「ＡＣＦＣ」（Open F）特殊調法作為本章歌曲〈還是要幸福〉編奏範例。（＊Open F意指以F和弦的組成音設定為空弦音）

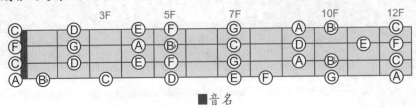

■音名

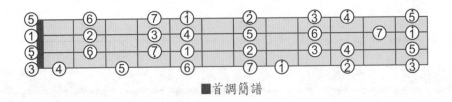

■首調簡譜

☑ *F大調Open F特殊調弦和弦圖*

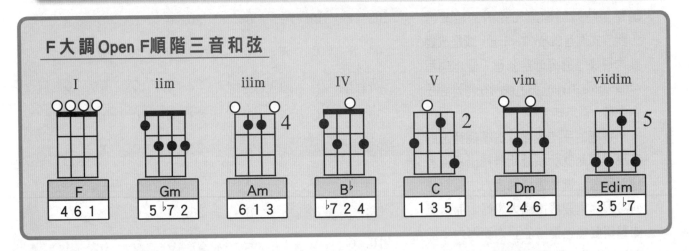

F大調 Open F 順階三音和弦

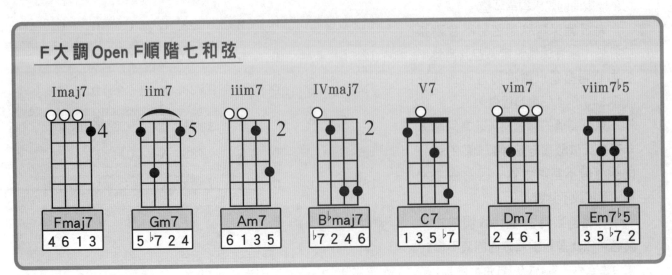

F大調 Open F 順階七和弦

大七掛四和弦

▷樂理小教室(12)

9-5

☑ 大七掛四和弦 Major Seventh, Suspended Fourth Chord

將大七和弦的三音改四音，讓和弦
保持中性（無大、小和弦之分），並且
能修飾大七和弦。

表示方式：XM7sus4、XM7sus、

Xmaj7sus4、Xmaj7sus

以CM7sus4為例：C F G B

Ⓑ 七度音（7th）
Ⓕ 四度音（4th）
Ⓒ 根音（Root）
Ⓖ 五度音（5th）

組成公式1：以根音的數法

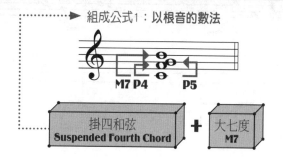

M7 P4 P5

掛四和弦
Suspended Fourth Chord ＋ 大七度 **M7**

現在快來動動腦，推出DM7sus4、 EM7sus4、FM7sus4、GM7sus4、 AM7sus4、BM7sus4和弦吧！

223

小幸運

詞：徐世珍、吳輝福
曲：Jerry C
唱：田馥甄

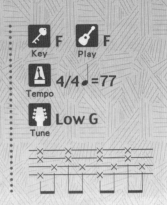

1. 本首彈唱伴奏、旋律演奏皆以Low G調音法彈奏。
2. 以三指法伴奏。
3. 演奏旋律時，可運用第二、三、六、七音指型音階彈奏。

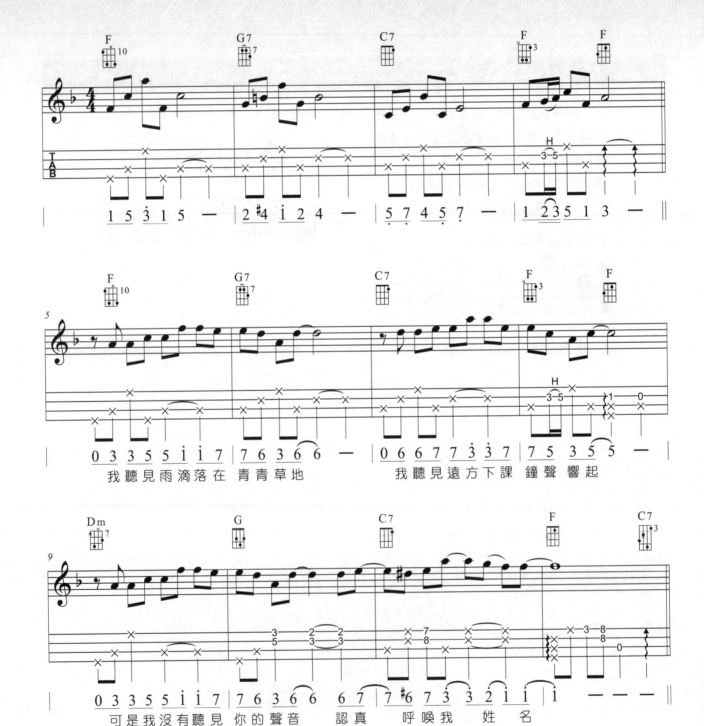

我聽見雨滴落在 青青草地　我聽見遠方下課 鐘聲響起

可是我沒有聽見 你的聲音　認真 呼喚我 姓名

224

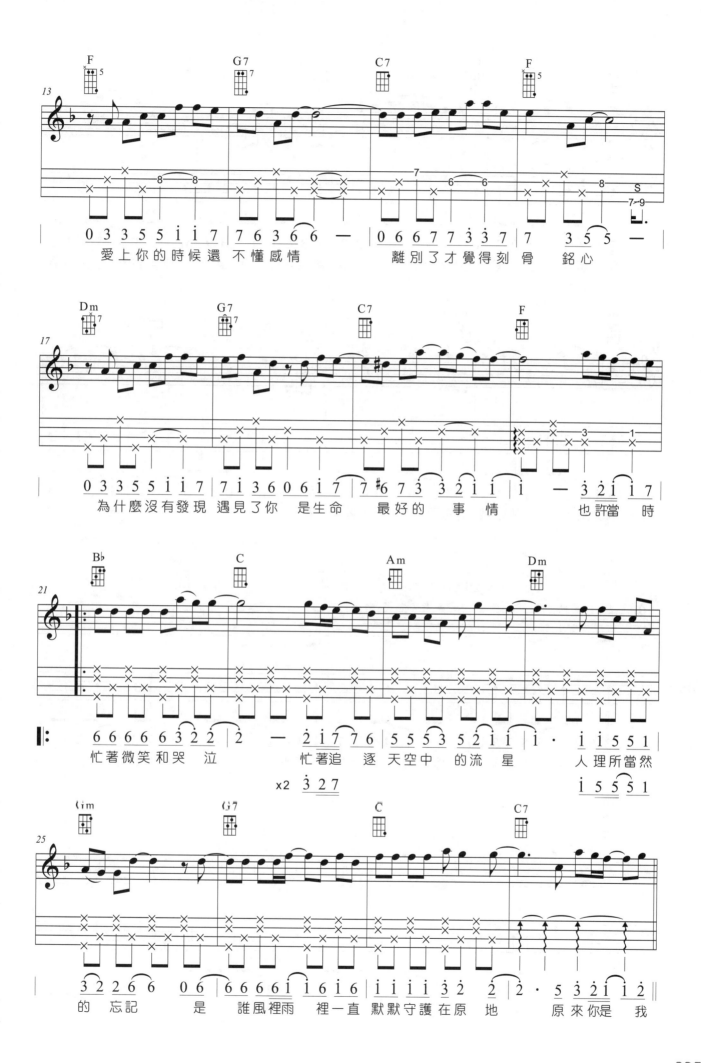

225

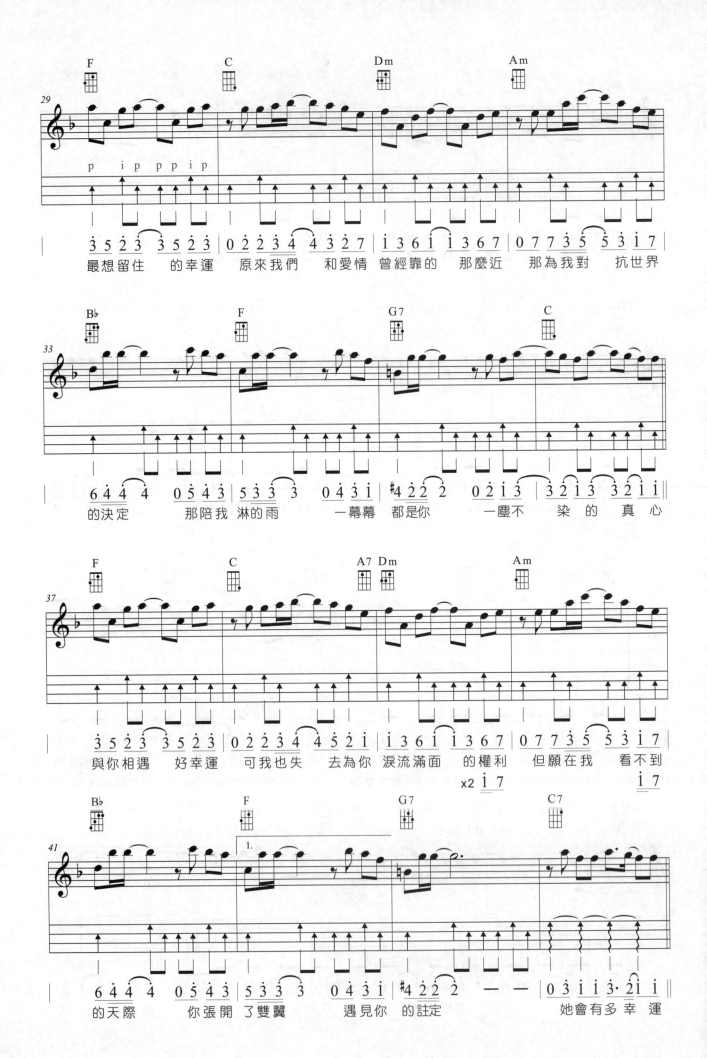

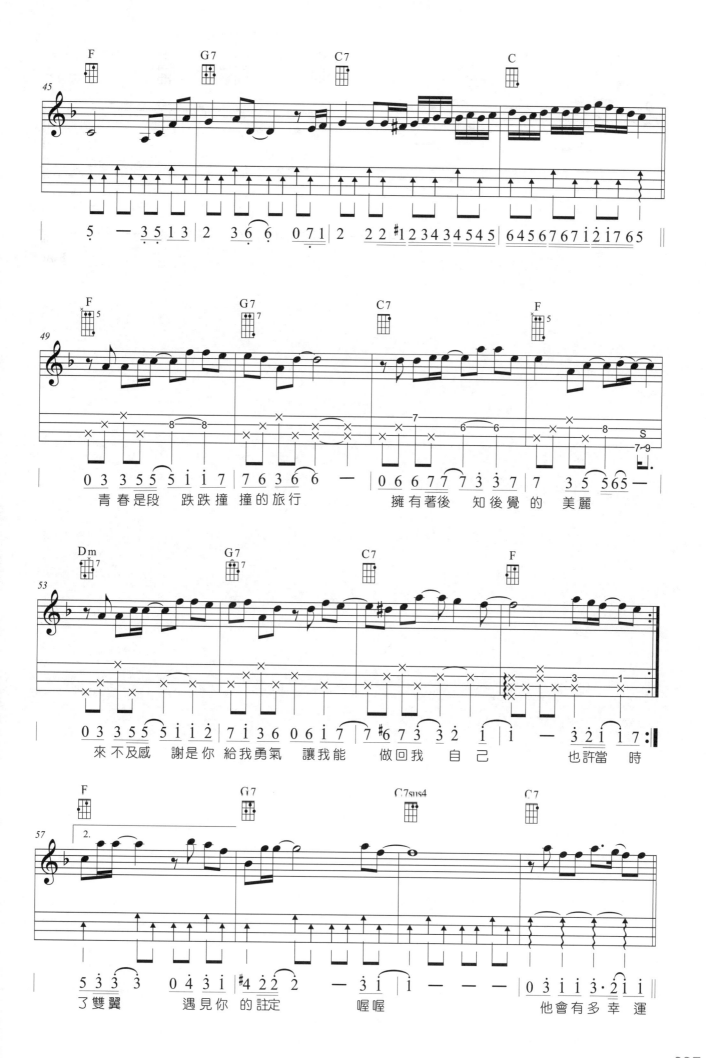

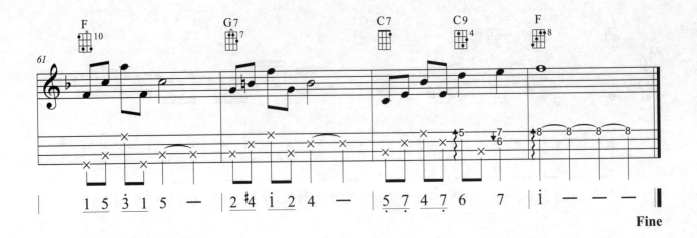

詩：徐世珍&司魚
曲：張簡君偉
唱：田馥甄

還是要幸福

Key F
Play F
Rhythm Slow Soul
Tempo 4/4 ♩=90
Tune ACFC

1.彈奏本首旋律、伴奏請將第四弦至第一弦調成ACFC（中音La、Do、Fa及高音Do）特殊調弦法。

2.本首伴奏以三指法彈奏，並留意先行切分節奏的處理。

3.建議先以F大調和弦簡易伴奏模式彈奏，再進階練習變化四線譜伴奏。

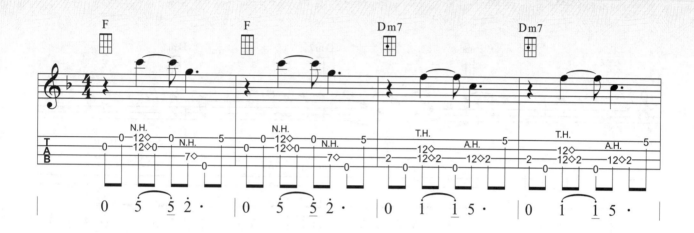

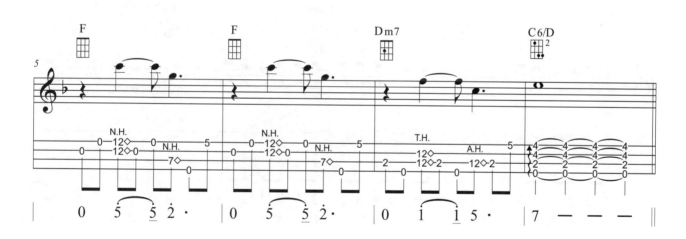

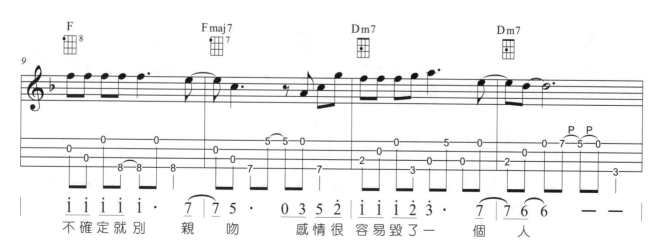

不確定就別　親吻　感情很容易毀了一　個　人

229

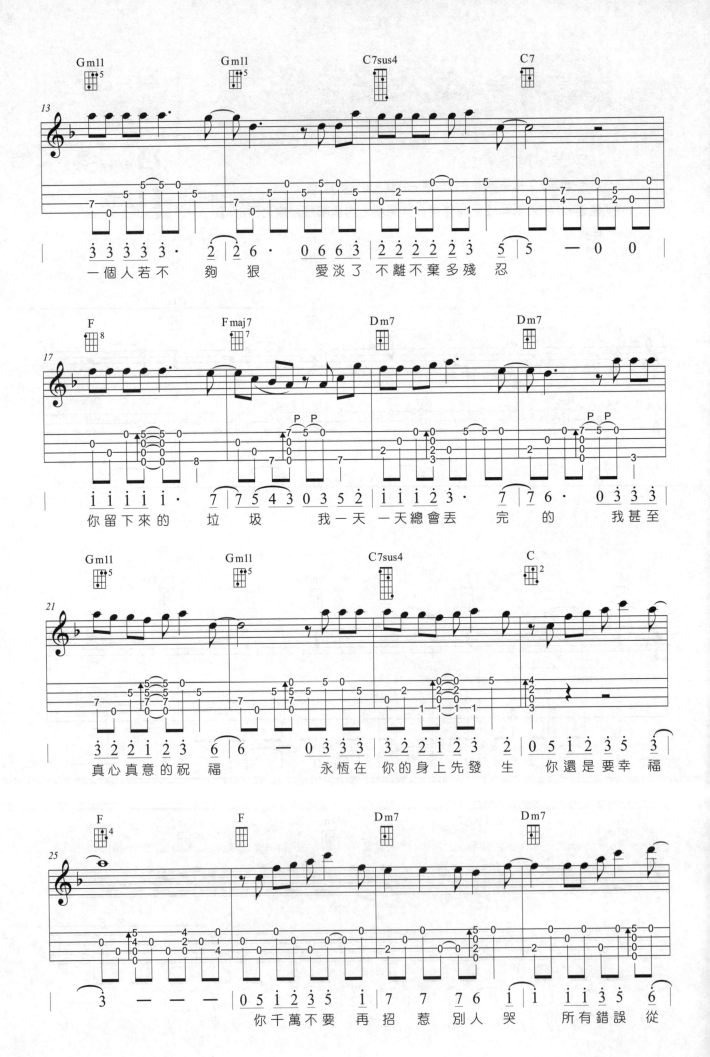

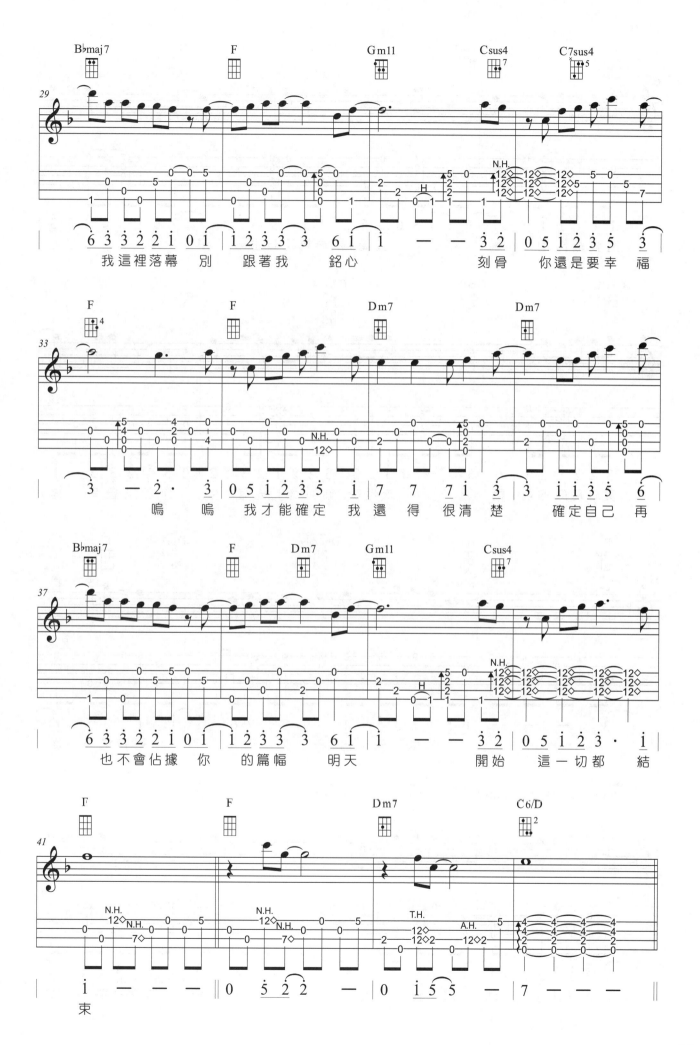

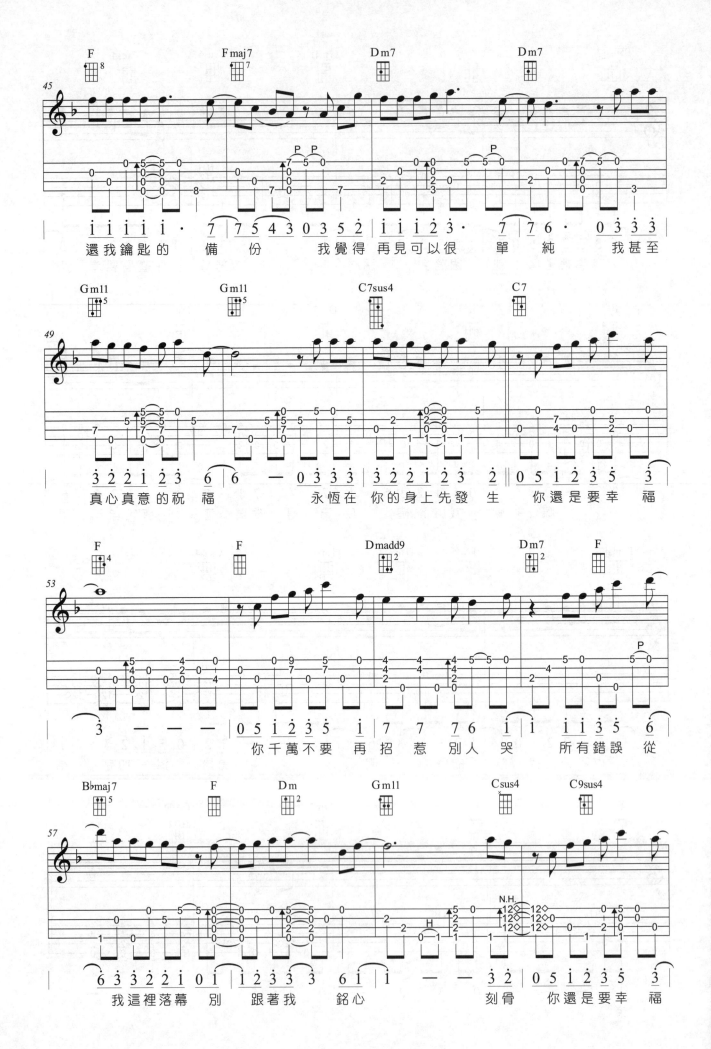

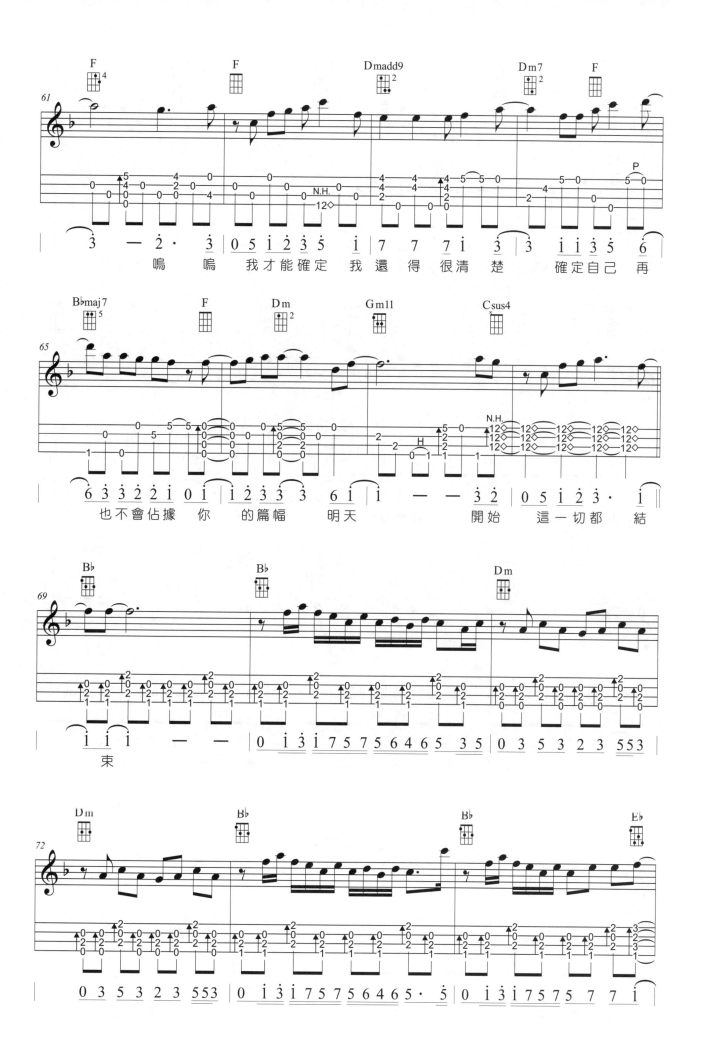

嗚　嗚　我才能確定　我還得很清楚　確定自己再

也不會佔據　你　的篇幅　明天　　開始　這一切都結

束

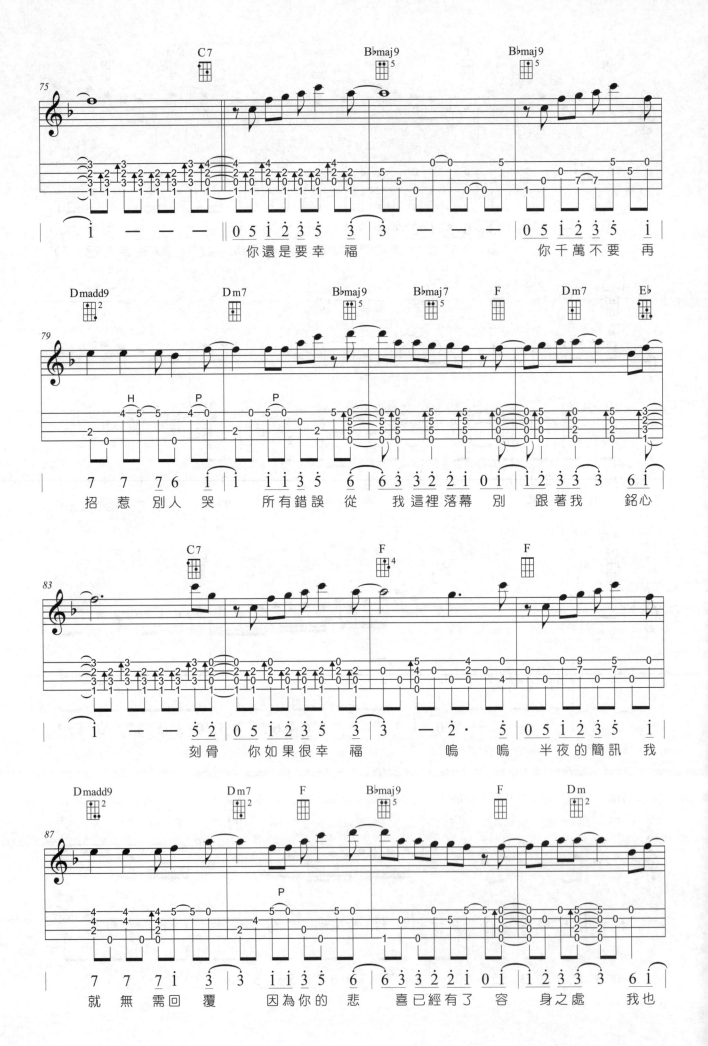

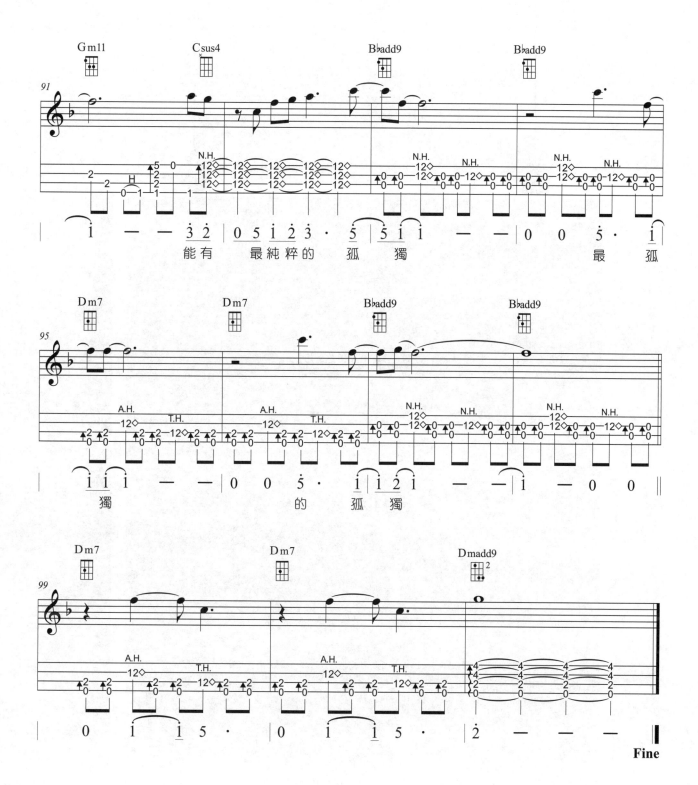

第十章
-CH.10-

B♭大調音階

☑ B♭大調

1. 由主音B♭順轉5個音（第五音F、第二音C、第六音G、第三音D、
 第七音A）加逆轉1個音（第四音E♭）。

2. B♭大調音階由第一音按照音級排列為：B♭、C、D、E♭、F、G、A。

3. 調號上有2個降記號，音名為B♭、E♭，分別依序記錄於高音譜上的
 第三線與第四間。

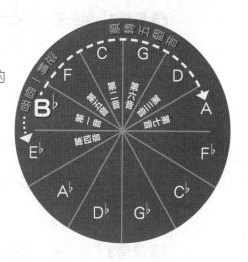

絕對	B♭	C	D	E♭	F	G	A	B♭
首調簡譜	1	2	3	4	5	6	7	i

☑ B♭大調全把位音階

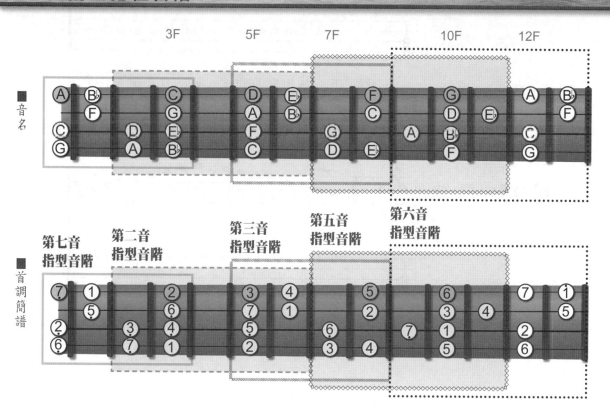

237

☑ 水平方向

固定以一條弦分別練習。

♪ 練習1 / 第四弦

| 音名 | G | A | B♭ | C | D | E♭ | F | G | G | F | E♭ | D | C | B♭ | A | G |

|: 6̲ 7 1 2 3 4 5 6 | 6 5 4 3 2 1 7̲ 6̲ :|

♪ 練習2 / 第三弦

| 音名 | C | D | E♭ | F | G | A | B♭ | C | C | B♭ | A | G | F | E♭ | D | C |

|: 2 3 4 5 6 7 1̇ 2̇ | 2̇ 1̇ 7 6 5 4 3 2 :|

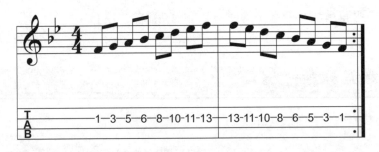

♪ 練習3 / 第二弦

| 音名 | F | G | A | B♭ | C | D | E♭ | F | F | E♭ | D | C | B♭ | A | G | F |

|: 5̲ 6̲ 7̲ 1 2 3 4 5 | 5 4 3 2 1 7̲ 6̲ 5̲ :|

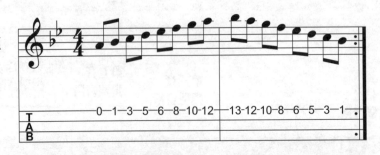

♪ 練習4 / 第一弦

| 音名 | A | B♭ | C | D | E♭ | F | G | A | B♭ | A | G | F | E♭ | D | C | B♭ |

|: 7̲ 1 2 3 4 5 6 7 | 1̇ 7 6 5 4 3 2 1 :|

☑ **垂直方向**

固定以單一指型音階練習。

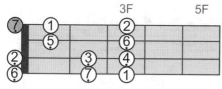

■首調簡譜指型圖

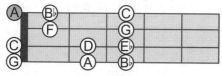

■音名指型圖

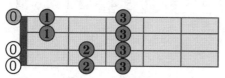

■左手手指代號指型圖

♪ **B♭大調第七音指型音階**

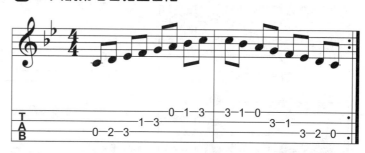

音名	C D E♭ F G A B♭ C C B♭ A G F E♭ D C

‖: 2̱ 3 4̱ 5 6̱ 7 1 2̣ | 2̱ 1 7̱ 6 5̱ 4 3 2̣ :‖

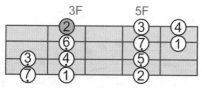

■首調簡譜指型圖

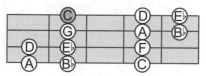

■音名指型圖

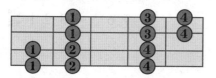

■左手手指代號指型圖

♪ **B♭大調第二音指型音階**

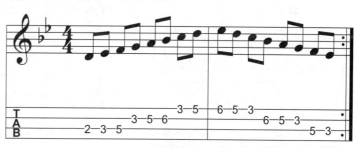

音名	D E♭ F G A B♭ C D E♭ D C B♭ A G F E♭

‖: 3̱ 4 5̱ 6 7̱ 1 2 3̣ | 4̱ 3 2̱ 1 7̱ 6 5 4̣ :‖

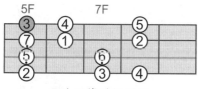

■首調簡譜指型圖

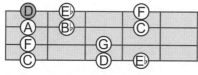

■音名指型圖

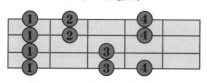

■左手手指代號指型圖

♪ **B♭大調第三音指型音階**

音名	F G A B♭ C D E♭ F F E♭ D C B♭ A G F

‖: 5̱ 6 7̱ 1 2 3 4 5 | 5̱ 4 3̱ 2 1̱ 7 6 5 :‖

239

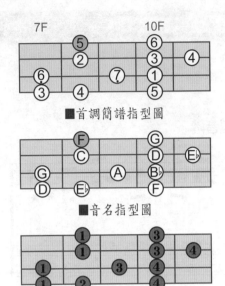

■首調簡譜指型圖

■音名指型圖

■左手手指代號指型圖

♪ B♭大調第五音指型音階

音名	G	A	B♭	C	D	E♭	F	G		G	F	E♭	D	C	B♭	A	G

‖: 6 7 1 2 3 4 5 6 | 6 5 4 3 2 1 7 6 :‖

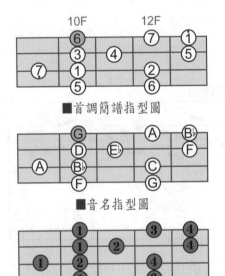

■首調簡譜指型圖

■音名指型圖

■左手手指代號指型圖

♪ B♭大調第六音指型音階

音名	A	B♭	C	D	E♭	F	G	A		B♭	A	G	F	E♭	D	C	B♭

‖: 7 1 2 3 4 5 6 7 | 1̇ 7 6 5 4 3 2 1 :‖

B♭大調(g小調)常用和弦圖

10-2

☑ B♭大調順階三和弦

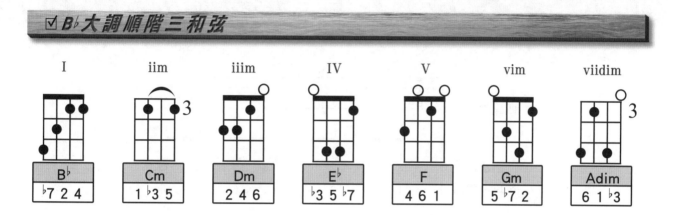

I	iim	iiim	IV	V	vim	viidim
B♭	Cm	Dm	E♭	F	Gm	Adim
♭7 2 4	1 ♭3 5	2 4 6	♭3 5 ♭7	4 6 1	5 ♭7 2	6 1 ♭3

☑ B♭大調順階七和弦

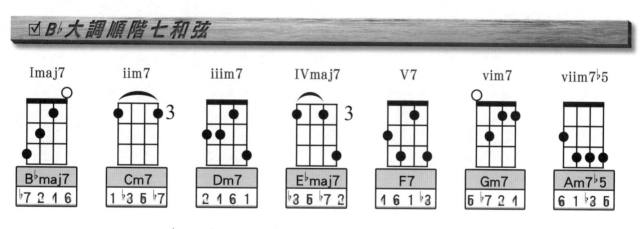

Imaj7	iim7	iiim7	IVmaj7	V7	vim7	viim7♭5
B♭maj7	Cm7	Dm7	E♭maj7	F7	Gm7	Am7♭5
♭7 2 1 6	1 ♭3 5 ♭7	2 1 6 1	♭3 5 ♭7 2	1 6 1 ♭3	5 ♭7 2 1	6 1 ♭3 5

＊B♭大調與g小調互為關係大小調，所使用之音名與和弦相同但級數排列不同

241

四指法型態(四)

10-3

☑ **四指法** *8 Beat Slow Soul(9)*

四線譜讀法

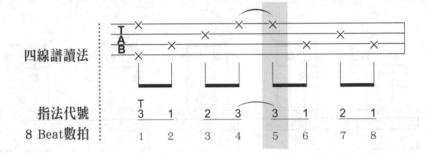

指法代號
3 1 2 3 3 1 2 1
T

8 Beat 數拍
1 2 3 4 5 6 7 8

⬛ :延長音記號不需彈奏

242

大七增五和弦 Augmented Major Seventh Chord

表示方式：XM7(#5)、Xmaj7(#5)、

X+maj7

以CM7(#5)為例：C E G# B

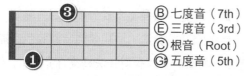

Ⓑ 七度音（7th）
Ⓔ 三度音（3rd）
Ⓒ 根音（Root）
Ⓖ# 五度音（5th）

以根音C往高音加11個半音程（大七度）找到B，或以第五度音G#往高音疊加3個半音程（小三度）找到B。

現在快來動動腦，推出DM7(#5)、EM7(#5)、FM7(#5)、GM7(#5)、AM7(#5)、BM7(#5)和弦吧！

▶ 組成公式1：以根音的數法

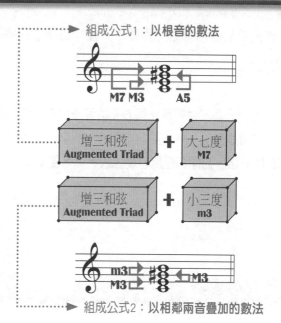

M7 M3　　A5

| 增三和弦 Augmented Triad | + | 大七度 M7 |

| 增三和弦 Augmented Triad | + | 小三度 m3 |

m3　M3　　M3

▶ 組成公式2：以相鄰兩音疊加的數法

屬七增五和弦 Augmented Dominant Seventh Chord

表示方式：X7(#5)、X+7

以C+7為例：C E G# B♭

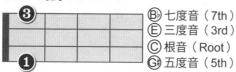

Ⓑ♭ 七度音（7th）
Ⓔ 三度音（3rd）
Ⓒ 根音（Root）
Ⓖ# 五度音（5th）

以根音C往高音加10個半音程（小七度）找到B♭，或以第五度音G#往高音疊加2個半音程（減三度）找到B♭。

現在快來動動腦，推出D+7、E+7、F+7、G+7、A+7、B+7和弦吧！

▶ 組成公式1：以根音的數法

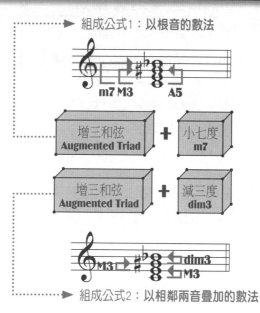

m7 M3　　A5

| 增三和弦 Augmented Triad | + | 小七度 m7 |

| 增三和弦 Augmented Triad | + | 減三度 dim3 |

M3　　M3　dim3

▶ 組成公式2：以相鄰兩音疊加的數法

悶音

10-5

DVD **悶音手法介紹** *Mute*

先把弦消音再彈之，而產生一種「枯音」的特殊效果。悶音記譜方式為 ↑ 、↓ 、 TAB 或
是 P.M. 2 。

依動作分為左手悶音法與右手悶音法，首先介紹左手悶音刷弦。依彈奏方式分旋律悶音刷法，包括
有單音悶音刷弦法、單音悶音撥奏法、雙音悶音刷弦法、雙音悶音撥奏法，及和弦悶音刷弦包括開放和
弦悶音刷弦法、封閉和弦悶音刷弦法。（＊雙音悶音撥奏法、開放和弦悶音刷弦法日後再介紹）

☑ **悶音刷弦法** *Brushing*

1.旋律悶音刷法

使用左手手指按在旋律音上，同時運
用其餘手指輕貼於弦上，將不需要出
現的音做出制音的效果，並且使用右
手刷弦進而產生多元的音色。右手可
以使用任意手指或Pick刷弦。

2.和弦悶音刷法

彈奏和弦中，若要呈現悶音效果時，
則必須將原先按壓的和弦手型輕離於
弦上，再運用其他手指輕貼於有空弦
音的弦上，確定4條弦都無法彈出聲
音之後再刷擊。

下列移動悶音法手型都可以互相交替使用，無論任何手型，只要能將旋律音清楚表現出來，同時其
他弦能正確做出悶音效果，任何手型的按法皆可適用。

🎵 單音悶音刷弦

練習**1** 旋律音位於第一弦，第二、三、四弦悶音

空弦悶音法
食指悶第二、三、四弦，第一弦空弦。

移動悶音法1
中指、無名指悶第二、三、四弦，食指按第一弦。

移動悶音法2
食指悶第二、三、四弦，中指按第一弦。

移動悶音法3
食指、中指悶第二、三、四弦，無名指按第一弦。

移動悶音法4
食指、中指、無名指悶第二、三、四弦，小拇指按第一弦。

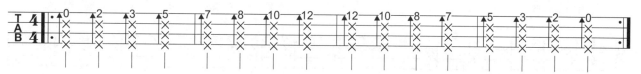

練習**2** 旋律音位於第二弦，第一、三、四弦悶音

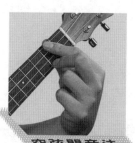

空弦悶音法
食指悶第三、四弦，中指悶第一弦，第二弦空弦。

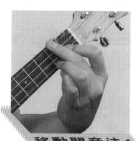 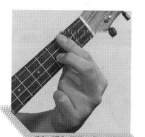 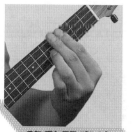

移動悶音法1
中指、無名指悶第一、三、四弦，食指按第二弦。

移動悶音法2
食指悶第一、三、四弦，中指按第二弦。

移動悶音法3
食指、中指悶第一、三、四弦，無名指按第二弦。

移動悶音法4
食指、中指、無名指悶第一、三、四弦，小拇指按第二弦。

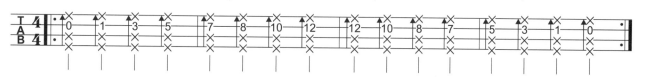

245

空弦悶音法

食指悶第一、二弦，大拇指悶第四弦，第三弦空弦。

練習3 旋律音位於第三弦，第一、二、四弦悶音

移動悶音法1

食指、大拇指悶第一、二、四弦，食指按第三弦。

移動悶音法2

食指悶第一、二、四弦，中指按第三弦。

移動悶音法3

食指、中指悶第一、二、四弦，無名指按第三弦。

移動悶音法4

食指、中指、無名指悶第一、二、四弦，小拇指按第三弦。

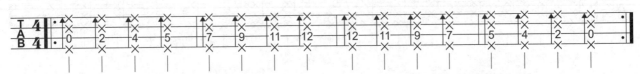

練習4 旋律音位於第四弦，第一、二、三弦悶音

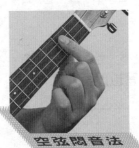

空弦悶音法

食指悶第一、二、三弦，第四弦空弦。

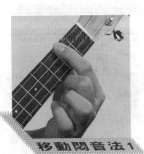

移動悶音法1

食指悶第一、二、三弦，食指按第四弦。

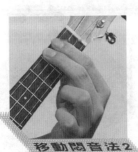

移動悶音法2

食指悶第一、二、三弦，中指按第四弦。

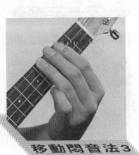

移動悶音法3

食指、中指悶第一、二、三弦，無名指按第四弦。

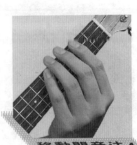

移動悶音法4

食指、中指、無名指悶第一、二、三弦，小拇指按第四弦。

246

♪ 雙音悶音刷弦 / 三度雙音悶音刷弦練習

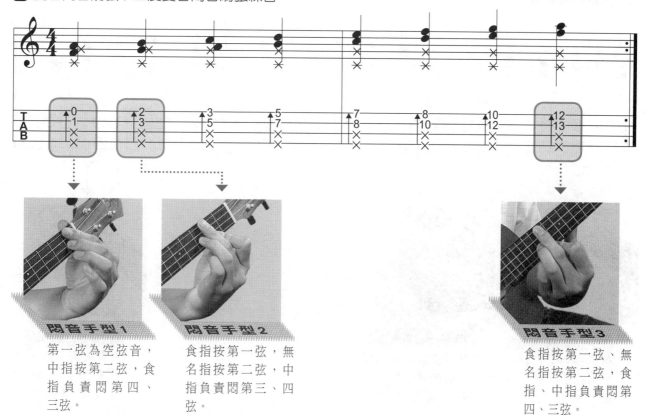

悶音手型1 第一弦為空弦音，中指按第二弦，食指負責悶第四、三弦。

悶音手型2 食指按第一弦，無名指按第二弦，中指負責悶第三、四弦。

悶音手型3 食指按第一弦、無名指按第二弦，食指、中指負責悶第四、三弦。

♪ 雙音悶音刷弦 / 四度雙音悶音刷弦練習

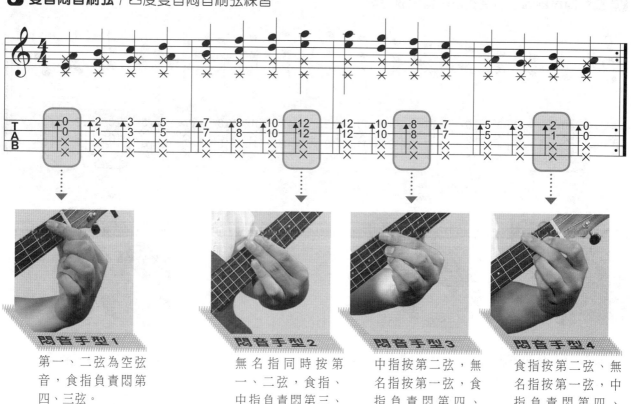

悶音手型1 第一、二弦為空弦音，食指負責悶第四、三弦。

悶音手型2 無名指同時按第一、二弦，食指、中指負責悶第三、四弦。

悶音手型3 中指按第二弦，無名指按第一弦，食指負責悶第四、三弦。

悶音手型4 食指按第二弦、無名指按第一弦，中指負責悶第四、三弦。

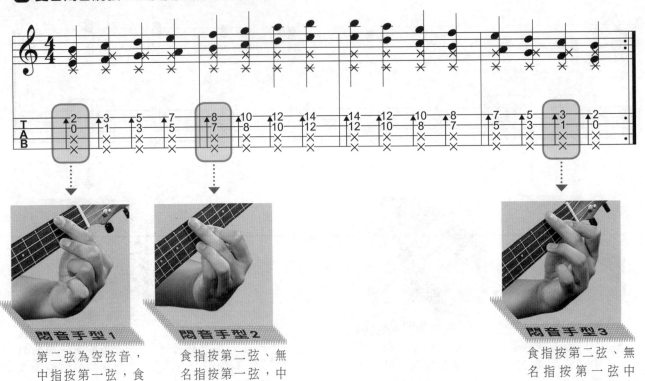

悶音手型1
第二弦為空弦音，中指按第一弦，食指負責悶第四、三弦。

悶音手型2
食指按第二弦、無名指按第一弦，中指負責悶第四、三弦。

悶音手型3
食指按第二弦、無名指按第一弦中指負責悶第四、三弦。

♪ **雙音悶音刷弦** / 六度雙音悶音刷弦練習

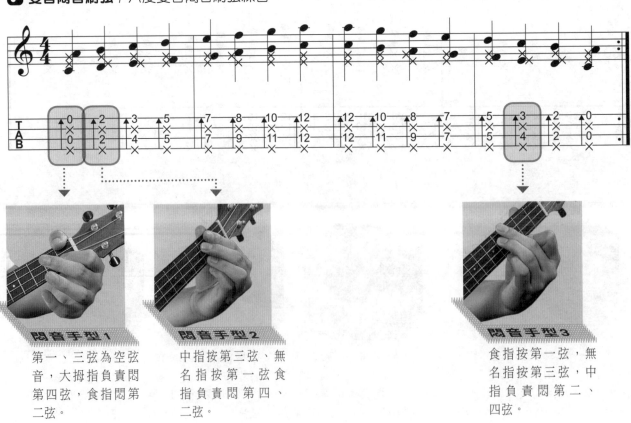

悶音手型1
第一、三弦為空弦音，大拇指負責悶第四弦，食指悶第二弦。

悶音手型2
中指按第三弦、無名指按第一弦食指負責悶第四、二弦。

悶音手型3
食指按第一弦，無名指按第三弦，中指負責悶第二、四弦。

♪ **雙音悶音刷弦** / 八度雙音悶音刷弦練習：Ch.13〈戀愛ing〉獨奏曲第73小節運用的彈奏手法。

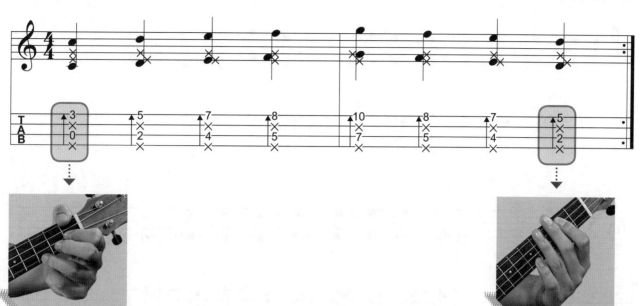

悶音手型1
第三弦為空弦音，
無名指按第一弦，
大拇指負責悶第
四弦，食指悶第
二弦。

悶音手型2
食指以指腹處按第
三弦，並運用其指
頭頂至第四弦使其
悶音，指腹下方肉
輕貼第二弦，使第
二弦悶音後，再
將小拇指按緊第
一弦。

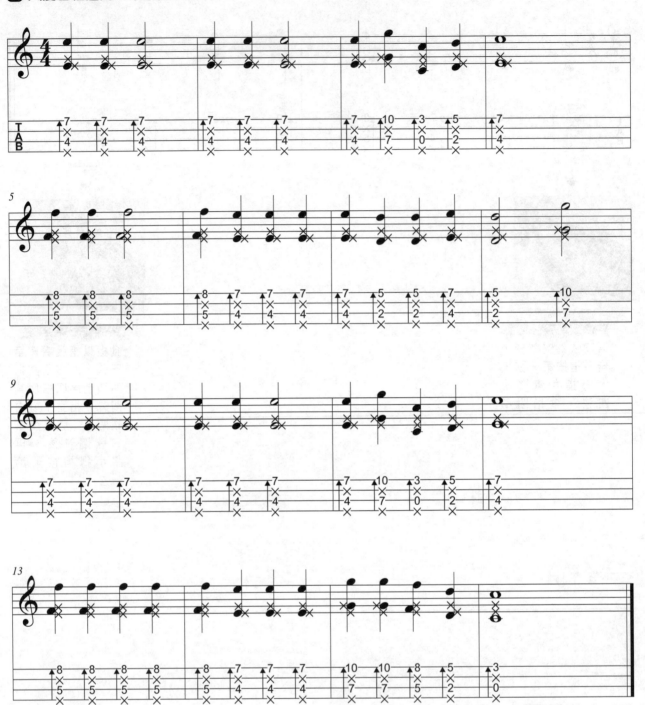

八度音程運用 /〈聖誕鈴聲〉

☑ 左手封閉和弦悶音法

食指不使力並輕貼於兩琴桁生間的四弦上,右手刷奏而產生悶音的效果。切忌食指不能放置於琴桁泛音處,否則容易產生泛音。(詳細內容請參考Ch.2封閉和弦、Ch.3泛音解說篇)

正確悶音處	錯誤悶音處
食指放置於兩琴桁間。	食指放置於琴桁上產生泛音。

☑ 右手悶音觸弦的位置

無論是開放和弦或封閉和弦,按緊後亦可運用右手觸弦的手法做出悶音效果,建議用Ch.10〈小蘋果〉做為練習曲練習。

右手觸弦最佳位置是下弦枕向琴頭方向移動最多不超過0.5cm處,右手掌側緣貼住後即可彈出悶音的效果。離下弦枕越遠音色越暗,但觸弦位置超過1cm,就不易彈出悶音的聲響。

右手掌側緣放在下弦枕前0.5cm內,其為最佳悶音觸弦位置。

🔘DVD 右手單音撥奏悶音法

基本動作
將右手掌的側緣處貼在下弦枕處。

大拇指撥弦悶音法
大拇指用力撥弦。

食指Picking悶音法
大拇指與食指捏緊撥弦。

Picking悶音法
使用Pick撥弦。

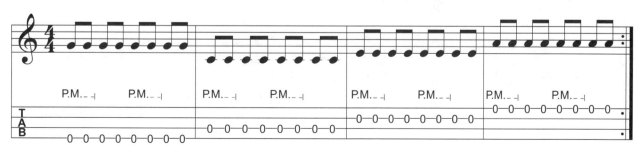

城裡的月光

Key B♭　Play B♭

Slow Soul
Rhythm

4/4 ♩=82
Tempo

High G
Tune

1.本首彈唱伴奏、旋律演奏皆以High G標準調音法彈奏。

2.彈奏旋律時可運用第三、六、七指型音階演奏。

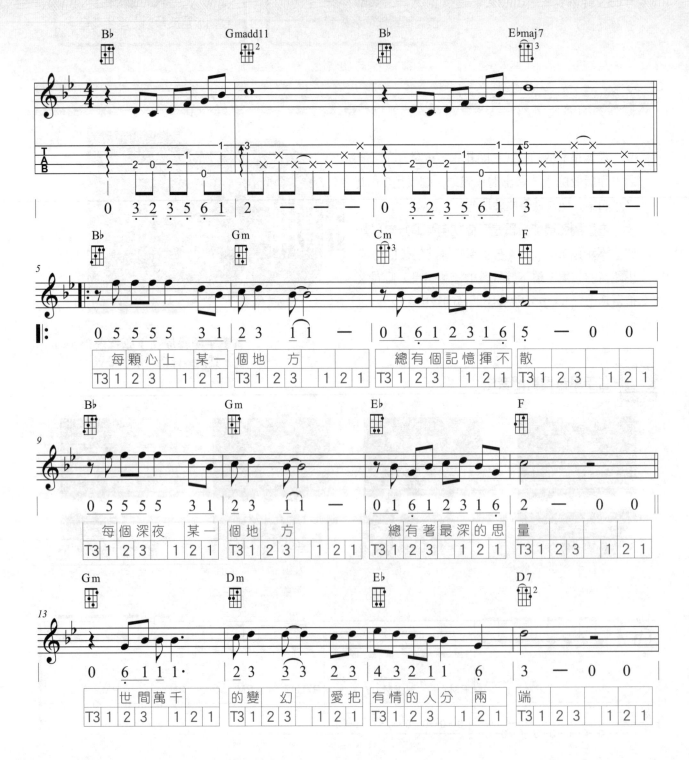

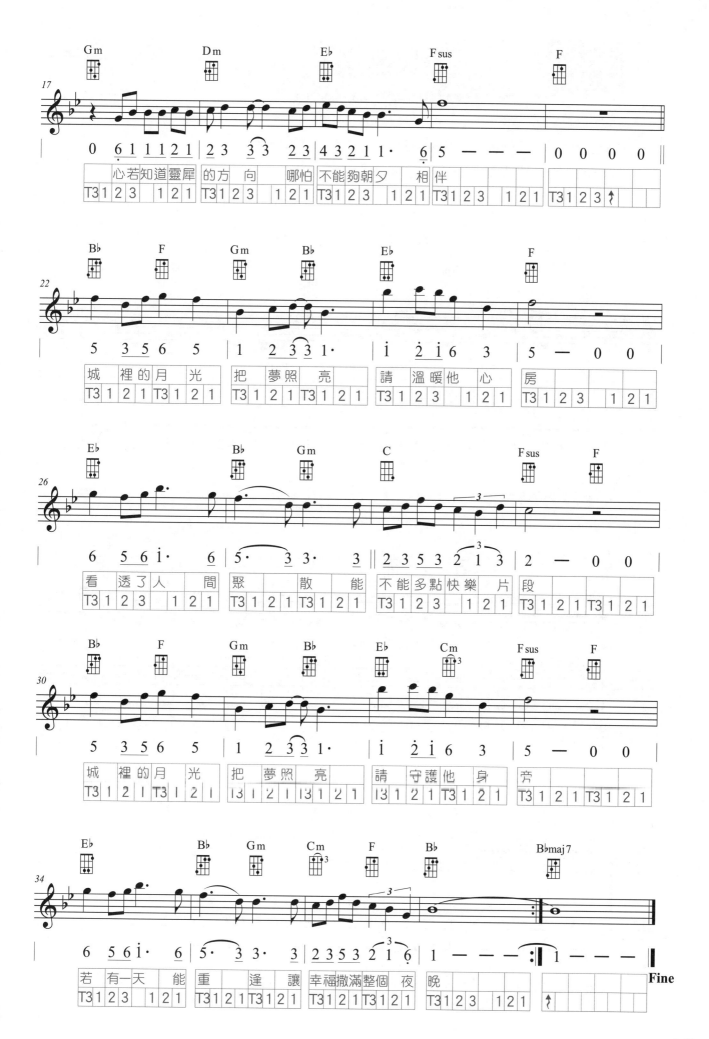

詞：王太利
曲：王太利
唱：筷子兄弟

小蘋果

Key Gm　Play Gm
Tempo 4/4 ♩=128
Tune High G

1.本首彈唱伴奏、旋律演奏皆以High G標準調音法彈奏。

2.簡譜以B♭大調記譜，彈奏時可運用其第二、三、五、七指型音階。

3.本首可先不加入悶音技巧彈奏，待練熟再加入。

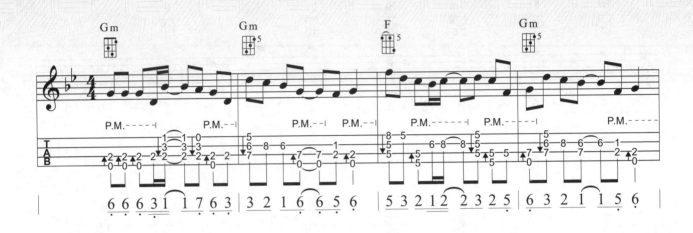

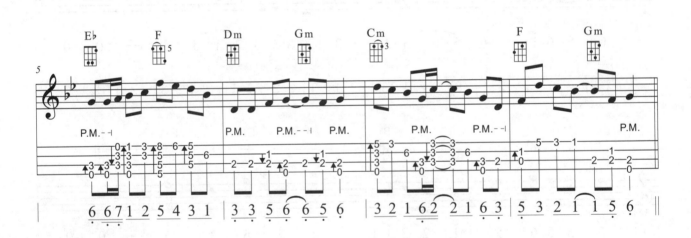

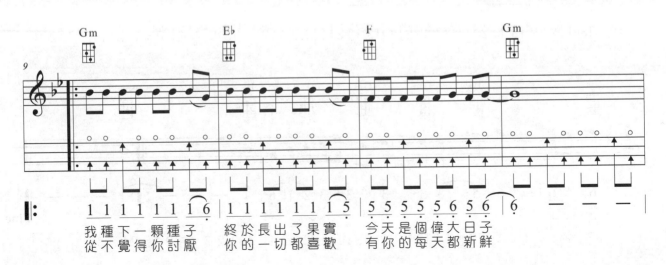

我 種下一顆種子　終 於 長出了果實　今 天 是 個 偉 大 日 子
從 不覺得你討厭　你 的 一切都喜歡　有 你 的 每 天 都 新 鮮

254

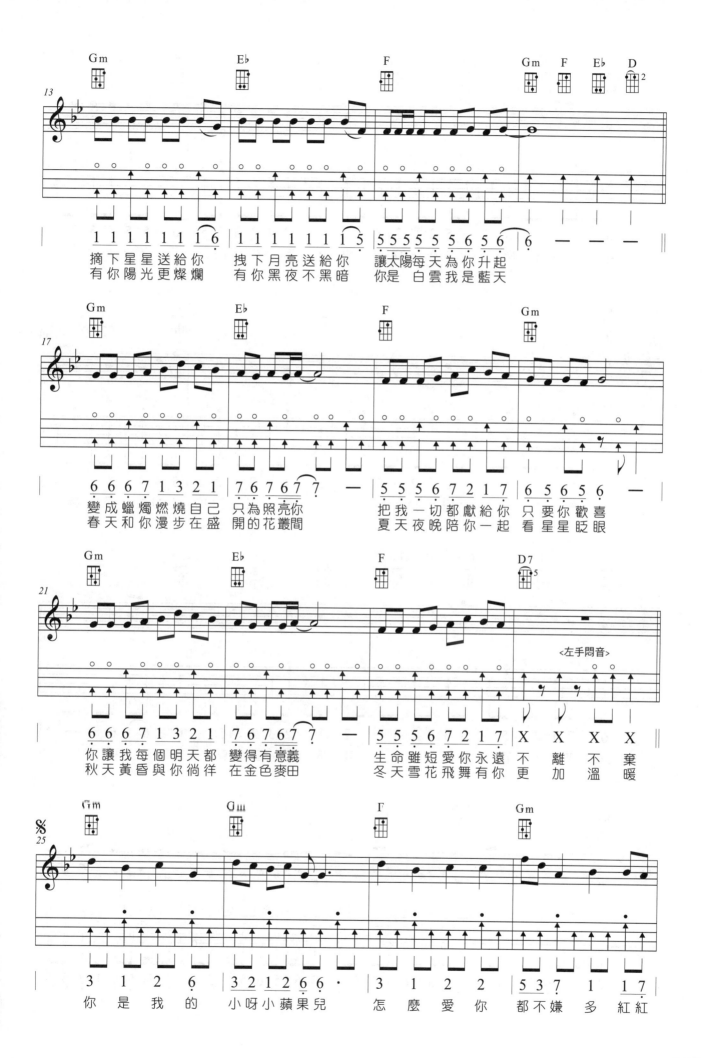

255

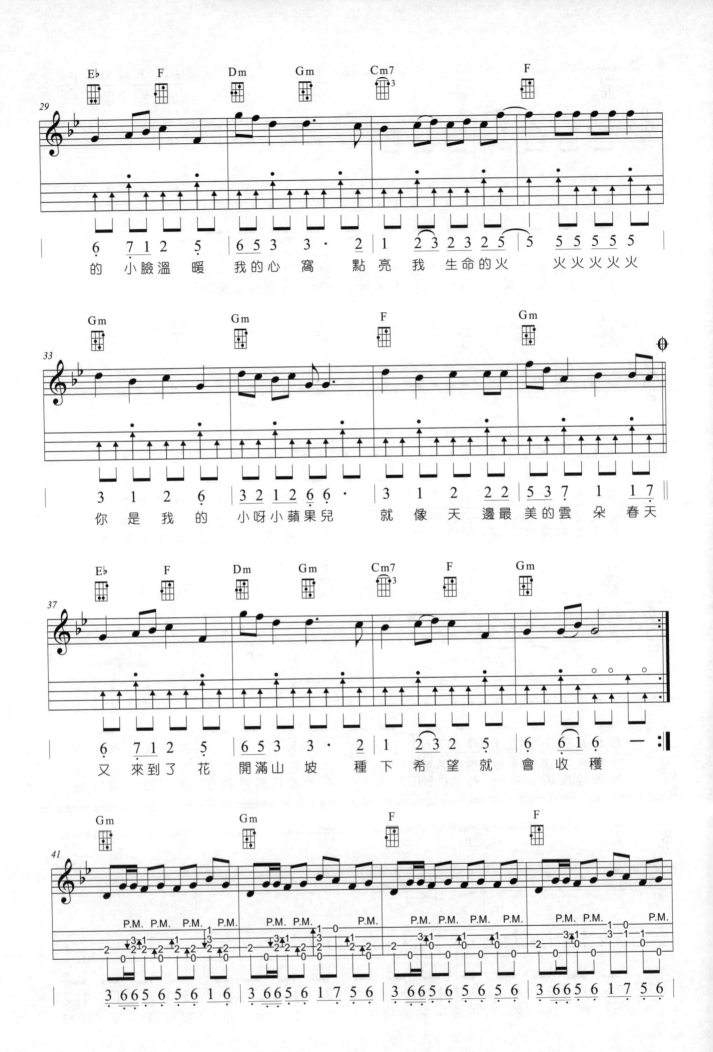

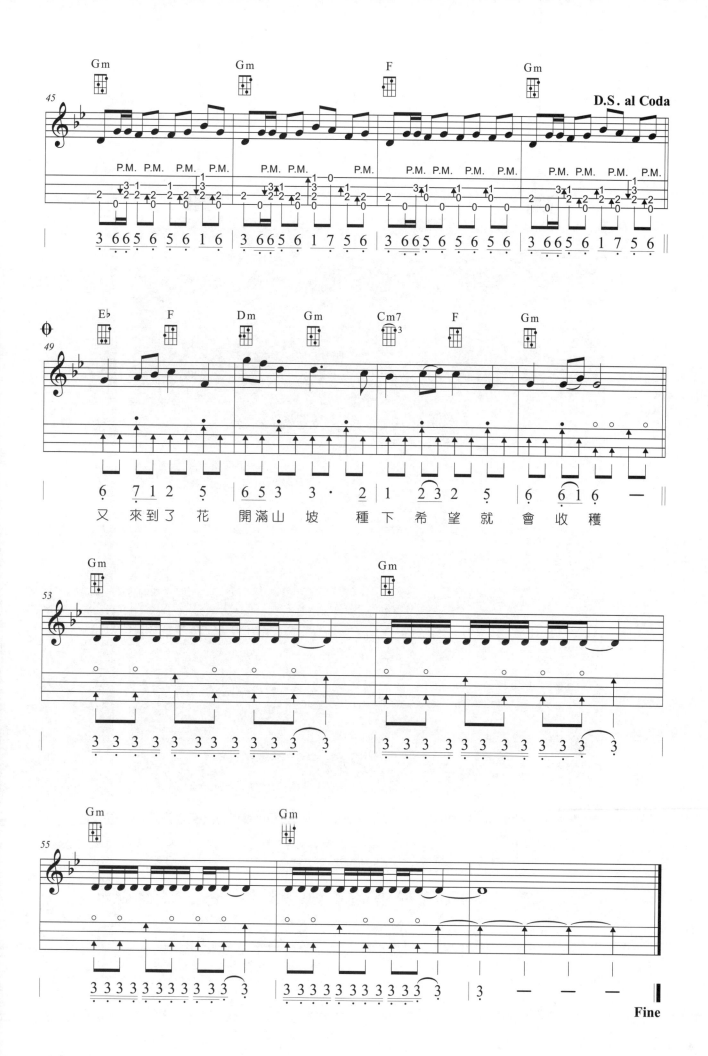

第十一章
-CH.11-

..

E♭大調音階

11-1

☑ E♭大調

1. 由主音E♭順轉5個音（第五音B♭、第二音F、第六音C、第三音G、第七音D）加逆轉1個音第四音（A♭）。
2. E♭大調音階由第一音按照音級排列為：E♭、F、G、A♭、B♭、C、D。
3. 調號上有3個降記號，音名為B♭、E♭、A♭，分別依序記錄於高音譜上的第三線、第四間、第二間。

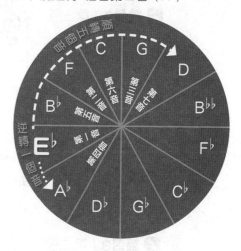

音名	E♭	F	G	A♭	B♭	C	D	E♭
首調簡譜	1	2	3	4	5	6	7	i

☑ E♭大調全把位音階

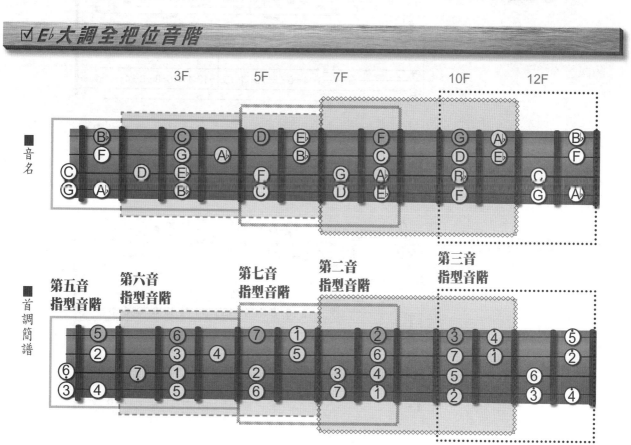

☑ 水平方向

固定以一條弦分別練習。

♪ 練習1 / 第四弦

音名　GA♭B♭CDE♭FG　GFE♭DCB♭A♭G

‖: 3 4 5 6 7 i 2 3 | 3 2 i 7 6 5 4 3 :‖

♪ 練習2 / 第三弦

音名　CDE♭FGA♭B♭C　CB♭A♭GFE♭DC

‖: 6 7 1 2 3 4 5 6 | 6 5 4 3 2 1 7 6 :‖

♪ 練習3 / 第二弦

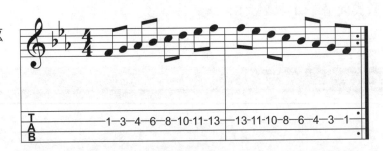

音名　FGA♭B♭CDE♭F　FE♭DCB♭A♭GF

‖: 2 3 4 5 6 7 i 2 | 2 i 7 6 5 4 3 2 :‖

♪ 練習4 / 第一弦

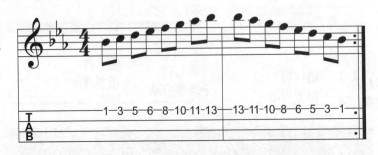

音名　B♭CDE♭FGA♭B♭　B♭A♭GFE♭DCB♭

‖: 5 6 7 i 2 3 4 5 | 5 4 3 2 i 7 6 5 :‖

☑ 垂直方向

固定以單一指型音階練習。

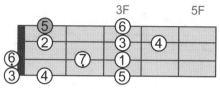

■首調簡譜指型圖

■音名指型圖

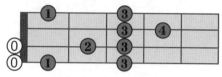

■左手手指代號指型圖

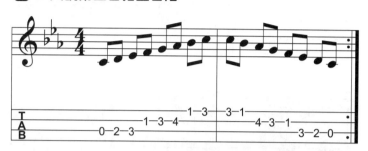

♪ E♭大調第五音指型音階

音名	C D E♭ F G A♭ B♭ C	C B♭ A♭ G F E♭ D C

‖: 6 7 1 2 3 4 5 6 | 6 5 4 3 2 1 7 6 :‖

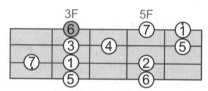

■首調簡譜指型圖

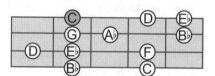

■音名指型圖

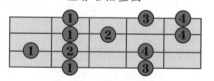

■左手手指代號指型圖

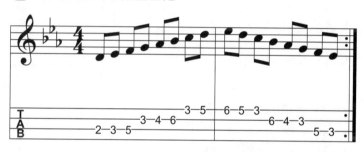

♪ E♭大調第六音指型音階

音名	D E♭ F G A♭ B♭ C D	E♭ D C B♭ A♭ G F E♭

‖: 7 1 2 3 4 5 6 7 | 1 7 6 5 4 3 2 1 :‖

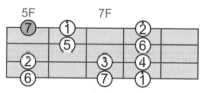

■首調簡譜指型圖

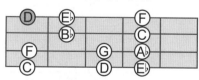

■音名指型圖

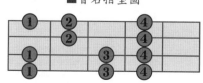

■左手手指代號指型圖

♪ E♭大調第七音指型音階

音名	F G A♭ B♭ C D E♭ F	F E♭ D C B♭ A♭ G F

‖: 2 3 4 5 6 7 1 2 | 2 1 7 6 5 4 3 2 :‖

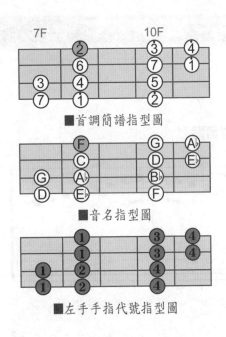

■首調簡譜指型圖

■音名指型圖

■左手手指代號指型圖

♪ E♭大調第二音指型音階

音名	G A♭ B♭ C D E♭ F G A♭ G F E♭ D C B♭ A♭

‖: 3 4 5 6 7 i 2 3 | 4̇ 3 2 i 7 6 5 4 :‖

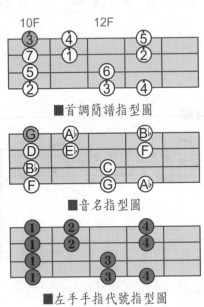

■首調簡譜指型圖

■音名指型圖

■左手手指代號指型圖

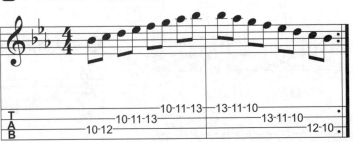

♪ E♭大調第三音指型音階

音名	B♭ C D E♭ F G A♭ B♭ B♭ A♭ G F E♭ D C B♭

‖: 5 6 7 i 2 3 4 5 | 5̇ 4 3 2 i 7 6 5 :‖

E♭大調(c小調)
常用和弦圖

11-2

☑ E♭大調順階三和弦

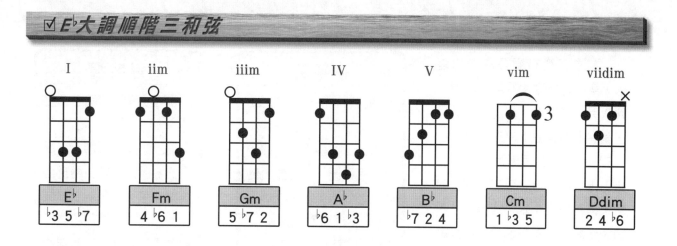

I	iim	iiim	IV	V	vim	viidim
E♭	Fm	Gm	A♭	B♭	Cm	Ddim
♭3 5 ♭7	4 ♭6 1	5 ♭7 2	♭6 1 ♭3	♭7 2 4	1 ♭3 5	2 4 ♭6

☑ E♭大調順階七和弦

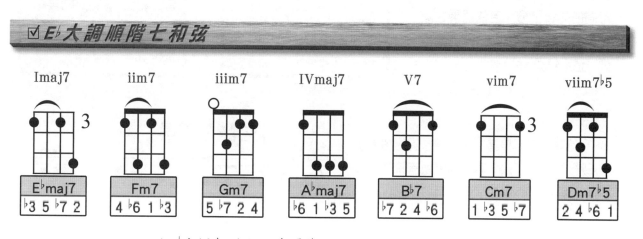

Imaj7	iim7	iiim7	IVmaj7	V7	vim7	viim7♭5
E♭maj7	Fm7	Gm7	A♭maj7	B♭7	Cm7	Dm7♭5
♭3 5 ♭7 2	4 ♭6 1 ♭3	5 ♭7 2 4	♭6 1 ♭3 5	♭7 2 4 ♭6	1 ♭3 5 ♭7	2 4 ♭6 1

＊E♭大調與c小調互為關係大小調，所使用之音名與和弦相同但級數排列不同

263

轉調

▷樂理小教室(14)

為求音樂有更多層次的變化,樂曲進行中由原調(本調)轉入另一個新調(副調),並且在副調上的樂曲上構成完全終止 V(7)→I,亦即有屬音(或屬和弦)出現與主音(或主和弦)的結束稱為轉調(永久轉調)。若副調未經上述和聲進行而得到鞏固之前則稱為「離調」(臨時轉調)。轉調與臨時轉調是依轉調時間的先後區分,若依照調性關係區分,轉調的方式分為近系轉調、遠系轉調。

遠系調

原調與新調兩調調號間相差兩個或兩個升記號或降記號以上,兩調間的關係稱為遠系調。若由原調轉向原調的遠系調稱為遠系轉調。例如:C大調轉D大調或a小調轉b小調等等。

近系調

原調的屬調(完全五度調)與下屬調(完全四度)及原調、屬調、下屬調的關係調,並且兩調調號間相差一個升記號或降記號以內,兩調間的關係稱為「近系調」,意指原調與近系調有許多共同的音或和弦,若由原調轉向原調的近系調稱為「近系轉調」。

轉調時在五線譜上可改變原調的調號或不改變調號,不過,若遇到特徵音時需要臨時加上變音記號。右方以〈崇拜〉為例:

改變原調的調號

1.以C大調的近系調為例：

C大調的屬調為G大調。

C大調的下屬調為F大調。

C大調的近系調有下列五個

C大調的關係調為a小調。

G大調的關係調為e小調。

F大調的關係調為d小調。

2.以a小調的近系調為例：

a小調的屬調為e小調。

a小調的下屬調為d小調。

a小調的近系調有下列五個

a小調的關係調為C大調。

e小調的關係調為G大調。

d小調的關係調為F大調。

由C大調轉入其五個近系調（G大調、F大調、a小調、e小調、d小調），或是a小調轉入其五個近系調（e小調、d小調、C大調、G大調、F大調），這樣的轉調方式都稱為「近系轉調」。

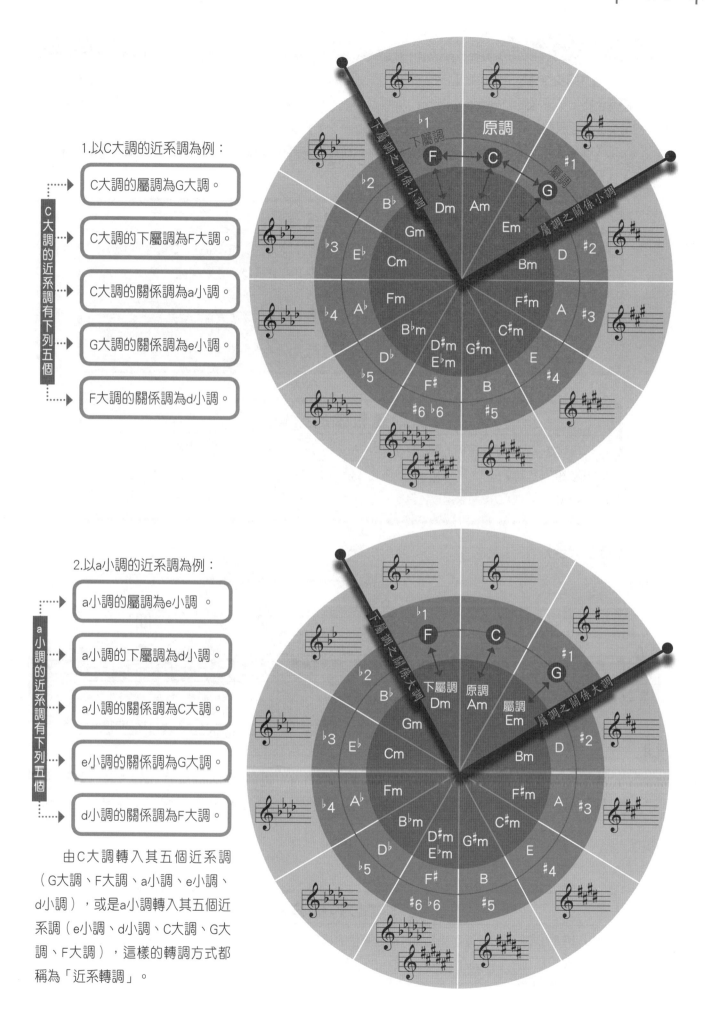

☑ 近系轉調方法

透過共同和弦連結原調與新調間的關係環節，再以轉調和弦銜接兩調的轉換後，必須在新調裡構成一段完全終止（正格終止Perfect Cadence Ⅴ→Ⅰ或Ⅴ7→Ⅰ）的樂句，方能完成轉調，否則經過一段樂句的轉調又回到原調，稱為「假轉調」或「立刻轉調」。

1.「轉調和弦」：新調所擁有的特徵音和弦，而在原調裡所沒有的，例如：重屬和弦或其延伸和弦、代理和弦。

1.附屬和弦

屬和弦的屬和弦。以C大調為例，C和弦的上五度和弦（屬和弦）是G和弦，G和弦的上五度和弦（屬和弦）是D和弦，因此稱D和弦為C和弦的附屬和弦或稱為「重屬和弦」。

$$C \xrightarrow[\text{的屬和弦是}]{\text{的上5度是}} G \xrightarrow[\text{的屬和弦是}]{\text{的上5度是}} D \longrightarrow A \longrightarrow E \longrightarrow B \longrightarrow F^\sharp$$

＊請參閱Ch.8減七和弦之相關運用

2.附屬和弦的延伸

以屬和弦為基礎所延伸建構的和弦，如：V7、V9、V11、V13。D和弦組成音為D、F#、A；D7和弦組成音為D、F#、A、C；D9和弦組成音為D、F#、A、C、E；D11和弦組成音為D、F#、A、C、E、G；D13和弦組成音為D、F#、A、C、E、G、B，以〈小手拉大手〉為例。

♪ 〈小手拉大手〉

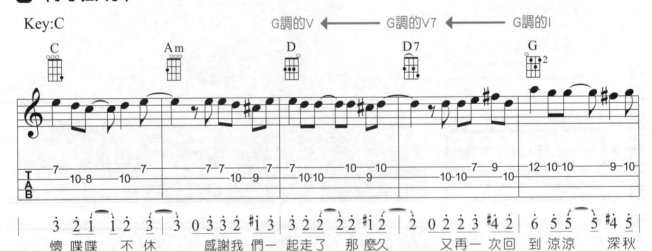

3.代理屬七的延伸和弦

大、小調的減三和弦或減七和弦亦可代理屬七的延伸和弦，如F#dim（F#、A、C）可代理D7（D、F#、A、C）、F#dim7（F#、A、C、E）可代理D7（D、F#、A、C）。

2.「共同和弦」：原調與新調間共同擁有構造相同的和弦，作為離調（離開原調）接入新調的媒介，兩調間共同和弦愈多代表調性愈相近。C大調與G大調有四個組成音相同的和弦：Am、G、C、Em。

	Am	G	C	Em
C	vi	V	I	iii
G	ii	I	IV	vi

至於如何選擇共同和弦就必須考量和弦進行的結構是否順暢，讓和弦能夠由原調順利的進入「新調」的V7和弦裡。

在古典自然律規則中，和聲逆行三、五、七度是比較順暢的和弦進行，若順行三、五、七度則較為阻礙！但是在現今的流行曲中發展多元下，較無嚴謹受此規範。

範例：C→Am（Do→La逆行三度）、C→F（Do→Fa逆行五度）、C→Dm（Do→Re逆行七度）。

流行樂和弦進行三大重點：

1. I後任何級數和弦都可接。
2. I前必可安置V。
3. V前必可安置ii、ii7、IV。

以下以G大調級數分析：

1.	Am→D7→G ii→V7→I	若將複合終止式的IV用ii代理就是ii−V−I進行。
2.	G→D7→G I→V7→I	正規終止式。
3.	G→C→G I→IV→I	變格終止。
4.	C→D7→G IV→V7→I	在IV前接入I（I、IV、V7、I）：複合終止式。
5.	Em→D7→G vi→V7→I	V7為vi的下二度（順行七度）和弦進行上是不順暢的，在古典樂中避免使用，但流行樂無規範。

調性＼大調順階級數	I	iim	iiim	IV	V	vim	viidm
C大調	C	Dm	Em	F	G	Am	Bdim
G大調	G	Am	Bm	C	D	Em	F#dim

自然大調級數	I	ii	iii	IV	V	vi	vii
C大調	C	D	E	F	G	A	B
G大調	G	A	B	C	D	E	F#
F大調	F	G	A	B♭	C	D	E
和聲小調級數	i	ii	III	iv	v	VI	VII
a和聲小調	A	B	C	D	E	F	G#
d和聲小調	D	E	F	G	A	B♭	C#
e和聲小調	E	F#	G	A	B	C	D#

以c大調之近系調說明，區別兩調間不同的特徵音。

F大調 —B♯— C大調 —F♯— G大調
B♭
C♯ G♯ D♯
d小調 a小調 e小調

使用V7轉調和弦確定新調的調性：

F大調 —C7(C E G B♭)— C大調 —D7(D F♯ A C)— G大調
A7(A C♯ E G) B7(B D♯ F♯ A)
E7(E G♯ B D)
d小調 a小調 e小調

在此小調指的是以和聲小調為主，而自然小調的♭VII音與i音相差一個全音程，不具半音傾向主音的性質，因此轉調無法成立。

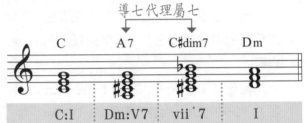

導七代理屬七

| C | A7 | C#dim7 | Dm |

| C:I | Dm:V7 | vii˚7 | I |

以C大調轉入d小調為例，因為A7（A、C♯、E、G）有c♯兩調的特徵音，並且C♯與G構成減五度音程具有往主和弦Dm的性質，因此選用V7來當作兩調的轉調和弦，而viidim7具有V7和弦相同性質，亦可當作銜接大小兩調的轉調和弦。

☑ 遠系轉調方法

1.先轉入原調的近系調，再由原調的近系調再轉入其近系調，依此連續性的經過轉調或暫時轉調而達成轉調目的的方法也稱為「模進轉調法」，而此法也較為複雜！

2.突然轉調：從原調直接轉入新調（遠系調）的屬七和弦或其延伸和弦、代理和弦再接上新調的主和弦。流行樂較多運用此法轉調。

以下用〈崇拜〉為例：

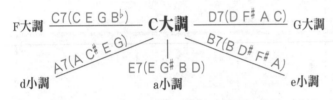

D調的V7

| C F | Dm Fm | A7sus4 A7 | D Em |

C調的I D調的I

小大七和弦

▷ 樂理小教室(15)

11-4

☑ **小大七和弦** *Minor Major Seventh Chord*

表示方式：XmM7、XminM7、Cm(maj7)

以DmM7為例：D F A C♯

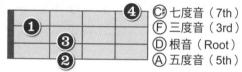

④ C♯ 七度音（7th）
① F 三度音（3rd）
③ D 根音（Root）
② A 五度音（5th）

以根音D往高音加11個半音程（大七度）找到C♯，或以第五度音A往高音疊加4個半音程（大三度）找到C♯。

現在快來動動腦，推出CmM7、EmM7、FmM7、GmM7、AmM7、BmM7和弦吧！

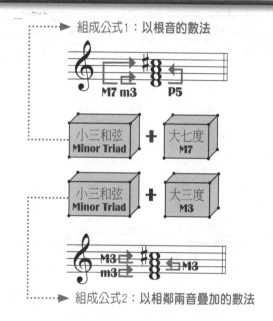

組成公式1：以根音的數法

M7 m3　　P5

小三和弦 Minor Triad ＋ 大七度 M7

小三和弦 Minor Triad ＋ 大三度 M3

M3　　M3
m3

組成公式2：以相鄰兩音疊加的數法

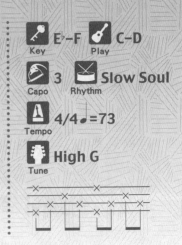

詞：陳沒
曲：彭學斌
唱：梁靜茹

崇拜

1.彈奏旋律時可將第四弦換成Low G弦。

2.在High G標準調音法下，彈奏伴奏指法時，可將各弦調高3個半音
 （小三度），或是選用Capo夾夾第三格。

3.本首四線伴奏較為困難，建議先從簡易指法彈唱，熟練後可將Play C
 大調和弦改為E♭大調和弦，並套入固定指法伴奏後，再練習四線伴
 奏譜。

Key E♭–F	Play C–D
Capo 3	Rhythm Slow Soul
Tempo 4/4 ♩=73	
Tune High G	

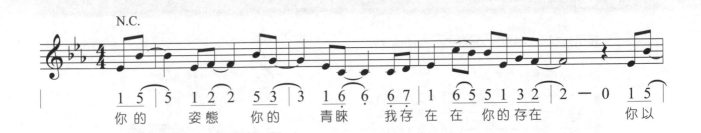

你的 姿態 你的 青睞 我存在 在 你的存在 你以

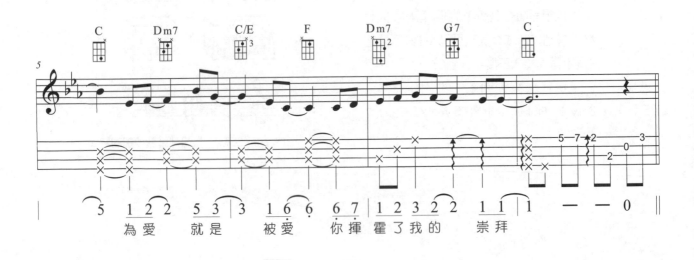

為愛 就是 被愛 你揮霍了我的 崇拜

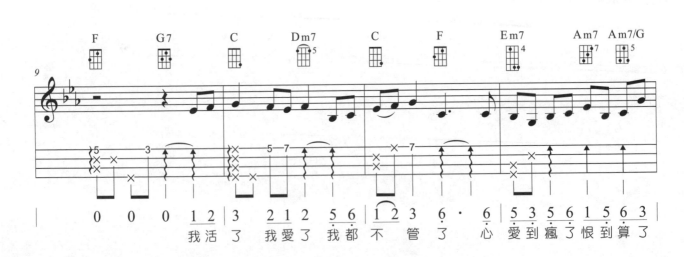

我活了 我愛了 我都不 管了 心 愛到瘋了恨到算了

270

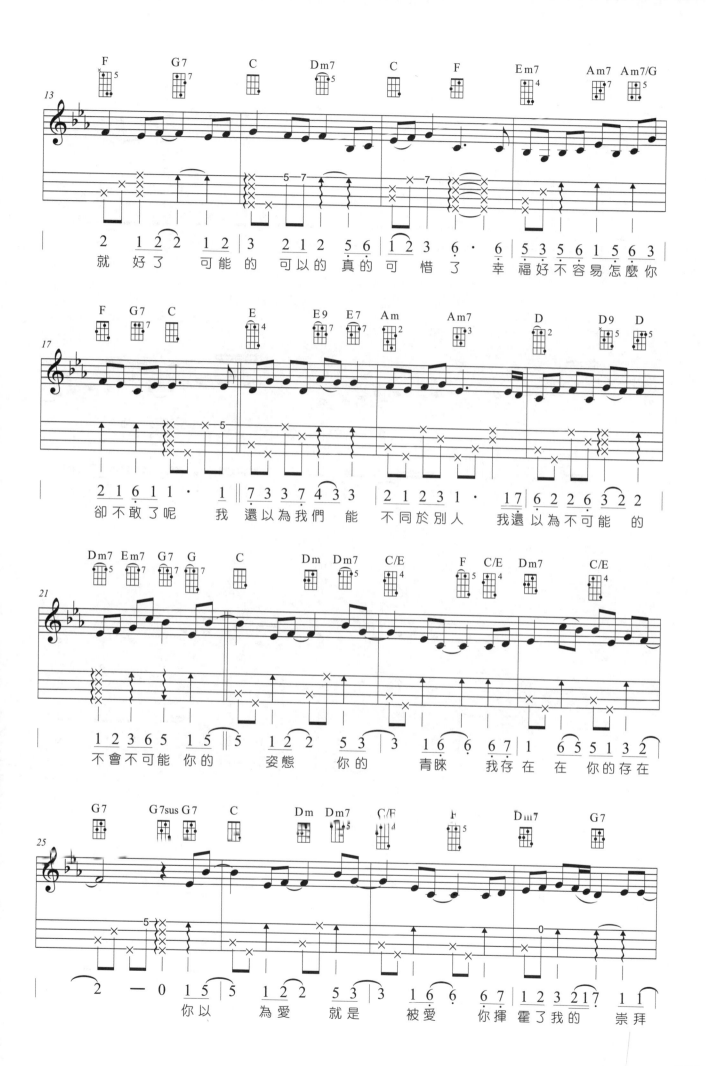

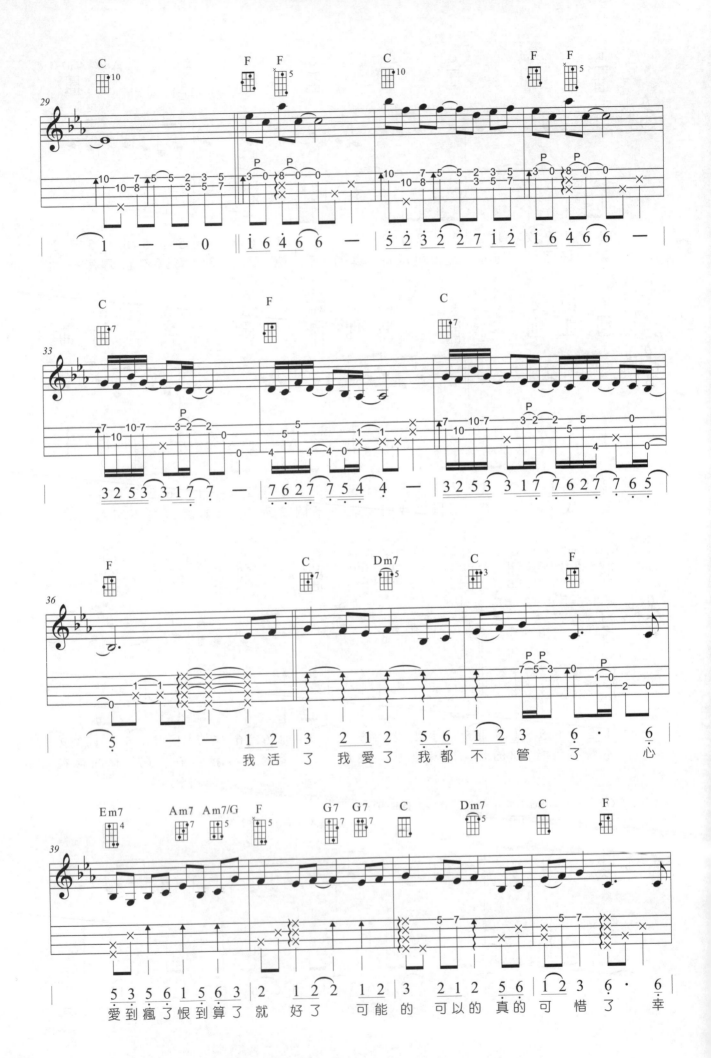

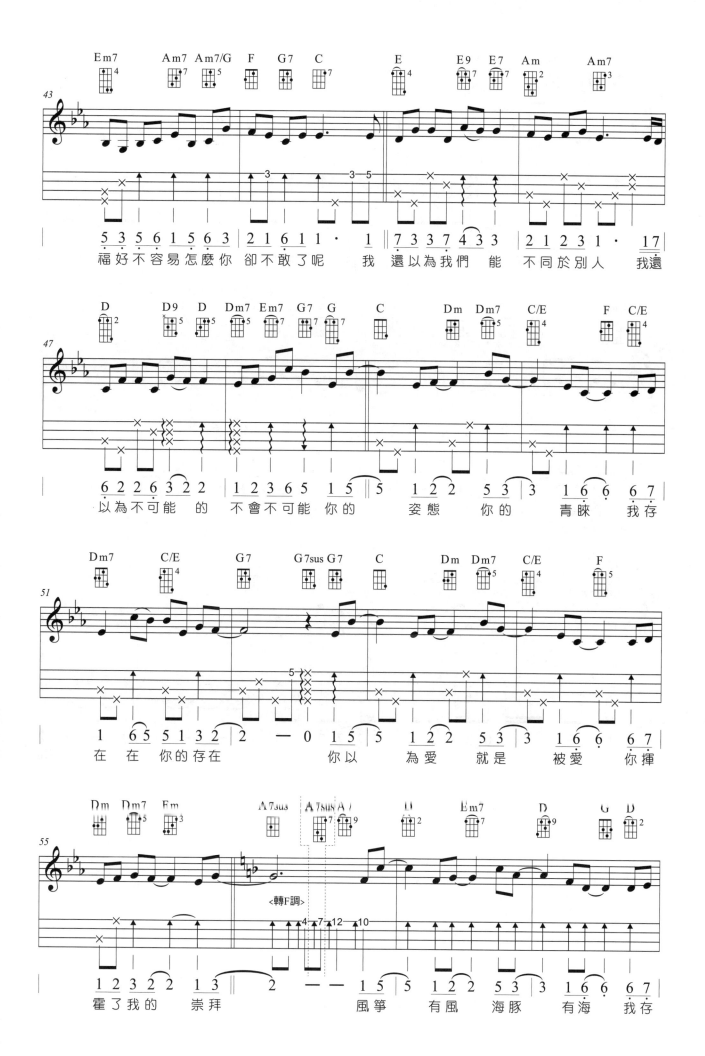

273

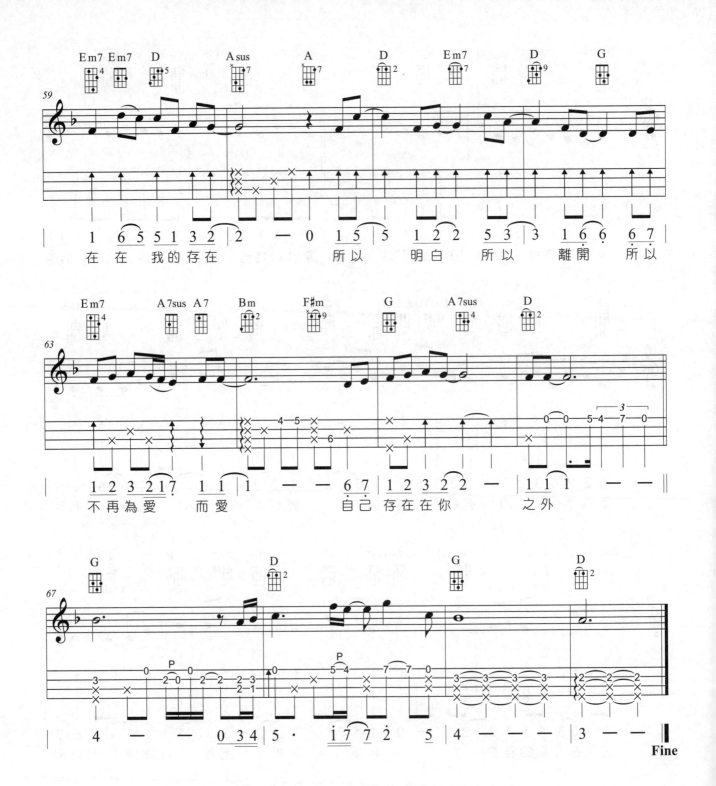

第十二章
-CH.12-

..

12-1、由音名找全把位和弦

12-2、編曲概論及歌曲運用

由音名找全把位和弦

12-1

☑ 如何使用指板的音名找全把位和弦

　　根據前幾章節中介紹的「移調」概念，可在指板上運用同一和弦手型，去推出所有和弦按法及名稱，在此將介紹如何利用指板上的音名立即找出和弦，這樣的方式不僅快，而且只要記得幾種手型的根音所在弦與手型按法，全把位的和弦便能運用自如！建議先以C大調音階的同一個音符開始練習，熟練後陸續再練習其他變音記號的絕對音。（把位意指烏克麗麗上四個琴格為一個把位，1～4格稱為「低把位」，5～8格稱為「中把位」，9～12格稱為「高把位」。）

STEP 1 在指板上找出所有的音名，並水平方式練習至記住相對位置。

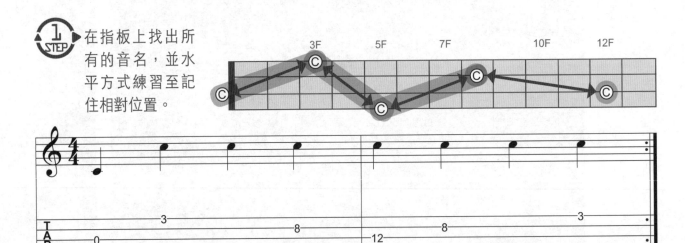

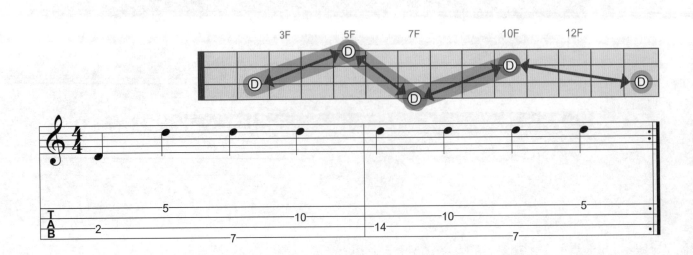

276

 記住每種和弦手型根音所在弦的位置，並且對照Step1指板同音名的形狀。
（以下列舉的和弦手型皆以低把位開放式和弦手型命名）

▶ 以C和弦為例，「大三和弦」手型循環規則：C→A→G→F→D

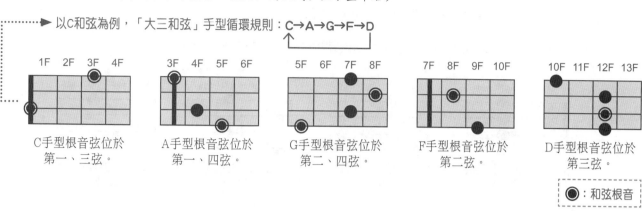

C手型根音弦位於
第一、三弦。

A手型根音弦位於
第一、四弦。

G手型根音弦位於
第二、四弦。

F手型根音弦位於
第二弦。

D手型根音弦位於
第三弦。

◉：和弦根音

▶ 以Cm和弦為例，「小三和弦」手型循環規則：Cm→Am→Gm→Fm→Dm

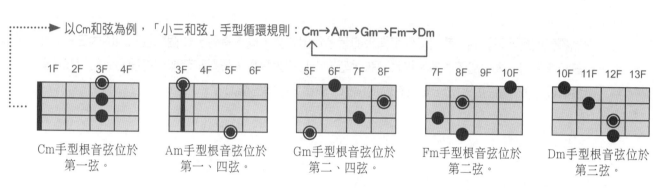

Cm手型根音弦位於
第一弦。

Am手型根音弦位於
第一、四弦。

Gm手型根音弦位於
第二、四弦。

Fm手型根音弦位於
第二弦。

Dm手型根音弦位於
第三弦。

決定七和弦（大七、屬七、小七和弦）的特徵音要有根音＋三度音＋七度音，五度音通常可被省略。（＊半減七、變化和弦的五度音為特徵音不能省略）

將大三和弦手型C、A、G的根音降一個半音及F手型的五度音升四個半音找到大七度音。D手型由於加入大七度音後，根音被省略，故不使用Dmaj7手型。

▶ 以Cmaj7和弦為例，「大七和弦」手型循環規則：Cmaj7→Amaj7→Gmaj7→Fmaj7

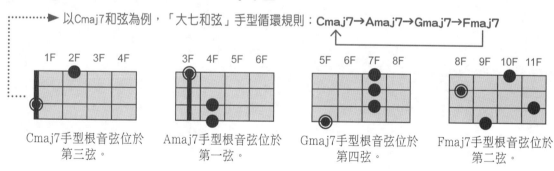

Cmaj7手型根音弦位於
第三弦。

Amaj7手型根音弦位於
第一弦。

Gmaj7手型根音弦位於
第四弦。

Fmaj7手型根音弦位於
第二弦。

將大三和弦手型C、A、G的根音降兩個半音及F手型的五度音升三個半音找到小七度音。D手型由於加入小七度音後根音被省略，故不使用D7手型。

▶ 以C7和弦為例，「屬七和弦」手型循環規則：C7→A7→G7→F7

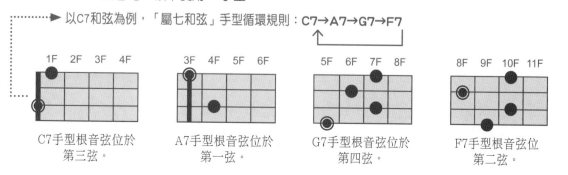

C7手型根音弦位於
第三弦。

A7手型根音弦位於
第一弦。

G7手型根音弦位於
第四弦。

F7手型根音弦位
第二弦。

將小三和弦手型Am、Gm的根音降兩個半音及Fm、Dm手型的五度音升三個半音找到小七度音。Cm手型由於加入小七度音後根音被省略，故不使用Cm7手型。

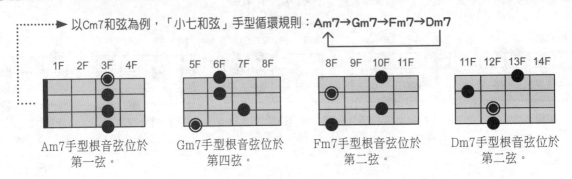

以Cm7和弦為例，「小七和弦」手型循環規則：Am7→Gm7→Fm7→Dm7

Am7手型根音弦位於第一弦。　　Gm7手型根音弦位於第四弦。　　Fm7手型根音弦位於第二弦。　　Dm7手型根音弦位於第二弦。

無論獨奏或是伴奏彈唱，都可以利用指板的音名找出和弦，以下將列出12個調性常用的大三和弦手型、小三和弦手型、大七和弦手型、屬七和弦手型、小七和弦手型，彈奏時若能把每種和弦的組成音背熟，熟悉指板上每一個的絕對音，定能有助於編曲、演奏、即興的能力。

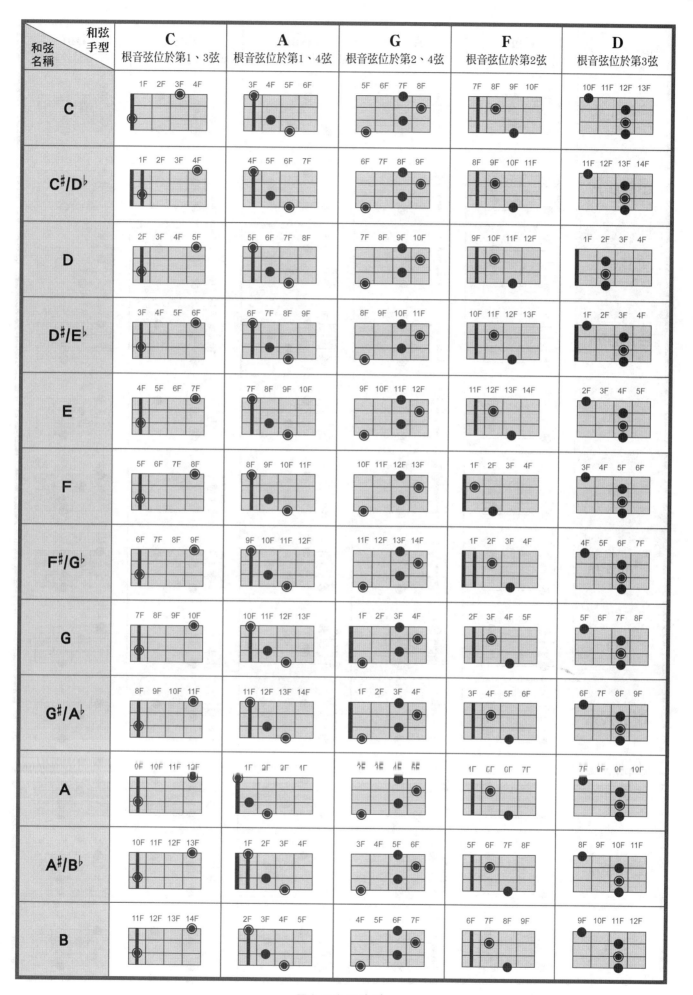

■大三和弦手型

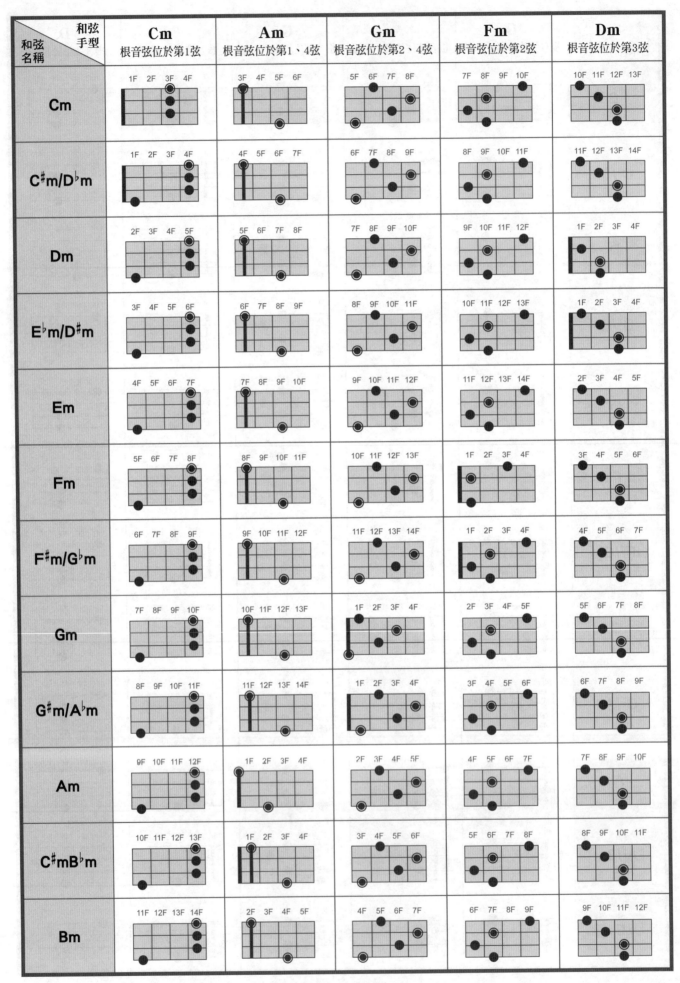

■小三和弦手型

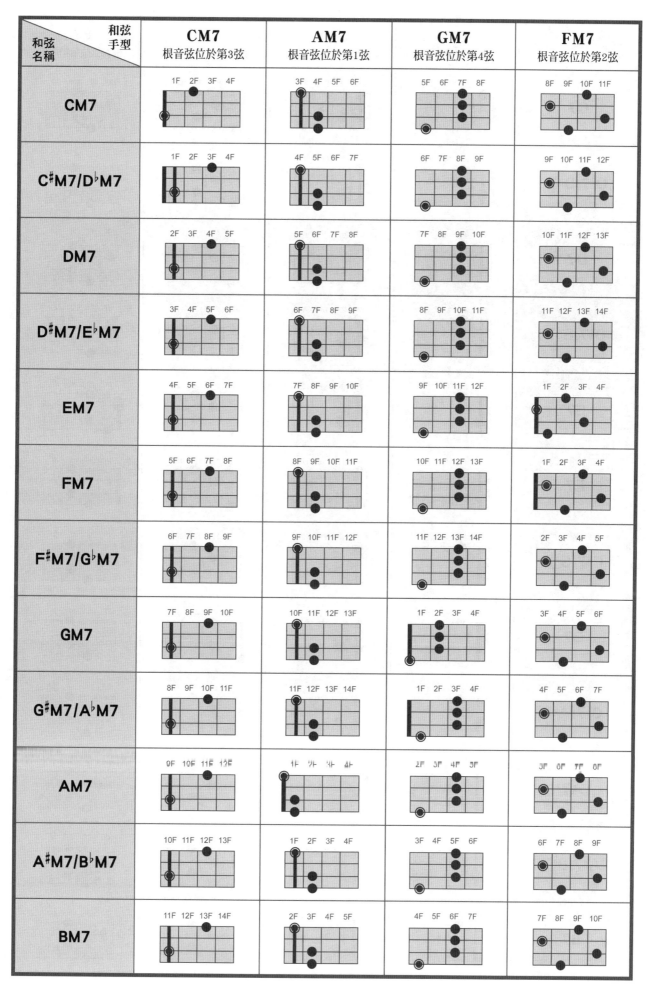

■大七和弦手型

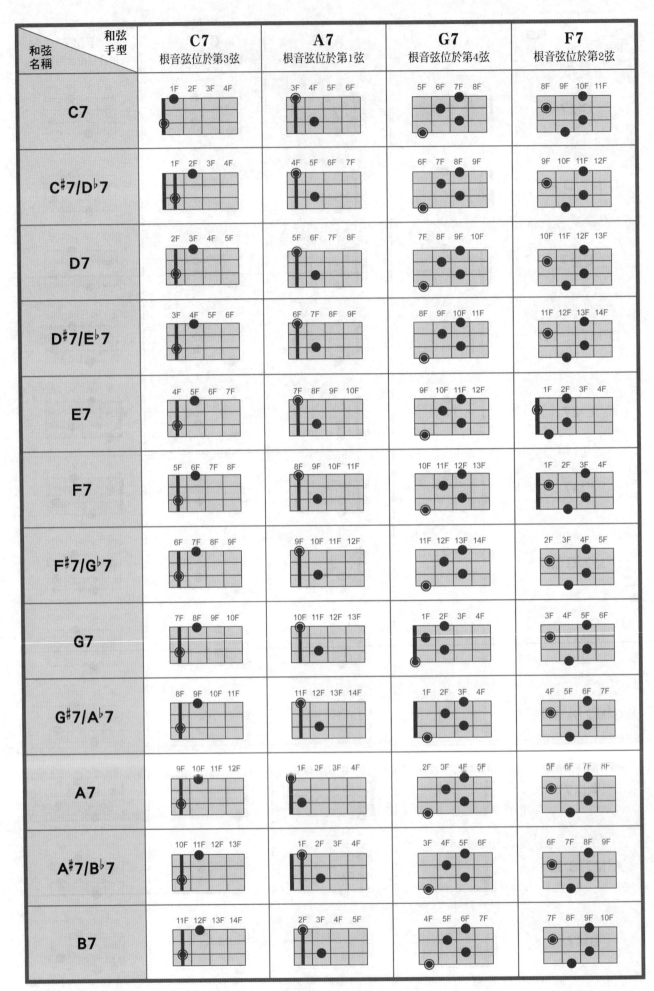

■屬七和弦手型

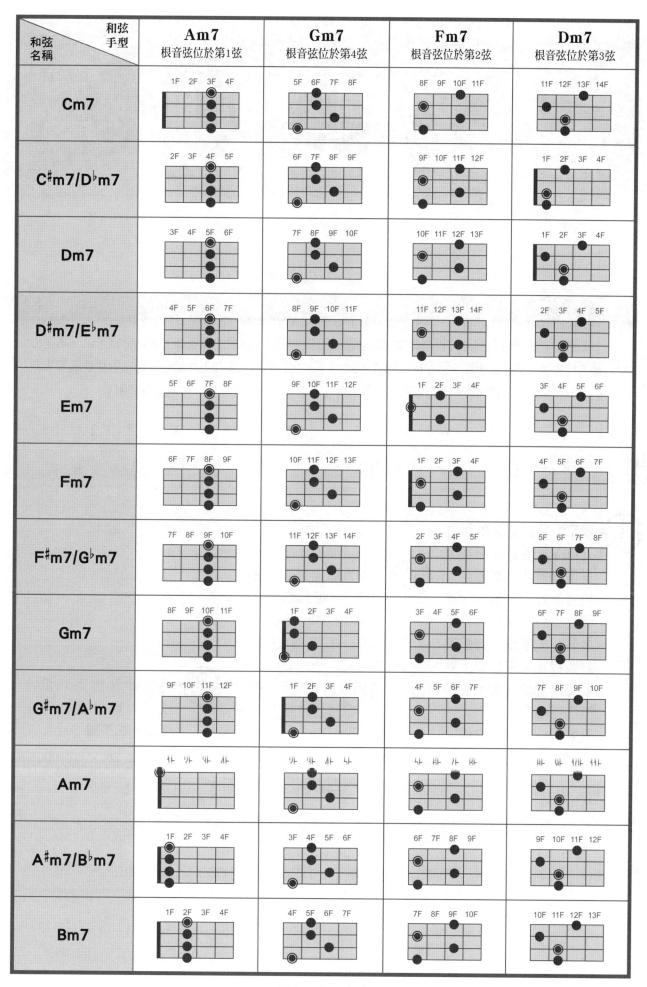

■小七和弦手型

編曲概論及歌曲運用

☑ 編曲概論

在此所提的編曲指的是如何為旋律選配適當的節奏、和聲，讓歌曲在演奏上更為豐富。以下將提出一些入門編曲的概念及步驟，並在標準調音法GCEA下，用簡單的兒歌作為示範曲。希望對想要編奏演奏曲的朋友有所幫助，進而能夠親自編輯出喜歡的曲子！首先選用〈小星星〉作為解說範例：

	1	1	5	5		6	6	5	—		4	4	3	3		2	2	1	—	
級數 和弦	I					IV		I			IV		I			V		I		

 確定歌曲所選定的調性（Key）能否在指板上呈現所需的音域範圍。倘若不行，則應該改換調性或將旋律提高八度編輯。先不論和聲配置好聽與否，在指板上可以彈出旋律音即可適用該調性編曲。
確定Key：C，音域：1～6。

 瞭解和弦組成音，在C大調下1級和弦為C，4級和弦為F，5級和弦為G。C和弦組成音為：C、E、G。F和弦組成音為：F、A、C，G和弦組成音為：G、B、D。

將旋律音提高八度，以便區隔和聲凸顯主旋律，如下圖：

	i̇	i̇	5̇	5̇		6̇	6̇	5̇	—		4̇	4̇	3̇	3̇		2̇	2̇	i̇	—	
級數 和弦	C					F		C			F		C			G		C		
組成 音	CEG					FAC		CEG			FAC		CEG			GBD		CEG		

STEP 4 先找出主旋律在指板上相對的位置，再決定使用第幾音指型音階。以第一小節為例：主旋律為1(Do)至5(Sol)。

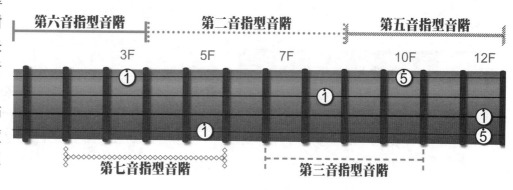

STEP 5 確定主旋律所在弦後，決定使用什麼位置的和聲配置，可參考本書P.276

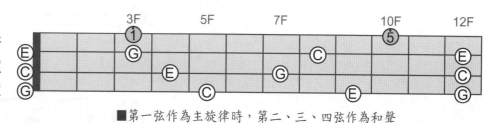

■第一弦作為主旋律時，第二、三、四弦作為和聲

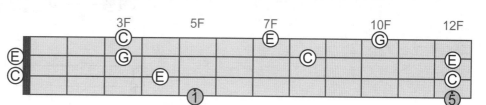

■第四弦作為主旋律時，第一、二、三弦作為和聲

主旋律通常會放置在第一弦或第四弦，其原因是因為這兩條弦的張力較第二或三弦高，音色聽覺上較為緊實，而和聲音則有多條弦可以選擇。但第二弦或第三弦也未必不能當作主旋律，還是必須依照音域所制訂的範圍編曲。當和聲音的音高若高於旋律音時，彈奏上和聲音要刻意放輕，以免喧賓奪主，讓和聲搶走主旋律的風采，有關演奏手法請參見Ch.13說明。

STEP 6-1 加入變化節奏於已配置好的和聲與旋律，以下範例選取旋律音放置第一弦：

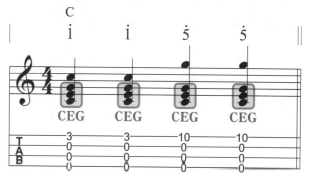

1.「四分音符基本拍型」在此所選定的和聲皆為空弦音的C、E、G。

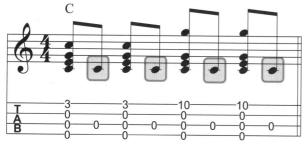

2.「八分音符變化拍型」於反拍加入的補音，可選擇和弦內音填充。

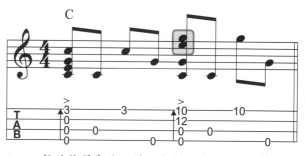

3.四四拍的強弱為強、弱、次強、弱，因此將第二、四拍改放成只有旋律音，第三拍加入三度雙音，並且第一、三拍改用刷擊彈奏凸顯重音。

6-2 STEP 使用和弦內音分散指法搭配旋律，可以依照喜好編排並無一定規則。

分散指法 1

| 1 | 5 | 3 | 5 | 1 | 5 | 3 | 5 |

*1、3、5代表Do、Mi、Sol，為C和弦
　的組成音C、E、G

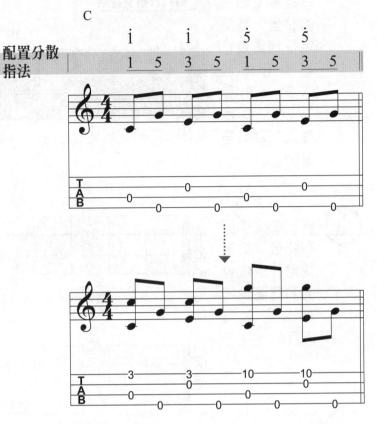

分散指法 2

| 1 | 3 | 5 | 3 | 1 | 3 | 5 | 3 |

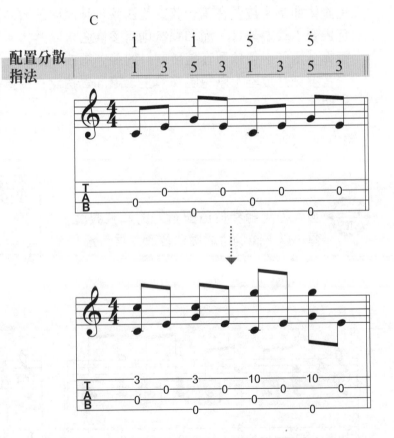

♪〈小星星〉

Key:C

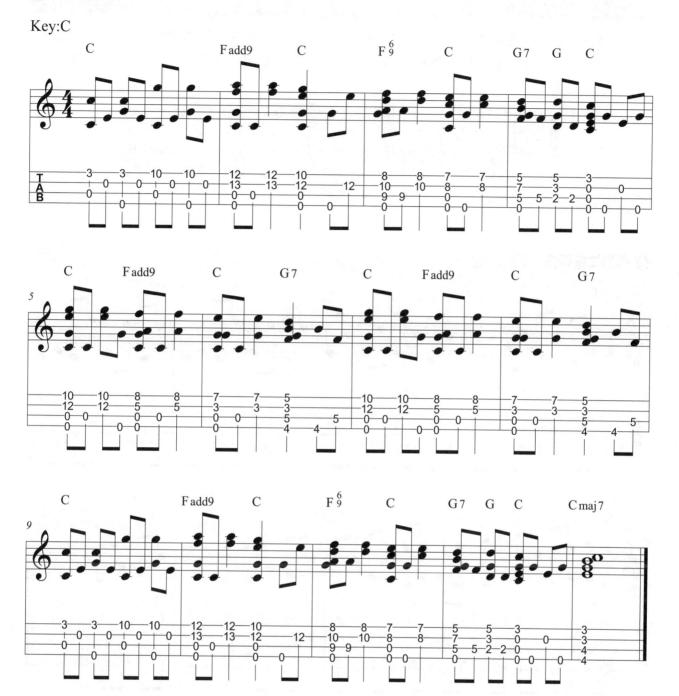

☑ 特殊編曲手法（1）

第一、四弦作為主旋律時，第二、三弦作為和聲。第二、三弦為四條弦中較低音的兩條弦，比較適合當作和聲，因此主旋律音可以擺置第一弦與第四弦交替使用，進而製造同音高不同音色的空間氛圍！

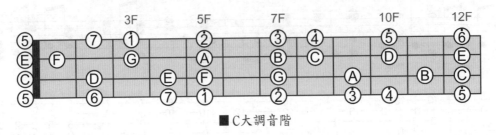

■C大調音階

♪ 運用二指彈奏 /〈兩隻老虎〉

p：大拇指
i：食指

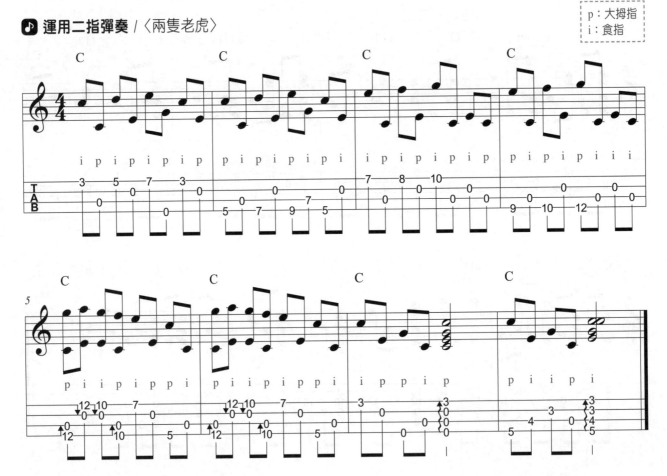

＊二指撥彈法請參閱Ch.13之解說

比較第一小節與第二小節，雖然兩小節的旋律、和聲是相同音高，但撥弦方向不同與所選音色不同，可以製造不同的效果。

288

☑ **特殊編曲手法（2）**

特定的調性下可利用第一、二弦作為和聲，第（二）、三、四弦作為主旋律。

🎵 **運用二指彈奏** /〈小星星〉：把〈小星星〉的調性、節奏、和聲、彈奏方式改變後將呈現特殊的風貌。

p：大拇指
i：食指

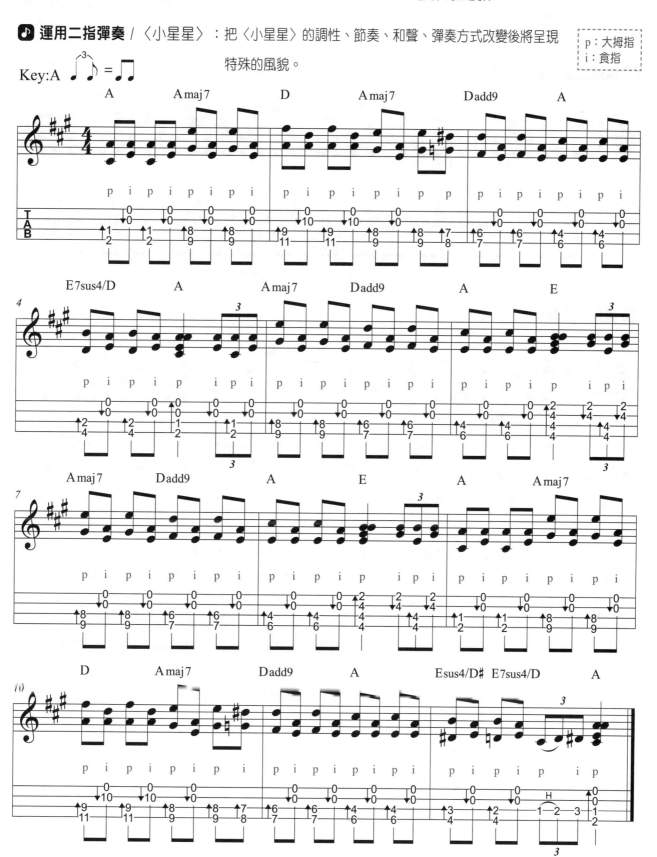

第一、二弦空弦音A、E當作和弦掛留音加第三、四弦主旋律的和聲音程，這樣的編曲手法亦可用於C(Am)、G(Em)、D(Bm)、A(F#m)、E(C#m)、F(Dm)等大調、小調。

☑ 特殊編曲手法（3）

特定的調性下可利用第一、二、（三）弦作為主旋律，第三、四弦當作和聲配置弦。下列兩首不同調的〈小蜜蜂〉獨奏曲源自於第三章節。

p：大拇指
i：食指

♪ **運用二指彈奏** /〈小蜜蜂〉Key：C

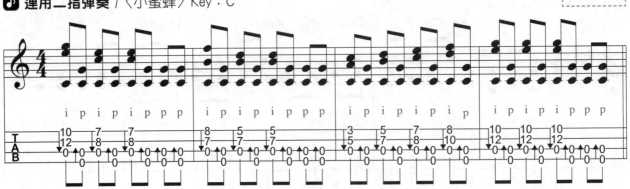

♪ **運用二指彈奏** /〈小蜜蜂〉Key：Cm

第三、四弦空弦音C、G當作和弦掛留音配上第一、二、（三）弦主旋律的和聲音程，這樣的編曲手法亦可用於C（Am）、F（Dm）、B♭（Gm）、E♭（Cm）、A♭（Fm）等大調、小調。

綜觀以上多種的編曲手法，編曲時除了考慮旋律、節奏、和聲各部互相搭配關係，以及樂理和曲風上的適性及運用，最重要的是如何賦予歌曲的生命力！將真實的情感透過左、右手巧妙的搭配彈奏出來。接下來的章節是彈奏演奏曲所需要注意的細節，透過歌曲條列式解析技法，希望能對您在演奏上有幫助！

第十三章
-CH.13-

☑ 獨奏要領

　　前述歌曲的部分大多為演唱伴奏模式，在此章節將介紹單純演奏旋律並搭配和聲與節奏的彈奏要領，這樣的彈奏方式稱為「獨奏曲」。彈獨奏曲時，為了表現歌曲的生命力、張力，除了多元技巧的輔助外，更必須將輕、重、緩、急等要素表現在流暢的節奏、正確的和聲，以及顯明的旋律上！以下利用本書的獨奏曲作為講解示範，並將一些指彈演奏觀念與要領分享給讀者！

：主旋律位置

🎵 **將主旋律的音量加大** /〈小蜜蜂〉

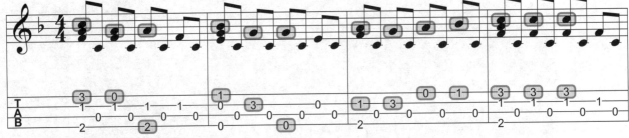

　　建議將主旋律的位置先找出，控制主旋律的手指需要比和聲音或經過音來得用力撥弦。

🎵 **加入漸強或漸弱** /〈Ode To Joy〉

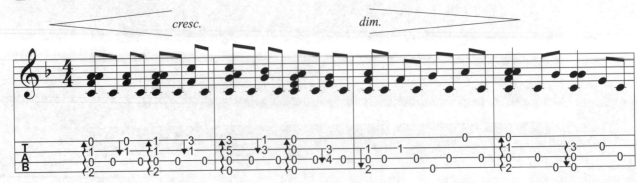

　　歌曲情緒漸強烈處彈奏時漸強，反之情緒漸淡時可以漸弱，依照自己對於歌曲的感受，適當地把彈奏音量加強或減弱。

極弱	弱	中弱	中強	強	極強	漸強	漸弱
Pianissimo (*pp*)	Piano (*p*)	Mezzo Piano (*mp*)	Mezzo Forte (*mf*)	Forte (*f*)	Fortissimo (*ff*)	Crescendo (*cresc.*)	Diminuendo (*dim.*)

■常用音符的力度強弱的術語

🎵 **歌曲速度的變動** /〈火車快飛〉

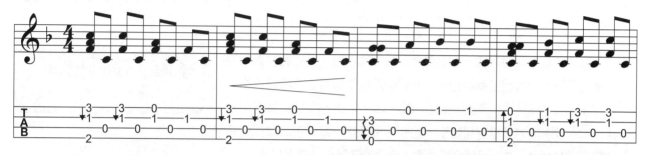

速度是影響歌曲情感重要的因素之一，而速度的變動會呈現不同的情緒氛圍。通常曲子漸強時彈奏時可以漸快，反之漸弱時漸慢，而bpm每分鐘多少拍則是用來表示速度的度量單位。

極端地緩慢	緩板	甚緩板	柔板 / 慢板
Larghissimo （40bpm或以下）	**Lendo** （40-60bpm）	**Larghetto** （60-66bpm）	**Adagio** （66-76bpm）
頗慢	行板	中板	快板
Adagietto （66-80bpm）	**Andante** （76-108bpm）	**Moderato** （109-119bpm）	**Allegro** （120-168bpm）
急板	最急板	漸快	漸慢
Presto （168-200bpm）	**Prestissimo** （200-240bpm）	**Accelerando** （accel.）	**Ritardando** （rit.）

Rubato：表示以自由的速度演奏

■速度標記術語

🎵 **音符的選擇，運指時注意音符的延長** /〈野玫瑰〉

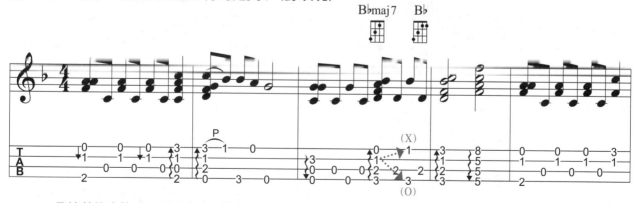

承接前後音符時，要多留意手指變換是否會造成斷音，若依照〈野玫瑰〉裡的B♭maj7和弦將原先食指按壓在第一格，第二弦的F放掉改壓第一格第一弦的B♭時，和聲會造成斷音並且影響到前一個主弦律音的延續，因此可以選擇B♭maj7和弦裡既有的第三格第四弦的B♭。若要壓第一格第一弦的B♭，建議將食指折指同時按壓兩弦，折指的過程中要注意是否有鬆動其他弦！

♪ 當和聲音的音高高於主旋律音時 /〈天空之城〉

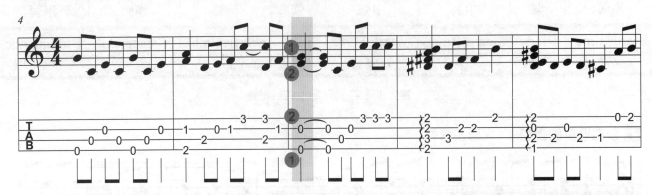

當兩弦以上同時撥弦，但和聲音高於旋律音時，若控制和聲弦的手指力道過大或等於主旋律音量，有可能造成喧賓奪主的狀況發生，亦即主旋律與和聲兩者角色互換。應該以60%以上的力道彈奏主旋律，40%以下的力度控制和聲部，如此一來音樂行進時主旋律就能充分展示在歌曲中。其他樂器合奏或歌手合唱的音量比例亦是如此！

> ① 和聲（40%以下的力度）
> ② 主旋律（60%以上的力道）

♪ 使用不同手指部位製造不同音色的聲響 /〈戀愛ing〉

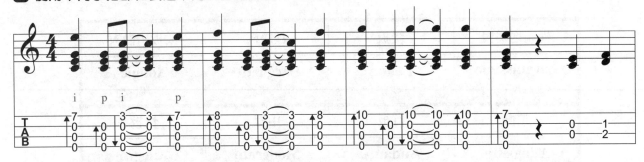

一段樂句中出現兩個以上相同的音符時，可使用不同的手指技法來營造不同的音色與情感。以〈戀愛ing〉第1小節為例，第一拍與第四拍的旋律和聲相同，可使用食指和大拇指來刷擊，締造不同的音色與聲響。歌曲怎麼彈奏？沒有一定的方式，只要符合自己心中所要的就盡量表現吧！

♪ 從分散四線譜指法裡找出相對和弦 /〈龍貓〉

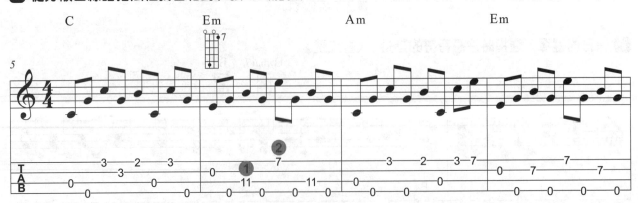

假若四線譜上沒有標記和弦如何按，就把一個小節裡指法所出現的位置彙整出和弦圖來，如此可以迅速找出「和弦手型」（第6小節）。但是筆者不建議切換和弦時就預先把該和弦手型按好，而是以分散運指（需要用到的手指當下再按壓即可）的方式柔軟的將音色曲線呈現出來，否則演奏時聲音會過於太僵硬。

> ① 左手小指代號④先按第11格第三弦。
> ② 左手食指代號①再按第7格第一弦。

🎵 **同一條弦上若未變換琴格，勿隨意離開或鬆弦** /〈崖上的波妞〉

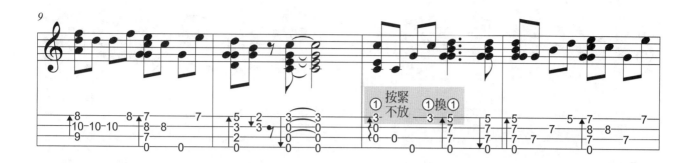

　　如同鋼琴的延音踏板，彈奏烏克麗麗時左手負責延音，右手負責撥奏，倘若每個音符彈奏後任意鬆開，如此一來會造成斷音，但並非斷音就是錯誤，演奏時，有些時候必須利用斷音（頓音、跳音）來詮釋不同的歌曲情感！〈崖上的波妞〉第11小節處食指先按緊第三格第一弦不放開，當彈奏到第三拍要換琴格時才瞬間移動食指到第五格第一弦，歌曲若要彈奏順暢，還是要回歸到手指或和弦手型的基本切換練習。

🎵 **技巧音的運用** /〈幻化成風〉

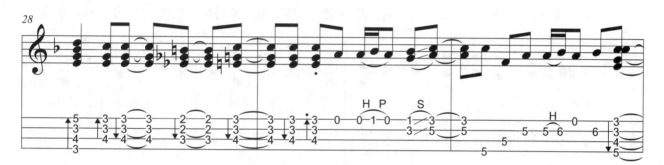

　　當相同音太多或和聲伴奏較單調時，可使用技巧音改變音色活絡歌曲。以〈幻化成風〉第29小節為例，此小節伴奏較單調無變化，可使用搥、勾、滑切音等圓滑音，表現此段歌曲的個性。彈奏圓滑音時要注意拍長，所有音符的行進都是要建構在正確的節拍上！演奏較難的曲子時，建議跟著節拍器分段練習，再將每段結合練習，依此反覆堆疊的「堆沙包練習法」，較容易使彈奏變得順暢喔！

🎵 **運用樂理改編和弦的色彩** /〈安靜〉

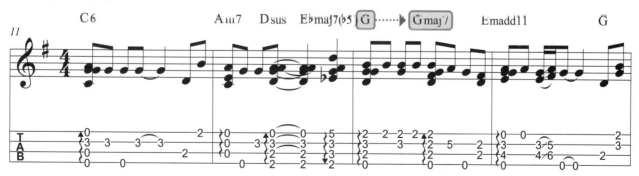

　　前述七和弦有提到，大七和弦可以替代大調 I 級的大三和弦，因此〈安靜〉這首曲子的第13小節中，將原曲G和弦的第三拍換成Gmaj7和弦之後，相同的旋律但是和聲的色彩改變了，聽覺上相對由陽光、開朗的大三和弦，轉變成慵懶、憂鬱的大七和弦。

♪ **運用雙音技巧讓曲子更豐富** / 〈超級瑪利歐－地上關卡〉

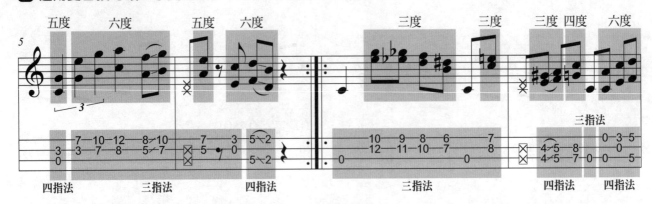

當旋律音過於單調，可以選擇使用雙音模式編輯曲子。彈奏上特別要注意兩指按弦的相對位置，若稍微按錯，可能原本諧和的和聲雙音會變得不諧和，因此要多加注意按弦的精準度。演奏本首曲子時，要特別注意哪些地方需要使用三指法或四指法，才能將雙音音色表現得更平均，通常旋律音與和聲音撥弦的方向一致，雙音的音色會較勻稱。

♪ **節拍的強弱** / 〈超級馬利歐－海底關卡〉

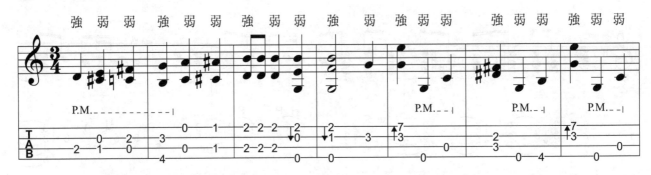

演奏本歌曲時除了要注意悶音P.M.的地方要悶乾淨外，更必須了解歌曲的強弱，才能彈奏出曲子的味道。本首歌曲為三拍子，強弱分別為：強、弱、弱。

其他

13-2

☑ 修磨指甲

如果右手有留指甲，可以到坊間購買修磨指甲的工具。適合指甲塑形的砂紙依磨砂的係數由粗到細分為600C、800C、1000C、1200C。

先以較粗的砂紙將手指指甲磨成像指頭般的半圓弧形狀，重複動作依序至較細的部份，最後再將手指指甲觸弦的邊緣拋光。

修整完畢後可用指甲緣油將粗糙的指甲面及乾燥缺水的指緣做初步潤護保濕，幫助指甲強韌減緩斷裂。乾了之後再以硬化指甲油塗上第二層，確保刷奏時不易裂損。倘若有指甲彩繪的需求，也是依上述步驟修型後，指甲緣油塗上後再彩繪指甲，最後再塗上硬化指甲油。假如指甲有破損，未經修磨指甲，彈奏時容易出現尖銳、不平均的聲音，甚至會讓琴弦卡在指甲邊緣的縫隙中！

磨指甲的工具。

拋光條磨砂係數由粗到細修。

指甲剪。

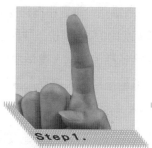

Step1.
利用指甲剪修剪到適當長，度指尖至指甲末端約0.2～0.5cm。

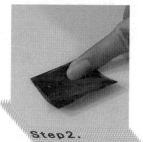

Step2.
使用砂紙先將指甲邊緣縫隙處修磨到不會卡弦。

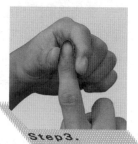

Step3.
將砂紙凹折成適合不同的指尖形狀待下步磨指。

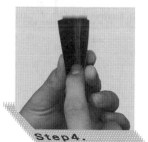

Step4.
將指甲由折好的砂紙由上而下磨指塑型至指甲成半圓弧形。

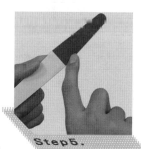

Step5.
使用拋光條將指甲由磨差係數較粗至細依序拋光。

Step6.
每一隻手指指甲都依照步驟修整指甲邊緣呈現光滑。

左手指甲若用指甲剪剪短會疼痛，亦可使用砂紙磨短。右手指甲關聯到撥弦的音質與順暢度，若無修整指甲，再好的樂器仍然無法表現出該有音色。若要演奏好一首曲子，除了具備上述的條件外，更需要有一顆細膩的心。音樂是藝術，亦是一項美學，閉上眼睛用耳朵聽自己內心的樂音，不斷修整自己的彈奏方式，相信每個人都能找到屬於自己，最動人的聲音！

緣油。

硬化油。

輪指技巧 *Rasgueado*

此技巧源自於佛朗明哥吉他的刷弦法，彈奏方式為十指、五指、四指輪指，依刷弦方向為「下踢輪指」及「上刷輪指」。
（＊本書所運用的輪指技巧皆為下踢輪指，上刷輪指暫不介紹）
Ch.13〈崖上的波妞〉、〈超級瑪利歐－地上關卡〉分別使用「四指下踢輪指」，依序由小拇指（c）、無名指（m）、中指（a）、食指（i）向下踢弦。（亦可運用「五指輪指」，依序由大拇指（p）向上刷弦，小拇指（c）、無名指（m）、中指（a）、食指（i）向下踢弦，有關輪指練習請參考DVD）。十指輪指日後曲目運用時再介紹。

彈奏輪指技巧前必須先固定手腕，練習右手手指踢弦，每隻手指踢弦的力度一致才會使聲響穩定且平均。建議先從小拇指開始練習踢弦，每次練習時以100次為單位，手酸了再依序練習無名指、中指、食指，當各指手指變的較靈活時，再以小拇指、無名指、中指、食指由慢而快依序反覆練習踢弦，直到順暢為止。此技巧稱為「四指輪指」，另外五指輪指意指大拇指上踢後，依四指輪指相同方式踢弦即可。

🎵 練習 / 分別以四、五指練習

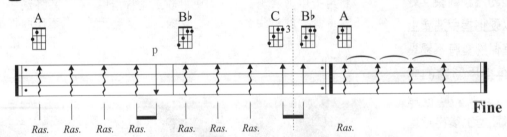

顫音 *vibrato*

在第三章所介紹的「顫音」（Trill）與本章的顫音目的相似，但方法不同，在此章顫音分為「揉弦顫音」與「抖弦顫音」。揉弦顫音指的是利用轉動左手手腕方式將手指按壓的弦向上或下推拉，抖弦顫音指將手指按壓於弦上水平左右晃動，兩者技巧都將會使音符如波浪般高低規律的起伏。

揉弦顫音

在揉弦顫音之前必須先確定左手持琴的姿勢為握實法，在運動的過程，大拇指與食指側緣末端關節處不能離開琴弦，用手掌處施力帶動按弦的手指，使弦上推或下拉。而弦振動的幅度約為兩弦寬距的1/4或1/2。（弦振幅越大，揉弦顫音的效果愈誇張）

第四弦揉弦的方向為向下拉弦後向上鬆弦，第一弦為向上推弦後向下鬆弦，第二、三弦為下拉後上推。連續反覆上述的動作，同時振幅與時間必須一致，才能達到良好的效果。

練習揉弦時，節拍器設定為四連音模式，並從30開始直到120即可。

♪♪♪♪ = 120 ♪♪♪♪ = 30

各示範8拍，以第7格第三弦示範。如Ch.13〈超級瑪利歐－地下關卡〉第2小節。

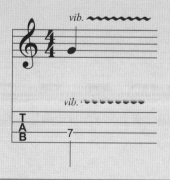

抖弦顫音

抖弦顫音必須先練習左右甩動手腕，待靈活後再練習手指壓弦左右晃動，最後將兩動作合而為一，以無名指示範。如Ch.13〈天空之城〉第26小節。

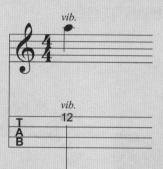

轉動右手手腕，運用大拇指左側關節處擊弦，使得弦快速擊中琴桁，產生金屬聲。記譜上方式以「⊠」代表打板技巧。

練習打板技巧前必須檢查烏克麗麗的弦距是否會太高，倘若過高就不易打擊出金屬聲。可以先使用手掌快速拍弦，等打擊出金屬聲後，再換大拇指依同樣原理敲擊。練習轉動手腕時，會覺得手酸是正常的現象，只要當大拇指可以快速轉動並且關節處能靈活移動時，此技法即能展現該有的音色！

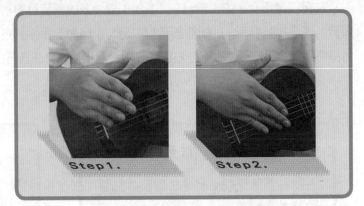

Step1.　　Step2.

＊手掌拍弦敲擊出金屬音色。Ch.13〈戀愛ing〉、〈超級瑪利歐－地上關卡〉背景配樂有加入此技巧，倘若此技巧沒辦法練成，亦可使用消、悶音方式代替

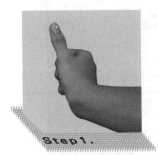 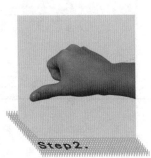 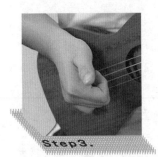 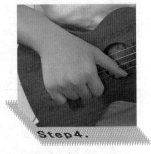

Step1.　　　　Step2.　　　　Step3.　　　　Step4.

練習轉動右手手腕。　　練習移動大拇指關節。

🎵 三指法打板

練習1

練習2

🎵 四指法打板

練習1

練習2

可將本書所提到的三、四指法適當加入打板技巧，並運用在彈唱伴奏上，等熟練後再加入獨奏曲目中。

☑ 二指撥奏法

使用大拇指（p）、食指撥弦（i），依動作分為「U手型」與「讚手型」。

U手型

大拇指與食指呈現平行狀態，食指在前、拇指在後，大拇指與食指放輕並且柔軟地分別或同時向下撥弦及斜向上掃弦。

大拇指向下撥及食指斜向上掃兩弦以上時，U型二指撥弦的角度剛好音量比例勻襯，音色柔和。（Ch.3演奏曲C Key＆Cm Key〈小蜜蜂〉、 Ch12. A Key〈小星星〉、 Ch.13演奏曲〈超級瑪利歐－海底關卡〉適合使用U型二指演奏）

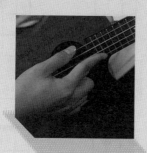

大拇指及食指以指腹向下撥弦及斜向上掃弦。

讚手型

同四指法基本動作，大拇指與食指不設限撥哪一條弦，兩指亦可於同一條弦交替撥弦。兩指撥弦交替機動性高，兩指交替於四弦上彈奏時，音色區別大，聽覺上易有空間感。（Ch.13演奏曲〈龍貓〉適合使用讚型二指演奏）

Step1.

大拇指與食指呈現讚手型。

Step2.

大拇指與食指呈現交叉動作，大拇指向下撥弦，食指向上撥弦。

🎵 U手型

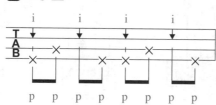

🎵 讚手型

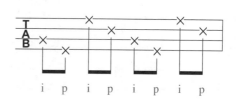

本書所提到的任何指法皆可作為二指法撥奏法的題材加以練習。

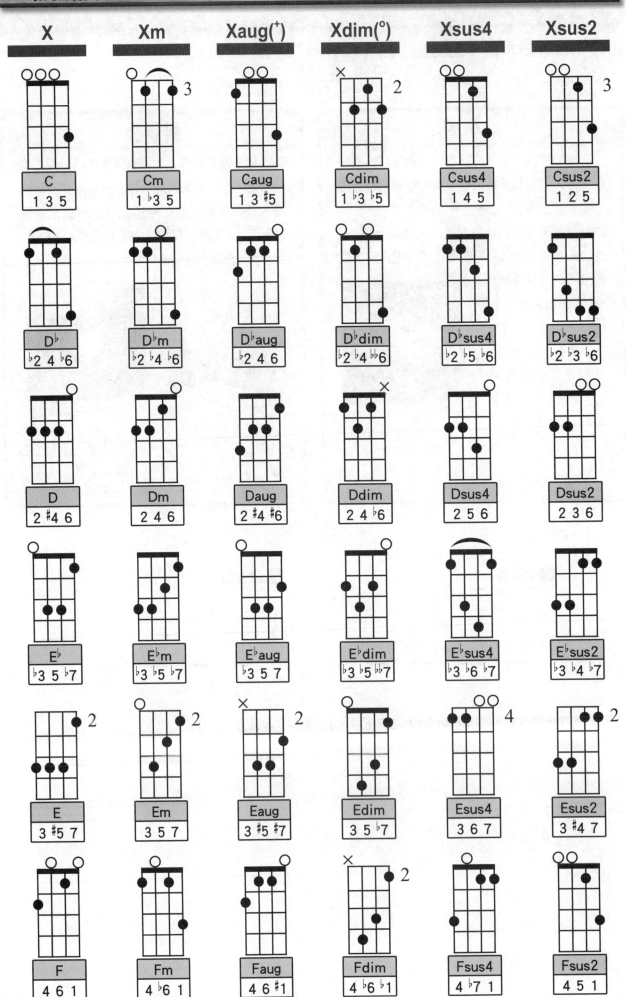

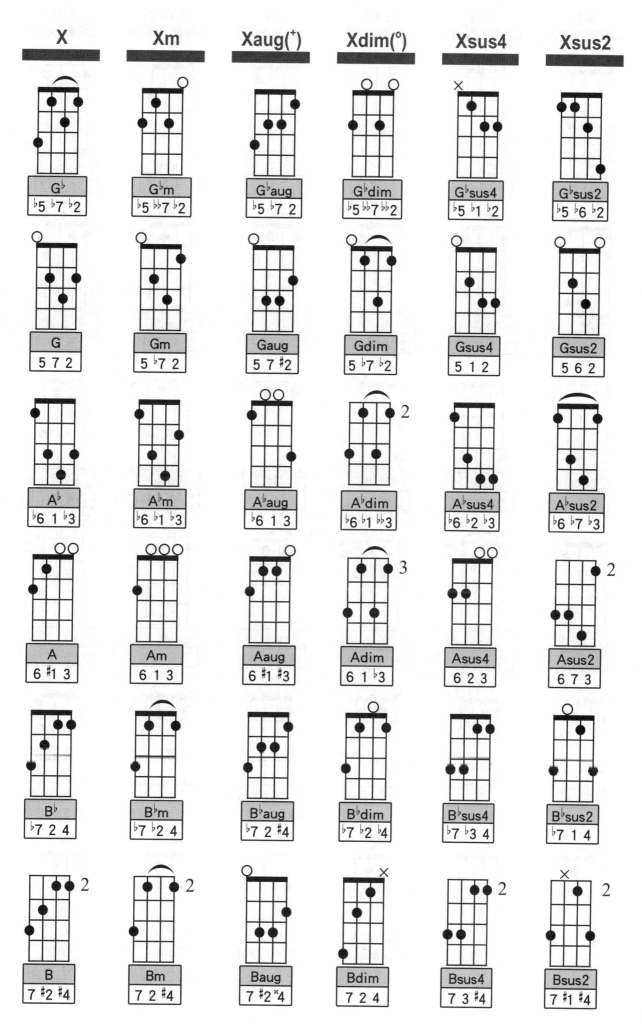

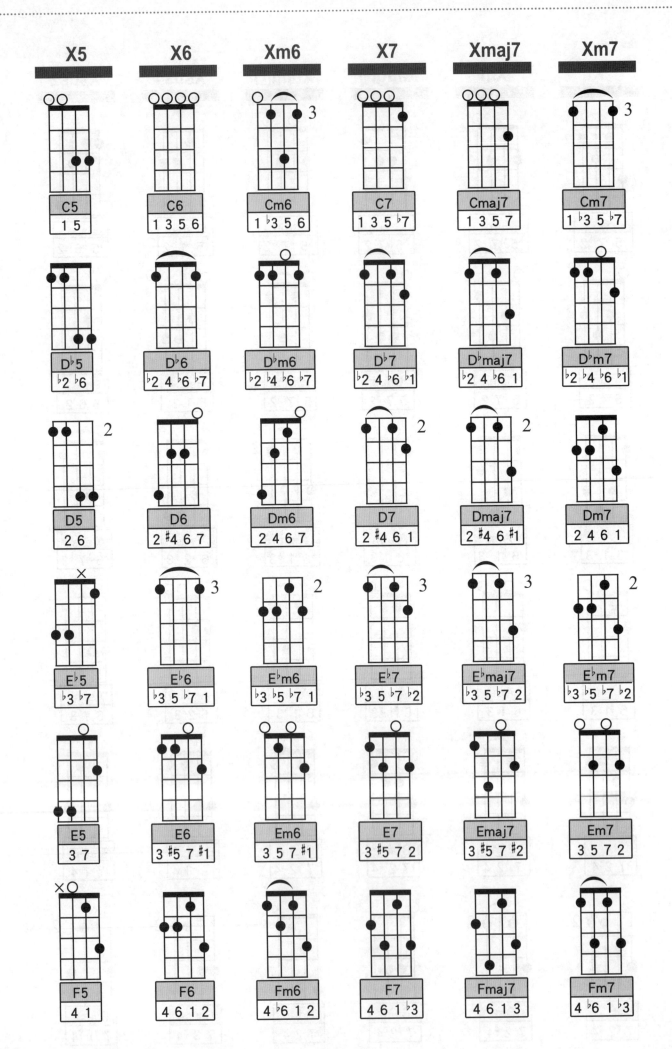

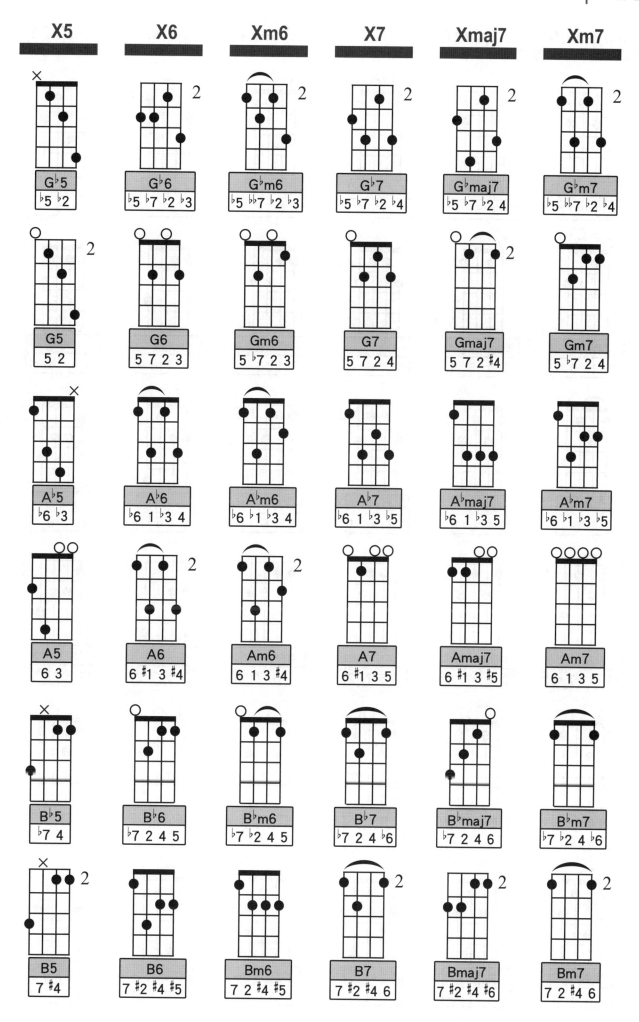

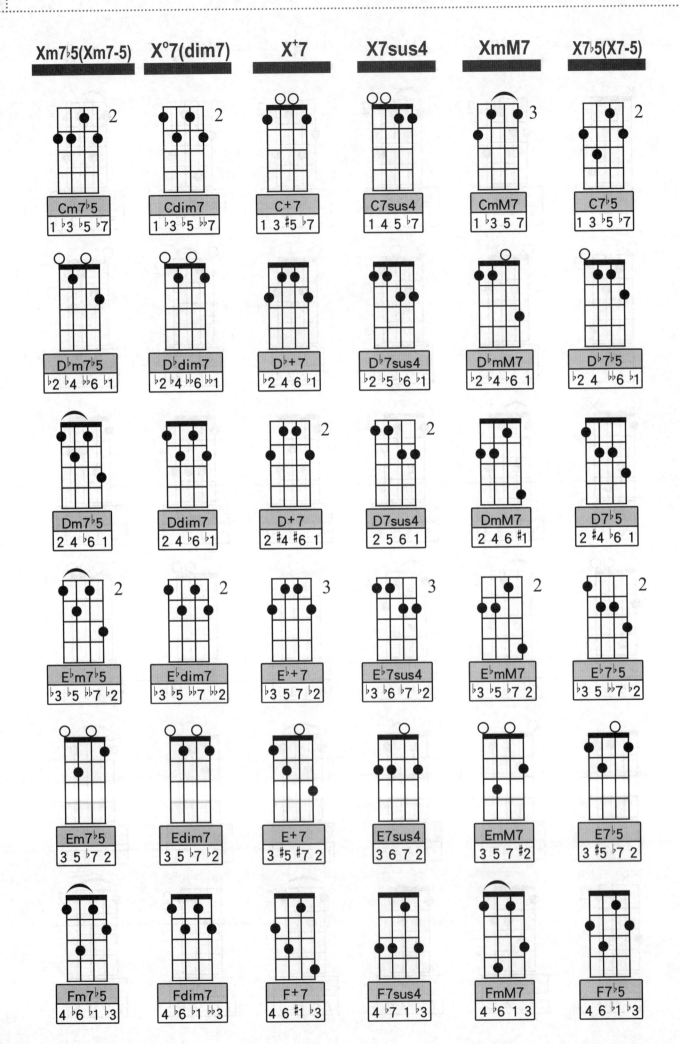

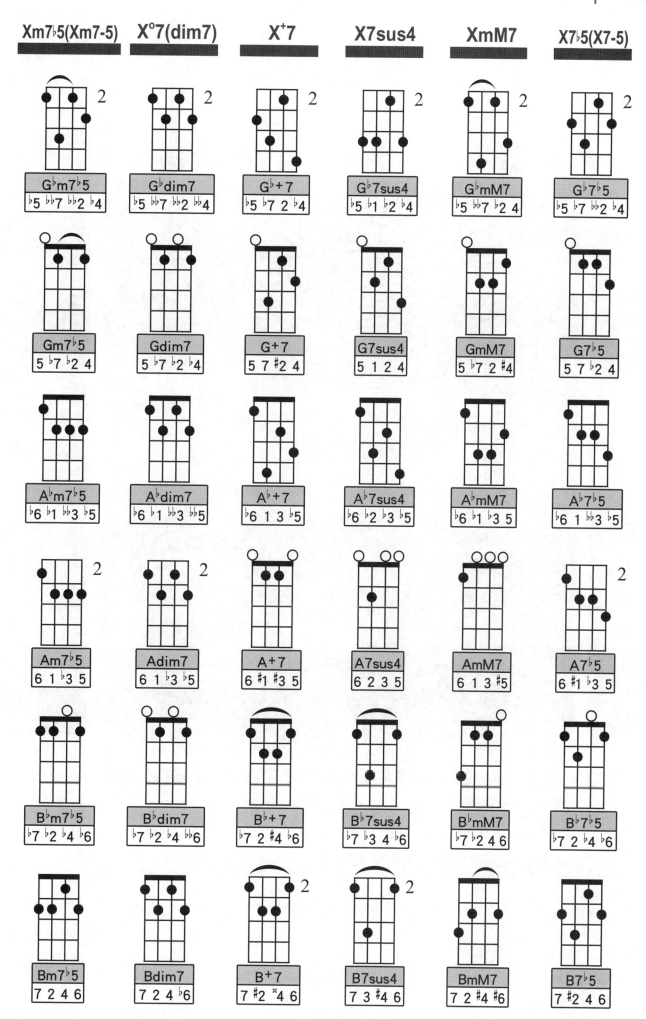

獨奏曲

······································

01、小蜜蜂

02、Ode to Joy

03、火車快飛

04、野玫瑰

05、崖上的波妞(崖の上のポニョ)

06、天空之城(君をのせて)

07、鄰家的龍貓(となりのトトロ)

08、幻化成風(風になる)

09、安靜

10、超級瑪莉歐－海底關卡

11、超級瑪莉歐－地上關卡

12、戀愛ing

（＊獨奏曲皆附有DVD）

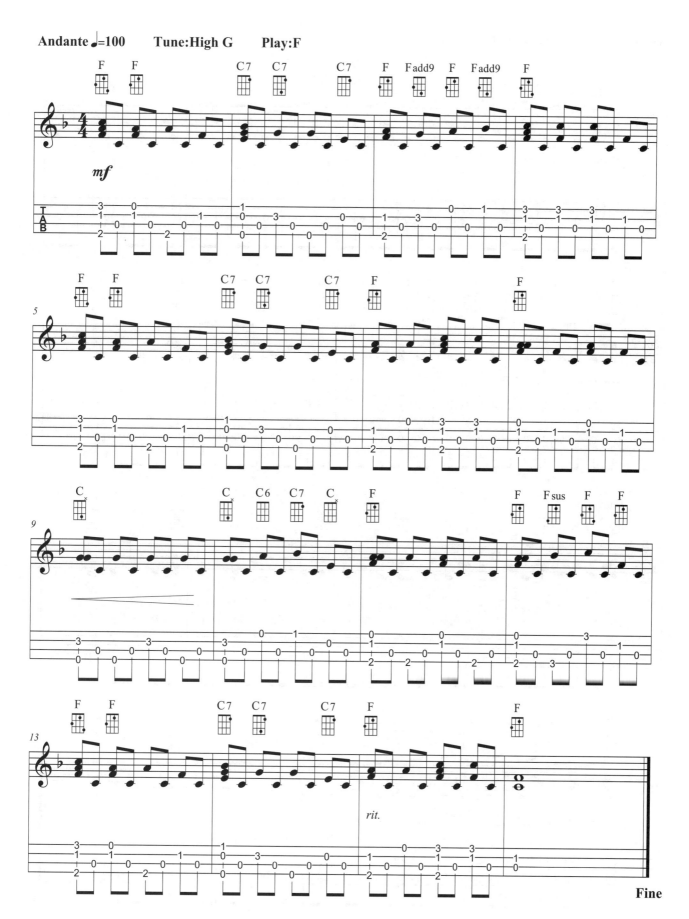

Ode To Joy

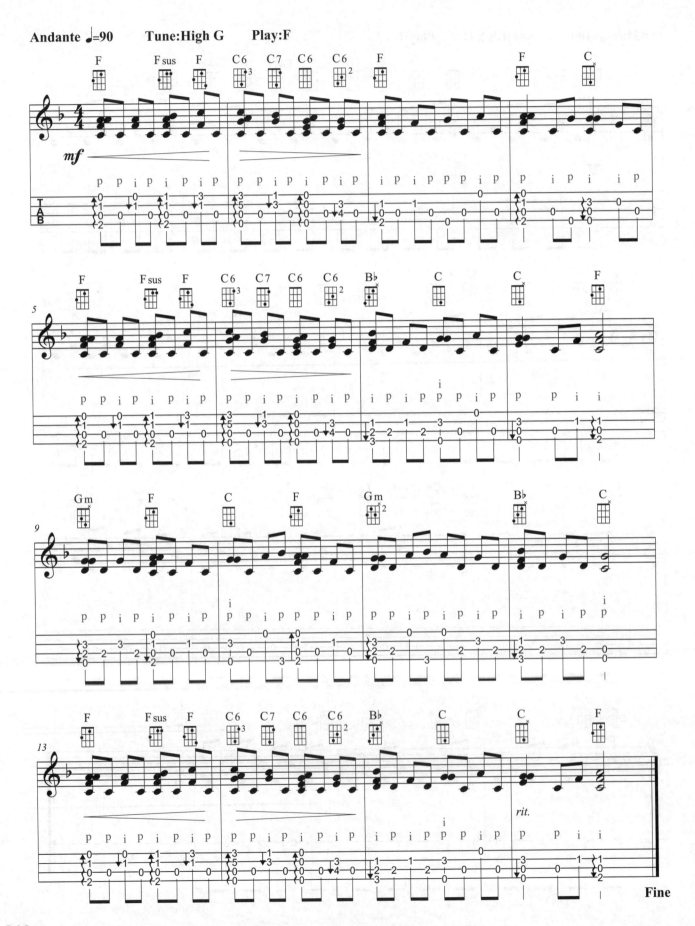

火車快飛

Andante ♩=100　　　**Tune:High G**　　　**Play:F**

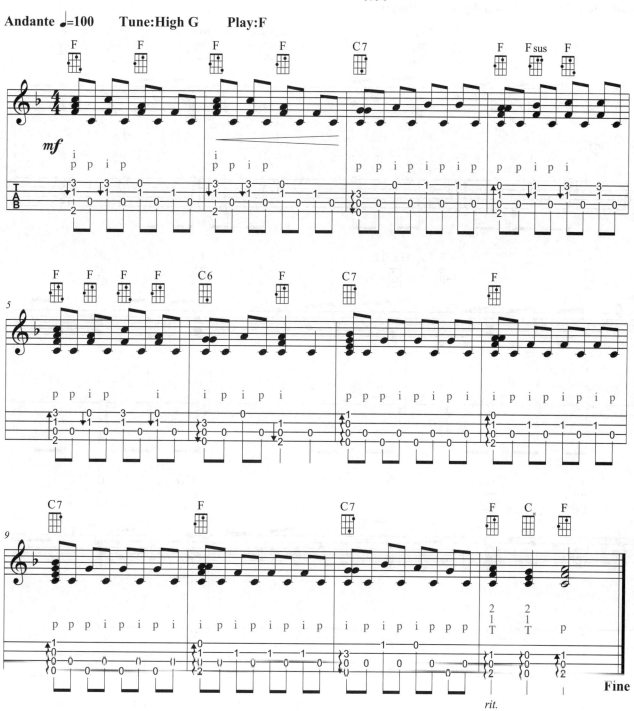

Fine

野玫瑰

二指法&三指法

唱：
詞：周學普
曲：舒伯特
01 演奏難度 ☆☆☆☆

Andante ♩=79　　　**Tune:High G**　　　**Play:F**

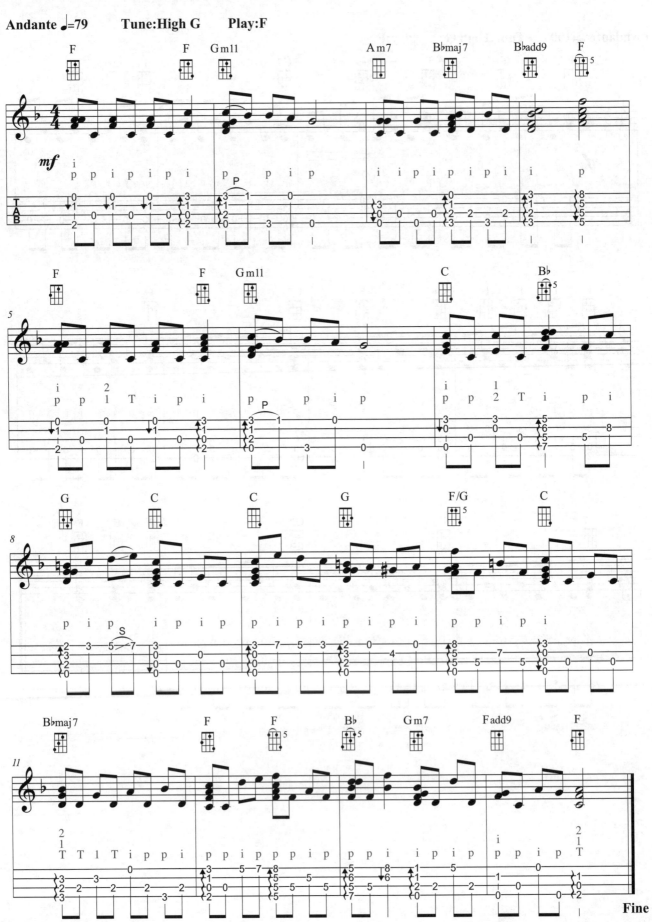

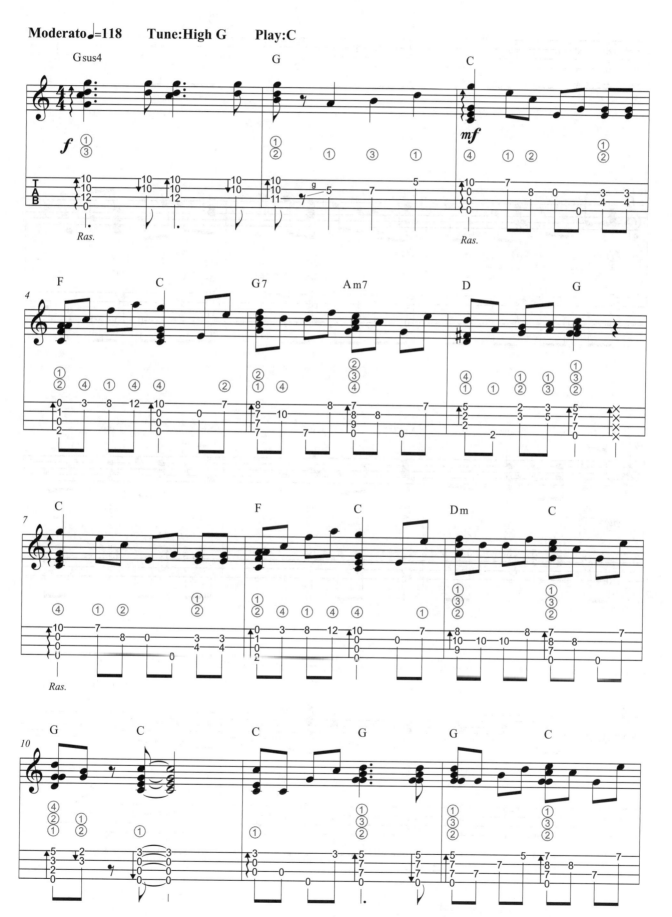

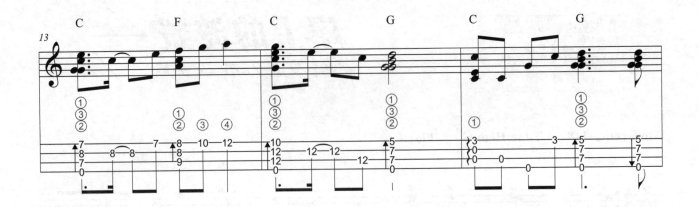

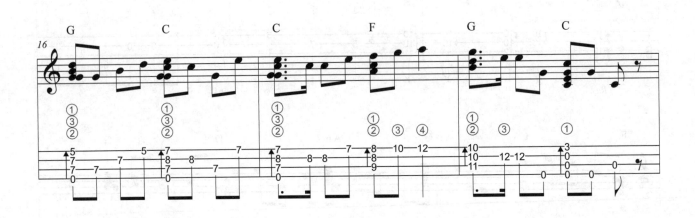

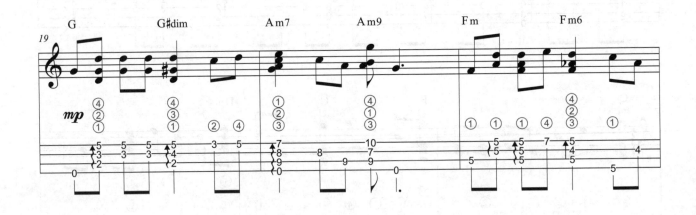

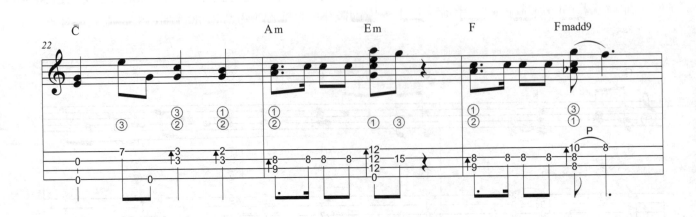

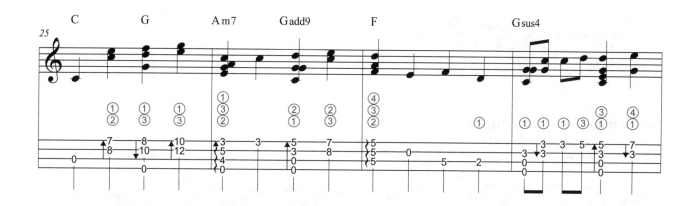

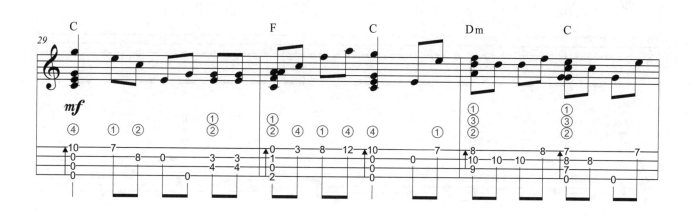

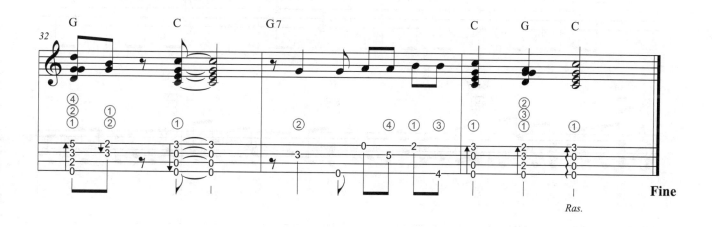

唱：
詞：宮崎駿
曲：久石讓
01 演奏難度 ☆☆☆☆☆

二指法＆三指法＆四指法

天空之城
(君をのせて)

Moderato ♩=75　　　**Tune:High G**　　　**Play:Am**

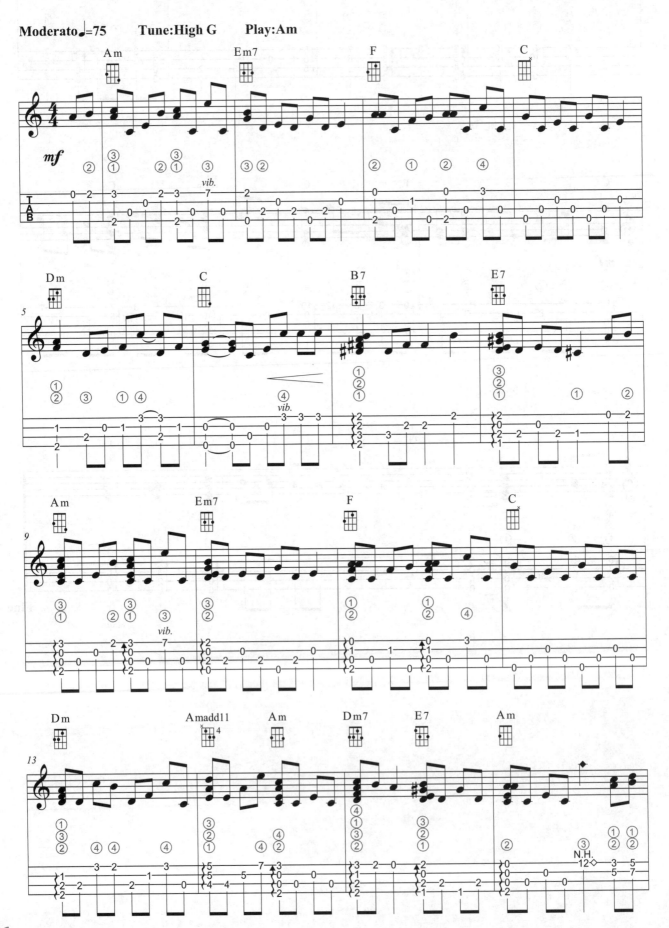

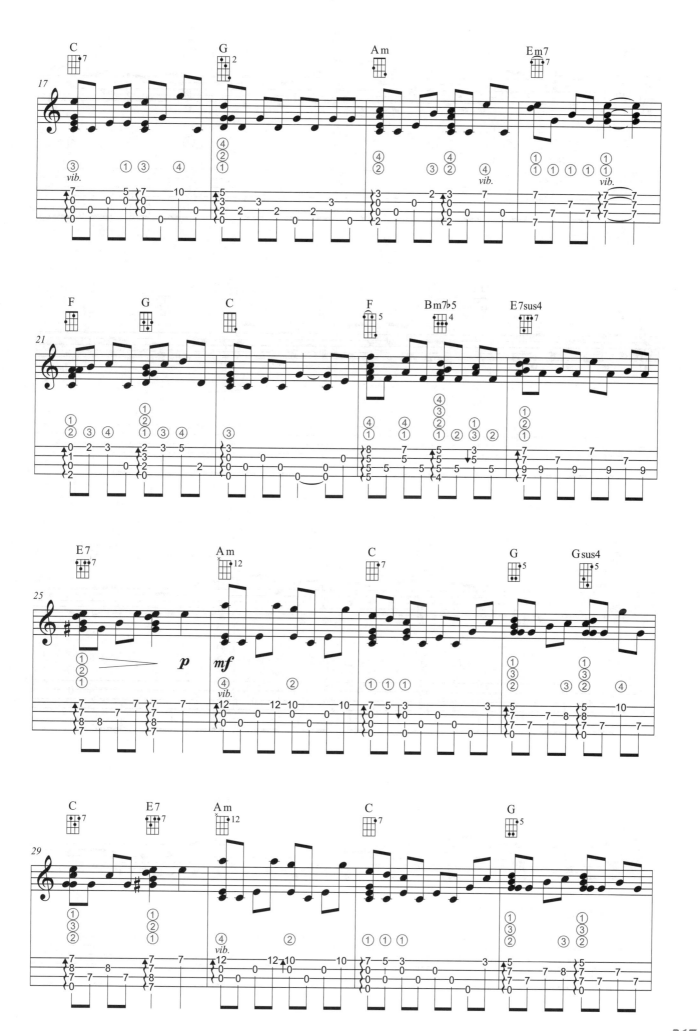

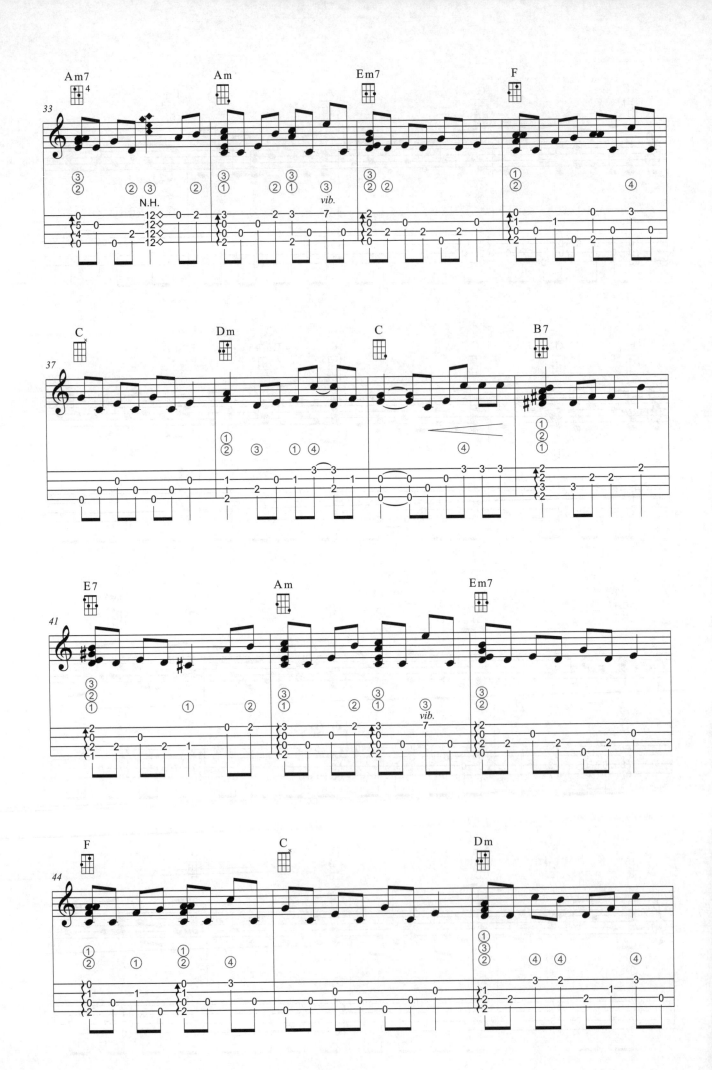

318

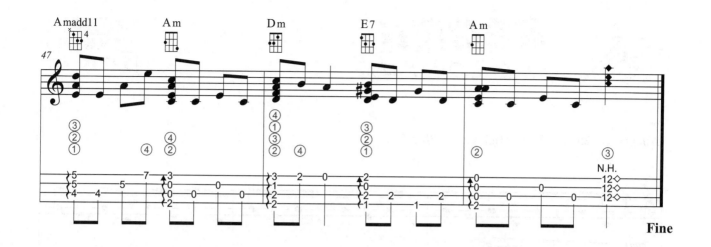

唱：井上杏美
詞：宮崎駿
曲：石久讓
01演奏難度 ☆☆☆☆☆

二指法

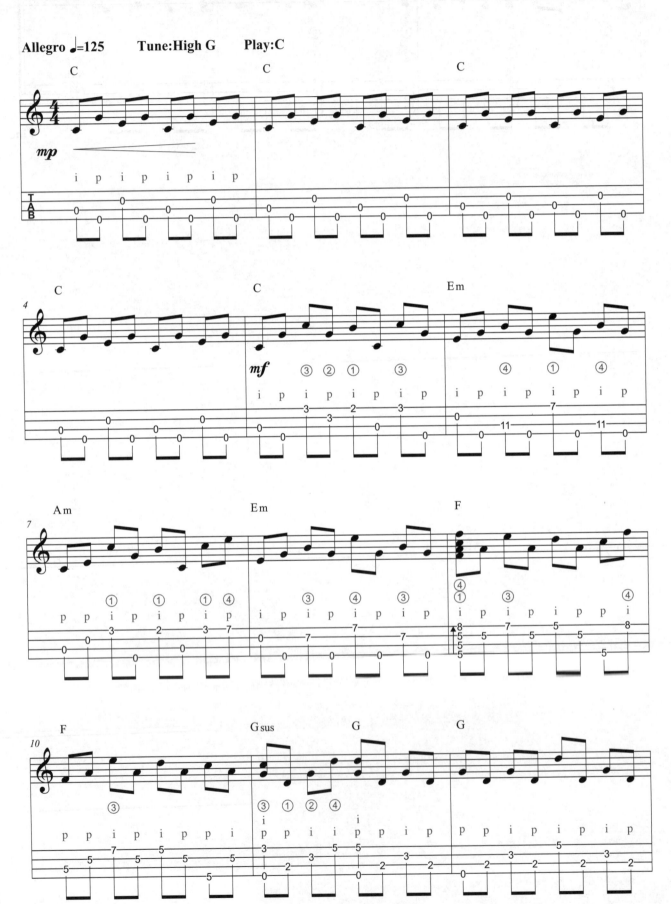

Allegro ♩=125　　　Tune:High G　　　Play:C

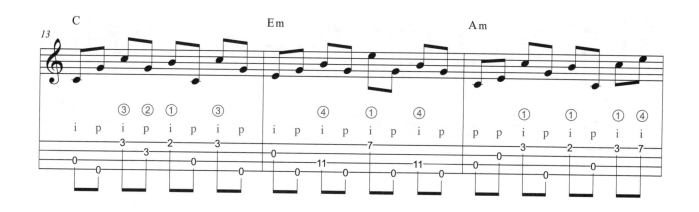

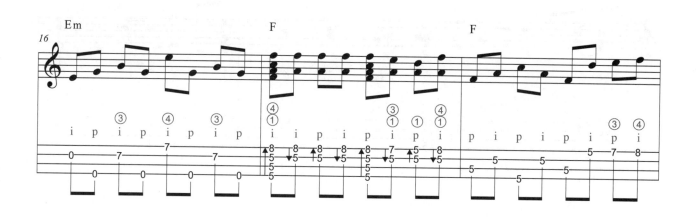

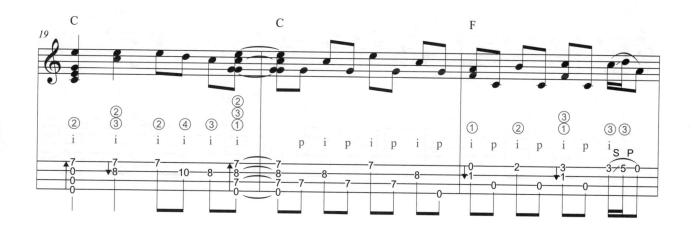

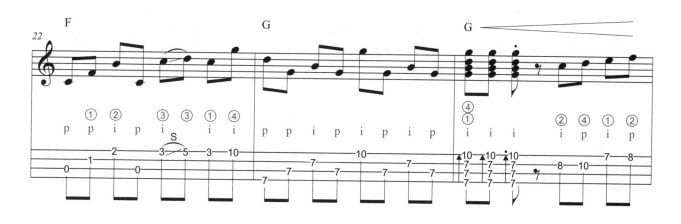

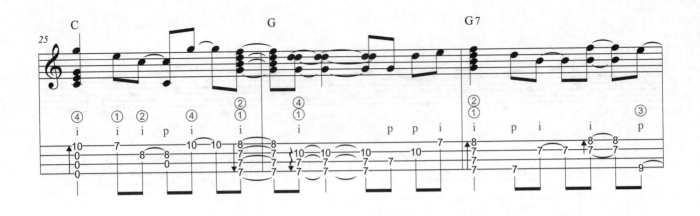

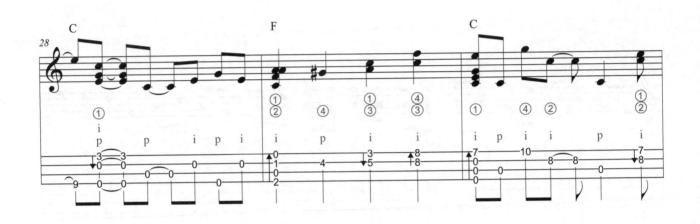

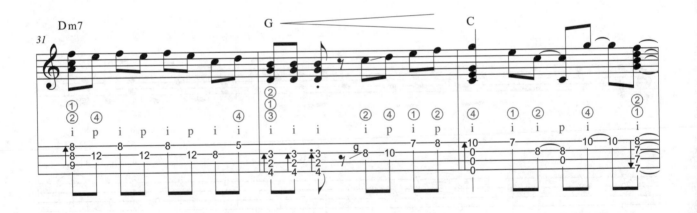

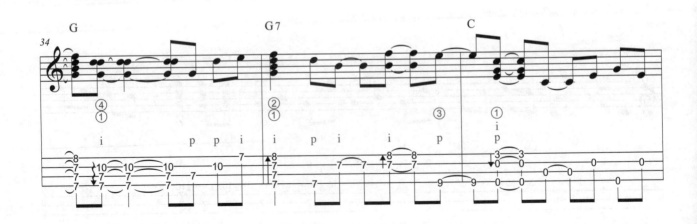

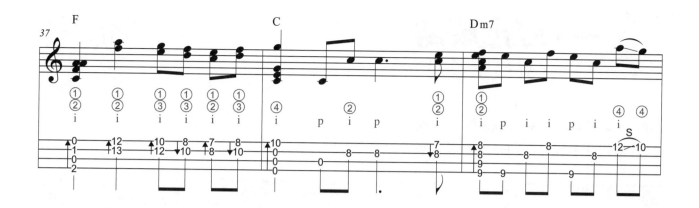

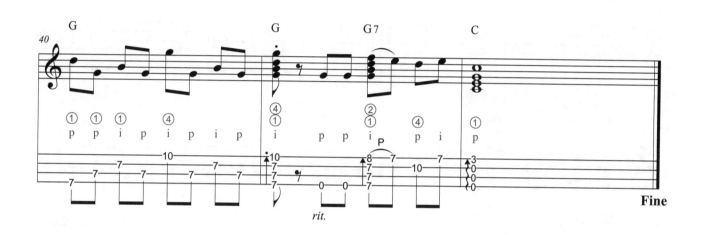

幻化成風
（風になる）

唱：過亞彌乃
詞：過亞彌乃
曲：過亞彌乃
01 演奏難度 ☆☆☆☆☆

Allegro ♩=122　　　**Tune:High G**　　　**Play:F**

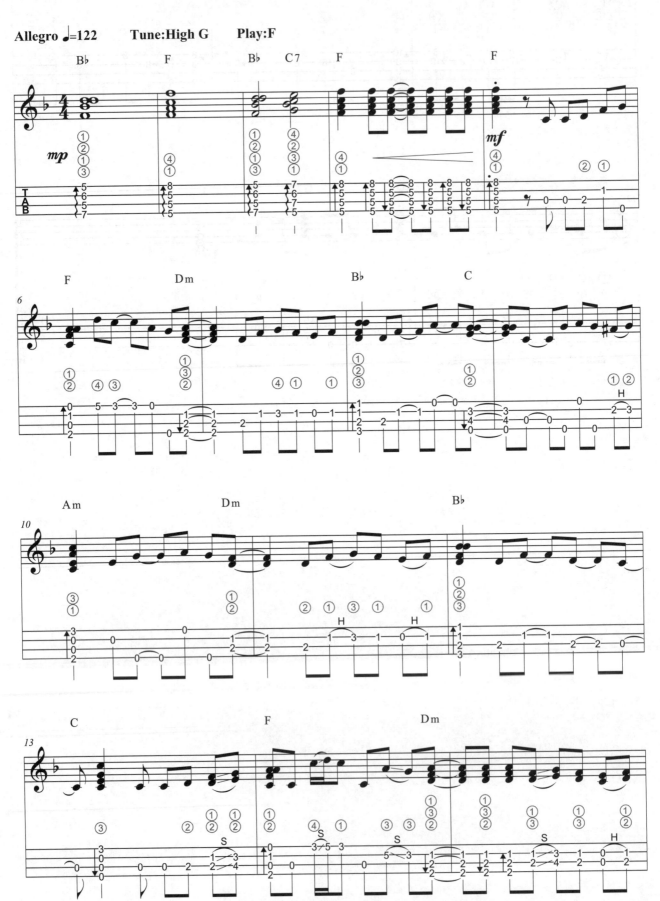

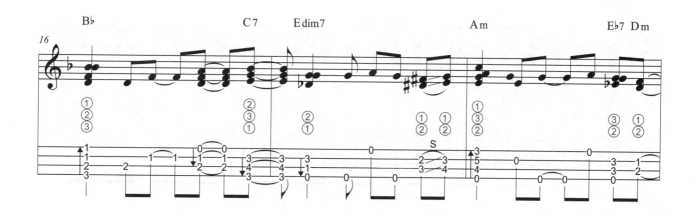

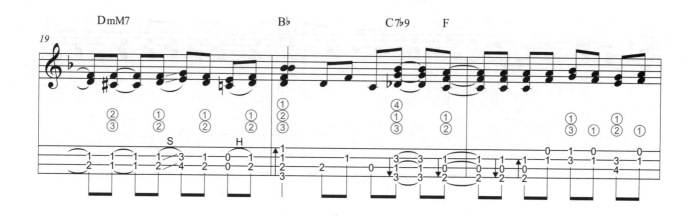

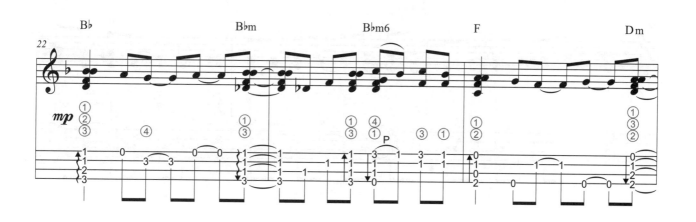

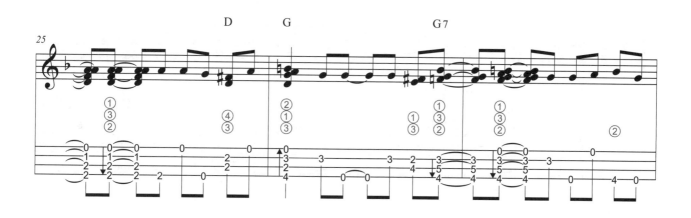

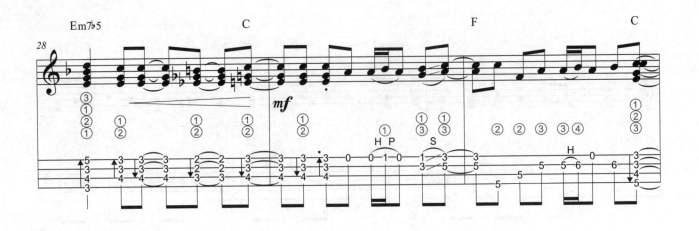

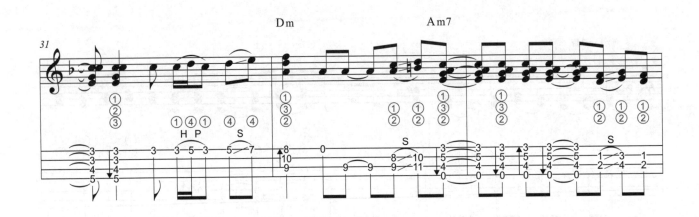

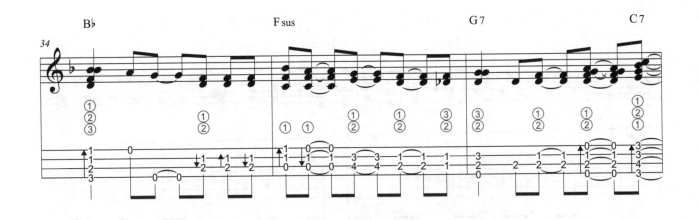

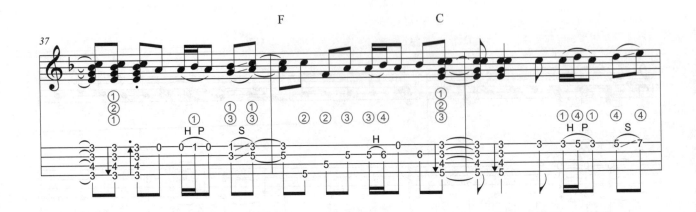

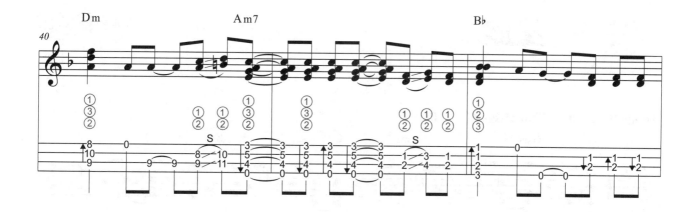

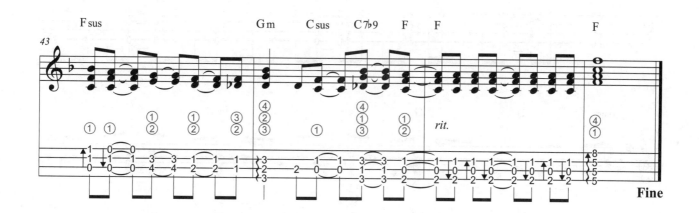

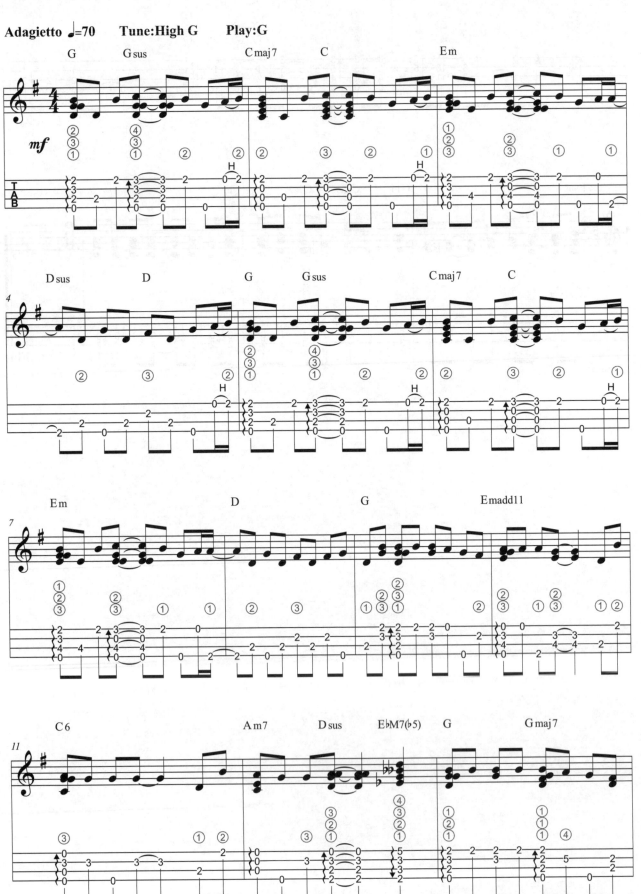

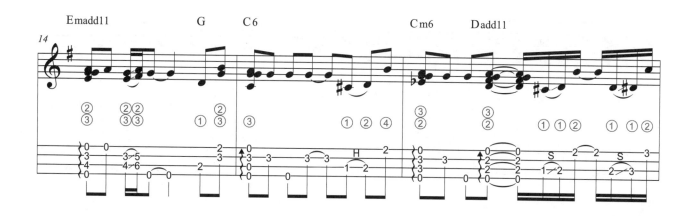

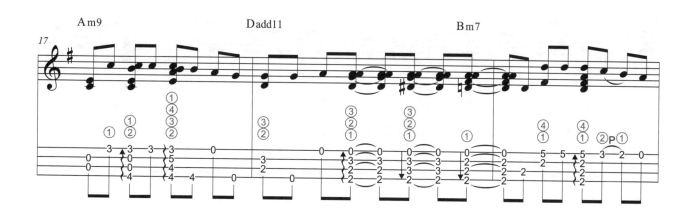

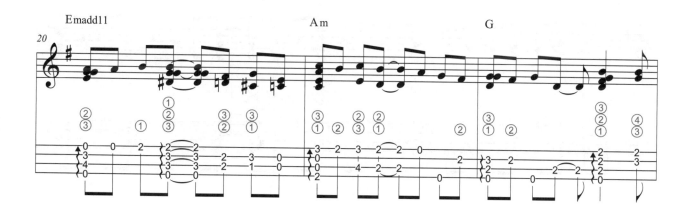

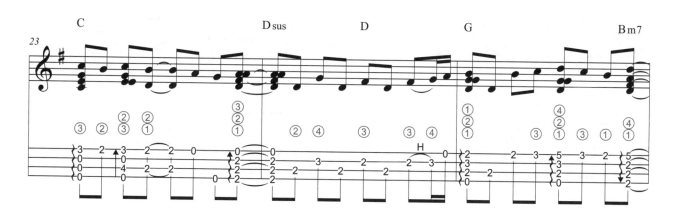

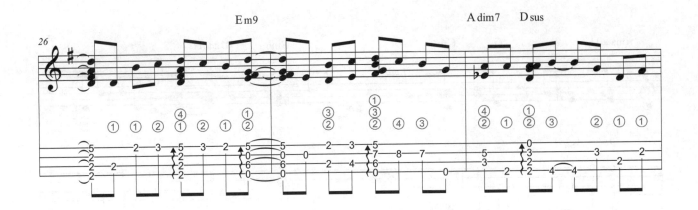

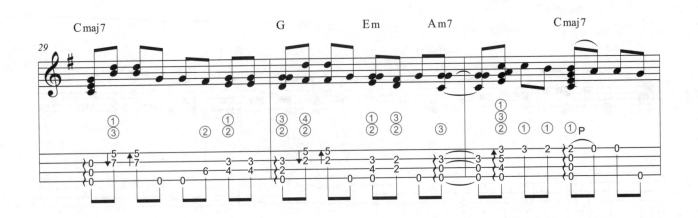

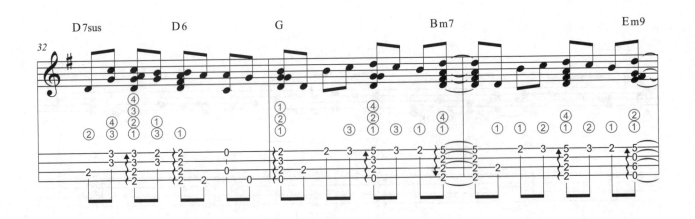

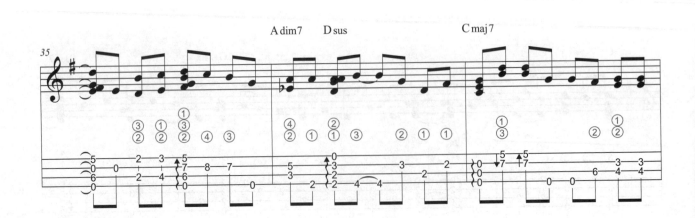

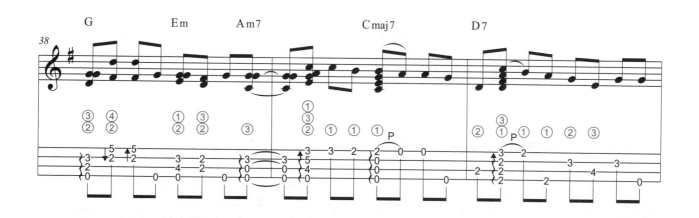

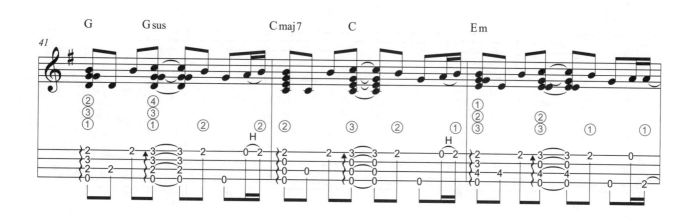

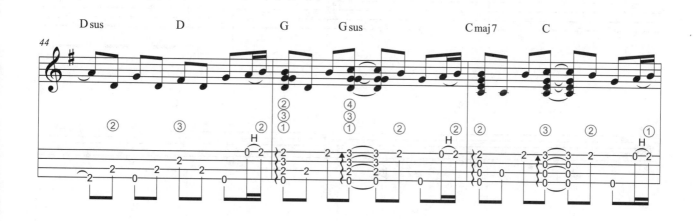

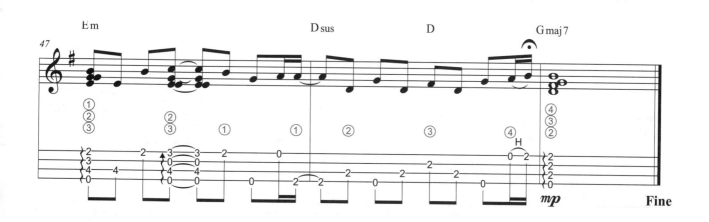

超級瑪利歐
－海底關卡

二指法

Presto ♩=170　　　**Tune:Low G**　　　**Play:C**

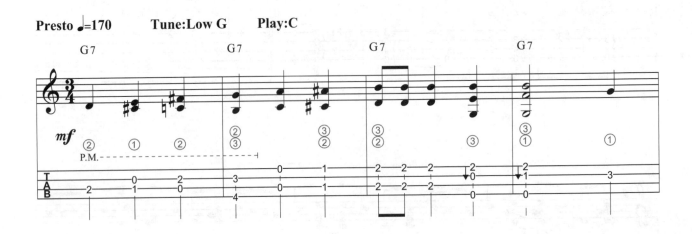

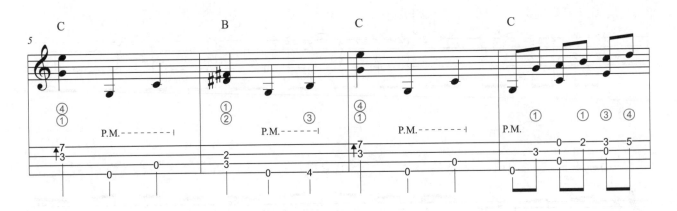

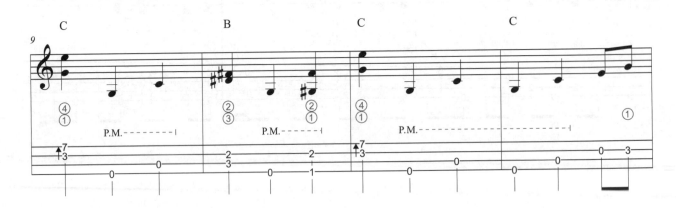

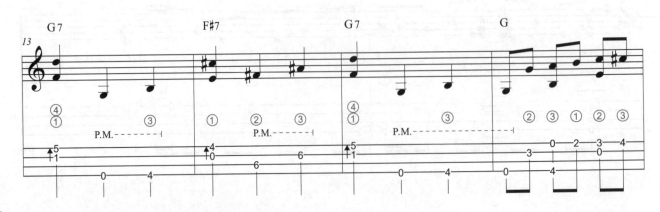

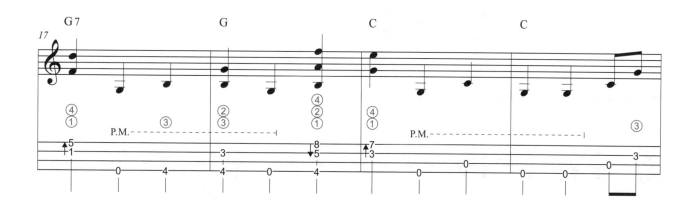

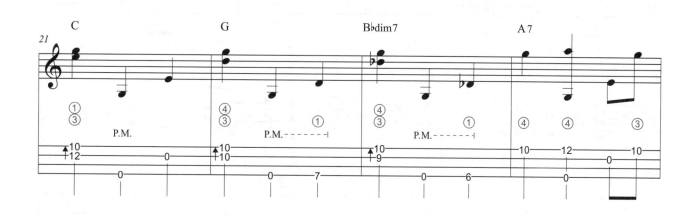

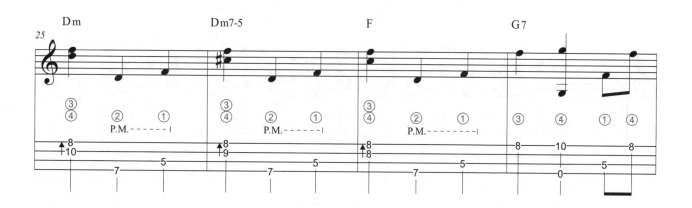

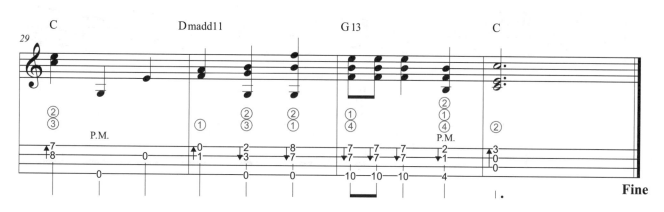

Fine

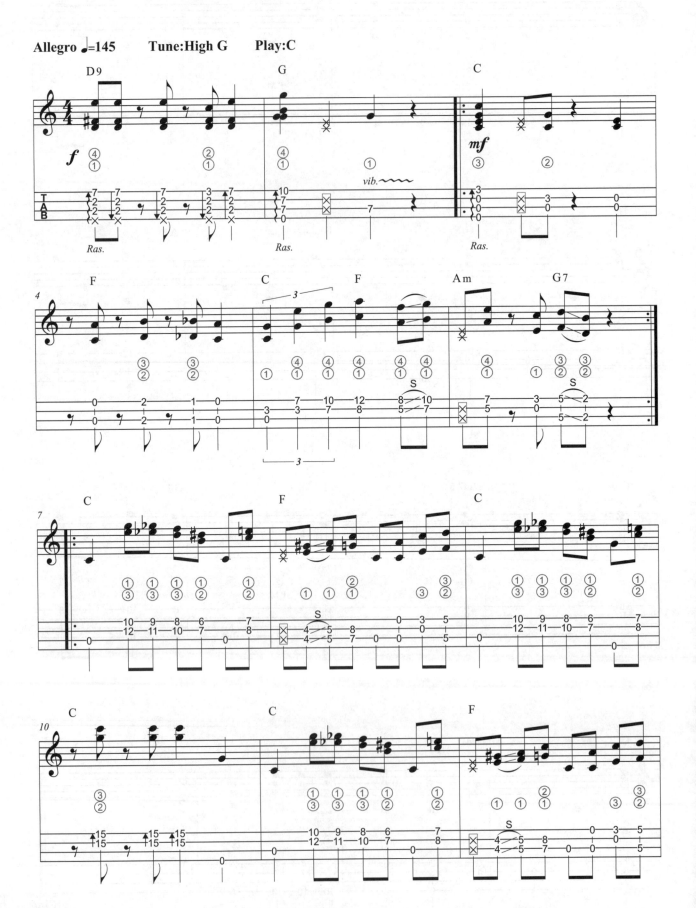

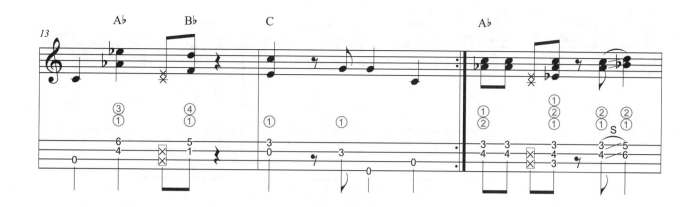

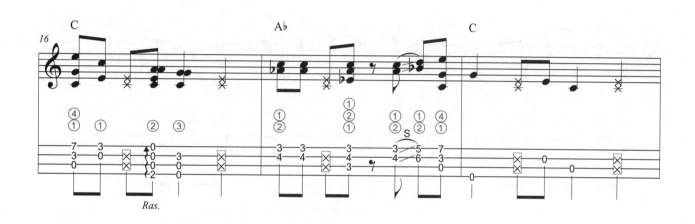

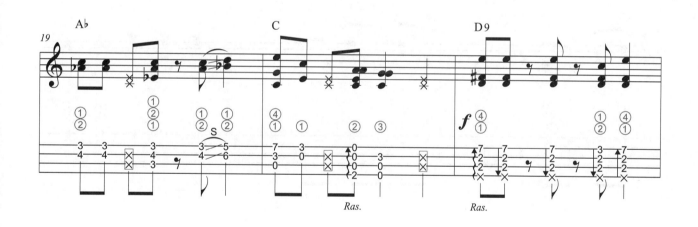

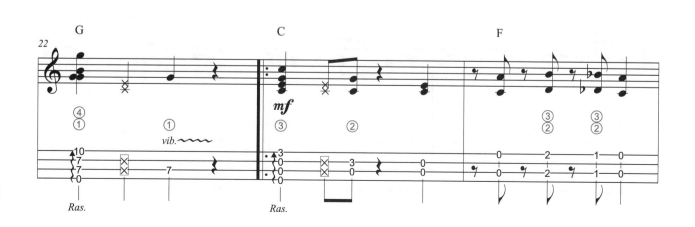

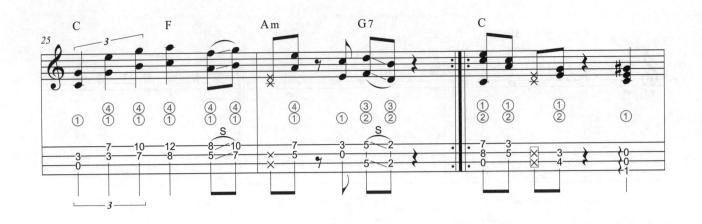

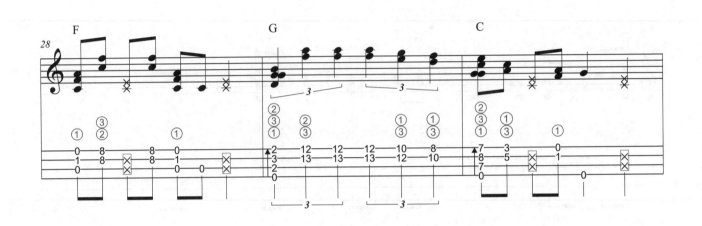

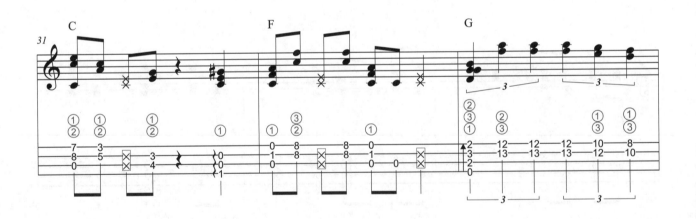

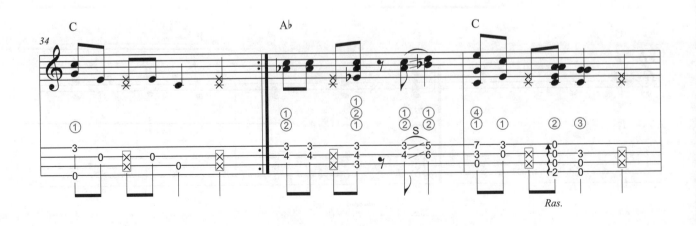

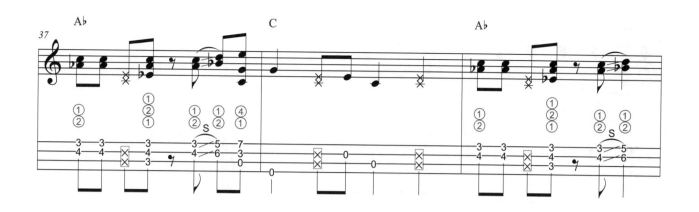

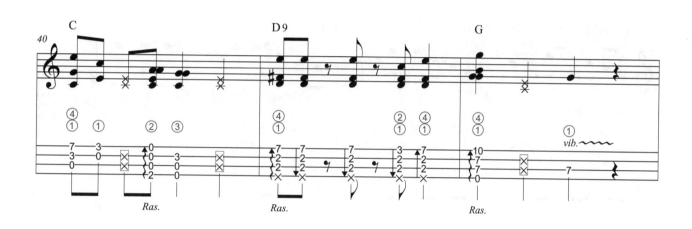

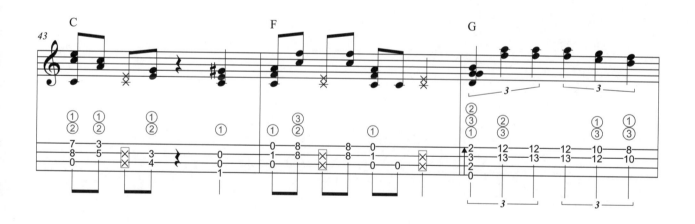

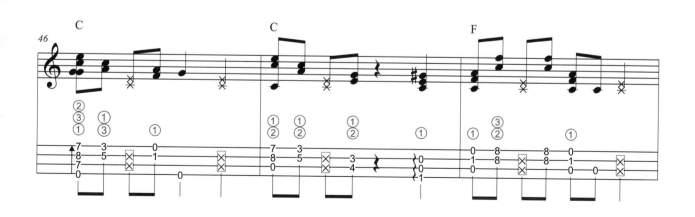

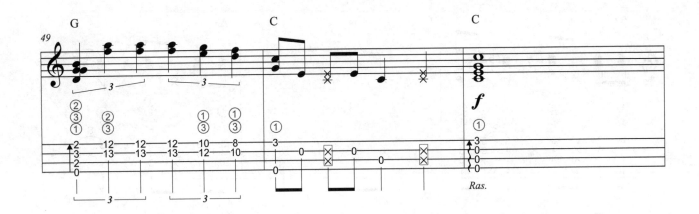

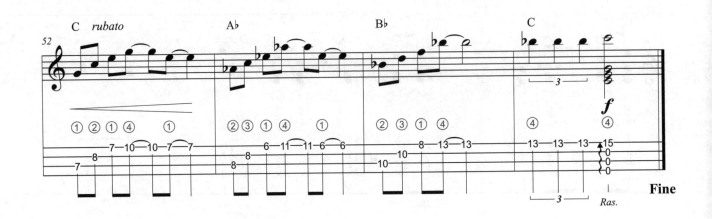

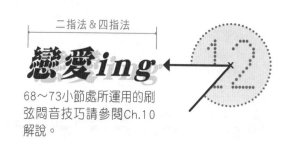

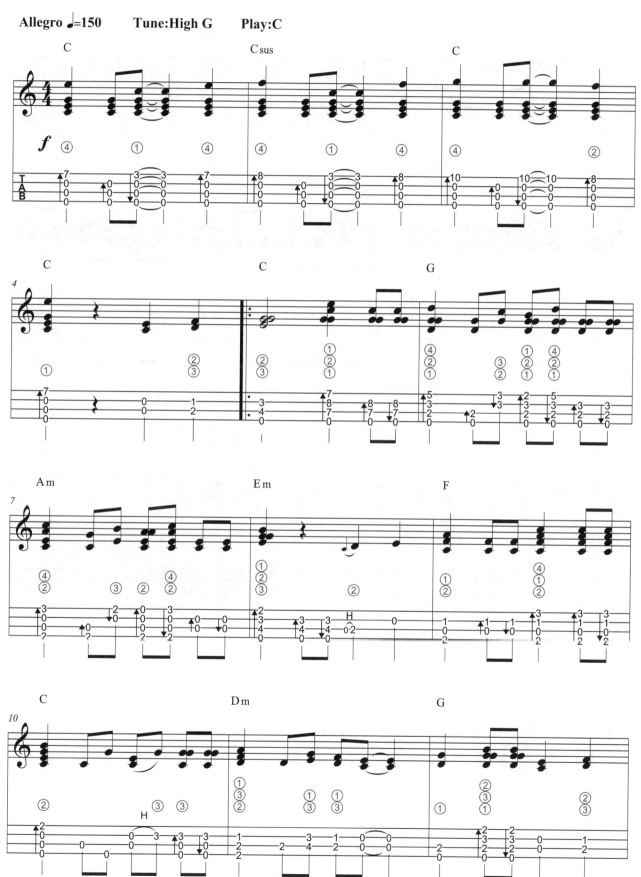

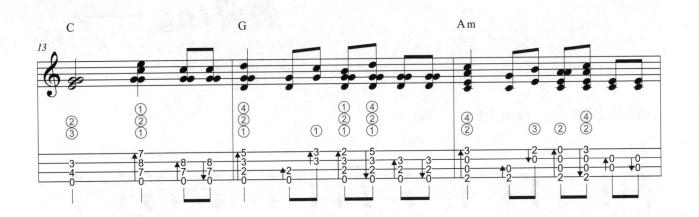

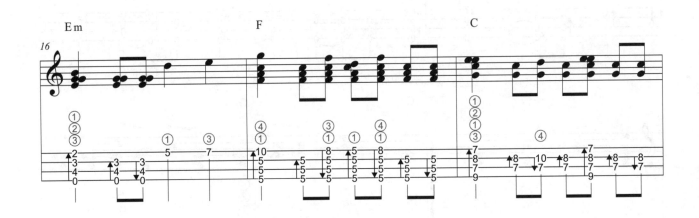

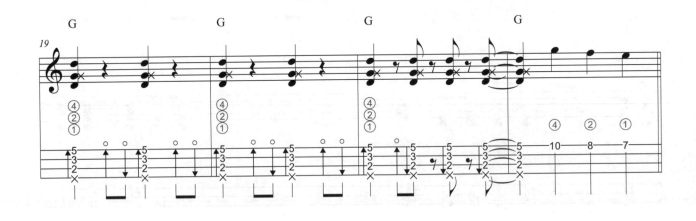

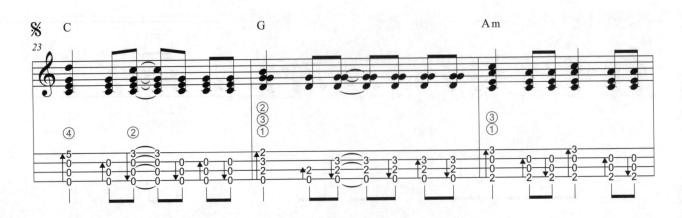

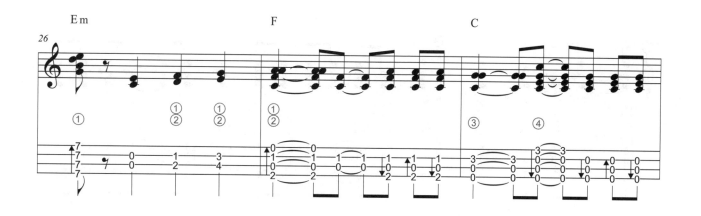

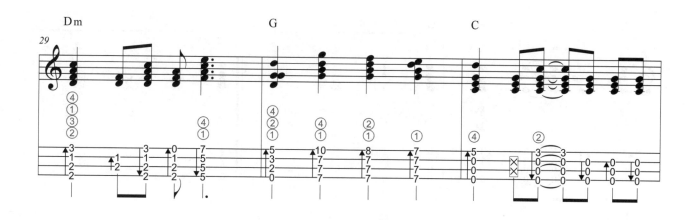

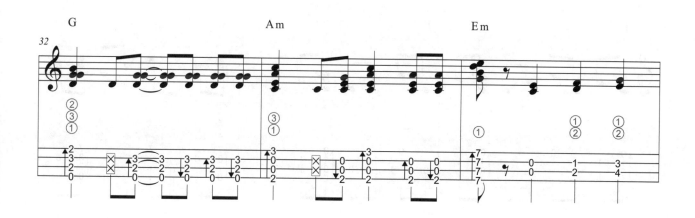

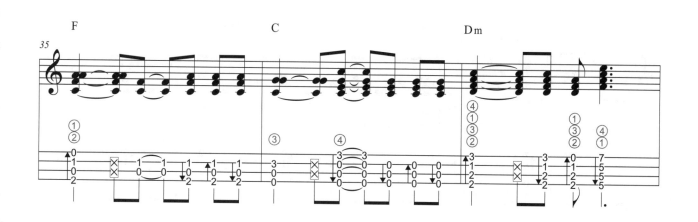

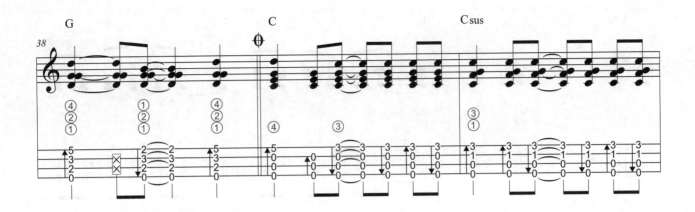

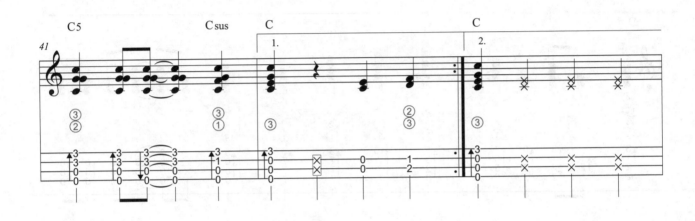

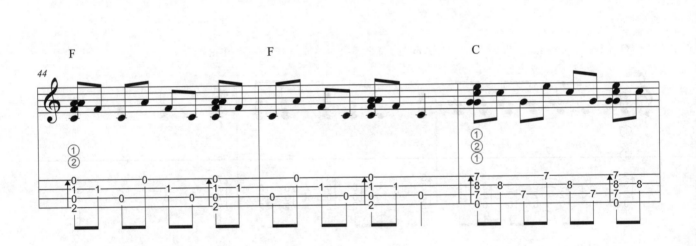

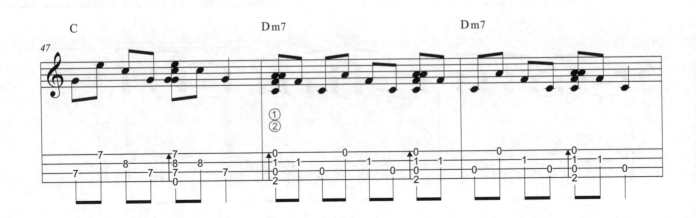

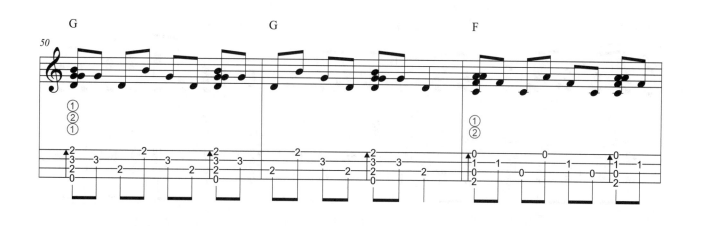

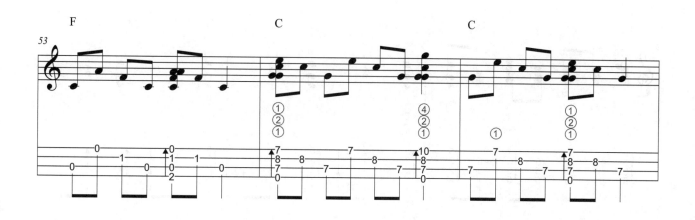

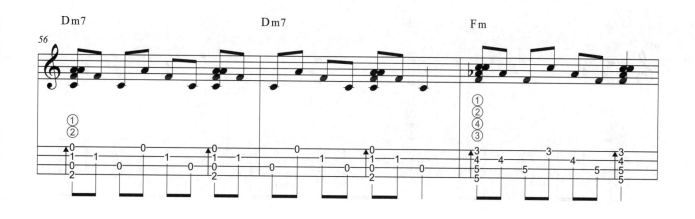

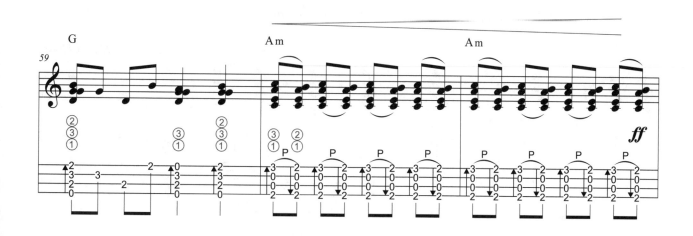

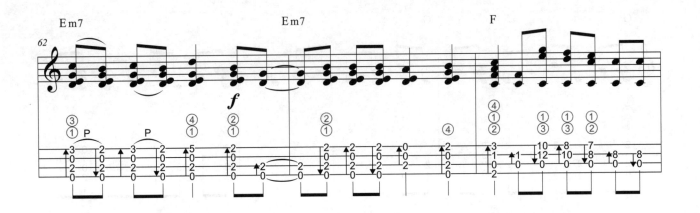

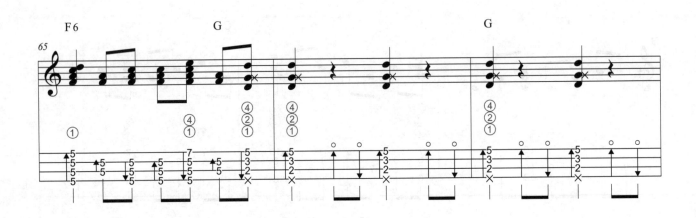

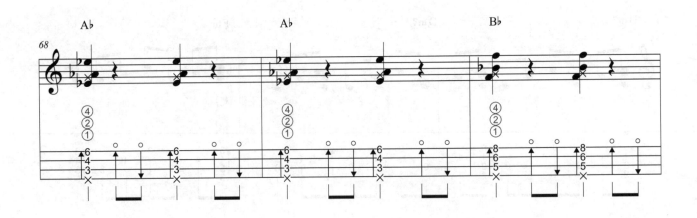

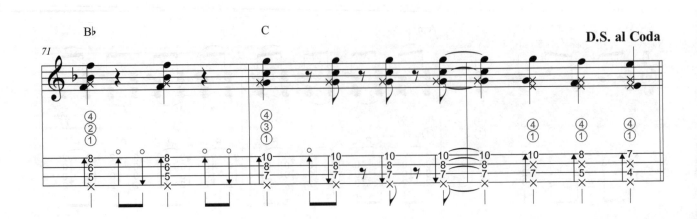

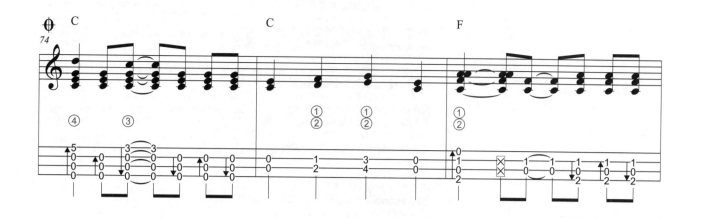

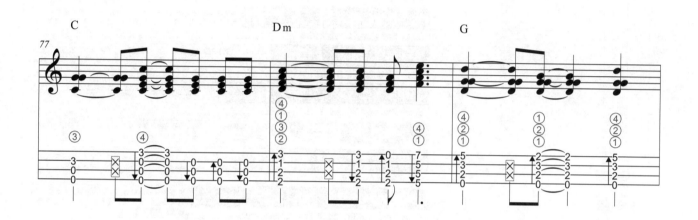

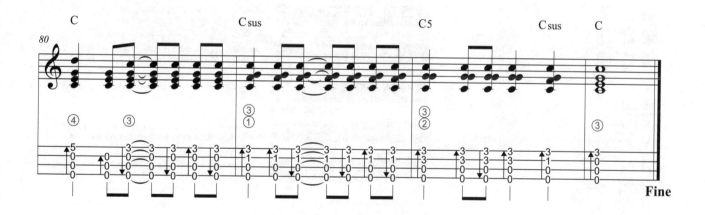

最新圖書目錄

麥書文化

學習音樂最佳途徑
音樂人必備叢書
專業樂譜

COMPLETE
CATALOGUE

烏克麗麗系列

烏克麗麗民歌精選
張國霖 編著
每本定價400元
Ukulele Folk Song Collection
精彩收錄70-80年代經典民歌99首。全書以C大調採譜,彈奏簡單好上手!譜面閱讀清晰舒適,精心編排減少翻閱次數。附常用和弦表、各調音階指板圖、常用節奏&指法。

烏克麗麗名曲30選
盧家宏 編著
定價360元 DVD+MP3
30 Ukulele Solo Collection
專為烏克麗麗獨奏而設計的演奏套譜,精心收錄30首名曲,隨書附演奏DVD+MP3。

烏克麗麗指彈獨奏完整教程
劉宗立 編著
定價360元 DVD
The Complete Ukulele Solo Tutorial
詳述基本樂理知識,102個常用技巧,配合高清影片示範教學、輕鬆易學。

烏克麗麗彈唱寶典
劉宗立 編著
定價400元
Ukulele Playing Collection
55首熱門彈唱曲譜精心編配,包含完整前奏間奏,還原Ukulele最純正的編曲和演奏技巧。詳細的樂理知識解說,清楚的演奏技法教學及示範影音。

民謠彈唱系列

彈指之間
潘尚文 編著
定價380元 附影音教學 QR Code
Guitar Handbook
吉他彈唱、演奏入門教本,基礎進階完全自學。精選中文流行、西洋流行等必練歌曲。理論、技術循序漸進,吉他技巧完全攻略。

吉他玩家
周重凱 編著
定價400元
Guitar Player
最經典的民謠吉他技巧大全,基礎入門、進階演奏完全自學。精彩吉他編曲、重點解析,詳盡樂理知識教學。

吉他贏家
周重凱 編著
定價400元
Guitar Winner
自學、教學最佳選擇,漸進式學習單元編排。各調範例練習,各類樂理解析,各式編曲手法完整呈現。入門、進階、Fingerstyle必備的吉他工具書。

六弦百貨店精選3
潘尚文、盧家宏 編著
定價360元
Guitar Shop Song Collection
收錄年度華語暢銷排行榜歌曲,內容涵蓋六弦百貨歌曲精選。專業吉他TAB譜六線套譜,全新編曲,自彈自唱的最佳叢書。

六弦百貨店精選4
潘尚文 編著
定價360元
Guitar Shop Special Collection 4
精采收錄16首絕起吉他編曲流行彈唱歌曲—獅子合唱團、盧廣仲、周杰倫、五月天……一次收藏32首獨立樂團歷年最經典歌曲—茄子蛋、逃跑計劃、草東沒有派對、老王樂隊、滅火器、麋先生……

超級星光樂譜集(1)(2)(3)
潘尚文 編著
定價380元
Super Star No.1,2,3
每冊收錄61首「超級星光大道」對戰歌曲總整理。每首歌曲均標註有吉他六線套譜、簡譜、和弦、歌詞。

就是要彈吉他
張雅惠 編著
定價240元
作者超過30年教學經驗,讓你30分鐘內就能自彈自唱!本書有別於以往的教學方式,僅需記住4種和弦按法,就可以輕鬆入門吉他的世界!

指彈好歌
吳進興 編著
定價400元
Great Songs And Fingerstyle
附各種節奏詳細解說、吉他編曲教學,是基礎進階學習者最佳教材,收錄中西流行必練歌曲、經典指彈歌曲。且附前奏影音示範、原曲仿真編曲QRCode連結。

節奏吉他完全入門24課
顏鴻文 編著
定價400元 附影音教學 QR Code
Complete Learn To Play Rhythm Guitar Manual
詳盡的音樂節奏分析、影音示範,各類型常用音樂風格吉他伴奏方式解說,活用樂理知識,伴奏更為生動!

木吉他演奏系列

指彈吉他訓練大全
盧家宏 編著
定價460元 DVD
Complete Fingerstyle Guitar Training
第一本專為Fingerstyle學習所設計的教材,從基礎到進階,涵蓋各類樂風編曲手法、經典範例,隨書附教學示範DVD。

吉他新樂章
盧家宏 編著
定價550元 CD+VCD
Finger Stlye
18首膾炙人口的電影主題曲改編而成的吉他獨奏曲,詳細五線譜、六線譜、和弦指型、簡譜完整對照並列之超級套譜,附贈精彩教學VCD。

吉樂狂想曲
盧家宏 編著
定價550元 CD+VCD
Guitar Rhapsody
12首日韓劇主題曲超級樂譜,五線譜、六線譜、和弦指型、簡譜全部收錄。彈奏解說、單音版曲譜,簡單易學,附CD、VCD。

電貝士系列

電貝士完全入門24課
范漢威 編著
定價360元 DVD+MP3
Complete Learn To Play E.Bass Manual
電貝士入門教材,教學內容由深入淺、循序漸進,隨書附影音教學示範DVD。

The Groove
Stuart Hamm 編著
定價800元 教學DVD
The Groove
本世紀最偉大的Bass宗師「史都翰」電貝斯教學DVD,多機數位影音、全中文字幕。收錄5首「史都翰」精采Live演奏及完整貝斯四線套譜。

放克貝士彈奏法
范漢威 編著
定價360元 CD
Funk Bass
最貼近實際音樂的練習材料,最健全的系統學習與流程方法。30組全方位完正訓練課程,超高效率提升彈奏能力與音樂認知,內附音樂學習光碟。

搖滾貝士
Jacky Reznicek 編著
定價360元 CD
Rock Bass
電貝士的各式技巧解說及各式曲風教學。CD內含超過150首關於搖滾、藍調、靈魂樂、放克、雷鬼、拉丁和爵士的練習曲和基本律動。

爵士鼓系列

邁向職業鼓手之路
姜永正 編著
定價500元 CD
Be A Pro Drummer Step By Step
姜永正老師精心著作,完整教學解析、譜例練習及詳細單元練習。內容包括:鼓棒練習、揮棒法、8分及16分音符基礎練習、切分拍練習…等詳細教學內容,是成為職業鼓手必備之專業書籍。

爵士鼓技法破解
丁麟 編著
定價800元 CD+VCD
Decoding The Drum Technic
爵士DVD互動式影像教學光碟,多角度同步鼓譜自由切換,技法招術完全破解。完整鼓譜教學譜例,提昇視譜功力。

最適合華人學習的Swing 400招
許厥恆 編著
定價500元 DVD
從「不懂JAZZ」到「完全即興」,鉅細靡遺講解。Standard清單500首,40種手法心得,職業視譜技能…秘笈化資料,初學者保證學得會!進階者的一本爵士通。

爵士鼓完全入門24課
方翊瑋 編著
定價400元 附影音教學 QR Code
Complete Learn To Play Drum Sets Manual
爵士鼓入門教材,教學內容深入淺出、循序漸進。掃描書中QR Code即可線上觀看教學示範。詳盡的教學內容,學習樂器完全無壓力快速上手。

實戰爵士鼓
丁麟 編著
定價500元 附影音教學 QR Code
Let's Play Drums
爵士鼓新手必備手冊,No.1爵士鼓實用教程!從基礎到入門、具有系統化且連貫式的教學內容,提供近百種爵士鼓打擊技巧之範例練習。

吹管樂器系列

口琴大全—複音初級教本
李孝明 編著
定價360元 DVD+MP3
Complete Harmonica Method
複音口琴初級入門標準本,適合21-24孔複音口琴。深入淺出的技術圖示、解說,全新DVD影像教學版,最全面性的口琴自學寶典。

歡樂小笛手
林姿均 編著
定價320元
Let's Play Recorder
適合初學者自學,也可作為個別、團體課程教材。首創「指法手指謠」,簡單易學,為學習增添樂趣,特別增設認識音符&樂理教室單元,加強樂理知識。收錄兒歌、民謠、古典小品&動畫、流行歌曲。

www.musicmusic.com.tw

郵政劃撥存款收據 注意事項

一、本收據請詳加核對並妥為保管，以便日後查考。

二、如欲查詢存款入帳詳情時，請檢附本收據及已填妥之查詢函向各連線郵局辦理。

三、本收據各項金額、數字係機器印製，如非機器列印或經塗改或無收款郵章者無效。

請寄款人注意

一、帳號、戶名及寄款人姓名通訊處各欄請詳細填明，以免誤寄；抵付票據之存款，務請於交換前一天存入。

二、每筆存款至少須在新台幣十五元以上，且限填至元位為止。

三、倘金額塗改時請更換存款單重新填寫。

四、本存款單不得黏貼或附寄任何文件。

五、本存款金額業經電腦登帳後，不得申請駁回。

六、本存款單備供電腦影像處理，請以正楷工整書寫並請勿折疊。帳戶如有不符，各局應婉請寄款人更換郵局印製之存款單填寫，以利處理。

七、本存款單帳號及金額欄請以阿拉伯數字書寫。

八、帳戶本人在「付款局」所在直轄市或縣（市）以外之行政區域存款，需由帳戶內扣收手續費。

交易代號：0501、0502現金存款　0503票據存款　2212劃撥票據託收

本聯由儲匯處存查　保管五年

本欄由備匯處存查

烏克麗麗大教本

UKULELE COMPLETE TEXTBOOK

■ 編　　著　龍映育
　 監　　製　潘尚文

■ 封面設計　范韶芸
　 美術編輯　范韶芸
　 文字校對　龍映育、陳珈云
　 電腦製譜　林怡君
　 譜面輸出　林怡君
　 影像處理　鄭英龍

■ 出版發行　麥書國際文化事業有限公司
　　　　　　Vision Quest Publishing International Co., Ltd.

■ 地　　址　10647 台北市羅斯福路三段325號4F-2
　　　　　　4F.-2 No.325, Sec. 3, Roosevelt Rd.,
　　　　　　Da'an Dist., Taipei City 106, Taiwan (R.O.C.)
　 電　　話　886-2-23636166、886-2-23659859
　 傳　　真　886-2-23627353

■ 郵政劃撥　17694713
　 戶　　名　麥書國際文化事業有限公司

http://www.musicmusic.com.tw
E-mail：vision.quest@msa.hinet.net
中華民國 105 年 4 月 初版